A Léon et Maria Escalaïs,
Souvenir bien affectueux
de leur ami

Jules Martin

6 avril 1895

NOS ARTISTES

DES

THÉÂTRES & CONCERTS

EN PRÉPARATION :

L'ACADÉMIE NATIONALE DE MUSIQUE

Portraits et Biographies
Du PERSONNEL
*De l'Administration, du Chant, de la Danse,
de l'Orchestre (chefs et solistes, etc.).*

SUIVIS DE

Documents divers : Décrets, Lettres, Statistiques,
Affiches, etc.
constituant l'*Histoire de l'Opéra* depuis sa fondation

ÉDITION DE LUXE
TIRÉE A 500 EXEMPLAIRES NUMÉROTÉS

Prix du volume par souscription : 20 francs.

Il a été tiré sur ce papier
CINQUANTE EXEMPLAIRES NUMÉROTÉS
de 1 à 50.

———

EXEMPLAIRE N° 11

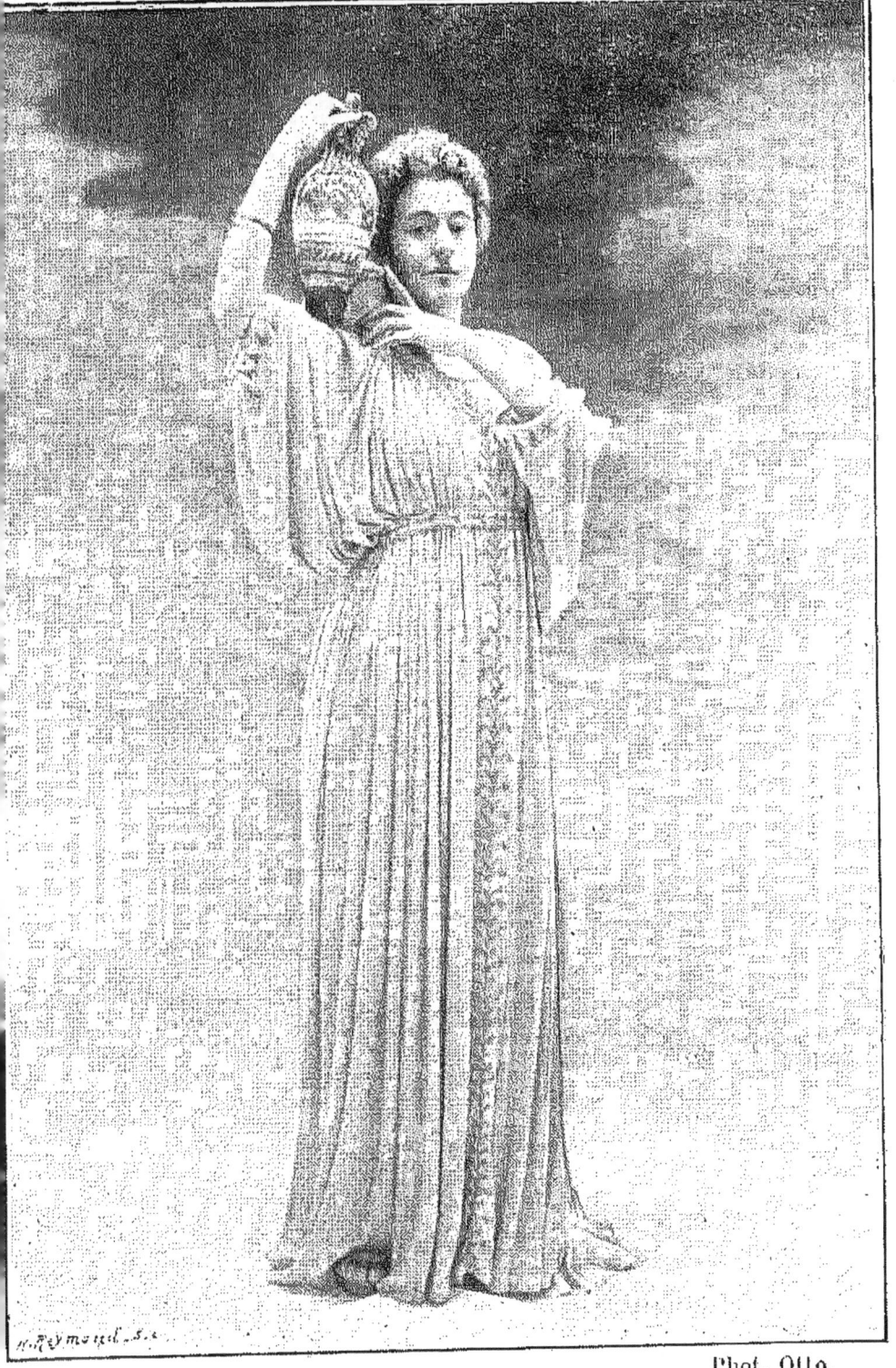

Phot. Otto.

Mlle J. BARTET
SOCIÉTAIRE DE LA COMÉDIE-FRANÇAISE
Dans "ANTIGONE".

JULES MARTIN

NOS ARTISTES

PORTRAITS ET BIOGRAPHIES

SUIVIS D'UNE

NOTICE

Sur les *Droits d'Auteurs*, l'*Opéra*, la *Comédie-Française*,
les *Associations artistiques*, etc.

PRÉFACE
Par M. AURÉLIEN SCHOLL

Photogravure de H. REYMOND

PARIS
LIBRAIRIE DE L'ANNUAIRE UNIVERSEL
31, RUE SAINT-LAZARE, 31

M DCCC XCV

Tous droits réservés.)

PRÉFACE

—◦⧫◦—

A Monsieur JULES MARTIN

Cher Monsieur,

Je viens de parcourir votre joli volume. Comme d'autres font l' « Annuaire de la noblesse », vous avez voulu publier l' « Annuaire des planches », une nomenclature, sans appréciation personnelle, sans critique aucune de tous ceux et de toutes celles qui, sous des aspects différents, remplissent et égaient nos soirées. Quand la rampe est éteinte, chacun rentre chez soi avec une impression d'art ou, au moins, le souvenir d'une jupe soulevée — qui continue — ou l'obsession d'un refrain qui chante encore sur le traversin, après la bougie soufflée.

Un gros financier, habitué des coulisses, avait enrichi plusieurs femmes de théâtre célèbres par

leur beauté. Le petit hôtel, les voitures, les bijoux, semblaient ne lui rien coûter. A cinquante ans, il avait des jalousies, des transports de jeune clerc. Il s'amouracha finalement d'une soubrette assez laide, qui devait son succès à sa verve originale et à un certain don de singerie.

— Celle-ci ne vous fait pas honneur, lui dit un viveur de ses amis; on est accoutumé à vous voir plus de goût.

— Hé! mon cher, répartit l'homme aux millions, ce n'est pas la femme que j'aime, « c'est la profession! »

La curiosité, la passion qu'inspirent les femmes de théâtre ne se sont jamais autant qu'aujourd'hui étendues aux comédiens. Il n'est pas jusqu'aux cafés-concerts qui n'aient leurs « abonnées » comme leurs habitués. Le monsieur en habit rouge et le comique en « piou-piou » reçoivent des petits billets plus ou moins parfumés comme les jeunes premiers et les ténors de nos grandes scènes.

Il est donc prouvé que le public a soif de renseignements sur ce monde particulier qui s'agite, qui chante, qui danse sur la scène.

La notice, accompagnée du portrait, met le lecteur en rapports presque intimes avec les artistes applaudis. Votre album resserre les liens tacites qui les unissent.

Le temps n'est plus où Diderot pouvait écrire le « Paradoxe sur le comédien ».

Le comédien est devenu un citoyen : d'aucuns sont officiers dans la réserve, plusieurs sont décorés comme les grands industriels.

Quant aux actrices, elles se marient volontiers. On ne les épouse qu'à bon escient et la statistique permet de proclamer que les actrices mariées font de tout aussi honnêtes femmes que celles qui sortent du Couvent des Oiseaux. Leur gazouillement est même d'une esthétique supérieure.

Selon Diderot, le comédien est un être qui se dédouble et chez qui l'homme fait mouvoir l'artiste. Il serait impoli d'appliquer la même définition à la comédienne....

Pour conclure, mon cher monsieur Martin, votre volume, avec ses gracieux portraits, est vraiment un livre d'oreiller.

Aurélien SCHOLL.

ABRÉVIATIONS

O ✸ Officier de la Légion d'Honneur.
✸ Chevalier de la Légion d'Honneur.
🎖 Médaille militaire.
I ◊ Officier de l'Instruction publique.
◊ Officier d'Académie.

Déb. . . . Débuts.
Cons . . . Conservatoire.
Cl Classe.
Cr Création.
Rep. . . . Reprise.
Prof . . . Professeur.

~~~~~~~~

Nous regrettons de ne pouvoir donner ici les portraits et les biographies de M<sup>mes</sup> ANTONINE, ARNOLDSON, Z. BOUFFAR, DOCHE, FIÉRENS, FRANCE, D. GRASSOT, HORWITZ, KALB, LANDOUZY, LECONTE, M.-L. MARSY, NÉVADA, DE NUOVINA, ED. RIQUIER, ROUSSEIL, M. SAMARY, H. SCHNEIDER, TARQUINI D'OR, D. UGALDE, VUILLAUME et de MM. AMAURY, G. BERR, FRED. BOYER, DEVOYOD, DUCHESNE, FRANCÈS, HITTEMANS, JOLIET, LAROCHE, LE BARGY, MARQUET, MARTEL, NERTANN, TALBOT, VILLARET, VAN DYCK, etc.; qui, en s'abstenant de répondre à nos lettres, n'ont pas cru — peut-être par une modestie excessive — devoir figurer parmi les artistes qui sont dans ce volume.

Nos lecteurs trouveront néanmoins à la fin du chapitre des Théâtres plusieurs notices sur quelques-uns des anciens lauréats du Conservatoire dont nous avons pu reconstituer les états de service.

J.-M.

## M. ACHARD (Léon).

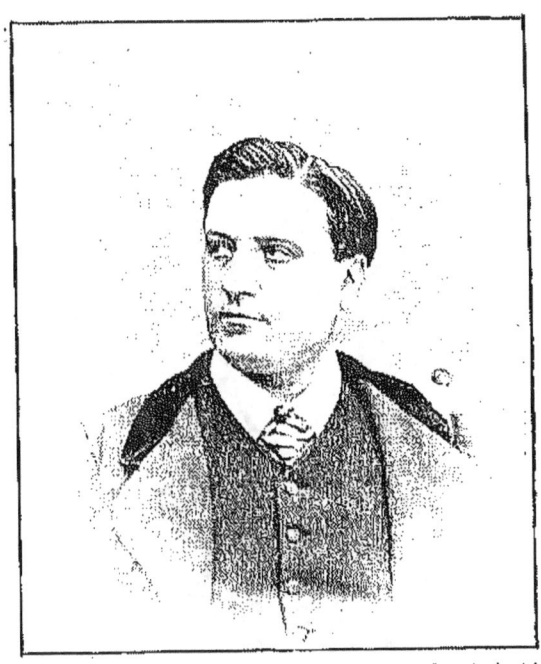

Carjat (1866).

Né à Lyon, le 16 février 1831. — Lic. en dr. (1852). 1er p. d'op.-com., à l'unan., au Conserv. de Paris (1854). Déb. au Th. Lyr., dans le *Billet de Marguerite* (1854). reste à ce théâtre jusqu'en 1856. Passe ensuite à Lyon (1856-62) y crée : *Jaguarita*, les *Dragons*, *Faust*, les *Amours du Diable*, *Rigoletto*, etc.; et joue le rép. Déb. à l'Op.-Com., dans la *Dame Blanche* (1862), joue le rép.; crée : la *Fiancée du Roi de Garbe*, le *Capitaine Henriot*, *Mignon*, etc. Quitte l'Op.-Com. en 1870 et fait des tournées en France et en Belgique jusqu'en 1872; puis en Italie (1872-75); crée *Mignon* en italien. Entre ensuite à l'Opéra (1875-76) Déb. dans la *Coupe du Roi de Thulé*, chante les *Huguenots*, l'*Africaine*, *Faust*, etc. Tournée du *Requiem*, en France et Belgique (1876). Rentre à l'Op.-Com en 1876; y crée *Piccolino*, crée le *Roi de Lahore*, à Lyon (1880). — Prof. au Conserv. depuis 1887. — 1 ✪.  58, *avenue de Wagram — Paris*.

# Mme ADINY (Ada)

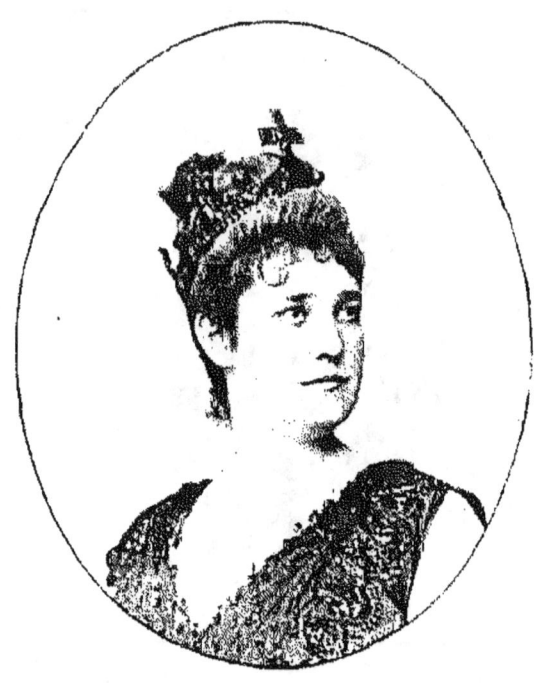

Benque.

Née à Boston (États-Unis) en 1863. — Élève de Mme Viardot, puis de M. Sbriglia. Débuts à l'Opéra, comme grand soprano dramatique, le 6 mai 1887, dans le *Cid* : rôle de Chimène. Chante à l'Opéra : le *Cid*, l'*Africaine*, *Don Juan*, *Henry VIII*, *Sigurd*, *Patrie*, la *Juive* et les *Huguenots*. Y crée *Ascanio*.

Créations : à la Scala de Milan, la *Walkyrie* (1895); au San-Carlo de Naples, les *Médicis*; à Bologne, *Tristan et Yseult*, la *Gotterdammerung* et *Siegfried*. Engagée à la Scala de Milan (1894-95) pour y créer *Sigurd*, *Patrie*, le *Cid* et la *Navarraise* en italien. — O.

2, rue Saint-Didier — Paris.

# Mlle AGUSSOL (Charlotte-Marie).

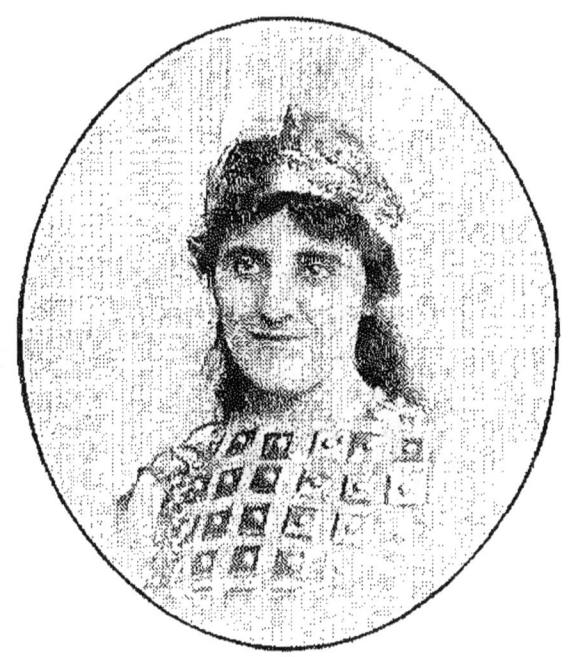

Benque.

Née à Toulon (Var), le 29 nov. 1865. — 2° prix de chant et 2° prix d'opéra-comique au Conservatoire (1887). Débute à l'Opéra dans les *Huguenots* : rôle d'Urbain (19 sept. 1888) ; chante ensuite *Faust* (Siebel), *Guillaume Tell* (Jemmy), *Roméo et Juliette* (Stephano), l'*Africaine*, la *Favorite*, la *Walkyrie*, etc., etc.

72, *rue Condorcet — Paris.*

## M. ALBERT-LAMBERT père (Léon).

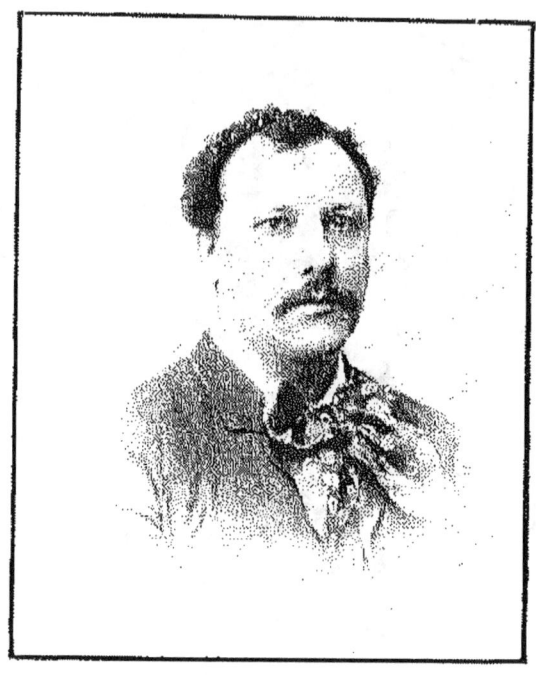

Poulain.

Né à Rouen, le 25 février 1847. — Pas de Conservatoire. Débuts à Rouen (1867). Lille (1871). Paris-Ambigu (1875) : crée la *Dépêche*, *Tabarin*, etc. Passe ensuite aux Nations ; crée les *Chevaliers de la Patrie*. Voyage avec Agar. Troisième-Théâtre-Français ; crée *l'Amour et l'Argent*, *l'Obstacle*, la *Provinciale*, etc. Gaité: crée la *Sainte-Ligue*. Enfin à l'Odéon, depuis 1880 : crée : *Henriette Maréchal*, les *Jacobites*, *Othello*, *Numa Roumestan*, *Severo Torelli*, *Shylock*, la *Marchande de sourires*, *l'Argent d'autrui*, les *Deux Noblesses*, *Yanthis*, *Fiancée*, *Pour la Couronne*, etc., etc., joue le répertoire. — Q.

48, rue Monsieur-le-Prince — Paris.

# M. ALBERT-LAMBERT fils (Raphaël).

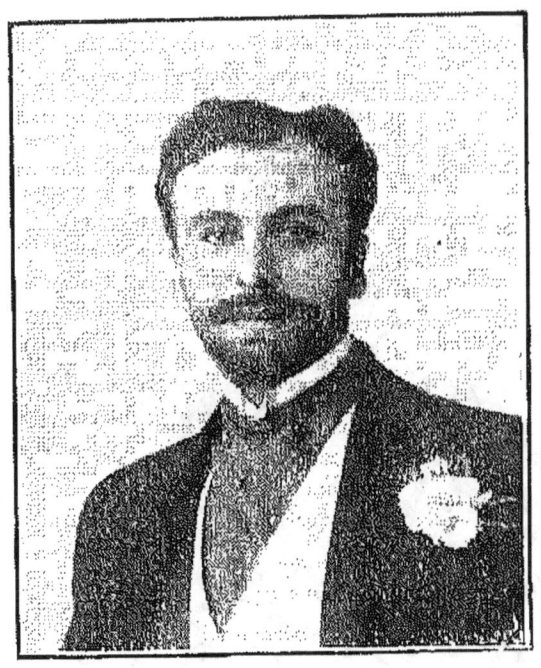

Né à Rouen, le 31 décembre 1865. — 1ᵉʳ accessit de comédie au Conservatoire, en 1882 ; 1ᵉʳ prix de tragédie, en 1883. (Élève de M. Delaunay.) Débute à l'Odéon dans *Severo Torelli* (création), le 15 novembre 1883. Débute à la Comédie-Française, dans *Ruy-Blas*, le 17 septembre 1885. Joue le répertoire ; crée : *Vincenette*, la *Bûcheronne*, *Une famille*, *Grisélidis*, *Par le glaive*, *Jean Darlot*, la *reine Juana* ; reprend *Bérénice*, *Severo Torelli*, *Henri III et sa cour*, etc. Sociétaire depuis 1891.

48, rue Monsieur-le-Prince — Paris.

## M. ALVAREZ (Albert-Raymond).

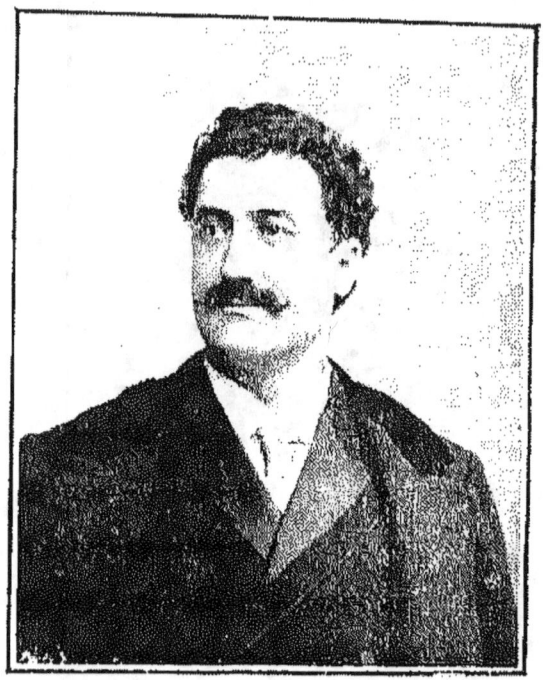

Benque.

Chante très longtemps en province avant d'entrer à l'Opéra où il débute le 14 mars 1892, dans le rôle de Faust. A chanté depuis : *Roméo, Lohengrin,* la *Walkyrie, Samson et Dalila,* etc. A créé un rôle dans *Thaïs* (1894) et dans la *Montagne noire* (1895).

58, *rue de la Muette, à Maisons-Laffitte* (S.-et-O.).

# M<sup>me</sup> AMEL-MATRAT
## (Louise-Claudine-Prontuat, dite).

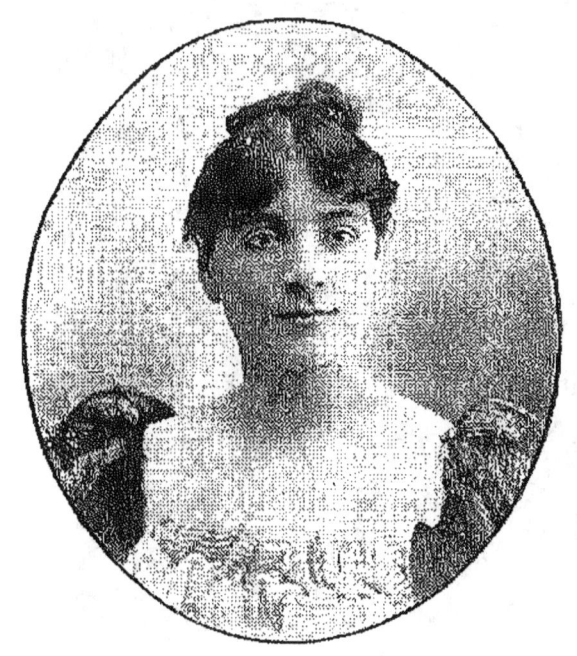

Ogereau.

Née à Paris, le 19 mars 1859. — 1<sup>er</sup> prix de comédie au Conservatoire, en 1880 (Élève de Regnier). Débuts à la Comédie-Française, en mars 1881. Joue tous les rôles du répertoire de M<sup>me</sup> Jouassain. Crée les *Rantzau*, les *Corbeaux*, *Denise*, la *Mégère*, M<sup>lle</sup> *du Vigean*, la *Bûcheronne*, *Par le glaive*, *l'Amour brode*, le *Bandeau de Psyché*, etc. — ✿.

9, rue Le Peletier — Paris.

# M. ANGELO
## (Émile-Télémaque Barthélemy, dit)

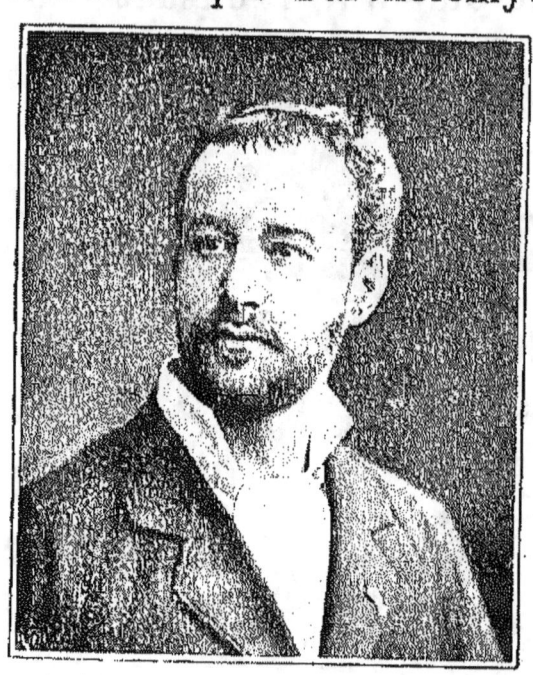

Né à Paris, le 22 avril 1845. Déb. à Montparn. (1865-66) passe ens. au Vaudev. (1866-67), aux Fol.-Dram. (1868), à Cluny, à la Gaité (1869), à l'Odéon (1869-70), à la P.-St-Mart. (1870), au Châtelet (1870-72), à la Gaité (1873-74), à la P.-St-Mart. (1875), à Beaumarch. (1876). Tournée de France (1877), à l'Ambigu (1877-78), au Châtelet (1879-80). Tournées en Amérique, en Europe, en Australie (1881-91). Rentre à Paris entre deux voyages et joue le *Maître*, aux Nouveautés, et la *Petite Mionne* au Chât.-d'Eau. A joué success. dans les th. et tournées désignés plus haut : *Giboyer*, le *Bossu*, le *Marquis de Villemer*, les *Sceptiques*, *Michel Pauper*, le *Juif errant*, la *Bouquetière*, *Patrie*, la *Maison du Baigneur*, *Jeanne d'Arc*, la *R. Margot*, *Bébé*, l'*Assommoir* (créé Gueule d'or), *Hernani*, *Ad. Lecouvreur*, la *Dame aux Camélias*, *Théodora*, *Lucrèce*, *Froufrou*, l'*Abbé Const.*, etc., etc. Engagé à la Renaiss. dep. 1895 ; y a joué *Fédora*, *Gismonda*, etc. — Méd. de sauvetage.

11, boulevard Montparnasse — Paris.

# M. ANTOINE (André).

Benque.

Ancien employé de la Cie du Gaz; jouait la comédie d'amateur dans les salons lorsqu'il eut l'idée de fonder le Théâtre-Libre; la première représentation eut lieu passage de l'Élysée-des-Beaux-Arts, le 30 mars 1887, avec *Jacques Damour*; plus tard le Théâtre-Libre se transporta à la Gaîté-Montparnasse, puis aux Menus-Plaisirs. Dans les trois premières années il a représenté 125 actes inédits : *Sœur Philomène*, la *Puissance des Ténèbres*, l'*Amante du Christ*, *Rolande*, la *Mort du Duc d'Enghien*, le *Comte Witold*, le *Père Lebonnard*, l'*École des Veufs*, la *Casserole*, le *Maître*, etc., etc. En outre le Théâtre-Libre a donné une série de représentations à la Porte-Saint-Martin et a fait plusieurs tournées en province et à l'étranger. — M. Antoine est engagé au Gymnase où il a créé un rôle dans l'*Age difficile* (1895) — Q.

96, rue Blanche — Paris.

## Mlle **ARBEL** (Marguerite Stokvis, dite).

Le Soleil.

Née à Paris. Élève de Mme Pasca et, au Conservatoire, de M. Worms. 1er prix de piano en 1885 (classe de Mme Massart), organiste, miniaturiste. — Débute au Gymnase, dans *Belle-maman* (8 septembre 1889), joue ensuite *Paris fin de siècle*, *l'Art de tromper les femmes*. Engagée à l'Odéon depuis 1891 ; y joue les *Femmes savantes*, le *Misanthrope*, les *Fausses confidences* ; a créé *Mariage d'hier*, *M. de Réboval*, le *Bourgeois républicain*, etc.

14, *rue Saint-Lazare* — *Paris*.

## Mlle AUGUEZ (Mathilde-Pauline-Lucie).

Reutlinger.

Née à Amiens, le 29 mars 1868. — 2º acc. de chant et 2º prix d'op.-com. au Conservatoire (1887). — Débute à l'Opéra-Comique dans *Madame Turlupin* : rôle d'Isabelle (29 mars 1888); crée ensuite le *Baiser de Suzon* (1er juin 1888), chante *Mignon* (Frédéric), *Mireille* (Andreloun), les *Dragons* (Georgette), etc. Crée la *Vénus d'Arles*, aux Nouveautés (30 janv. 1889) et revient à l'Opéra-Comique : chante le *Sire de Créquy*, le *Café du Roi* et le répertoire. Quitte l'Opéra-Comique en 1891 pour créer le *Coq* aux Menus-Plaisirs (30 oct. 1891), et passe enfin aux Variétés ; débute dans *Mamzelle Nitouche* : rôle de Mme Judic (11 déc. 1891); joue ensuite les *Variétés de l'Année*, le *Premier mari de France*, les *Brigands*, etc. (Chante les chansons 1830 à la Bodinière.)

51, *rue de Miromesnil* — *Paris*.

## M<sup>lle</sup> AUSSOURD (Antonia-Louise).

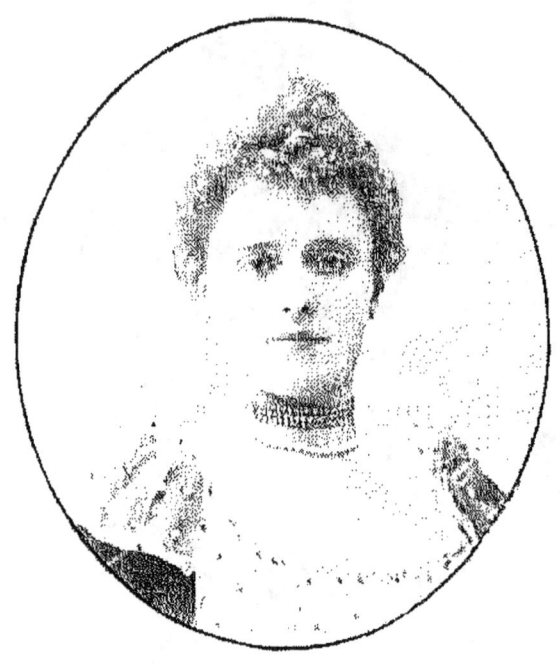

Stebbing.

Née à Paris, le 5 sept. 1866. — 2° prix d'opéra-comique au Conservatoire, en 1888. — Débute à la Renaissance, dans *Mielle* (création : 24 sept. 1888); crée ensuite *Isoline* (26 déc. 1888), reprend *Giroflé-Girofla*. Passe aux Bouffes-Parisiens; crée le *Mari de la Reine* (18 déc. 1889). Crée, aux Menus-Plaisirs : *Bacchanale*, *Tararaboum-Revue*; reprend l'*OEil crevé* (1892); crée *Mlle ma femme* (1893), etc., etc.

2, rue Mazagran — Paris.

## M. BADIALI
### (Eugène-Charles-Constant Badouaille, dit).

Daireaux.

Né à Paris, le 30 juin 1865. — 1er prix d'opéra-comique au Conservatoire, en 1888 (Élève de Mocker). Débute au Théâtre-Lyrique national, dans *Jocelyn* : rôle de l'époux de Julie (création : 13 octobre 1888) ; chante : *Si j'étais Roi*, *Joconde*, le *Chien du jardinier*, etc. Engagé ensuite à la Monnaie de Bruxelles (1889), chante : le *Songe*, *Carmen*, le *Barbier*, *Siegfried*, la *Flûte enchantée*, *Don Juan*, la *Basoche*, etc. Débute à l'Opéra-Comique, dans le *Barbier de Séville* : rôle de Figaro (3 octobre 1892), chante *Richard*, les *Deux avares*, *Falstaff*, etc.

*15, passage Saulnier — Paris.*

## M. BAILLET (Georges-Jules-Victor).

Nadar

Né à Valenciennes, le 8 juillet 1848. — 1er accessit de comédie, au Conservatoire, en 1872 (Élève de Bressant). — Débute à l'Odéon, qu'il quitte en 1875 pour entrer à la Comédie-Française. Joue tout le répertoire; a fait de nombreuses créations, notamment l'*Étrangère* (1876), *Daniel Rochat* (1880), la *Princesse de Bagdad* (1881), les *Rantzau* (1882), *Denise*, *Antoinette Rigand* (1885), etc., etc. — Sociétaire depuis 1887. — I ○.

*15 bis, rue d'Aumale — Paris.*

## Mlle BALTHY (Louise).

Stebbing.

Née à Bayonne, le 17 août 1869. — Débute aux Menus Plaisirs, dans *Tararaboum-Revue* (décembre 1892); crée ensuite *Mlle ma femme*. Passe après aux Folies-Dramatiques; crée *Cousin-Cousine*.

25, rue d'Offémont — Paris.

## M.me BARETTA-WORMS
### (Marie-Héloïse-Rose-Blanche).

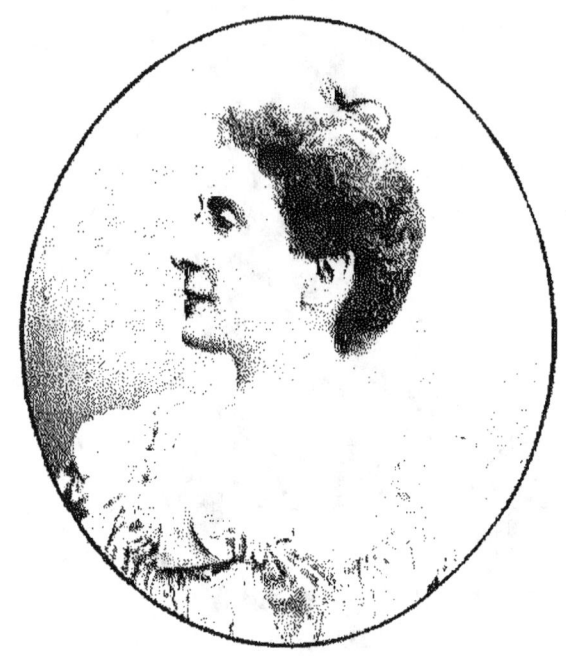

Camus.

Née à Avignon, le 22 avril 1855. — Paraît pour la 1re fois sur la scène de la Comédie-Française à 8 ans dans le *Supplice d'une femme* : rôle du bébé. Ent. Conservatoire (1868). 2e prix de comédie (1870) (Cl. Regnier). Déb. Odéon dans la *Salamandre* : rôle de Marthe (1870) ; crée *Gilbert*, le *Petit marquis*, etc. ; va créer *Dianah*, au Vaudev. Rent. Odéon (1873), crée : *Docteur Gorgibus*, la *Jeunesse de Louis XIV*, la *Maîtresse légitime*, etc. Déb. Comédie-Française dans les *Femmes savantes* : rôle d'Henriette (1875), joue répertoire ; rep. *Fils naturel*, crée *Luthier*, *Daniel Rochat*, *Barberine*, les *Corbeaux*, *Raymonde*, *Antoinette Rigaud*, la *Bûcheronne*, *Une Famille*, *Antigone*, *Vers la Joie*, etc. Nommée sociétaire le 26 mai 1876 — O.

48, avenue Gabriel — Paris.

# M. BARNOLT (Paul-Fleuret, dit)

Nadar.

Né en 1844. — Un an d'études au Conservatoire (classe de Bataille). Débuts aux Folies-Marigny; passe ensuite aux Fantaisies-Parisiennes (1866) où il commence à jouer les rôles de trial. — Débute à l'Opéra-Comique le 25 août 1870, dans *Zampa*, rôle de Dandolo. Chante depuis tout le répertoire; trente créations, dont les principales sont : le *Roi l'a dit*, *Piccolino*, *Carmen*, l'*Amour médecin*, la *Basoche*, *Werther*, *Falstaff*, etc. — ✪.

à Bois-Colombes — (*Seine*).

## M. BARON (Louis Bouchêne, dit)

Camus.

Né à Alençon (Orne) en sept. 1838. Premiers essais au Th. de la Tour-d'Auvergne (1857). Limoges (1857-58). Troyes (1858-59). Service militaire dans les carabiniers. Toulouse (1863), Rouen (1864-66). Débute aux Variétés, dans le *Photographe* (juillet 1866). Codirect. de la Tour-d'Auvergne (1871). Rentre aux Variétés (1872), y crée un grand nombre de pièces : les *30 millions de Gladiator*, la *Boulangère*, les *Charbonniers*, la *Cigale*, *Niniche*, le *Grand Casimir*, la *Femme à Papa*, *Lili*, *Mams'elle Nitouche*, le *Fiacre 117*, *Décoré*, *M. Betsy*, *Ma Cousine*, le *Premier mari de France*, la *Rieuse*, etc., rep *Chilpéric*. S'était associé en 1885 avec M. Bertrand, pour la direction des Variétés. A créé le *Petit Poucet* à la Gaîté (1886).

*8, rue de Maubeuge — Paris.*

# M. BARRAL (Théophile Baillon, dit).

Nadar.

Né à Marseille, le 12 juillet 1852. — 1ᵉʳ prix de comédie au Conservatoire, en 1877 (élève de Monrose). Débute au Troisième-Théâtre-Français (1877), y fait de nombreuses créations; quitte ce théâtre en 1882 et entre au Gymnase, puis fait une tournée en Russie avec Coquelin. De retour à Paris, il entre à l'Odéon où il joue le répertoire pendant deux ans et fait plusieurs créations; passe ensuite aux Variétés, puis à la Renaissance, plus tard au Nouveau-Théâtre et enfin aux Bouffes-Parisiens où il crée l'*Enlèvement de la Toledad*. Engagé au Châtelet pour jouer *Don Quichotte*.

*au théâtre du Châtelet — Paris*

## M. BARTET (Jean).

Benque.

Né à Gurs (Basses-Pyrénées), le 15 décembre 1862. — 1er prix de chant et 2e prix d'opéra, au Conservatoire, en 1895. (Élève de MM. Barbot et Giraudet.) Débute à l'Opéra dans l'*Africaine* : rôle de Nélusko (8 novembre 1895); chante l'*Africaine*, *Thaïs*, *Faust*, *Djelma*, etc.

rue du *Pré-aux-Clercs* — *Paris*.

## Mlle BARTET (Jeanne-Julia Regnault, dite).

Otto.

Née à Paris, le 28 oct. 1854. — Entre au Conserv. en 1872 (Cl. de Regnier) ; 2me acc. de com. (1875). Déb. au Vaudev. dans l'*Arlésienne* : rôle de Vivette (sept. 1875) ; crée des rôles dans l'*Oncle Sam*, les *Bourgeois de Pont-Arcy*, *Dora*, *Mme Caverlet*, le *Club*, etc. — Déb. à la Com.-Franç. dans *Daniel Rochat* : rôle de Léa (création ; 16 fév. 1880). Nommée sociétaire le 24 déc. de la même année. A joué successiv. (répertoire, reprises ou créations) : *Ruy-Blas*, le *Gend. de M Poirier*, *Iphigénie*, *Jean Baudry*, *Mlle de Belle-Isle*, *On ne badine pas avec l'amour*, les *Rantzau*, le *Roi s'amuse*, la *Nuit d'Octobre*, l'*Étrangère*, *Hernani*, *Denise*, *Chamillac*, *Francillon*, la *Souris*, les *Femmes sav.*, *Ad. Lecouvreur*, *Pépa*, l'*Ecole des maris*, *Thermidor*, *Visite de Noces*, *Grisélidis*, le *Jeu de l'Amour*, *Une Famille*, *Jean Darlot*, *Par le glaive*, la *Paix du ménage*, *Antigone*, *Bérénice*, etc. — Q.

212, *rue de Rivoli* — *Paris*.

## Mlle BEAUVAIS (Laure).

Benque.

Née à Paris, le 28 octobre 1869. — 2e prix d'opéra-comique au Conservatoire (1893); (élève de MM. Crosti, Mangin et Taskin). Débute à l'Opéra, dans *Thaïs* : rôle d'Albine (16 mars 1894); chante *Faust* (dame Marthe), *Roméo* (Gertrude), *Salammbô* (Taanach), etc.

47, rue Bonaparte — Paris.

## M. BELHOMME (Hippolyte-Adolphe).

Nadar.

Né à Paris, le 2 décembre 1854. — Seconds prix de chant et d'opéra-comique, au Conservatoire, en 1879 (Élève de MM. Boulanger et Ponchard). Débute à l'Opéra-Comique dans *Lalla-Roukh* : rôle de Baskir (11 novembre 1879); reste à ce théâtre jusqu'au 30 juin 1886 : y joue tout le répertoire des basses chantantes. Passe ensuite à Lyon (septembre 1886 — mai 1889), et à Marseille (1889-90). Rentre à l'Opéra-Comique le 1ᵉʳ septembre 1891.

*1, rue Pernelle — Paris.*

## M. BERNAERT (César-Désiré-Joseph).

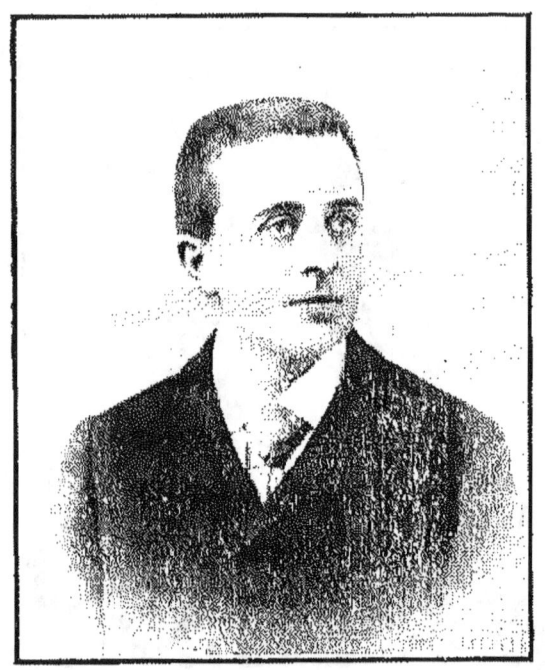

Hornig

Né à Roubaix (Nord), le 14 juillet 1863. — 1er prix au Conservatoire de Lille. Entre ensuite au Conservatoire de Paris (classes Bax et Ponchard), 1er accessit de chant 2e prix d'opéra-comique (1886). Débute à l'Opéra-Comique, dans le *Médecin malgré lui* : rôle de Géronte (1886); chante depuis le répertoire : a créé des rôles dans : *Dimanche et Lundi*, le *Baiser de Suzon*, *Benvenuto*, *Enguerrande*, *Dante*, *Kassya*, etc. — ※.

8, *boulevard Saint-Michel* — *Paris*.

## Mme BERNAERT (Magdeleine).

Nadar.

Née à Muret (Haute-Garonne), le 11 février 1867. — Entre au Conservatoire en 1885 (classes Archainbaud et Ponchard); 1ers accessits de chant et d'opéra-comique (1886). Débute à l'Opéra-Comique, dans l'*Amour médecin* (1887); chante les *Noces de Jeannette*, *Zampa*, *Carmen*, *Mignon*, la *Dame Blanche*, *Dimitri*, la *Nuit de Saint-Jean*, les *Rendez-Vous bourgeois*, etc.; crée : la *Cigale madrilène*, l'*Amour vengé*. Quitte l'Opéra-Comique et entre à la Gaîté (1895) : chante successivement *Surcouf*, les *Cloches de Corneville*, *Rip*, etc.

*8, boulevard Saint-Michel — Paris*

## M$^{me}$ BERNHARDT (Rosine, dite SARAH).

Nadar.

Née à Paris, 22 oct. 1844. — Élevée au couvent de Grandchamps, près Versailles. 2° prix de Com. au Conserv. (Cl. Provost, 1862). Déb. Coméd.-Fr. d. *Iphigénie* (62), puis Gymnase (peu de temps) et Porte-St-Mart. (*Biche-au-Bois*, sous un faux nom). Déb. Odéon (64) : j. *Testament*, *Phèdre*, *Roi Lear*, *Passant*, *Ruy-Blas*, etc. Rentre Com.-Fr. (6 nov. 72), dans M$^{lle}$ *de Belle-Isle* ; j. répert. Cr. *Rome vaincue*, l'*Étrangère*, etc. Nom. sociétaire (75). Quitte Com.-Fr. pour voy Amérique (1880-81). Russie (81). Direct. Ambigu, sous le nom de Maurice Bernhardt (82). Cr. *Fédora*, au Vaudev. (11 déc. 82). Achète Porte-St-Mart. (sept. 83), j. *Froufrou*, *Dame aux Camélias*, *Nana-Sahib*, et *Théodora* (directions Mayer et Duquesnel). Voy. Amér. (86-87). Rentr. Porte-St-Mart., crée *Tosca* (nov. 87). Voy. Amér. (88-89). Gent. Porte-St-Martin, *Jeanne d'Arc* (3 janv. 90), *Cléopâtre* (25 oct. 90). Voy. (91-95). Direct. Renaissance depuis nov. 95 : Les *Rois*, *Phèdre*, *Izeïl*, la *Femme de Claude*, *Gismonda*, *Magda*, etc. — ✪.

56, boul. Pereire — Paris.

## Mlle BERTHET (Lucy-Bertrand, dite).

Ogereau.

Née à Dinant (Belgique), le 15 mai 1868. — 2ᵉ prix de chant (élève de M. Duvernoy) et 1ᵉʳ prix d'opéra au Conservatoire (1892). Débute à l'Opéra dans *Hamlet* : rôle d'Ophélie (25 septembre 1892). Chante *Hamlet*, *Roméo*, *Rigoletto*, *Lohengrin*, *Faust*, *Thaïs*, etc. Crée *Gwendoline*, la *Montagne noire*, etc.

14, *rue de Milan* — *Paris*.

## M^lle BERTHIER (Alice).

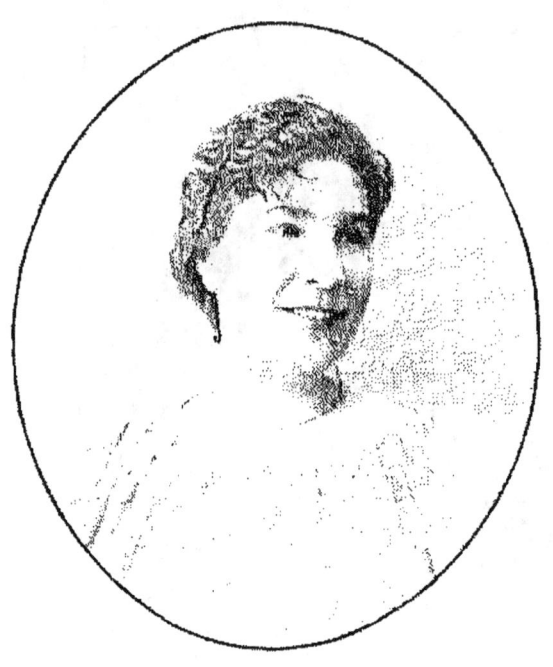

Stebbing.

Née à Paris, le 10 mars 1860. — Élève de Monrose. Débuts aux Nouveautés en 1891. Puis aux Menus-Plaisirs : *Pall mall Gazette*, la *Petite Mariée*, la *Fiancée des Verts-Poteaux*, *François les Bas-Bleus*, la *Belle Sophie*, etc. Ensuite à Saint-Pétersbourg, à Bruxelles et à la Renaissance : *Mission délicate*, *Lycée de Jeunes filles*, les *Douze femmes de Japhet*, la *Famille Vénus*, etc. Engagée à la Renaisssance.

12, *avenue Kléber* — *Paris*.

# M<sup>lle</sup> BERTINY
## (Jeanne-Clémentine-Brognard, dite).

Camus.

Née le 17 novembre 1872. — 1<sup>er</sup> prix de comédie au Conservatoire, en 1888 (Élève de M. Worms). Débute à la Comédie-Française, dans *Il ne faut jurer de rien* : rôle de Cécile (29 déc. 1888). Crée des rôles dans *Margot*, l'*Ami de la maison*, *Cabotins*, les *Petites marques*, etc., reprend la *Belle Saïnara* : joue le répertoire.

*A la Comédie-Française — Paris.*

# M. BERTON (Pierre-François-Samuel).

Nadar (1885).

Né à Paris, le 6 mars 1842. — Élève de son grand-père Samson ; n'a pas été au Conservatoire. Débute au Gymnase en avril 1859, dans *Marguerite de Sainte-Gemme* : rôle de Cyprien. Reste au Gymnase jusqu'en 1869. Odéon 1869-75, Comédie-Française 1873-75, Vaudeville 1875-85. Depuis 1885 ne s'est plus engagé qu'à la représentation : Porte-Saint-Martin, Vaudeville, Odéon, Ambigu, Porte-Saint-Martin. Très nombreuses créations dans tous ces théâtres, les dernières sont : le *Club*, l'*Aventure de Ladislas Bolski*, les *Affolés*, le *Nabab*, *Odette*, *Fédora*, *Conte d'avril*, *Gerfaut*, la *Tosca*, *Gigolette*, le *Collier de la Reine*, etc., etc. — Directeur de la Comédie-Parisienne. Auteur des *Jurons de Cadillac* (1865), de *Didier* (1868), etc., a collaboré à plusieurs pièces à succès.

54, *rue Saint-Lazare* — *Paris*.

## M^me BILBAUT-VAUCHELET-NICOT
### (Juliette-Maria-Angélique).

Carjat.

Née à Douai, le 26 septembre 1856. — 1^ers prix de chant et d'opéra-comique, au Conservatoire (1875). Débute à l'Opéra-Comique dans le *Pré aux Clercs* : rôle d'Isabelle (25 déc. 1877) ; crée *Suzanne*, *Jean de Nivelle*, la *Taverne des Trabans*, *Galante aventure* ; chante la *Flûte*, l'*Étoile du Nord*, les *Diamants*, *Carmen*, etc. Quitte le théâtre en 1885 pour se consacrer à l'enseignement du chant. A chanté *Béatrice et Benedict*, donné à l'Odéon par la Société des Grandes auditions musicales de France. — ☿.

1, *square du Roule* — *Paris*.

## M<sup>lle</sup> BLANCHE MARIE (Eugénie)

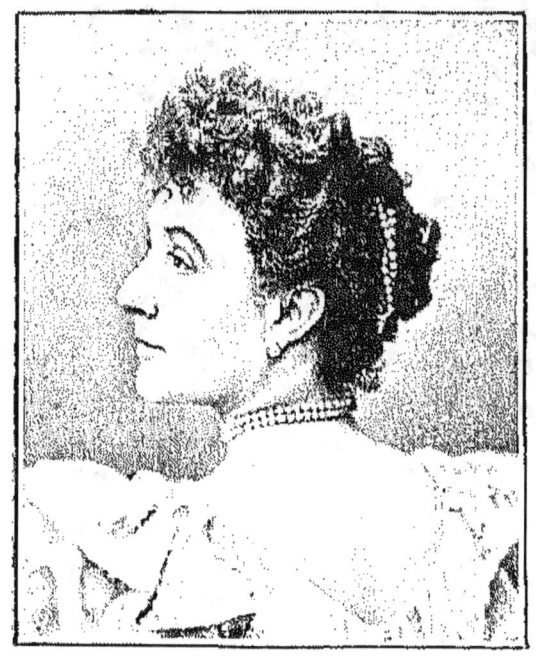

Boyer.

Née à Paris, le 2 septembre 1865. — Études au Conservatoire; piano (classe Ritter); chant (classe Barbot) 2° accessit. Débute aux Folies-Dramatiques dans les *Mousquetaires au couvent* : rôle de Marie (1886). Ensuite aux Nouveautés; crée la *Princesse Colombine*; aux Folies-Dramatiques : 500 fois le rôle de Germaine dans les *Cloches* (1889), chante *Surcouf*, *Rip* ; crée *Riquet*. Passe aux Bouffes, crée *Eros* ; au Nouveau-Théâtre, crée *Miss Dollar* et *Nos bons chasseurs* ; revient aux Bouffes, crée *Fleur de Vertu* (1894).

4, rue de Chantilly — Paris.

## M. BOISSELOT (Paulin-Louis).

Camus (1886).

Né à Paris, le 20 mars 1829. — Études au lycée Charlemagne. — Débute aux Folies-Dramatiques (1849) Passe ensuite au Vaudeville (1859-62); puis quelques années à Bruxelles. Secrét. de Montigny, au Gymnase. Retourne à Bruxelles. Revient à Paris en 1872, puis en 1875, au Vaudeville, où il est encore. De 1879 à 1895, régisseur général, puis directeur de la scène; démissionnaire en 1895. A créé au Vaudeville (pl. de la Bourse et ch. d'Antin) : les *Vivacités du cap. Tic, Nos Intimes,* le *Club, Tête de linotte,* le *Conseil judiciaire,* les *Surprises du divorce,* le *Voyage d'agrément, Feu Toupinel,* la *Famille Pont-Biquet, M. le Directeur,* etc. Auteur de plusieurs comédies, vaudevilles, etc. — O.

49, *rue de Bretagne* — *Asnières (Seine).*

## Mlle de BONCZA
### (Wanda-Marie-Émilie Rutkowska, dite).

Reutlinger.

Née à Paris, le 8 mars 1872. — 1er prix de comédie au Conservatoire, en 1894 (Élève de M. Worms); débute à l'Odéon dans la *Barynia* (création, sept. 1894); crée ensuite *Fiancée*, *Pour la Couronne*, etc.

75, rue Nollet — Paris.

## Mme BOSMAN (Rosa).

Benque

Née à Bruxelles. — Études au Conservatoire de Bruxelles; 1er prix de chant, 1er prix de maintien, 1er prix de duos (Élève de M. Warnots). Débute au théâtre de la Monnaie, dans *Carmen*. Débute à l'Opéra dans *Sigurd* : rôle de Hilda (création : 17 juin 1885), chante le répertoire : crée *Patrie*, le *Cid*, *Ascanio*, la *Dame de Montsoreau*, *Stratonice*, etc.

55 bis, rue des Aubépines — Bois-de-Colombes (Seine).

## Mlle BOUCART (Alexandrine).

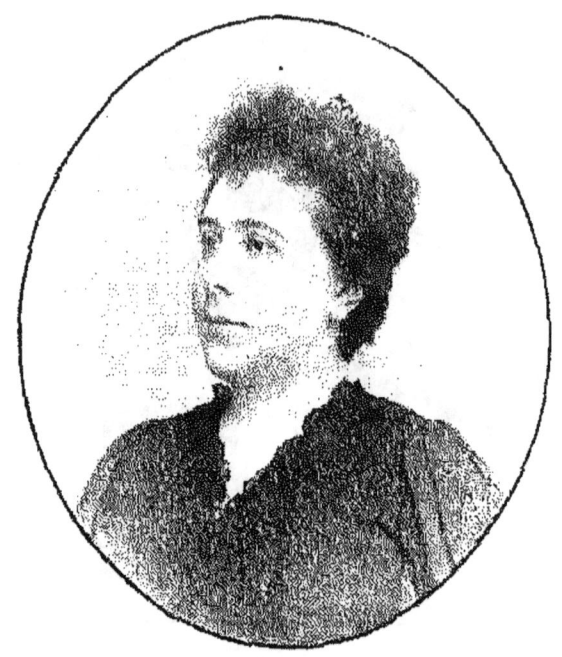

Nadar.

Née à Paris, en 1868. — Élève de M⸱ᵐᵉ Vaucorbeil, de MM. Giraudet et Obin. Débuts à Angers, dans *Lohengrin* : rôle d'Elsa. Puis à Lyon : *Faust*, *Roméo*, le *Roi d'Ys*, etc. Engagée à l'Opéra-Comique, crée *Enguerrande* ; chante *Zampa*, *Lalla-Roukh*, etc.

59, rue des Archives — Paris.

## M. BOUCHER (Jules-Théophile).

Boyer.

Né à Troyes, le 15 sept. 1847. — 1er prix de comédie au Conservatoire, en 1866 (Élève de Régnier). Débute à la Comédie-Française le 1er août 1866. Joue surtout le répertoire classique ; a créé plusieurs rôles. Sociétaire depuis 1888.

*A la Comédie-Française — Paris.*

# M. BOUDOURESQUE (Auguste-Acanthe).

Benque.

Né à la Bastide-sur-l'Hers (Ariège), le 28 mai 1835. D'abord employé de chemins de fer, puis inspecteur et entrepreneur de l'éclairage à Marseille (1857-1872). Études au Conservatoire de Marseille; 1er prix de chant (1861). Cafetier à Marseille (1872-74). Débute au Grand-Théâtre de Marseille, dans *Ernani*, en italien (5 septembre 1874). Débute à l'Opéra, dans la *Juive*; rôle de Brogni (avril 1875). Chante tous les grands rôles de basses. Quitte l'Opéra en 1884. A fait depuis plusieurs saisons en province.

*Batellerie de la Malmousque — Marseille.*

# M. BOUHY (Jacques).

Nadar.

Né à Pépinster (Belgique), le 18 juin 1848. — Premières études : piano, orgue et chant au Conserv. de Liège ; ensuite au Conserv. de Paris ; 1er p. de chant, 1er p. d'opéra, 2e p. d'op.-com., en 1869 (cl. de MM. Duvernoy et Masset). — Déb. à l'Opéra, dans *Faust* : rôle de Méphistophélès (1871), chante le rép., crée *Érostrate* (16 oct. 1871) ; passe ensuite à l'Opéra-Comique ; crée *D. César de Bazan* (1872), *Carmen* : Escamillo (3 mars 1875), etc., reprend les *Noces de Fig.*, *Roméo*, le *Pardon*, *Philémon*, etc. Quitte l'Op.-Com. et déb. au Th.-Lyrique dans *Giralda* (12 oct. 1876) ; crée *Paul et Virginie* (15 nov. 1878), le *Bravo*, la *Clef d'Or* (1877). Rentre à l'Opéra après la ferm. du Th.-Lyr. ; chante *Hamlet*, *D. Juan*, la *Favorite*, etc. Ensuite saisons en Russie et à Londres. Fondateur-directeur du Conservat. national de New-York (1885-89). Crée *Samson et Dalila*, à l'Éden-Th. (1890). Fait une apparition à l'Opéra en mai 1892. — Profess. de chant. — Ǫ.

34, *rue de Ponthieu* — *Paris*.

## M. BOUVET (Maximilien-Nicolas).

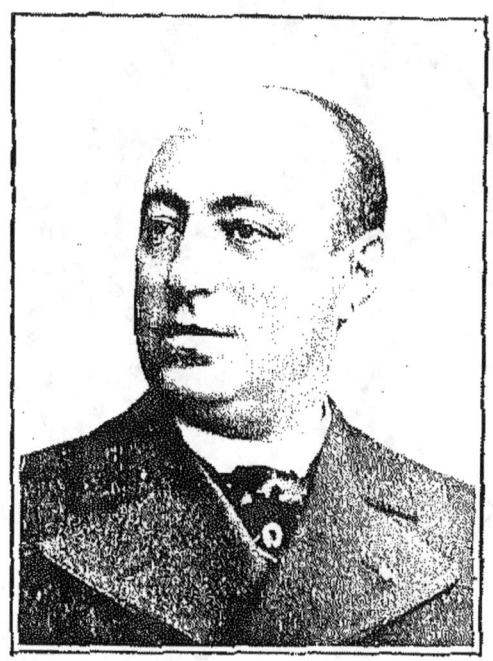

Benque.

Né à Liège. — Études au Conservatoire de Paris. — Débuts au Théâtre-Royal de Liège; ensuite à Paris, Folies-Dramatiques, crée *François les Bas-Bleus* (1883). — Débute à l'Opéra-Comique dans le *Barbier de Séville*, rôle de Figaro (8 nov. 1884), joue le répertoire; crée le *Chevalier Jean*, *Maître Ambros*, le *Roi malgré lui*, le *Roi d'Ys*, *Esclarmonde*, le *Rêve*, *Cavalleria rusticana*, l'*Attaque du moulin*, *Werther*, etc. — O. — Chevalier du Cambodge, de l'Annam; officier de Nicham. Artiste peintre, méd. et ach. par l'État.

57 bis, *boulevard Rochechouart* — *Paris*.

## M. BOUYER (Prosper-Étienne).

Boyer.

Né à Aytré (Charente-Inférieure), le 1er décembre 1845. — Débuts au théâtre Montparnasse (sept. 1864). 1ers rôles. Dunkerque (1868-69), Nancy (1869-70), Nice (1871-72), Toulouse (1872-73). Paris : Porte-Saint-Martin (1873-81). Très nombreuses créations. Lyon (1881-82) ; Retour à la Porte-Saint-Martin ; nouvelles créations. Engagé au théâtre du Châtelet pour 1894-95. — Membre du Comité de l'Association des Arts dramatiques.

108, boulevard Richard-Lenoir — Paris.

## Mlle BOYER (Rachel-Adolphine-Marie-Andréa).

Nadar.

Née à Nevers, le 11 oct. 1864. — 2e prix de comédie Conservatoire, en 1885 (Élève de M. Got). Débute à l'Odéon dans le *Malade imaginaire* (1885); joue le répertoire; crée *Feu de paille*, *Conte d'Avril*. Débute à la Comédie-Française dans le *Légataire universel* : rôle de Lisette (2 déc. 1887); joue le répertoire; a créé des rôles dans *Margot*, *Par le glaive*, la *Femme de Tabarin*, etc.

19, boulevard Inkermann — Neuilly (Seine).

## M<sup>lle</sup> BRANDÈS
(Marthe-Joséphine Brunschwig, dite).

Reutlinger

Née à Paris, le 31 janvier 1862. — 1<sup>er</sup> prix de comédie au Conservatoire, en 1883 (Élève de M. Worms). Déb. au Vaudeville, dans *Diane de Lys* (14 janv. 1884) ; crée : le *15<sup>e</sup> Hussards* (1884), *Georgette* (1885), *Gerfaut* (1886), *Renée* (1887). Engagée à la Comédie-Française, déb. le 26 sept. 1887, dans *Francillon* ; reprend la *Princesse Georges* (27 févr. 1888), *Henri III et sa cour* (5 janvier 1889). Quitte la Comédie-Française en 1890. Rentre au Vaudeville pour créer *Liliane* (24 févr. 1891) ; reprend *Révoltée* (avril 1891). Retourne à la Comédie-Française en 1893 ; crée la *Reine Juana* (6 mai 1893), *l'Amour brode* (1893), *Cabotins* (1894), joue *Ruy-Blas*, etc.

95, rue Jouffroy — Paris.

## M. BRASSEUR (Albert).

Nad'ar.

Né à Paris, le 12 février 1862. — Études au lycée Condorcet, bachelier. Débuts aux Nouveautés (déc. 1879) dans *Fleur d'Oranger* : rôle du collégien Ernest. Fils de Brasseur du Palais-Royal, qui fonda les Nouveautés, il crée et joue successivement à ce théâtre : la *Cantinière*, le *Voyage en Amérique*, les *Domestiques*, *Serment d'amour*, les *Ménages parisiens*, le *Château de Tire-Larigot*, l'*Amour mouillé*, *Adam et Ève*, etc., etc. Il entre aux Variétés où il débute en février 1890 dans *Paris port de mer*. Il crée ou rep. la *Vie parisienne*, *Premier-Paris*, *Gentil-Bernard*, l'*Héroïque Lecardunois*, le *Premier Mari de France*, *Madame Satan*, la *Rieuse*, *Chilpéric*, etc.

Lieutenant de réserve, officier du Nicham.

8, *rue de la Station, à Maisons-Laffitte (Seine-et-Oise)*.

## Mme BRÉJEAN-GRAVIÈRE (Georgette).

Nadar.

Née à Paris, le 22 sep. 1871. — 1er prix de solfège et 2e prix de chant au Conservatoire, en 1890 (Élève de M. Crosti). Débuts au Grand-Théâtre de Bordeaux en 1890. Y crée *Esclarmonde* qu'elle chante 55 fois de suite ; chante *Lucie*, les *Huguenots*, l'*Étoile du Nord*, *Mireille*, etc. — Débute à l'Opéra-Comique, le 17 septembre 1894, dans *Manon* ; crée *Ninon de Lenclos* (1895).

17, rue de Châteaudun — Paris.

## Mlle BRELAY
(Marie-Louise-Alice, dite Christiane).

Nadar.

Née à Bordeaux, le 1ᵉʳ avril 1870. — 2ᵉ prix de chant, au Conservatoire, en 1891 (Élève de M. Crosti). Débuts à Strasbourg (1892); saison à Liège (1892-93); débute à l'Opéra-Comique dans *Phryné* : rôle de Lampito (septembre 1895). Représentations à Saint-Pétersbourg (1894-95).

10, *place Clichy* — *Paris*.

# M. BRÉMONT (Léon Bachimont, dit).

Camus.

Né à Paris, le 6 janvier 1852. — 2e prix de tragédie et 2e prix de comédie, au Conservatoire, en 1879 (Élève de Régnier). Débute à l'Odéon en 1879 dans « l'Inconnu » de *Misanthrope et Repentir*; y crée les *Noces d'Attila*, *Amhra*, etc., etc.; crée aux Folies-Dramatiques: *Rip*; à l'Ambigu : *En grève*; au Châtelet: *Germinal*, *Jeanne-d'Arc*; à l'Odéon : *Mariage d'hier*, *Page d'amour*; au Gymnase : *Une vengeance*, *Dette de Jeunesse*; au Théâtre d'Application : *le Christ dans la Passion*; à la Porte-Saint-Martin : *le Collier de la Reine*. Joue une quantité de rôles de l'ancien et du nouveau répertoire. (550 fois Philéas Fogg, dans le *Tour du Monde* au Châtelet.) — Auteur d'un volume apprécié : « Le Théâtre et la Poésie ».

7, rue Boccador — Paris.

## Mlle BRÉVAL (Lucienne).

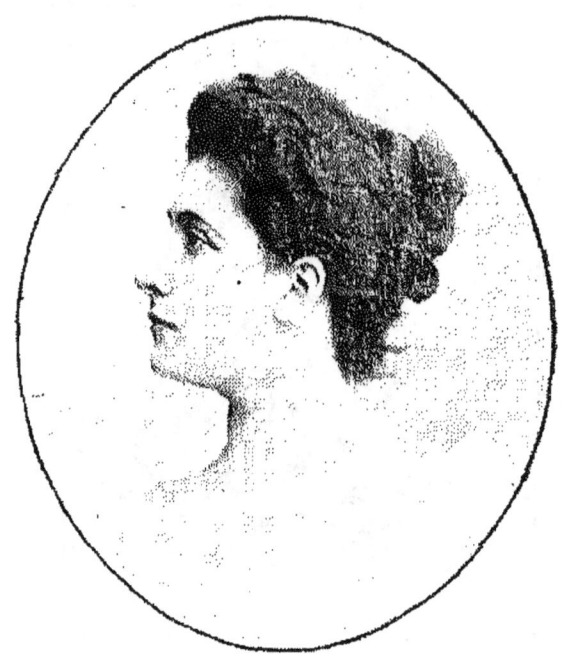

Benque.

Née le 5 décembre 1870. 1er prix d'opéra, au Conservatoire, en 1890. Débute à l'Opéra, dans l'*Africaine* : rôle de Sélika (20 janvier 1892) ; a chanté : *Salammbô*; *Guillaume Tell* (rôle de Jemmy, au centenaire de Rossini). A créé la *Walkyrie*; rôle de Brunnhilde (12 mai 1893), la *Montagne Noire* ; rôle de Yamina (fév. 1895). A chanté *Pallas-Athénée* aux fêtes d'Orange (1894). — O.

51, *rue Ballu* — *Paris*.

# Mlle BRINDEAU (Jeanne-Louise Dejarny).

Camus.

Née à Paris, le 22 nov. 1860. — 1ers acc. de tragédie et de comédie au Conservatoire, en 1878 (Élève de Bressant). Débute au Gymnase dans les *Braves Gens* (1880) ; joue ensuite les *Grandes Demoiselles* et crée successivement : *l'Alouette* (1881), *Serge Panine* (5 janv. 1882), le *Roman Parisien* (28 oct. 1882). Engagée ensuite à la Comédie-Française ; débute dans *Mlle de Belle-Isle* (5 nov. 1883) ; quitte peu après ce théâtre, fait un long séjour en Russie et rentre au Gymnase le 6 fév. 1889, dans *M. Alphonse*, joue ensuite les *Danicheff* (1890). Passe à l'Odéon en 1892 ; crée *Mariage d'hier*, *Une page d'Amour* (1893), etc.

62, rue Blanche — Paris.

## Mme BROHAN (Madeleine).

Nadar.

Née à Paris, le 20 octobre 1833. — 1er prix de comédie, au Conservatoire, en 1850 (Élève de Samson). Débute à la Comédie-Française, dans les *Contes de la Reine de Navarre* (création : octobre 1850). Principaux ouvrages du répertoire et créations : les *Caprices de Marianne*, les *Demoiselles de Saint-Cyr*, le *Misanthrope*, *Tartuffe*, les *Jeux de l'amour*, le *Lion amoureux*, le *Mariage de Figaro*, l'*Étrangère*, le *Monde où l'on s'ennuie*. Nommée sociétaire en 1852. Quitte le théâtre en 1885. — O.

224, rue de Rivoli — Paris.

## Mlle BROISAT (Émilie).

Nadar.

Née en 1850. — Débute au Vaudeville, dans *Maison neuve* (1866). Passe ensuite à Bruxelles (Galeries-Saint-Hubert); nombreuses créations à côté de Desclée (1867-70). Turin (1870). Débute à l'Odéon, dans *Ruy Blas* : rôle de Casilda (24 février 1872). Débute à la Comédie-Française dans le *Demi-Monde* (29 octobre 1874). Joue le répertoire, nombreuses créations. Nommée sociétaire le 6 septembre 1877. Quitte la Comédie-Française, le 31 déc. 1894. — O.

174, rue de Rivoli — Paris.

## M<sup>lle</sup> BRUCK (Rosa).

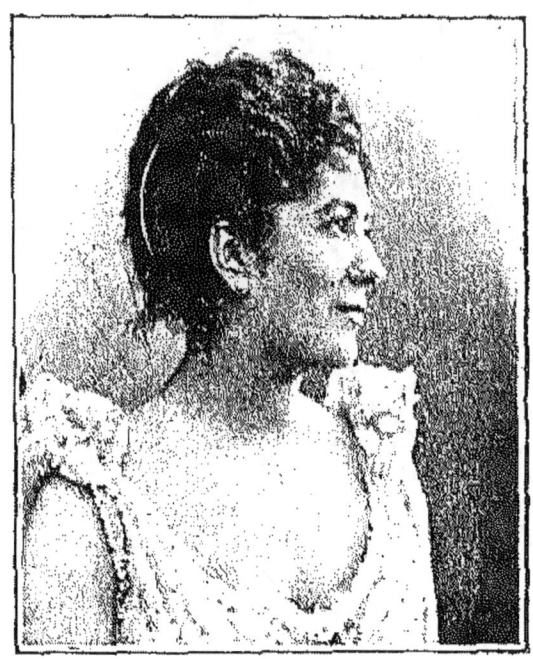

Reutlinger.

Née à Paris, le 15 septembre 1865. — 1<sup>er</sup> prix de comédie au Conservatoire, en 1885 (Élève de Maubant). Débute à la Comédie-Française dans *Amphitryon* : rôle d'Alcmène (22 octobre 1885) ; joue *Phèdre*, *Britannicus*, *Ruy Blas*, etc. ; crée *Antoinette Rigaud*. Quitte la Comédie-Française en 1885 et entre au Gymnase : débute dans *Fromont jeune* (11 mars 1886) ; crée la *Comtesse Sarah*, reprend *Dora*, *Froufrou*, etc. Passe ensuite à l'Odéon : crée *Roméo et Juliette* (de M. Lefèvre), le *Secret de Gilberte*, etc. — Ensuite saisons au Théâtre Michel, de Saint-Pétersbourg ; y joue *Francillon*, le *Sphinx*, le *Prince d'Aurec*, les *Pattes de mouche*, etc. Rentre au Gymnase (septembre 1894) ; crée *Pension de Famille*, reprend *Question d'Argent*, etc.

20, rue Euler — Paris.

## M$^{lle}$ BUHL (Marie-Renée).

Stebbing.

Née à Alexandrie (Egypte), le 19 juin 1865. Études au Conservatoire de Paris ; 1$^{er}$ prix de chant en 1889 ; 2$^e$ prix d'opéra-comique, en 1890 (Élève de MM. Archainbaud et Ponchard). Débute au Grand-Théâtre de Marseille en 1890. Passe ensuite à l'Opéra-Comique : y chante le *Pré-aux-Clercs, Mignon, Paul et Virginie*, etc.; crée le rôle de Lampito dans *Phryné* (24 mai 1893).

*Au Théâtre de l'Opéra-Comique — Paris.*

## M. BURGUET (Paul-Henry).

Boyer.

Né à Jassy (Roumanie), le 21 décembre 1865. — 1er prix de comédie, au Conservatoire, en 1889 (Élève de M. Delaunay). Débute au Gymnase, dans *la Lutte pour la vie* : rôle d'Antonin (création : 1889) ; crée *Paris fin de siècle*, *l'Obstacle*, *Tout pour l'honneur*, la *Menteuse* *l'Homme à l'oreille cassée*, etc. Passe ensuite à l'Ambigu pour créer les *Chouans* (1894). En représentations aux Variétés de Marseille pour 1894-95.

28, *rue Bréda* — *Paris*.

# M. CALMETTES (André).

Né à Paris, le 18 août 1861. — 2° acc. de comédie au Conservatoire (Élève de Got). Débute à l'Odéon, en 1885, dans *Don Juan*. Six ans à l'Odéon, direction Porel; 25 créations : *Renée Maurepin*, *Révoltée*, *Shylock*, *Egmont*, *Vie à deux*, *Fleurs d'avril*, *Roméo*, *Passionnément*, *Amoureuse*, etc. 28 rôles du répertoire. Engagé ensuite au Grand-Théâtre : *Sapho*, *Lysistrata*, *Faux Bonshommes*, *Pêcheur d'Islande*, *Arlésienne*, puis à l'Ambigu, l'*Aïeule* et au Gymnase : la *Servante*, le *Pèlerinage*, *Famille*, *Question d'argent*, l'*Age difficile*, etc. — Q.

189, rue Saint-Honoré — Paris.

## M<sup>lle</sup> CALVÉ (Emma de Roquer)

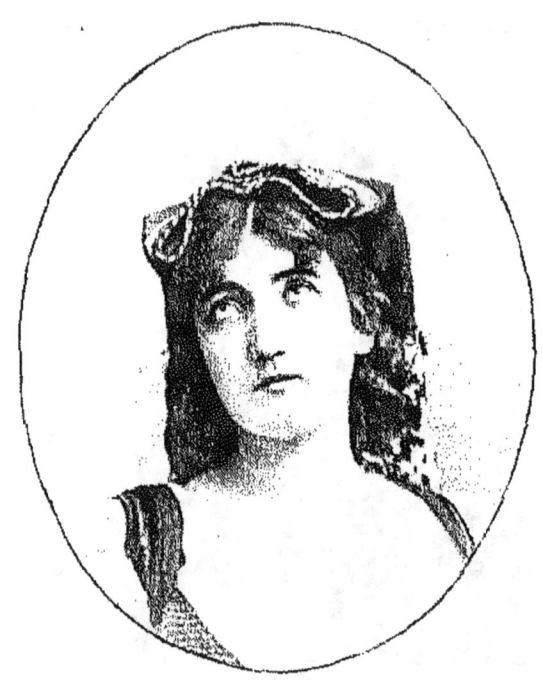

Benque.

Née à Madrid, en 1864. — Élève de Marchesi et de Puget. Débuts à Nice, dans une représent. à bénéfice. Débuts à la Monnaie, de Bruxelles, dans *Faust*; rôle de Marguerite (25 sept. 1882). Th. Italien, de Paris, crée *Aben Hamet*: rôle de Bianca (16 déc. 1884); Opéra-Comique, crée le *Chevalier Jean*: rôle d'Hélène (mars 1885). Saisons en Italie. Th. Italien de Paris : les *Pêcheurs de Perles* : rôle de Leïla (1889). Tournées à l'étranger (Italie, Amérique, Londres). Rentre à l'Opéra-Comique, crée *Cavalleria Rusticana* (19 janv. 1892). Saison à Covent-Garden. Engagée à l'Opéra-Comique, puis à Madrid. — O.

*45, avenue Montaigne — Paris.*

# M. CALVIN
## (Alex.-Ad. Le Brasseur, dit Paul).

Nadar.

Né à Paris, en 1858. — Débute à 18 ans au Petit-Lazari, passe ensuite aux Fol.-Dram. où il reste 6 ans ; y crée *Rose et Rosette* ; puis aux Galeries-Saint-Hubert, de Bruxelles où il reste 7 ans. — Débute au Palais-Royal le 1er juin 1872, dans la *Cagnotte*: rôle de Colladon ; joue d'abord des petits rôles au milieu de l'ancienne troupe, puis crée : le *Baptême du Petit Oscar*, le *Homard*, *la Boule*, le *Panache*, *la Boîte à Bibi*, le *Mari de la Débutante*, *Divorçons*, les *Petites Godin*, *Durand et Durand*, le *Parfum*, les *Boulinard*, *M. l'Abbé*, le *Système Ribadier*, *leurs Gigolettes*, etc.; a repris beaucoup de créations de Geoffroy, Lhéritier, Gil-Perez et Brasseur.

42, *boulevard du Temple — Paris.*

## M. CANDÉ (Etienne-Charles-Louis-Adolphe).

Nadar.

Né à Paris, le 1er juillet 1858. — 2e acc. de tragédie et 2e prix de comédie au Conservatoire, en 1878 et 1880 (Élève de M. Delaunay). Débute au Gymnase dans le *Mariage d'Olympe* (30 déc. 1880), crée l'*Alouette*, *Miss Fanfare*; passe ensuite à Saint-Pétersbourg. Débute à l'Odéon le 15 oct. 1888, dans *Athalie*; rôle d'Abner; joue *Caligula*, *Fanny Lear*, la *Famille Benoiton*; crée *Révoltée*, *Shylock*, le *Comte d'Egmont*. Passe au Vaudeville en 1891; crée *Liliane*, *Hedda Gabler*, le *Prince d'Aurec*, les *Paroles restent*, *Madame Sans-Gêne*, etc.

26, avenue Trudaine — Paris.

# M. CAPOUL (Victor-Joseph-Amédée).

Nadar.

Né à Toulouse le 27 fév. 1839. — 1er prix d'op.-com au Conservatoire, en 1861 (Élève de M. Moreau-Sainti). Débute à l'Opéra-Comique, dans le *Chalet* : rôle de Daniel (26 août 1861) ; crée *la Déesse et le Berger*, le *Premier jour de bonheur*, etc. Chante le répertoire. Passe à Londres en 1871 et revient à Paris, aux Italiens, en 1872. Tournée d'Amérique en 1873, avec Nilsonn. Russie (1875). Crée, au Théâtre-Lyrique de la Gaîté, *Paul et Virginie* (15 nov. 1876). Crée le *Saïs* à la Renaissance (18 déc. 1881) et *Jocelyn*, à Paris (Théâtre du Château-d'Eau. — 13 oct. 1888). — Off. du Nicham.

*à Toulouse — (Haute-Garonne)*

## M. CARBONNE (Ernest).

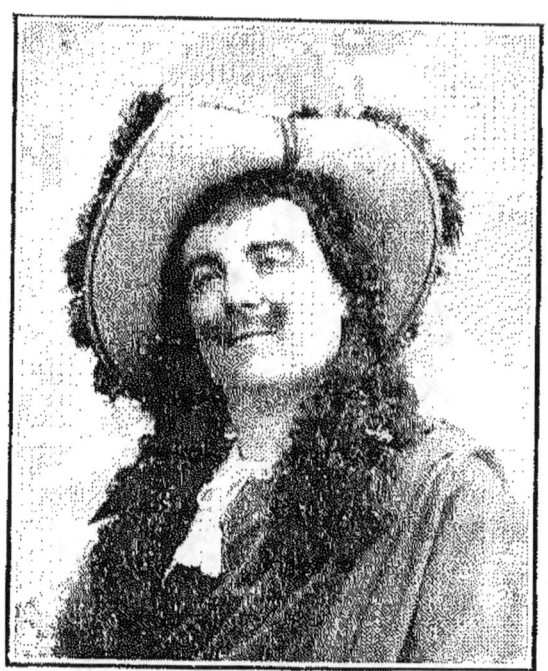

Lejeune.

Né à Toulouse, le 30 juillet 1866. — 1ᵉʳ prix de chant, d'opéra-comique et de comédie au Conserv. de Toulouse (1887). 1ᵉʳ prix d'opéra-comique au Conserv. de Paris (1889). — Débute à l'Opéra-Comique dans les *Dragons de Villars* : rôle de Sylvain (15 janvier 1890); joue le répertoire ; a créé des rôles dans la *Basoche*, *Benvenuto*, *l'Amour vengé*, les *Folies amoureuses*, *Ninon de Lenclos*, etc. — ۞.

2, boulevard de Clichy — Paris.

## Mlle CARLIX (Suzanne).

Stebbing.

Née à Paris, le 22 mai 1872. — 1er acc. de comédie en 1890 (Élève de M. Delaunay). Débute à l'Odéon dans *Myrtil et Mélicerte* : rôle de Mélicerte (17 nov. 1890) ; passe à la Renaissance : rep. l'*Hôtel Godelot* (19 janv. 1891) ; puis au Grand-Théâtre : crée *Lysistrata* (22 déc. 1892) ; et enfin au Gymnase (1894).

*au théâtre du Gymnase — Paris.*

## M<sup>lle</sup> CARON (Cécile-Marie).

Nadar.

Née à Paris. — Débute au Palais-Royal en 1882; passe ensuite au Vaudeville; crée des rôles dans les *Rois en Exil* (1883), l'*Amour* (1884), l'*Affaire Clémenceau* (1887), les *Surprises du Divorce* (1888), les *Respectables, Marquise* (1889), *Mme Mongodin, Feu Toupinel* (1890), *M. Coulisset* (1891), etc. Joue dans les reprises de *Bébé* (1884), l'*Age ingrat* (1885), le *Chapeau d'un horloger* (1887), les *Sonnettes* (1891), la *Parisienne* (1893), etc.

71, rue de Provence — Paris.

# M<sup>lle</sup> CARON (Marguerite-Marie-Alexandrine)

Nadar.

Née à Paris. — Débute au Vaudeville dans la reprise de l'*Age ingrat* (1885); crée des rôles dans *Georgette* (1885) *Renée* (1887), les *Surprises du Divorce* (1888), le *Député Leveau* (1890), *de 1 heure à 3 heures* (1891), *M. Coulisset*, la *Famille Pont-Biquet* (1892), l'*Invitée* (1893), etc. Crée, aux Nouveautés, l'*Hôtel du Libre-échange* (6 déc. 1894).

25, rue de Choiseul — Paris

## M™ CARON (Rose-Lucile-Meuniez).

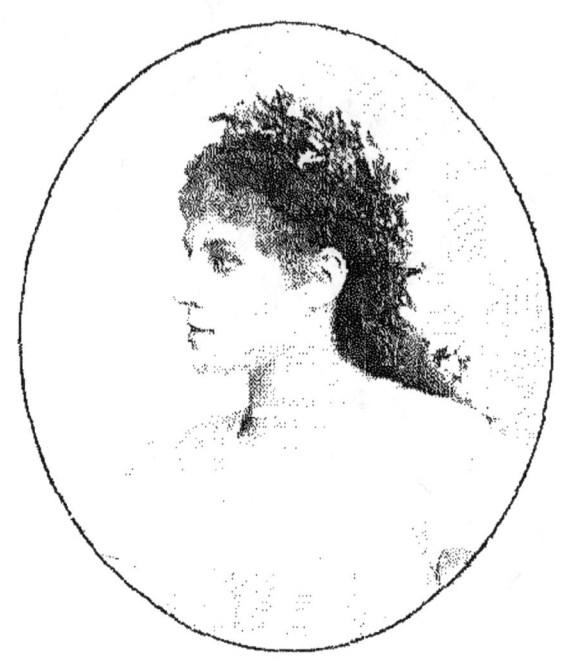

Benque.

Née à Monerville (Seine-et-Oise), le 17 novemb. 1857. — 2º prix de chant et 1ᵉʳ accessit d'opéra, au Conservatoire (1882). Engagée à la Monnaie, de Bruxelles (1882-85); chante le répertoire; crée *Sigurd*. Engagée à l'Opéra (1885-87); débute dans *Sigurd* : création (12 juin 1885), chante le répertoire. Retourne à la Monnaie en 1887, pour créer *Jocelyn* et ensuite *Salammbô*. Rentre à l'Opéra dans *Sigurd* (15 octobre 1890) chante le répertoire; crée *Lohengrin*, *Salammbô*, la *Walkyrie*, *Djelma*, *Othello*, etc. — I. O.

71, *rue de Monceau* — *Paris*.

## Mme CARRÈRE-XANROF (Marguerite).

Benque.

Née à Bordeaux, en 1869. — Élève de M. Wartel et de Mmes Lhéritier, Krauss et Rosine Laborde. Débute au Grand Théâtre de Marseille dans les *Huguenots* (janvier 1889). Engagée ensuite à la Monnaie, de Bruxelles (1889-92), y chante tout le répertoire d'opéra et les grands rôles d'opéra-comique. Débute à l'Opéra, dans *Faust* : rôle de Marguerite (mai 1892). Chante tout le répertoire des chanteuses légères.

10, *rue Tholozé* — *Paris*

# Mlle CARTOUX (Pauline Cartaux, dite Newa).

Ogereau.

Née au Caire (Égypte), en 1870. — Études au Conservatoire de Marseille : deux prix. — Débuts à Genève, ensuite à Lille et La Haye. Débute à Paris, aux Menus-Plaisirs, dans le *Docteur Blanc* (création 1895). Engagée aux Nouveautés (début dans *Mon prince*).

5, rue du Chemin-Vert — Asnières (Seine).

# M^me CARVALHO (Caroline-Marie Miolan).

Nadar.

Née à Marseille, le 31 déc. 1827. — 1er prix de chant au Conservatoire (Élève de Duprez). Déb. à l'Op.-Com. dans l'*Ambassadrice* (29 av. 1850); crée *Giralda*, les *Noces de Jeannette*. Passe au Th.-Lyrique; crée la *Fanchonnette*, *Faust*, *Mireille*, *Roméo et Juliette*, etc., etc. Après la fermeture du Th.-Lyrique, déb. à l'Opéra dans Marguerite, des *Huguenots* (11 nov. 1868), crée *Faust* (28 av. 1869). Rentre à l'Op.-Com. le 1er sept. 1871, chante le répertoire pendant quatre ans et retourne à l'Opéra en 1875; y chante le répertoire : *Robert le Diable*, les *Huguenots*, l'*Africaine*, *Faust*, *Hamlet*, etc., etc. Quitte l'Opéra en 1879, reparaît plusieurs fois à l'Opéra-Comique et abandonne définitivement la scène en 1885. — L. Q.

82, boulevard des Batignolles — Paris.

## Mlle CASSIVE (Louise-Armandine).

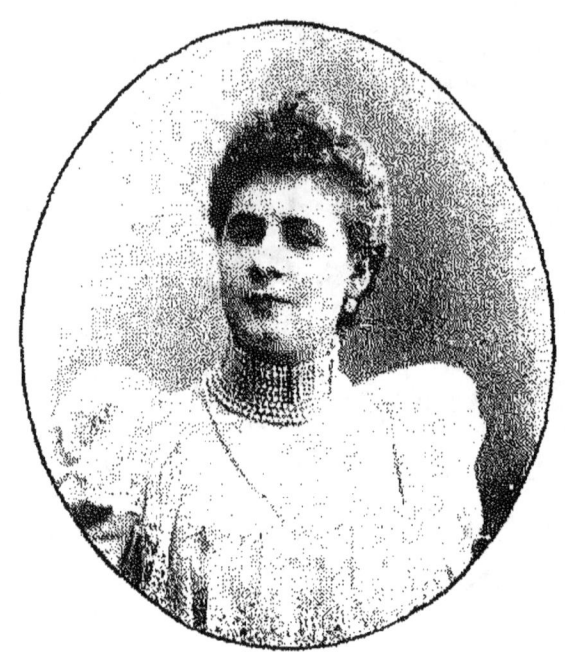

Reutlinger.

Née à Paris. — Débuts au concert Européen ; passe ensuite à Ba-ta-clan, puis à la Porte-Saint-Martin ; joue le rôle de Lisette, dans le *Petit Faust* (16 mai 1891), puis double Mme J. Granier dans le rôle de Marguerite. Est engagée à la Gaîté pour doubler Mme Simon-Girard dans le *Voyage de Suzette* ; crée ensuite le *Pays de l'Or* (26 janv. 1892), le *Talisman*, les *Bicyclistes en voyage*. Passe aux Menus-Plaisirs, pour jouer le rôle de la commère dans la revue de 1893, puis aux Folies-Dramatiques pour jouer la commère dans *Tout Paris en revue* (nov. 1894) ; crée ensuite *Nicol-Nick* (1895).

*Au théâtre des Folies-Dramatiques — Paris.*

## Mlle CERNY
### (Berthe-Hélène-Lucie de Choudens, dite).

Camus.

Née à Paris, le 31 janv. 1868. — 1er prix de comédie au Conservatoire, en 1885 (Élève de M. Worms). Débute à l'Odéon dans le *Mariage de Figaro* : rôle de Suzanne (1885) ; joue la *Fausse Agnès*, *Psyché*, *la Vie de Bohême*, etc. ; crée *Renée Maurepin*, *Numa Roumestan*. Passe au Vaudeville en 1888 ; débute dans l'*Affaire Clémenceau* : rôle d'Iza ; crée *Mensonges* (1889), reprend *Tête de Linotte*. Crée au Gymnase : *Celles qu'on respecte* (1892), *l'Homme à l'oreille cassée* (1893) ; au Palais-Royal : *Monsieur Chasse* (1892), *leurs Gigolettes* (1893) ; à la Porte-Saint-Martin : le *Collier de la Reine* (1895).

17, *boulevard Haussmann* — *Paris.*

# M. CHARPENTIER (Henri).

Reutlinger.

Né à Paris, le 18 février 1855. — Débute à l'Ambigu, dans le *Fils du diable* (septembre 1875) ; joue *Rose Michel*, le *Fils de Choppart* ; passe à Cluny (1876). En revenant du service militaire, entre au Palais-Royal (1881) ; puis à Beaumarchais, à Déjazet ; retour au Palais-Royal (1886-89) ; ensuite au Théâtre du Parc, de Bruxelles (1889-92), aux Menus-Plaisirs et enfin à l'Ambigu dont il est régisseur général.

261, *avenue Daumesnil* — *Paris*

## M<sup>lle</sup> CHASSAING (Lucile).

Reutlinger.

Née en 1867 — Études au Conservatoire. Débuts aux Variétés. Tournées avec l'impresario Schurmann. Débuts aux Folies-Dramatiques (1888). Théâtre Lyrique (1888-89) : joue les *Amours du Diable* et *Fanfan la Tulipe*. — Menus-Plaisirs (1890) ; reprise des *Bavards*. Engagée à la Gaîté (1893), le *Talisman*, *Surcouf*; aux Folies-Dramatiques (1894), le *Tour du Cadran*, etc.

16, *rue Ballu* — *Paris*.

# M⁽ᵐᵉ⁾ CHASSAING-TARRIDE (Marianne).

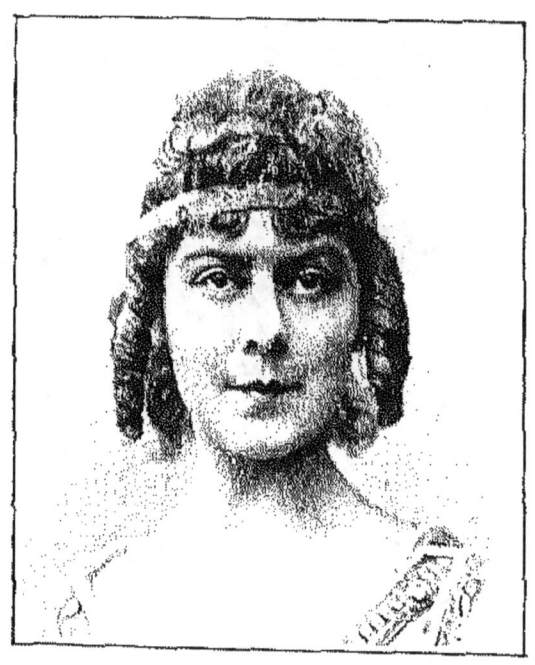

Benque.

Née à Paris, le 15 juin 1870. — Élève de MM. Guillemot et Tarride. Débute à la Renaissance, le 5 février 1890, dans les *Vieux maris* : rôle de Clotilde. Passe ensuite aux Nouveautés, puis au Vaudeville : débute en septembre 1890 dans *Un monsieur qui suit les femmes*, y crée *Madame Mongodin, Liliane*, la *Famille Pont-Biquet*, etc. Joue la *Statue du commandeur* à Londres et à Bruxelles. Joue la pantomime dans les salons : *Retour de bal, Barbe-bleuette, L'orage, Dada*, etc. Crée *Associés*, à Déjazet (1894. Engagée au Palais-Royal (1895).

6, rue Say. — Paris.

## M^me CHAUMONT-MUSSAY (Céline).

Camus

Née à Paris en 1848. — Débute à Déjazet dans : *Une Histoire de voleurs* (1862). Gymnase (1865-70), nombreuses créations : *Montjoye*, etc. Folies-Marigny (1871), cr. *l'Alphab. de l'Amour* ; ensuite Menus-Plaisirs ; cr. *Raymond Lynday*. Bouffes-Parisiens, cr. *Princesse de Trébiz*. Variétés, cr. les *Sonnettes*, *Toto chez Tata*, la *Petite marquise*. Th. Taitbout, cr. la *Cruche cassée*. Rent. Variétés, cr. la *Cigale* (6 oct. 1877). Vaudeville, cr. *Lolotte*, le *Petit Abbé* (1879). Rent. Variétés, cr. *Grand Casimir* (1880). Palais-Royal, cr. *Divorçons* (6 déc. 1880), rép. M. *Garat* (1882). Retourne aux Variétés en 1883, reprend le *Grand Casimir*, la *Cigale* (1885) ; crée le *Fiacre 117* (1886). Tournées à l'étranger. Rentre au Palais-Royal ; cr. le *Parfum* (1888), le *Cadenas* (1889), *M. l'Abbé* (1891), etc., etc.

2, *rue Meyerbeer — Paris.*

## Mlle CHEIREL (Jeanne Leriche, dite).

Reutlinger.

Née à Paris, le 18 mars 1868. — Débute au Gymnase dans la *Doctoresse* (1885); joue : le *Bonheur conjugal*, *Dégommé*, *Froufrou*, *l'Abbé Constantin*, les *Femmes nerveuses*. Ensuite aux Variétés : la *Corde sensible*; à la Porte Saint-Martin : le *Crocodile*. Entre au Palais-Royal (1890); débute dans le *Roi Candaule*; crée les *Femmes des amis*, les *Joies de la paternité*, *Château-Buzard*, *Fil à la patte*, *Coup de tête*, etc.

7, boulevard Pereire — Paris.

## M. CHELLES (Paul-Clément)

Boyer.

Né à Avallon (Yonne), en 1849. — 2° acc. de comédie au Conservatoire. Débuts au Th. Montparnasse; passe ensuite au Th. de Belleville, à Cluny, au Th. Historique, au Th. Michel, de Saint-Pétersbourg; à l'Odéon, à la Porte-Saint-Martin, à l'Ambigu, aux Variétés, au Th. Moderne, à la Renaissance et enfin à l'Ambigu. Très nombreuses créations; les deux dernières sont les *Chouans* et les *Ruffians de Paris*, à l'Ambigu (1894).

*Au théâtre de l'Ambigu — Paris.*

## M#me# CHRÉTIEN-VAGUET (Alba).

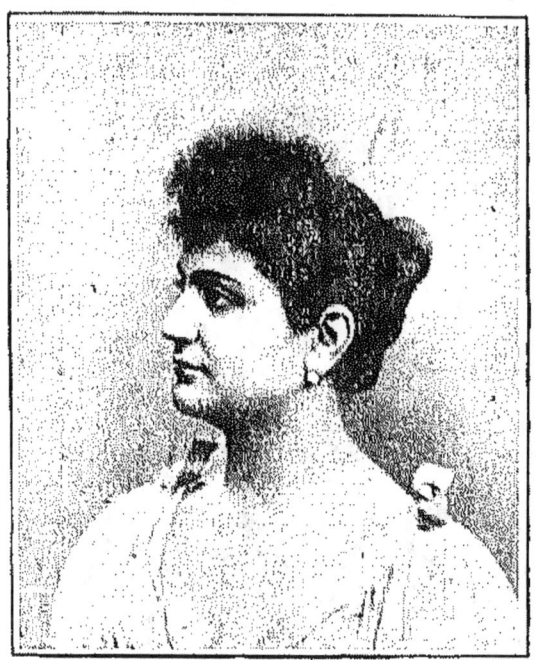

Camus.

Née à Paris, le 8 mars 1872. — Études au Conservatoire, pour le piano seulement. Débute à la Monnaie, de Bruxelles, dans *Robert le Diable* : rôle d'Alice (7 septembre 1891); y crée le *Rêve*, *Yolande*, *Werther*. Chante le répertoire. — Débute à l'Opéra, dans *Robert le Diable* : rôle d'Alice (31 juillet 1893), chante *Lohengrin*, les *Huguenots*, la *Walkyrie*, *Djelma*, etc.; crée *Deïdamie*.

167, boulevard Haussmann — Paris

## M. CIAMPI (Ezio).

Uzzo.

Né à Livourne, en 1855. — Élève de M. Delle Sédie, à Paris. Débuts à Milan, th. Dal Verme, dans les *Puritains* : rôle de Riccardo (avril 1880). Engagé successivement à New-York, Boston, Chicago, Cincinnati, Philadelphie, San Francisco, Melbourne, Indes, Londres, Barcelone, Oporto, Trieste, Florence, Milan, Palerme, Rome, Naples, etc. etc. Chante *Don Juan*, les *Huguenots*, *Lohengrin*, le *Vaiss. fant.*, le *Trouvère*, la *Traviata*, *Carmen*, *Lucie*, *Faust*, le *Barbier*, *Hérodiade*, *Gioconda*, le *Pardon*, l'*Africaine*, etc.

Professeur de chant.

65, rue de Rome — Paris.

## M. CLÉMENT (Edmond).

Nadar

Né à Paris, le 28 mars 1868. — 1er prix de chant au Conservatoire (Élève de M. Warot). Débute à l'Opéra-Comique, dans *Mireille* : rôle de Vincent (29 novembre 1889) ; joue *Mignon*, *Lakmé*, *Philémon*, la *Fille du régiment*, le *Chalet* ; crée *Benvenuto*, les *Folies amoureuses*, *Phryné*, l'*Attaque du moulin*, le *Flibustier*, *Falstaff*, etc., reprend *Paul et Virginie*. — ◊.

15, *faubourg Montmartre* — *Paris*.

## M. CLERGET (Paul-Maurice).

Nadar.

Né à Paris, le 31 juillet 1868. — Entre au Conservatoire dans la classe de M. Worms (1887). Donne sa démission pour des raisons personnelles (1888), continue ses études avec M. Saint-Germain. Débute aux Variétés, dans le *Voyage en Suède* (1889). Passe au Nouveau-Théâtre, crée *Scaramouche*, etc.; puis aux Nouveautés, crée la *Statue du commandeur* et la *Bonne de chez Duval*. Engagé à l'Odéon, reprend l'*Héritage de M. Plumet*, etc.

8, rue Bonaparte — Paris.

## M. CLERH (Eugène).

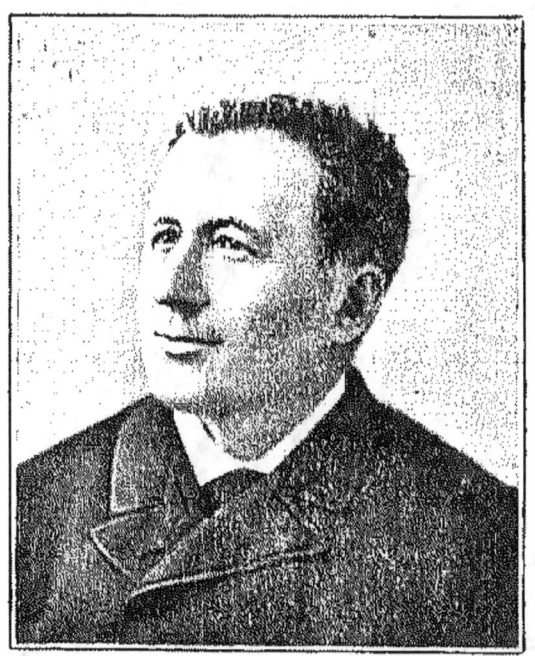

Liébert.

Né à Argenteuil (S.-et-O.) le 25 sept. 1858. — Pas de Conservatoire. Premiers débuts dans des tournées aux environs de Paris, 6 m. de province; remarqué à la Châtre (1862) par Georges Sand qui lui fait créer plusieurs rôles sur son théâtre de campagne. Déb. à l'Odéon, dans la *Fille* (5 sept. 1865); nombreuses créations. *Marquis de Villemer*, etc. grands rôles du répertoire. Quitte l'Odéon pour entrer à la Comédie-Française; (début dans l'*Avare*, 24 juillet 1884). Joue le répertoire, créations nombreuses.

16, *rue Monsieur-le-Prince — Paris.*

## M. COLOMBEY (Charles),

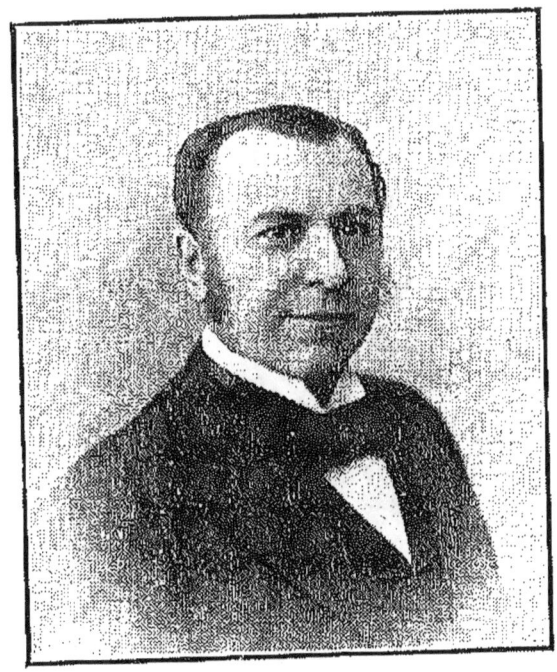

Boyer.

Né à Châteaubriant (Loire-Inf.) le 10 août 1832. — Pas d'études, a commencé à jouer la comédie à Nantes dans des représentations d'amateurs. Débuts au théâtre de Nantes dans *Bataille de dames* (1872). Ensuite : Rouen, Bruxelles et Paris au Vaudeville. Joue dans ces divers théâtres : *Odette*, le *Nabab*; la *Vie de Bohême*, le *Fils de famille*, *Claudie*, *Germinie Lacerteux*, *Tartuffe*, etc. Folies Dramatiques crée : *Coquin de Printemps*. Nouveautés; crée la *Dem. du Téléphone*. Enfin Gymnase : crée *Celles qu'on respecte*. *Charles Demailly*, *Famille*, etc. Passe aux Nouveautés; crée l'*Hôtel du Libre-échange* (1894).

4, rue d'Aumale — Paris.

# M. COLONNE (Édouard).

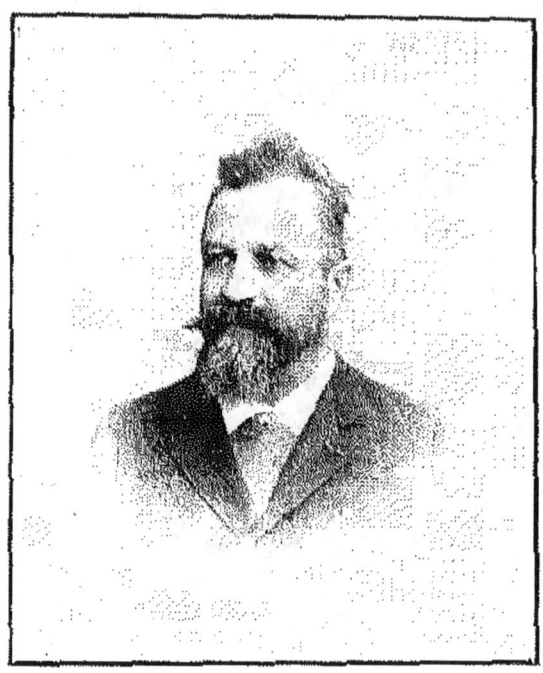

Benque.

Né à Bordeaux le 23 juillet 1838. — Entre au Conservatoire en 1856 ; prix d'harmonie (1858), prix de violon (1863). Entre à l'orchestre Pasdeloup (1857), admis à l'orchestre de l'Opéra (1858). Revient en 1874 d'une tournée en Amérique, où il avait rempli les fonctions de chef d'orchestre. Fait ensuite une tournée en France et accompagne M<sup>me</sup> Galli-Marié comme chef d'orchestre. Dirige les *Erynnies* (Odéon, 1872), devient chef d'orchestre de la Société dite « Concert National ». Fonde l'Association artistique (1874). Chef d'orchestre de l'Opéra (1891-92). — �. O. Chev. du Sauveur de Santiago, de Charles III et de la Rose du Brésil.

12, *rue Le Peletier* — *Paris.*

# M. COOPER (Henri-Venderjench, dit).

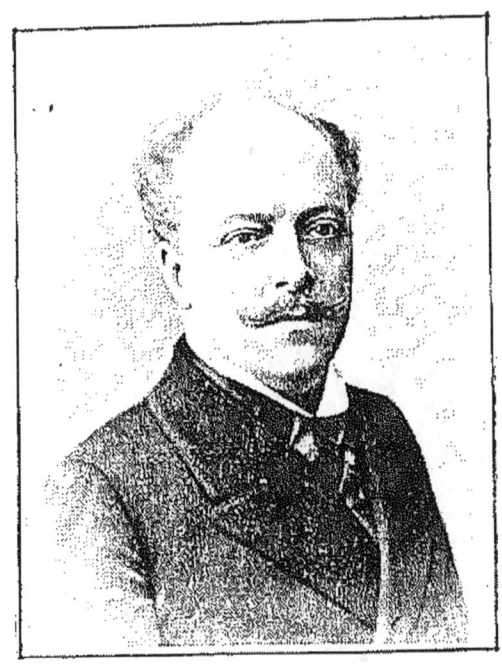

Boyer.

Né à Bruxelles. — Débute aux Bouffes-Parisiens dans la *Bonne aux Camélias* (1867). Entre aux Variétés (1868), nombreuses créations : *Nitouche*, *Ma cousine*, etc. A créé à la Gaîté : le *Grand Mogol* ; à la Porte-St-Martin : le *Crocodile* et repris le *Petit Faust*, etc. Rentre aux Variétés ; résilie en janvier 1893. (Chante les chansons 1830 à la Bodinière.) — ⚜.

61, *boulevard Pereire* — *Paris*.

## M. COQUELIN AINÉ (Benoît-Constant).

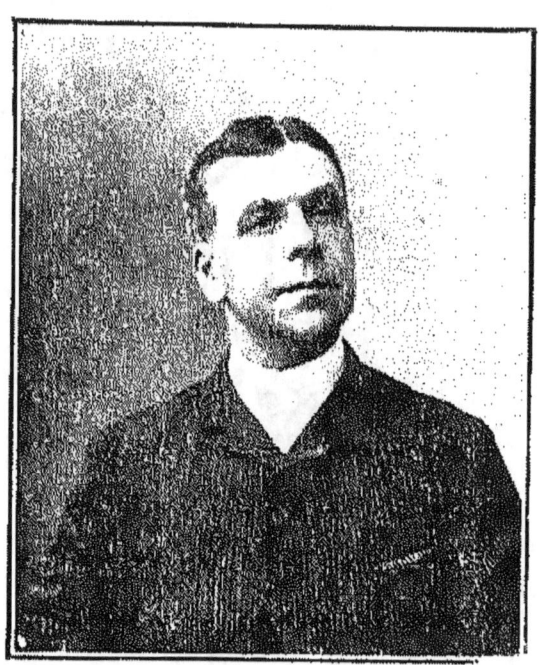

Boyer.

Né à Boulogne-s.-mer, le 25 janv. 1841. — 1ᵉʳ prix de comédie au Conservatoire, en 1860 (élève de Régnier). — Déb. à la Comédie-Française dans le *Dépit amoureux* (7 déc. 1860). Nommé sociétaire le 1ᵉʳ janv. 1864. De 1860 à 1886 a fait 44 créations : *Gringoire*, *le Luth. de Crémone*, *Tabarin*, *l'Étrangère*, *Jean Dacier*, *les Fourchambault*, *le Monde où l'on s'ennuie*, *les Rantzau*, *le Député de Bombignac*, *Denise*, *Un Parisien*, *Chamillac*, *M. Scapin*, etc., et a joué tout le répertoire. Quitte la Com.-Franç. en 1886, donne des représ. en Europe (1887) en Amérique (1888-89). Rentre à la Com.-Fr. en 1890, comme pensionnaire ; repart 6 m. en Amérique et revient aux Français pour créer *Thermidor* (24 janv. 1891), la *Még. apprivoisée* (19 nov. 1891) ; quitte définit. la Com.-Fr. en janv. 1892. Tournées en Europe (1892), en Amérique (1893). Crée *Cabotins* à Lyon (1894). Eng. à la Renaiss. : déb. dans *Amphitryon* (6 fév. 1895). Aut. de nomb. ouv. sur le théâtre. — O. Déc. étrangères.

6, *rue de Presbourg* — *Paris*.

## M. COQUELIN CADET
(Alexandre Honoré-Ernest).

Otto.

Né à Boulogne-sur-Mer, le 16 mars 1848. — Entre au Conservatoire en 1864 : 1er prix de comédie en 1867 (Élève de Régnier). Débute à l'Odéon, dans l'*Anglais ou le fou raisonnable* (1867). Débute à la Comédie-Française dans les *Plaideurs* : rôle de *Petit-Jean* (6 juin 1868); joue tout l'ancien répertoire; démissionne en 1875. Débute aux Variétés (août 1875) joue la *Guigne*, *Dada*, le *Bourreau des crânes*, les *Trois épiciers*, le *Chapeau de paille d'Italie*. Rentre à la Comédie-Française (Juin 1876), joue tout le répertoire, nombreuses créations : les *Corbeaux*, le *Député de Bombignac*, *Denise*, *Un Parisien*, *Chamillac*, *M. Scapin*, *Francillon*, *Margot*, *Grisélidis*, *Vers la joie*, les *Petites marques*, etc., etc. Sociétaire depuis le 1er janvier 1879. — ✸ ◯ — Officier du Nicham.

6, rue du Bel-Respiro — Paris.

# M. COQUELIN (Jean).

Boyer.

Né à Paris. — Élève de son père, M. Coquelin aîné. Déb. à la Comédie-Française dans le *Dépit amoureux*: rôle de Gros-René (20 nov. 1890); crée un rôle dans *Thermidor* et dans la *Mégère apprivoisée*; joue le *Malade imaginaire*, les *Fourb. de Scapin*. Quitte la Comédie-Française en même temps que son père et fait une tournée à l'étranger. Eng. à la Renaissance déb. en nov. 1894.

6, rue de Presbourg — Paris.

## M. CORNAGLIA (Ernest).

Nadar.

Né à Paris, le 20 juillet 1854. Débuts au Théâtre Saint-Marcel (1856). Belleville (1857). Tournées en province (1857-69). Vaudeville (1869-75); crée : *Un mari qui voisine*, *l'Arlésienne*. Engagé à l'Odéon depuis 1880. Joue le répertoire ; a créé : le *Bel Armand*, la *Maison des deux Barbeaux*, etc, etc.

50, *rue des Batignolles* — *Paris*.

# M. COSSIRA (Émile).

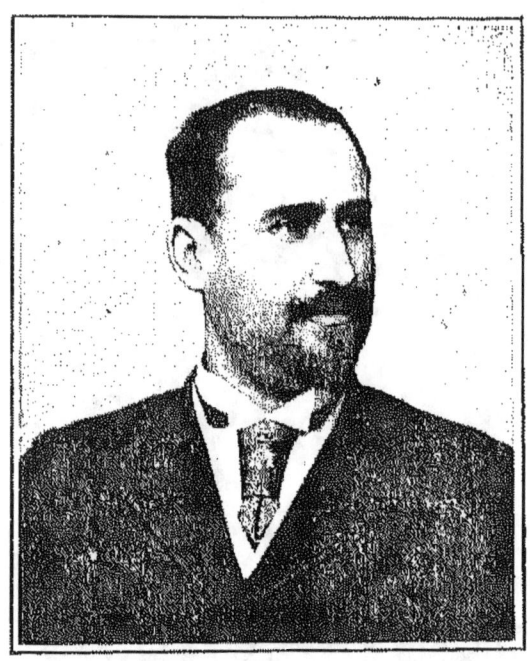

Benque.

Né à Orthez (Basses-Pyrénées) en 1857. — Élève de M. Sarrau (Bordeaux). — Débute à l'Opéra-Comique dans *Richard Cœur de Lion* (1885). Ensuite à Gand, Anvers, Bruxelles, Lyon, Paris (Opéra : crée *Ascanio*), Nouvelle-Orléans, Nice, Londres. St-Pétersbourg et enfin Bruxelles (Monnaie crée : *Tristan et Yseult*). — Q.

*Villa Tristan.* — *Mont-Dore (Puy-de-Dôme).*

## M. COURTÈS

Boyer.

Après avoir joué sur plusieurs petites scènes, se fait remarquer à l'Ambigu par plusieurs créations, notamment l'*Assommoir*, *Nana*, *Pot-Bouille*, le *Roi de l'Argent*, *Martyre*. Crée *Germinal* au Châtelet (1888). Passe ensuite au Vaudeville ; crée *Marquise*, reprend la *Comtesse Romani* ; crée l'*Enfant Prodigue* aux Bouffes-Parisiens (24 juin 1890).

6, faubourg Saint-Martin — Paris.

# M. CROSTI (Eugène).

Benque.

Né à Paris, le 21 oct. 1833. — Premières études musicales à Milan (1852-1854), puis au Conservatoire de Paris (classe de Battaille), 1er prix en 1857. — Débute à l'Opéra-Comique dans le rôle de Joconde (28 oct. 1857) ; chante le *Maître de Chapelle*, *Jean de Paris*, *Quentin-Durward*, *l'Épreuve villageoise*, la *Fête au Village*, le *Nouveau Seigneur* et tous les rôles de Martin ; reprend le *Songe d'une nuit d'été* ; crée la *Déesse et le Berger*, *Salvator Rosa*, *Fior d'Aliza*, le *Capitaine Henriot*, etc. Quitte l'Opéra-Comique en 1868, pour une tournée italienne en Angleterre, puis abandonne définitivement le théâtre. — Professeur de chant au Conservatoire, depuis 1876. — I. O.

155, *avenue Malakoff* — *Paris*.

## M#{me} CROSNIER (Irma, veuve Gautier).

Reutlinger.

Née à Paris, le 28 avril 1820. Élève de Samson. Débute à la Comédie-Française le 24 mai 1846, dans le rôle de Pernelle de *Tartuffe*. Voyages avec Rachel (rôles de confidentes) province et étranger. Interruption de quatre ans ; rentrée à Belleville, matinées Ballande. Londres, Toulouse premiers rôles. A l'Odéon depuis le 1#{er} Septembre 1873 ; nombreuses créations. Interruption pour les représentations de *l'Enfant prodigue*, aux Bouffes-Parisiens (1888) et de *Ma Cousine*, aux Variétés (1890). — ✪.

7, rue d'Assas — Paris.

## M. DAILLY (Joseph-François).

Beaque.

Né à Paris, le 5 août 1839. — Déb. au Th.-Molière (6 fév. 1860). Passe ensuite à Déjazet (1861-71), au Château-d'Eau (1871-74), à Lyon (1874), à la Renaissance (1874); y crée la *Petite Mariée*; aux Variétés et aux Menus-Plaisirs (1877), à la Gaîté (1878). Ent. à l'Ambigu le 1er décembre 1878; crée l'*Assommoir*, *Nana*, etc. Eng. au Châtelet en 1880; crée *Michel Strogoff*, les *Av. de M. de Crac*; rep. l'*Assommoir*, etc. Eng. au Palais-Royal, en 1887; crée *Durand et Durand*; ensuite à la Porte-St-Martin (1889); joue *Robert Macaire*. Rent. au Palais-Royal (1890); crée les *Boulinard*. Retourne à la Porte-St-Martin. (1891); crée les *Voy. dans Paris*, joue dans les div. reprises. Joue l'*Héritage de M. Plumet*, à l'Odéon (1893). Eng. au Gymnase (1894), rep. *Nos Bons Villageois*, etc. Joue *Don Quichotte*, au Châtelet (1895).

*Au théâtre du Châtelet — Paris.*

## M<sup>lle</sup> DAMAURY (Simone).

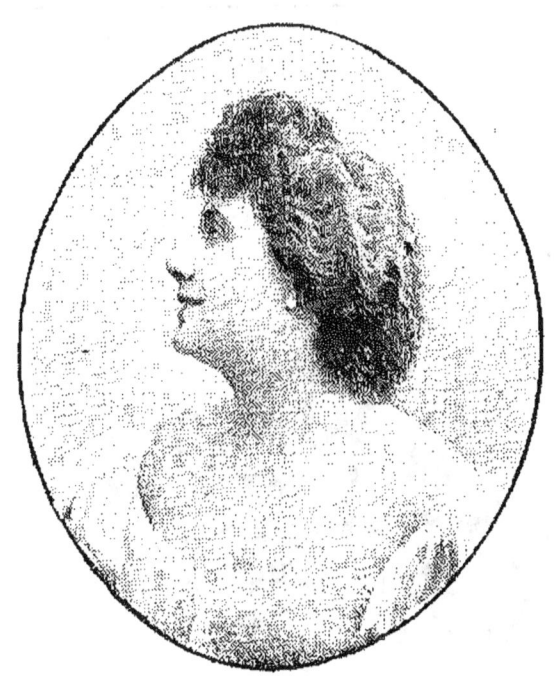

Stebbing.

Née à Angoulême, le 6 oct. 1874. — Elève de M. Silvain, au Conserv., et leçons de M. Mounet-Sully. — Débute au Théâtre Montparnasse, dans *Ruy-Blas* : rôle de la Reine. Engagée au Gymnase (octobre 1892), y joue *Un drame parisien*, *Charles Demailly*, etc. Quitte le Gymnase pour faire une tournée en France avec *Famille*, le *Flibustier*, *Monsieur chasse*, etc. Est engagée ensuite aux Variétés de Marseille, puis au Th. du Château-d'Eau à Paris où elle crée *Jacques l'Honneur*. Eng. au Th. de la Renaissance depuis oct. 1894.

52, *rue de Maubeuge* — *Paris*.

## M. DANBÉ (Jules).

Nadar.

Né à Caen (Calvados), le 16 novembre 1840. — Élève de Girard et de Savard. Quatre fois lauréat. Créé les « Concerts Danbé », au Grand-Hôtel (1871). Premier chef d'orchestre au Th.-Lyrique (Gaîté); monte *Dimitri*, *Paul et Virginie*, le *Timbre d'Argent*, etc. etc. Nommé premier chef d'orch. de l'Opéra-Comique, par décision minist. du 2 juin 1877; prend possession du pupitre le 1er septembre de la même année. A monté tous les ouvrages donnés à l'Opéra-Comique depuis cette époque. — ✪. I. O., Off. du Nicham, Chev. de la couronne d'Italie, etc.

39, *rue de la Victoire — Paris.*
L'été, à *Argelès-Gazost.*

## Mme DARCOURT (Juliette).

Nadar.

Née à Paris. Etudie la danse de l'âge de 7 ans à son mariage. Débute au café concert. Déb. aux Nouveautés dans *Coco* (12 juin 1878). Eng. ensuite à St-Pétersbourg. Rentre aux Nouveautés (nov. 1881) ; crée le *Jour et la Nuit*, le *Droit d'ainesse*, l'*Oiseau bleu*, le *Château de Tire-Larigot*. Quitte les Nouveautés ; déb. aux Folies-Dramatiques (6 oct. 1887) dans *Surcouf* ; création. Rentre aux Nouveautés en 1888 ; crée la *Vénus d'Arles*, *Ménages parisiens*. Retourne aux Folies-Dram. ; crée *Juanita* (4 avril 1891). Crée le *Chat du Diable*, au Châtelet (1893).

9, rue Laffitte — Paris.

## Mme DARLAUD (Jeanne).

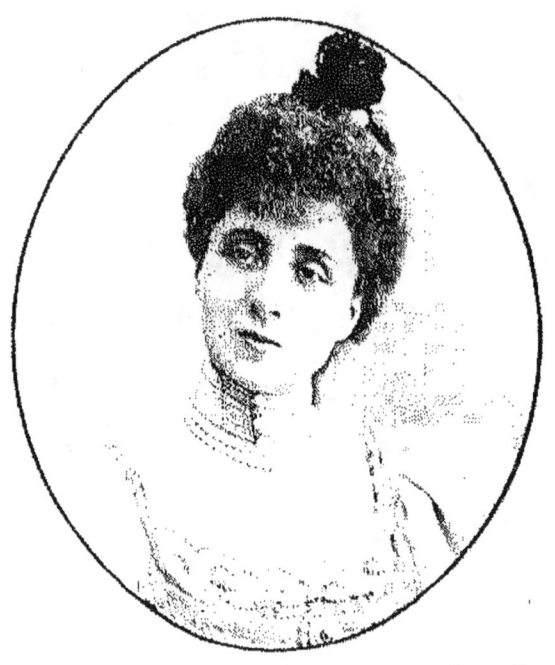

Boutlinger

Née à Paris, le 25 janv. 1863. 2e acc. de comédie au Conserv. en 1883 (Elève de M. Delaunay). Déb. au Gym. dans le *Maître de Forges*, rôle de Suzanne (création, 15 déc. 1883). Créé ensuite des rôles dans : la *Ronde du Commissaire* (1884), le *Prince Zilah*, la *Doctoresse*, *Sapho* (1885), le *Bonheur conjugal* (1886), la *Comtesse Sarah*, l'*Abbé Constantin* (1887), *Belle-Maman*, la *Lutte pour la vie* (1889), *Paris fin de siècle*, l'*Obstacle* (1890), *Musotte* (1891), le *Monde où l'on flirte*, le *Bon Docteur*, un *Drame parisien* (1892), l'*Homme à l'oreille cassée* (1893), *Dette de jeunesse*, *Famille*, *Pension de famille*, etc. (1894). A joué dans les reprises : le *Roman d'un jeune homme pauvre* (1885), le *Panache* (1886), le *Gentilhomme pauvre* (1887), les *Danicheff* (1888), le *Fils de Coralie* (1892), la *Servante* (1893), etc.

41 bis, rue de Chazelles — Paris.

## M. DARMONT (Albert).

Né à Champigny-la-Bataille, le 1er mai 1863. — 1er acc. de tragédie, au Conservatoire, en 1886 (Élève de Worms). Débute à la Porte-Saint-Martin, dans les *Beaux messieurs de Bois-Doré*; crée ensuite *Balsamo*, aux Bouffes-du-Nord, puis la *Grande Marnière*, à la Porte-St-Martin. Grande tournée en Amérique et en Australie, avec Sarah-Bernhardt. Eng. à la Renaissance, débute dans *Phèdre* (1894); rep. *l'Infidèle*; crée *Magda*, etc.

*Au théâtre de la Renaissance — Paris.*

## Mlle DARTOY (Marie-Marcelle).

Benque.

Née à la Nouvelle-Orléans, le 6 février 1869. — Élève de MM. Bax et Boisjolin. — Débuts à Bordeaux en 1877, comme première chanteuse légère. Engagée à l'Opéra depuis 1888, comme dugazon, a chanté tous les rôles de l'emploi : Siebel, Urbain. — O.

15, rue Clément-Marot — Paris.

**Mlle DECROZA** (Francine Labanque, dite).

Reutlinger.

Née à Marseille, en 1868. — Élève d'Ismaël et de Mme Revello. Débute aux Nouveautés, dans *Adam et Éve* (1887). Ensuite Folies-Dramatiques : *Revue* (1888) ; Menus-Plaisirs : le *Fétiche* (1890) ; à Bruxelles (1890) ; Renaissance : la *Famille Vénus* (1891) ; Pétersbourg : tout le répertoire des grandes opérettes (1892-95), etc.

51, rue Ampère — Paris.

## M. DEHELLY (Émile).

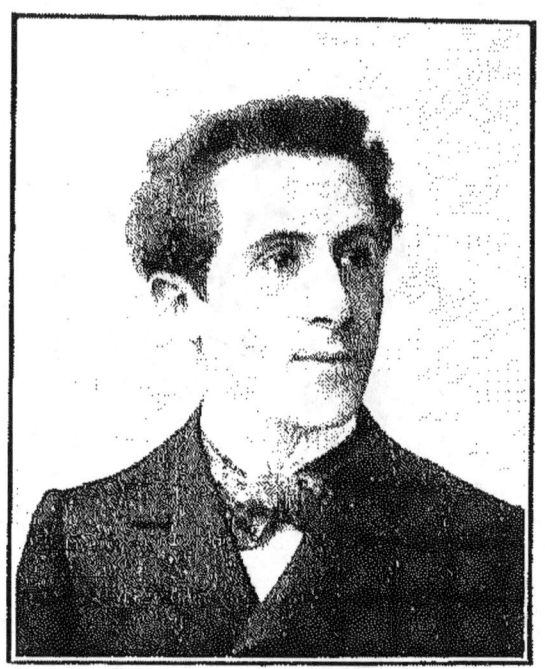

Nadar.

Né à Fresnoy-le-Grand (Aisne), le 7 août 1871. — 1ᵉʳ prix de comédie, à l'unanimité, au Conservatoire, en 1888 (Élève de M. Delaunay). Début à la Comédie-Française dans *l'École des Femmes* : rôle d'Horace (6 décembre 1890); joue le répertoire; crée des rôles dans *Sapho, Rosalinde,* le *Bandeau de Psyché, Vers la joie,* etc.

*à la Comédie-Française — Paris*

# M. DELAQUERRIÈRE (Louis-Achille).

Reutlinger

Né aux Loges (Seine-Inf<sup>re</sup>), le 24 fév. 1858. — Bach ès lettres. Refusé au Conservatoire. Élève de M<sup>lle</sup> de Miramont Tréogate (qu'il a épousée). Débute à l'Opéra-Comique, dans le *Chalet* (1881) ; puis trois ans à la Monnaie de Bruxelles, comme ténor léger ; crée : *Méphistofélès*, les *Maîtres Chanteurs*. Ensuite à Genève ; une saison. Rentre à l'Opéra-Comique, dans le *Barbier* : rôle d'Almaviva (1886) ; chante *Mignon*, la *Dame Blanche*, la *Traviata*, *Fra Diavolo*, *Carmen*, l'*Ombre*, le *Postillon*, etc. ; Crée le *Roi malgré lui*. Quitte l'Opéra-Comique pour créer M<sup>me</sup> *Chrysanthème*, au Th.-Lyrique. Rentre à l'Opéra-Comique. — Auteur de plusieurs mélodies appréciées. — ✿.

18, *rue Notre-Dame-de-Lorette* — *Paris*.

# M. DELAUNAY (Louis-Arsène).

Pénabert.

Né à Paris, le 21 mars 1826. — 1er Acc. de comédie au Conservatoire (1845, élève de Provost). Déb. à l'Odéon le 26 nov. 1845 dans *Tartuffe* : rôle de Damis. Déb. à la Comédie-Française le 25 avril 1848 dans *l'École des Maris* (Valère) le *Menteur* (Dorante), *l'École des femmes* (Horace), etc. Reçu sociétaire le 30 mai 1850. Rôles : Fortunio, Cœlio, Valentin, Perdican, Fantasio (de Musset) tout le répert. de Molière et une grande partie du rép. d'Augier, *Hernani*, etc. Nombreuses créations : *Maître Guérin* (1864), le *Lion amoureux* (1866), le *Fils* (1867), *Paul Forestier*, *Une Nuit d'Octobre* (1868), les *Faux Ménages* (1869), *J. de Thommeray* (1873), le *Sphinx* (1877), *l'Étincelle* (1879), *Daniel Rochat* (1880), le *Monde où l'on s'ennuie* (1881), *Mlle du Vigean* (1885), *Une Rupture* (1885). — Retraité depuis 1886 ; Prof. au Conservatoire depuis 1877. — ✻, I. Q. Off. de l'Etoile de Roumanie.

*55, rue des Missionnaires, à Versailles (Seine-et-Oise).*

## M. DELMAS (Jean-François).

Benque,

Né à Lyon, le 14 avril 1861. — 1<sup>ers</sup> prix de chant et d'opéra, au Conservatoire (1886). Débute à l'Opéra dans les *Huguenots* : rôle de Saint-Bris (22 sept. 1886); chante *Freyschütz, Faust, Roméo et Juliette, Aïda, Guillaume Tell, Othello*, etc.; crée : *la Dame de Monsoreau* (30 janv. 1888), *Zaïre* (28 mai 1890), *le Mage* (16 mars 1891), *Lohengrin* (16 sept. 1891), *Salammbô* (16 mai 1892), *la Walkyrie* (6 mai 1893), *Thaïs* (18 mars 1894), etc. — ✡.

57, *rue de Châteaudun — Paris.*

## Mlle DELNA (Marie).

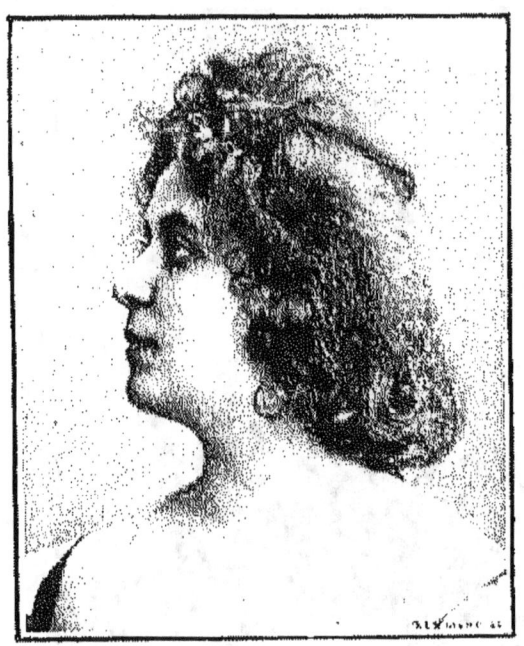

Reutlinger.

Née à Paris. — Débute à l'Opéra-Comique dans *Troyens* : rôle de Didon (2 juin 1892). Crée *Werther* l'*Attaque du Moulin*, *Falstaff*, la *Vivandière*, reprend *Paul et Virginie*, etc. (A chanté à Aix-les-Bains *Samson et Dalila*, la *Favorite*, *Carmen*, etc.)

4, rue Gaston de Saint-Paul — Paris.

## M<sup>lle</sup> DEMARSY (Jane)

Nadar

Née à Paris. — Débute à la Gaîté dans *Orphée aux Enfers* : rôle de Vénus (reprise : 19 février 1887) ; crée ensuite un rôle dans *Dix jours aux Pyrénées* (nov. 1887) ; joue *Cendrillon*, au Châtelet (sept. 1888) ; reprend le rôle de Vénus dans *Orphée*, à l'Eden-Théâtre (avril 1889). Passe au Gymnase en 1890 ; crée *Paris fin de siècle*, *l'Art de tromper les femmes*, *Charles Demailly* les *Amants légitimes*, *Famille*, etc. ; reprend le *Maître de Forges*, *Aux Crochets d'un Gendre*, etc.

5 bis, rue Legendre — Paris.

## Mlle DENET (Gabrielle).

Reutlinger.

Née au Havre (Seine-Inférieure), en 1867. — Élève de M. Fréville, de l'Odéon. Débute à l'Odéon; joue ensuite, pendant cinq ans, les pages à la Comédie-Française; puis engagée au Th. Molière de Bruxelles.

5, rue Grange-Batelière — Paris.

## M. DEPAS (Fernand-Élie).

Nadar.

Né à Bordeaux, le 18 sept. 1866. — Trois ans d'études au Conserv. de Paris (cours de M. Got). Déb. au Th.-Libre, dans l'*Amante du Christ* : rôle de Judas (octobre 1888) et fait en Europe plusieurs tournées où il joue les principaux rôles du répertoire. — Déb. à l'Odéon, dans le *Légataire* : rôle de Crispin (sept. 1891). Crée ensuite des rôles : au Châtelet, dans la *Passion* ; au Théâtre-Libre, dans les *Tisserands* ; à l'Œuvre, dans l'*Ennemi du peuple* ; à la Gaîté, dans *Axel* ; au Château-d'Eau, dans les *Bandits de Paris* ; au Th. des Poètes, au Th. d'Art, etc. Eng. au Théâtre de l'Ambigu.

*77 bis, rue Legendre — Paris.*

## M<sup>lle</sup> DEPOIX (Julia-Marguerite).

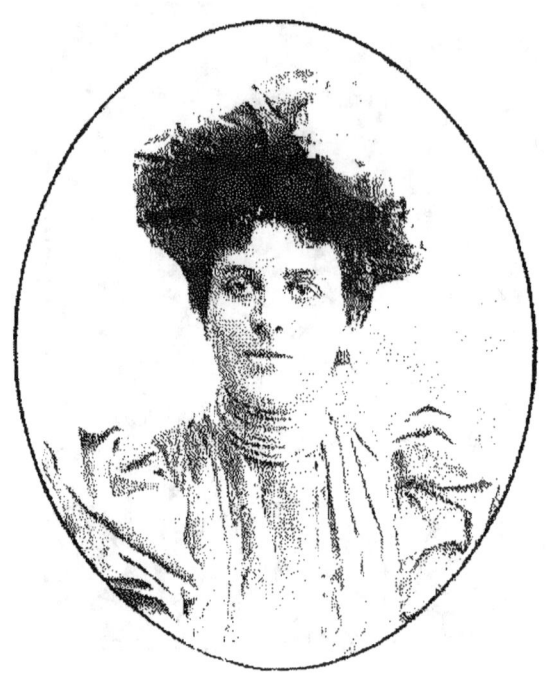

Reutlinger.

Née à Genève, le 11 novembre 1861. — 1<sup>er</sup> acc. de comédie au Conservatoire, en 1878 (Elève de MM. Delaunay et Bressant). Débute au Gymnase en 1880 ; joue les *Enfants* ; passe au Vaudeville ; crée *Tête de Linotte*, *Fédora* (1882), les *Affolés*, les *Rois en exil* (1883), reprend les *Invalides du mariage*. Reprend ensuite le *Médecin des enfants*, aux Nations (1885). Retourne au Gymnase en 1887 ; crée la *Comtesse Sarah* (1887), les *Femmes nerveuses* (1888). Reprend la *Closerie des Genêts*, à la Porte-St-Martin (1889) ; crée au Gymnase *Paris fin de siècle*, l'*Art de tromper les femmes* (1890), y rep. la *Fiammina*, *Numa Roumestan* (1891), etc., etc. Crée les *Ricochets de l'Amour*, au Palais-Royal (déc. 1894).

8, rue Alphonse-de-Neuville — Paris.

## M. DEREIMS (Étienne).

Benque.

Né à Montpellier, le 26 avril 1845. — 1er Prix d'op.-com. au Conserv. (1873). Débute à l'Athénée, dans le *Barbier de Séville* : rôle d'Almaviva (5 sept. 1873). Passe ensuite à Anvers (1873), Marseille (1874-76), Barcelone (1876-77). Débute à l'Opéra-Comique, dans *Cinq-Mars* (création : 5 déc. 1877). Reste deux ans à ce théâtre, y chante le répertoire. Débute à l'Opéra dans *Faust* (5 déc. 1879). Y reste jusqu'en 1885; crée *Henri VIII*, *Sapho*, *Tabarin*; chante *Faust*, la *Favorite*, l'*Africaine*, *Rigoletto*, le *comte Ory*, etc. — Depuis 1885, nombreuses tournées à l'étranger. — ✺.

17, *rue de Châteaudun* — *Paris*.

# Mme DESCHAMPS JÉHIN (Marie-Blanche).

Nadar

Née à Lyon, le 18 sept. 1859. — Premières études au Conserv. de Lyon et ensuite quelques mois au Conserv. de Paris. Déb. au Th. de la Monnaie, de Bruxelles, dans *Mignon* (sep. 1879) ; y crée *Hérodiade*, *Méphistophélès* et *Sigurd* (la nourrice). Engagée à l'Opéra-Comique, en 1885 ; déb. d. *Une N. de Cléop.*, joue les *Dragons*, *Carmen*; *Mignon*, etc. Crée *Plutus*, le *Roi d'Ys*, *Benvenuto*, etc. Eng. à l'Opéra, en 1891 ; déb. le 9 déc. dans la *Favorite* : rôle de Léonore ; après avoir chanté le rôle de Catherine de Médicis, des *Huguenots*, au Centenaire de Meyerbeer (14 nov. 1891). Crée ensuite *Samson et Dalila* (23 nov. 1892), la *Walkyrie* (6 mai 1893). Chante *Hamlet*, le *Prophète*, *Guillaume Tell* (Edwige), *Faust* (Marthe), etc. — O.

57, boulevard Rochechouart — Paris

## Mme DESCLAUZAS (Marie-Ernestine).

Camus.

Née à Paris, en 1840. Entre au Conservatoire à 14 ans. Déb. au Théâtre de Reims. Passe ensuite à l'Ambigu, au Th. du Cirque (*Héloïse et Abélard*), au Châtelet (la *Poule aux œufs d'or*, la *Prise de Pékin*, *Rothomago*, etc.). Tournée en Amérique (ch. le rép. d'Offenbach et de Lecocq). Crée ensuite à Bruxelles, la *Fille de Mme Angot*: rôle de Mlle Lange. Vient créer le même rôle à Paris, aux Fol.-Dram.; passe au Th. Taitbout, puis à la Renaissance (1877), y crée le *Petit Duc*, la *Camargo*, la *Petite Mademoiselle*, etc. Entre au Gymnase en 1885. Crée *Sapho*, la *Doctoresse*, l'*Abbé Constantin*, *Paris fin de siècle*, *Musotte*, etc., etc. Entre temps crée l'*Amour mouillé*, aux Nouveautés (1887). *Mamzelle Pioupiou*, à la Porte-St-M. (1889). Joue à la Comédie-Parisienne en 1893 et revient au Gymnase (1894).

31, boul. Bonne-Nouvelle — Paris.

## M`lle` DESCORVAL (Marie-Charlotte).

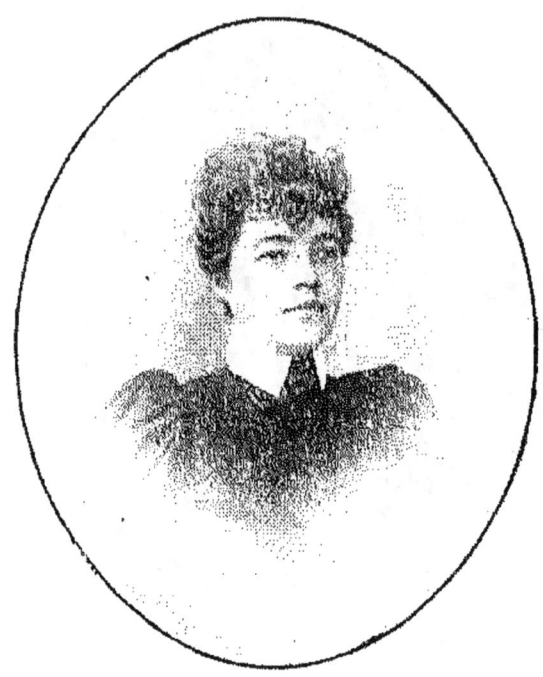

Nadar.

Née à Paris, en 1861. — A suivi pendant un an le cours de Régnier, au Conservatoire. Débute aux Nations (dir. Ballande). Joue *Zoé Ch.-Ch.*, la *Cellule n° 7*, le *Duc de Kandos*, etc. Eng. aux Variétés (1882) n'y a presque jamais joué. Un mois à Madrid. Eng. au Gymnase (sept. 1885 à juin 1884); joue le *Petit Ludovic* (la nourrice). Passe ensuite au Palais-Royal (1884-89), joue : le *Cupidon*, *Durand et Durand*, la *Boule*, le *Réveillon*, etc. Entre à l'Ambigu (oct. 1889) Débute dans la *Policière*; a créé depuis : le *Roman d'une conspiration*, *Devant l'ennemi*, le *Régiment*, les *Gueux*, *Gigolette*, les *Chouans*, les *Ruffians*, etc.

10 bis, boulevard Bonne-Nouvelle — Paris.

## M. DESJARDINS (Maxime-Julien).

Boyer.

Né à Auxerre, le 17 septembre 1863. — 1er accessit de tragédie au Conservatoire, en 1887 (Élève de Delaunay). Débuts à l'Odéon dans *Britannicus* : rôle de Néron, y reste deux ans, joue le répertoire ; passe après au Château-d'Eau pour jouer la *Conspiration du général Mallet*. Engagé ensuite à l'Ambigu ; y reste quatre ans ; puis à la Porte-Saint-Martin (1895) : y joue la *Dame de Monsoreau*, *Monte-Cristo*, etc. ; crée *Napoléon*, *Sabre au clair*, le *Collier de la Reine*, etc.

55, *boulevard Saint-Martin* — *Paris*.

# M. DEVAL (Abel).

Gunther

Né à Albi (Tarn) le 5 sept. 1863. — 1ᵉʳ acc. de trag. au Conserv. en 1889 (Élève de M. Got). Débute au Th. du Parc, de Bruxelles, dans l'*Étrangère* : rôle de Clarkson (1889) ; joue ensuite *Révoltée*, *Chamillac*, l'*Officier bleu* (création), *Margot*, la *Flèche d'essai* (création), *Jean Baudry*, le *Maître de Forges*, *Mensonges*, etc. Quitte Bruxelles en 1890, pour entrer à la Porte St-Mart. où il crée un rôle dans les *Voyages dans Paris*, joue ensuite les *Deux Orphelines*. Passe au Châtelet pour jouer le rôle de Michel Strogoff, puis Jean-Marie dans la *Prise de Pékin*, et Vernon dans la *Fille prodigue* (création). Entre enfin à la Renaissance où il crée les *Rois*, reprend la *Femme de Claude*, *Amphitryon*, et crée *Gismonda*, *Magda*, etc.

28, *rue Meslay* — *Paris*.

## Mlle DEVAL
(Marguerite Brulfer de Valcourt, dite).

Reutlinger.

Née à Strasbourg, le 19 septembre 1868. — Six mois d'études avec Novelli. Débute aux Bouffes-Parisiens dans le *Chevalier Mignon* (25 octobre 1884). Passe ensuite aux Nouveautés, aux Folies-Dramatiques, au Théâtre Beaumarchais, au Théâtre d'Application et rentre enfin aux Nouveautés (novembre 1895). A joué successivement dans ces différents théâtres : les *Cloches de Corneville*, *V'là l'Printemps*, *Paris qui passe*, *Mon Prince*, *Nos Moutards*, les *Grimaces de Paris*, etc.

5, rue Galilée — Paris.

## Mme DEVRIÈS (Fidès Adler).

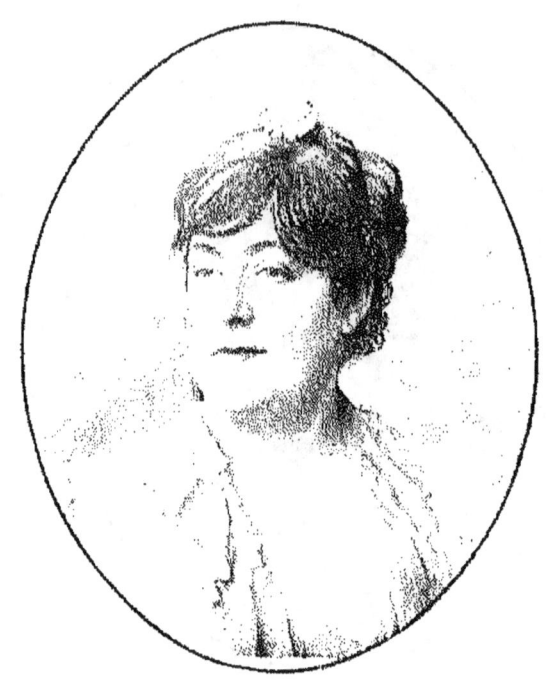

Benque.

Née à la Nouvelle-Orléans, le 22 avril 1852. Élève de son père et de Duprez. Déb. au Théâtre Lyrique dans le *Val d'Andorre*, rôle de Rose-de-Mai (1869). Entre à l'Opéra le 22 oct. 1872. Chante *Faust*, *Robert*, *l'Africaine*, *Guillaume*, *Freyschutz*, *Don Juan*, *Hamlet*. Quitte l'Opéra en 1874. Y reparait seulement le 21 fév. 1883 pour la 200me rep. d'*Hamlet*. Donne quelques rep. d'*Hérodiade* et de *Simon Bocc.* au Th. Italien (1883-84). Tournée à l'étranger. Rentre à l'Opéra en 1885 pour créer le *Cid*. Crée *Lohengrin* à l'Eden (3 mai 1887). Après une seconde tournée à l'étranger, parait une dernière fois à l'Opéra et quitte la scène. — Q.

57, *avenue des Champs-Élysées* — *Paris*.

## M. DIDIER (Eugène).

Reutlinger.

Né à Pernambouc (Brésil), en 1844. — Débute à la Gaîté, dans les 32 *Duels de Jean Gigon* (1861). Nombreuses tournées dans toutes les capitales de l'Europe, à Alexandrie, au Caire, etc. Pensionnaire des Variétés pendant onze ans. Joue la *Femme à papa*, la *Roussotte*, le *Fiacre 117*, *Lili*, la *Cigale*, etc. Engagé au Palais-Royal; crée *Fil à la patte*, les *Joies du Foyer*, etc.

2, rue du Quatre-Septembre — Paris.

# M. DIEUDONNÉ (Alphonse-Émile-Alfred).

Nadar.

Né à Paris, le 9 janvier 1852. — Élève de Samson. Déb. à Lisbonne en 1856. Tournée avec Rachel, en Amérique (Hippolyte, dans *Phèdre*, Curiace, dans *Horace*, etc.). Eng. à l'Ambigu (1857-59), ensuite au Gymnase (1860-64), joue le répert. de Scribe ; crée les pièces de Dumas, Augier, Sardou, etc. Passe dix ans à Petersbourg (1864-74), y joue plus de 500 pièces, avec Dupuis, Worms, etc. — Rentre au Palais-Royal (1874-75) et ensuite au Vaudeville où depuis 20 ans il a fait plus de cent créations. Entre temps a créé *Cendrillonnette*, aux Bouffes, et *l'Engrenage*, aux Nouveautés ; créé *l'Age difficile*, au Gymnase (1895). — O.

5, *rue Scribe* — *Paris*.

## Mlle DOMENECH (Consuelo).

Benque.

Née à Montrichard (Loir-et-Cher), de parents espagnols, le 5 octobre 1866. — 1er prix de piano au Conservatoire (élève de Mme Massart). Débute à l'Opéra le 31 juillet 1890, dans Léonore de la *Favorite*; chante *Hamlet*, *Aïda*, *Ascanio*, le *Mage*, *Henry VIII*, *Lohengrin*, *Sigurd*, crée *Thamara*. A fait la dernière saison à New-York (direction Grau Abbey).

5, rue Crétet — Paris.

## Mlle DRUNZER (Camille-Gabrielle).

Nadar.

Née à Paris, le 30 juin 1873. — Trois ans au Conservatoire. 2e accessit de comédie en 1892 (élève de M. Got). Débute au Vaudeville, en octobre 1893, dans *Madame Sans-Gêne* : rôle de la princesse Élisa. A joué les pages et autres petits rôles, à la Comédie-Française pendant son séjour au Conservatoire, reprend *Question d'Argent* au Gymnase (Déc. 1894). Engagée au Théâtre du Vaudeville.

*50, boulevard Haussmann — Paris.*

# M DUARD (Émile).

Benque.

Né à Paris, le 22 avril 1862. — 2e prix de comédie au Conservatoire, en 1885. (Élève de M. Worms.) Débute à l'Odéon dans le *Jeu de l'amour* (29 août 1885). Depuis cette époque a créé ou repris 87 rôles. Parmi les principales créations : *Shylock*, la *Vie à deux*, l'*Herbager*, le *Roi Midas*, *Une page d'amour*, le *Ruban*, les *Deux noblesses*, etc. Entre temps a créé *Rigobert* au Théâtre Cluny (1887).

127, boulevard Saint-Germain — Paris.

## M. DUBOSC (Gaston).

Nadar.

Né à Paris. — Débute au Th. des Célestins, de Lyon, dans *Durand et Durand* : rôle de Gavanon (1889); joue ensuite pendant trois ans dans diverses villes de province; passe un an au Th. du Parc de Bruxelles et débute au Palais-Royal, dans *Bébé* (reprise : 12 oct. 1892); a repris plusieurs pièces du répertoire et créé un rôle dans le *Sous-Préfet de Château-Buzard* et dans les *Ricochets de l'Amour*.

*Au théâtre du Palais-Royal — Paris.*

## M. DUBULLE (Auguste-Jean).

Benque.

Né à Védrines-Saint-Loup (Cantal), le 10 juin 1858. — 1er accessit de chant et 1er prix d'opéra, au Conservatoire, 1879 (Élève de MM. Bussine et Obin). Débute à l'Opéra, dans *Hamlet* : rôle du roi (1879), y reste jusqu'en 1886. 1886-87 à la Monnaie de Bruxelles pour créer Philippe le Bel des *Templiers*; rentre à l'Opéra en 1887. Crée *Tabarin, Patrie, Stratonice, Deïdamie, Djelma*; chante tous les rôles de 1re basse. — Q.

85, rue d'Amsterdam — Paris.

## M. DUC (Valentin).

Benque.

Né à Béziers, le 24 janvier 1858. — 1er prix de chant et 1er prix d'opéra, au Conservatoire, en 1885 (Élève de MM. Bussine et Obin). Débute à l'Opéra, dans *Guillaume Tell* : rôle d'Arnold (31 août 1885) ; chante : la *Juive*, les *Huguenots*, le *Cid*, *Sigurd*, *Aïda*, le *Prophète*, l'*Africaine*, le *Mage*, etc., crée *Patrie*. Quitte l'Opéra en 1892. Saisons à Madrid, Lisbonne, Lyon, Marseille, Bordeaux, Bruxelles, Anvers, La Haye. — Q.

30, rue des Grès — Sèvres (Seine-et-Oise)

## Mlle DUDLAY
Adeline-Élie-Françoise Dulait, dite).

Née à Bruxelles, en 1859. — Entre au Conservatoire de Bruxelles, d'abord dans la classe de piano. 1er prix de tragédie (1876). Débute à la Comédie-Française dans *Rome vaincue* (création 27 septembre 1876). Joue tout le répertoire tragique. Crée *Anne de Kerviller*, les *Maucroix*, la *Reine Juana*, etc., etc. Sociétaire depuis 1885. — ✿.

2, rue des Pyramides — Paris.

## M. DUFLOS (Émile-Henri-Raphaël).

Reutlinger.

Né à Lille (Nord), le 30 janv. 1858. — Essais à Beaumarchais. Après service militaire (spahis) entre au Conserval. (cl. Worms, nov. 1879). 1er prix de comédie (1882). Déb. à l'Odéon, dans le *Trésor* (oct. 82). Joue en rep. à la Gaité la *Belle Gab.*, l'*Abîme*, *Henri III et sa c.* (1883) Rent. à l'Odéon (oct. 83); crée le *Bel Armand*, *Marie Stuart*, *Severo Torelli*, etc. Déb. à la Com.-Franç. dans *Hernani* ; r. de D. Carlos (nov. 84). joue le répert. Quitte la Com.-Fr. en av. 1887 pour le Vaudeville; y crée *Renée*, le *Père*, *Mensonges*, etc. Passe au Gymnase (1890-94); crée l'*Obstacle*, *Musotte*, la *Menteuse*, *Un drame parisien*, l'*Homme à l'oreille cassée*, *Dette de Jeunesse*, etc.; joue dans plusieurs reprises. (Joue en 1892 à la Porte St.-M. le rôle de Pierre des *Dx. Orphel.*). Rentre à la Comédie-Franç. le 19 déc. 1894, dans *Henri III et sa cour*. — Q.

55, *avenue d'Antin* — *Paris*.

# Mlle **DUFRANE** (Éva).

Benque.

Née en Belgique, en 1857. — 1er prix de chant au Conservatoire de Bruxelles ; étudie ensuite avec MM. Salomon et Obin. Débute à l'Opéra dans la *Juive* : rôle de Rachel (16 mai 1880), chante les *Huguenots*, le *Prophète*, *Don Juan*, le *Tribut de Zamora*, *Robert le Diable*, l'*Africaine*, *Henri VIII*, etc. Crée *Tabarin* (1885). Quitte l'Opéra en 1889, y rentre en 1891.

*Allée de l'Eglise — au Raincy (Seine-et-Oise).*

## M^lle DUHAMEL
### (Bibiane-Augustine, dite Biana).

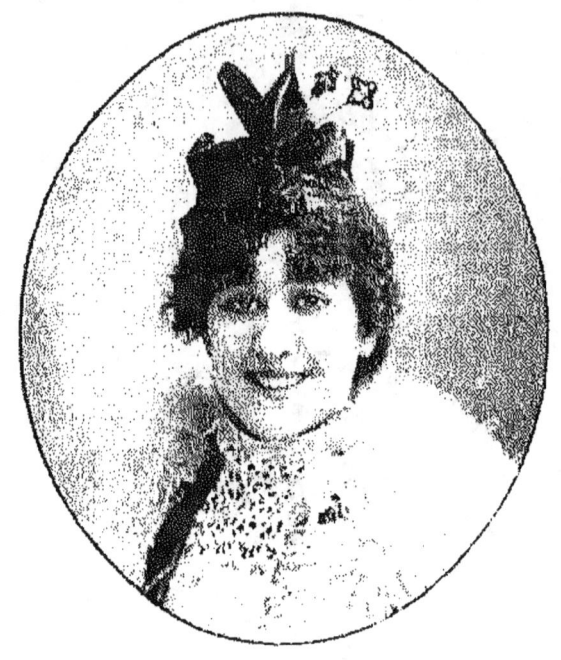

Nadar.

Née à Rouen, le 9 mars 1870. — Joue tous les rôles d'enf. à Rouen, dès l'âge de quatre ans. Débute à Paris, au théâtre de la Gaîté, dans le *Petit Poucet* (1885). Entre au Conservatoire, deux années d'études ; 2⁰ acc. de com. en 1888 (Élève de M. Delaunay). Engagée à l'Odéon, joue le répertoire. Prêtée par l'Odéon aux Bouffes-Parisiens pour y créer le rôle de Phrynette dans *l'Enfant prodigue*. Débute dans l'opérette, aux Bouffes-Parisiens, dans *Miss Helyett* (12 novembre 1890) qu'elle joue 800 fois de suite. Crée ensuite *Sainte Freya* et *Madame Suzette*.

*Aux Bouffes-Parisiens — Paris.*

# M. DUMÉNY (Camille)

Shapiro.

Né à Paris. — Prend quelques leçons de Landrol. Débute à l'Odéon dans *Henriette Maréchal* ; rôle du Monsieur en habit noir (5 mars 1885). Sept ans à l'Odéon ; crée *Numa Roumestan*, *Egmont*, la *Vie à deux*, *Germinie Lacerteux*, *Amoureuse*, etc., reprend le *Fils de famille*. Prêté à la Porte Saint-Martin pour créer la *Tosca*. Passe ensuite trois ans au Théâtre-Michel, de Saint-Pétersbourg (tous les rôles de Bressant). Eng. au Gymnase ; déb. dans le *Fils de Famille* (déc. 1894). — Q.

105, *boulevard Haussmann* — *Paris*.

## M. DUPEYRON (Ferdinand-Hector).

Benque.

Né à Bordeaux, le 10 nov. 1861. — Etudes au Conserv. de Paris (classes de MM. Boulanger et Obin). — Débute à Nîmes, dans la *Juive* : rôle d'Eléazar (1887); chante les *Huguenots*, *Guillaume Tell*, etc. Passe ensuite à Toulouse, à Athènes et à Bruxelles où il crée *Cavalleria rusticana*, fait beaucoup de reprises et joue tout l'ancien répertoire et le répertoire moderne, y compris Wagner. Engagé depuis 1891 à l'Opéra, où il chante le répertoire.

30, *rue La Bruyère* — *Paris.*

# M. DUPREZ (Gilbert-Louis).

Benque.

Né à Paris, le 9 nov. 1806. — Études à l'école de chant de Choron. Déb. à l'Odéon le 5 déc. 1825, dans le *Barbier* : rôle d'Almaviva ; chante Don Octave du *Don Juan* de Mozart. Déb. à l'Opéra-Comique dans la *Dame Blanche* : rôle de Georges (15 déc. 1828) et part presque aussitôt après pour l'Italie où il crée ses plus beaux rôles : *Inès de Castro*, *Lucie*, etc. Déb. à l'Opéra dans *Guillaume Tell* : rôle d'Arnold (17 av. 1837) ; chante ensuite *Robert*, *Gui Io et Ginevra*, la *Favorite*, la *Reine de Chypre*, etc. Représentation de retraite en 1849. Reparaît aux Italiens, le 9 janvier 1851, pour soutenir sa fille Caroline qui débutait dans *Lucie*. — Auteur de plusieurs ouvrages se rapportant au Théâtre. Professeur, directeur de l'École qui porte son nom. — ✲.

40, *rue Condorcet* — *Paris*.

## M. DUPUIS (Joseph-Lambert, dit José)

Nadar.

Né à Liège (Belgique), le 18 mars 1833. — Débute au théâtre de Liège. Vient à Paris en 1854; débute au théâtre Bobino, puis aux Folies-Nouvelles (1857) et à Déjazet où il joue avec la directrice : M. Garat (1860). Engagé au théâtre des Variétés depuis 1861 ; y a créé et repris une quantité de pièces : notamment la *Belle-Hélène*, *Barbe-Bleue*, la *Grande-Duchesse*, les *Brigands*, la *Périchole*, la *Vie Parisienne*, les *Sonnettes*, la *Petite Marquise*, les *50 millions de Gladiator*, les *Charbonniers*, *Niniche*, *Lili*, la *Cigale*, la *Femme à Papa*, la *Roussotte*, le *Grand Casimir*, *Décoré*, *Monsieur Betsy*, etc., etc. Entre temps a créé la *Famille Pont-Biquet* au Vaudeville, où il a repris également l'*Ingénue* et les *Sonnettes*. — I. Q.

*Au théâtre des Variétés — Paris*

## M. DUQUESNE (Edmond).

Nadar

Né à Angers (Maine-et-Loire), le 25 février 1854. Pas de professeur. Déb. au Gr.-Th. du Hàvre (1876). Ensuite Toulouse, Nancy, Nantes, etc. Bruxelles (Th. du Parc). Paris : Gymnase (créé *Sapho*), Ambigu (cr. *Martyre*), Porte-St-Martin (rep. le *Bossu*, la *Mais. du Baig*, *Latude*, la *Dame de Montsoreau*). Eng. au Vaudeville ; créé Mme *Sans-Gêne*, rôle de Napoléon, et joue *Maison de Poupée*. Entre temps a fait une tournée à Vienne, Pétersbourg et Londres, avec Coquelin. A créé Blanchard, dans *Pauline Blanchard*, avec Sarah-Bernhardt ; repris avec elle *Fédora* et la *Tosca*.

9, *rue de Constantinople* — *Paris*.

## M.e DURAND-ULBACH (Émilie).

Nadar

Née à Paris, le 7 octobre 1857. — Élève de Mlle Poinsot et de Mme Colonne. — Déb. au Conc. Colonne dans la *Captive* (22 nov. 1885) y chante ensuite *Marine* et des fragments de *Samson et Dalila*. Donne des représentations à Bordeaux, Lille, Poitiers, Dijon, Orléans, Genève, etc. Crée Margared, du *Roi d'Ys*, à la Monnaie de Bruxelles (fév. 1889), chante aussi *Hamlet*, la *Favorite*, *Lohengrin*, *Aïda*, etc. Passe ensuite à l'Opéra ; chante *Aïda*, *Rigoletto*, etc., puis abandonne la scène. — Professeur de chant.

11, *boulevard Rochechouart* — *Paris*.

## M^lle DUX (Fanny-Emilienne).

Camus.

Née à la Ricamarie (Loire), le 28 nov. 1874. — 1ers prix de tragédie et de comédie au Conservatoire, en 1891 (Élève de M. Got). — Débute à l'Odéon, dans *Britannicus* : rôle de Junie (1er sept. 1891) ; joue le répertoire ; crée *Mariage d'hier*, *Vercingétorix*, etc., reprend *Rhadamiste et Zénobie*, la *Conjuration d'Amboise*, le *Lion amoureux*, *Charles VII chez ses grands vassaux*, etc.

14, rue de Condé. — Paris.

## Mlle EAMES (Emma)

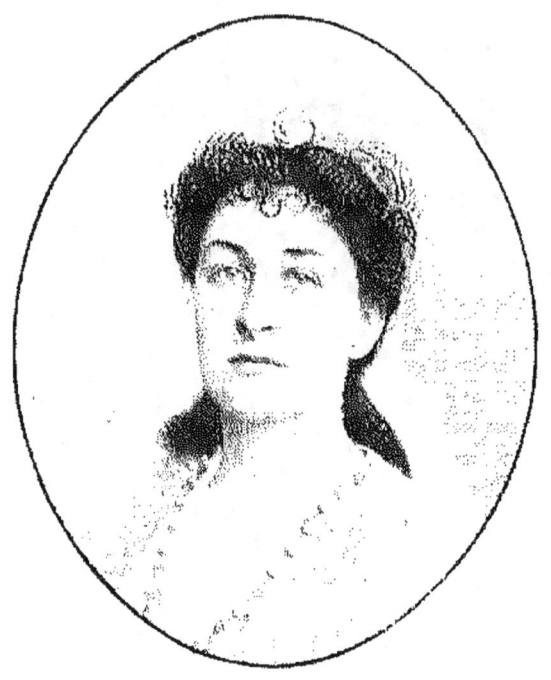

Benque.

Née à Pékin (Chine), où son père était ministre des États-Unis. Fait ses premières études musicales à Portland, puis à Boston et enfin à Paris, chez Mme Marchesi. — Débute à l'Opéra, dans *Roméo et Juliette* : rôle de Juliette (13 mars 1889) ; crée *Zaïre* (28 mai 1890). Quitte l'Opéra pour faire de nombreuses tournées à l'étranger.

*A New-York* — (*États-Unis*).

Mlle **ELLEN-ANDRÉE** (Hélène-André, dite).

Nadar.

Née à Paris, en 1862. — Élève de Landrol. Débute au Palais-Royal, y joue les rôles de genre; ensuite aux Variétés, aux Menus-Plaisirs, à la Renaissance, à Déjazet et enfin au Théâtre du Parc, de Bruxelles (rôles de Mmes Chaumont et Réjane). Engagée à Bruxelles pour 1894-95.

72, rue Rodier — Paris.

## Mlle ELVEN (Suzanne).

Reutlinger.

Débuts au Th. du Palais-Royal, y reste deux ans; crée plusieurs rôles : notamment Césarine, des *Petites Godin*. Débute à l'Opéra-Comique dans *Lakmé* : rôle de miss Rose (déc. 1891); joue ensuite : *Mignon* (Frédéric), *Carmen* (Mercédès), les *Dragons de Villars* (Rose Friquet), l'*Amour médecin* (Lisette), la *Flûte enchantée* (Papagena), etc. Crée le rôle de la Bohémienne dans *Kassya* et le rôle du vicomte Jean, dans le *Portrait de Manon*. Doit créer un rôle dans la *Guernica* et dans le *Légataire universel*. — O.

28, place Saint-Georges — Paris.

## M. ENGEL (Pierre-Emile).

Benque.

Né à Paris, le 15 février 1847. — Quatre années d'études à l'Ecole Duprez. Déb. au Théâtre-Parisien dans la *Jeanne d'Arc*, de Duprez (1865), puis aux Fantaisies-Parisiennes (1866). Voyage à la Nouvelle-Orléans (1868). Après plus. ann. de prov. est eng. à la Gaîté (dir. Vizentini), déb. dans *Giralda*, ch. le *Barbier*, rempl. Capoul dans *Paul et Virginie*. Passe ensuite à l'Op.-Com., déb. dans la *Dame Blanche* (6 sept. 1877), ch. le rép., crée les *Noces de Fernande*. Quitte l'Op.-Com. en juillet 1879. De 1879 à 1885, chante le rép. italien à l'étranger. Passe à la Monnaie de Bruxelles (1885-1889); y crée *les Templiers*, *Jocelyn*, la *Walkyrie*, *Gwendoline*, *Richilde*, etc. Depuis cette époque a fait de fréquentes apparitions à Paris ; sauve la recette un soir à l'Opéra en remplaçant, dans *Lucie*, M. Cossira subitement indisposé ; chante *Béatrice et Bénédict* à l'Odéon (mai 1890) ; crée le *Rêve*, à l'Opéra-Comique (1891), *Thamara* (au pied levé) à l'Opéra (1891), etc., etc. Engagé à Genève (1894-1895). Chante au Concert-Colonne le Cycle Berlioz.

31, *rue Victor-Massé* — *Paris*.

## M. ESCALAÏS (Léonce-Antoine).

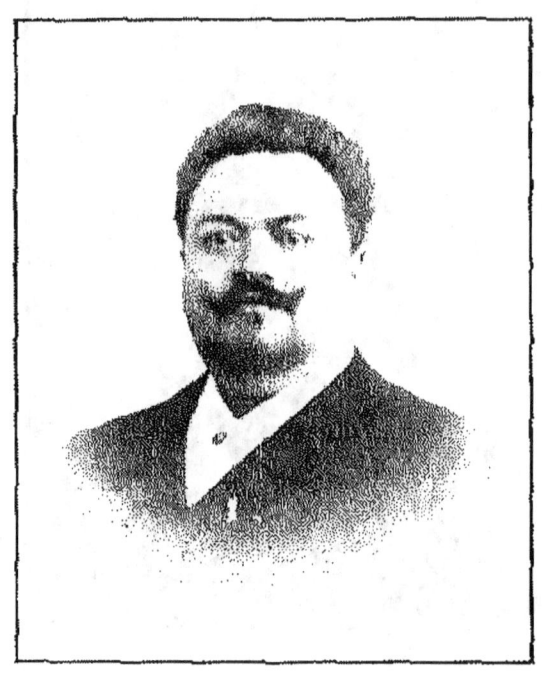

Albert.

Né à Cuxac-d'Aude (Aude), le 9 août 1861. — 1er prix de chant, 1er prix d'opéra, au Conservatoire de Toulouse. Entre au Conservatoire de Paris en 1881. 1er prix de chant, 2e prix d'opéra (1883). (Élève de MM. Crosti et Obin). — Débute à l'Opéra le 12 octobre 1883, dans *Guillaume Tell* : rôle d'Arnold. Chante la *Juive*, *Robert*, les *Huguenots*, l'*Africaine*, *Sigurd*, le *Mage*, *Samson*. Crée *Zaïre*. Saisons à Lyon et à Marseille. Engagé au Grand-Théâtre de Marseille pour 1894-95. — ✻.

11, *boulevard Beauséjour* — *Paris*.
1, *rue d'Arményy* — *Marseille*.

# M. FAURE (Jean-Baptiste).

Reutlinger (1875).

Né à Moulins (Allier), le 15 janv. 1830. — Suit les cours du Conservatoire (1843-1852). Débute à l'Opéra-Comique dans *Galathée* : rôle de Pygmalion (20 oct. 1852) ; double Bataille dans presque tous ses rôles ; crée le *Pardon de Ploërmel* (Hoël : 4 avril 1859). — Passe à l'Opéra ; débute dans *Pierre de Médicis* : rôle de Julien (14 oct. 1861) ; chante le répertoire : *Guillaume*, les *Huguenots*, la *Favorite*, *Moïse*, *Don Juan*, etc. Crée la *Mule de Pedro* (1863), l'*Africaine* (1865), *Hamlet* (1868), *Faust* (1869). Chante à Londres et Pétersbourg pendant la guerre de 1870-1871. Rentre à l'Opéra en 1872, y chante le répertoire jusqu'en 1876 ; à cette époque quitte l'Opéra et entreprend plusieurs tournées à l'étranger. Depuis, a souvent chanté dans les grands concerts. — Nommé professeur au Conservatoire en 1857. Auteur d'un ouvrage : *La Voix et le Chant* (1886). — ✣. O. Commandeur de Charles III, chevalier d'Isabelle, SS. Maurice et Lazare, Medjidié, Christ, etc., etc.

52 bis, *boulevard Haussmann* — *Paris*.

## M. FEBVRE (Frédéric).

Boyer.

Né à Paris, le 20 fév. 1833. — Débute dans les théâtres de banlieue (1850). Passe ensuite au théâtre du Havre (1850-1851), à l'Ambigu (1851-1852), à Beaumarchais (1852-1854), à la Porte-St-Martin (1854-1855), à la Gaîté (1855-1857), à l'Odéon (1857-1861), au Vaudeville (1861-1866); a résilié à l'amiable dans tous ces théâtres avant l'expiration de ses engagements. — Débute à la Comédie-Française le 19 sept. 1866, dans *Don Juan d'Autriche* : rôle de Philippe II ; est nommé sociétaire le 30 août 1867, et se retire en 1893, après avoir créé 30 pièces, repris 29 pièces modernes et joué 10 pièces du répertoire. — Durant sa carrière M. Febvre a créé 98 rôles et en a repris 86 ; il a joué 671 actes et interprété 95 auteurs (voir *Frédéric Febvre* ; chez Alcide Picard, éditeur, Paris). — ✻ I O. Commandeur d'Isabelle (avec plaque), du Medjidié, de la couronne de Roumanie, de Takovo, officier de 4 ordres et chevalier de 8 ordres étrangers.

20, *rue Saint-Fiacre* — *Paris.*

## M. FENOUX (Jacques-Marie).

Benque.

Né au Havre, le 25 avril 1870. — 1ᵉʳ prix de tragédie, 1ᵉʳ prix de comédie au Conservatoire, en 1893 (Élève de M. Maubant). Débute à l'Odéon dans *Vercingétorix* : rôle de Vercingétorix (octobre 1893) ; joue *Don Juan d'Autriche*, les *Femmes savantes*, le *Cid*, le *Fils naturel*, etc. ; crée *Yanthis*, les *Deux Noblesses*, *Fiancée*, *Célimène aux Enfers*, *Pour la Couronne*, etc. Engagé à la Comédie-Française en sortant du Conservatoire, à partir du 1ᵉʳ juin 1894.

5, rue *Gay-Lussac* — *Paris*.

# M. FÉRAUD (Auguste-Léon).

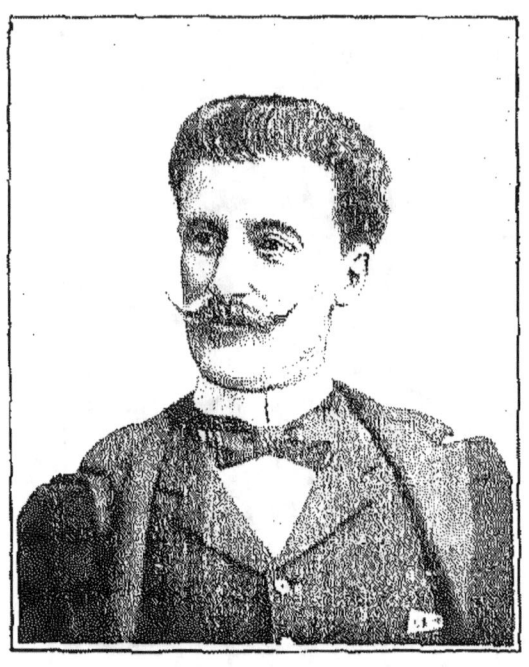

Né à Nice (Alpes-Maritimes) le 29 avril 1861. — 1er prix de chant et 2e prix d'opéra-comique au Conservatoire de Toulouse (1892). 1er accessit d'opéra-comique au Conservatoire de Paris (1893). Débute à Genève dans *Roméo* : rôle de Capulet (octobre 1893), chante les *Huguenots*, le *Chalet*, etc. Débute à l'Opéra-Comique, dans *Mignon* : rôle de Lothario (26 septembre 1894).

108, rue Saint-Honoré — Paris.

# M. DE FÉRAUDY (Marie-Maurice).

Camus.

Né à Joinville-le-Pont (Seine) le 2 décembre 1859. — 1er prix de comédie au Conservatoire, en 1880. (Élève de M. Got). Débute à la Comédie-Française dans *Amphitryon* : rôle de Sosie (17 octobre 1880). Joue le répertoire; crée les *Corbeaux*, le *Député de Bombignac*, *Chamillac*, *Raymonde*, *Pépa*, *Camille*, une *Famille*, l'*Article 231*, l'*Ami de la maison*, l'*Amour brode*, *Cabotins*, *Vers la Joie*, etc. Sociétaire depuis le 12 janvier 1887. — ✪. — Professeur au Conservatoire.

5, rue de Richelieu — Paris.

## M<sup>lle</sup> FÉRIEL (Marie-Ange).

Reutlinger

Débute au Vaudeville dans une reprise de *Je dîne chez ma mère* (1ᵉʳ janv. 1891), joue ensuite la *Petite Fadette* et crée un rôle dans la *Famille Pont-Biquet* (janv. 1892). Crée ensuite la *Statue du Commandeur*, au Théâtre d'Application et joue cette même pièce aux Nouveautés (7 mars 1892). Passe au Gymnase (1893-1894), y joue plusieurs rôles. Joue *Cabotins*, au théâtre des Célestins, de Lyon, avec M. Coquelin aîné (déc. 1894).

*72, boulevard Flandrin — Paris.*

## Mme FILLIAUX (Paulette).

Clément Maurice.

Née à Paris, le 15 décembre 1870. Élève de Mme Mauras. Débute à la Gaité, dans de petits rôles (1892) Reprend ensuite dans les *Cloches de Corneville* le rôle de Germaine qu'elle joue 210 fois (1893-1894). Crée le *Baiser d'Yvonne*, à Déjazet, puis joue *Phrynette*, à Parisiana. Engagée au Théâtre de la Gaité.

6, rue de Belfort — Paris.

## Mlle FLEUR (Laure).

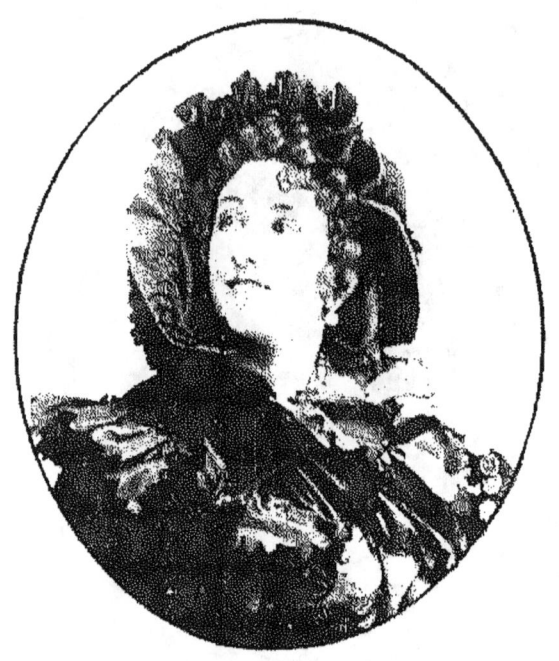

Ogereau

Née à Madrid. — Débuts à l'Odéon, dans *Rodogune* (17 avril 1890) ; joue ensuite *Horace* (Sabine). Passe à la Porte-St-Martin ; crée le rôle d'Octavie dans *Cléopâtre* (25 oct. 1890). Engagée à l'Ambigu, en 1894 ; crée les *Chouans* (Marie de Verneuil), les *Ruffians de Paris* (Barberine), etc. Revient à la Porte-St-Martin ; crée la Comt. de la Motte-Valois dans le *Collier de la Reine* (janv. 1895).

23, *rue Godot-de-Mauroi* — *Paris*.

## M. FORDYCE (Arnold-Jules).

Camus

Né à Paris, le 3 juin 1868. — 1ᵉʳ accessit de comédie au Conservatoire, en 1890. (Élève de M. Got.) Débute à l'Odéon, dans la *Critique de l'École des femmes* : rôle du marquis (1891) ; joue le *Dépit amoureux*, l'*Épreuve*, l'*Argent d'autrui*, etc. Crée à la Bodinière : *Paris chez soi*, *Paris-Forain*, *Paris-Bazar*, etc. Engagé au théâtre du Palais-Royal (a débuté dans *Nounou*).

56, *rue de Provence* — *Paris*.

## M. FOURNETS (René-Antoine).

Benque.

Né à Pau, le 2 décembre 1858. — 1er prix de chant et 1er prix d'opéra, au Conservatoire, en 1884 (Élève de MM. Boulanger et Obin). Débute à l'Opéra-Comique dans *Roméo* ; rôle de frère Laurent (décembre 1884). Chante tout le répertoire de basse ; crée le *Chevalier Jean*, *Maître Ambros*, le *Roi d'Ys*, *Egmont*, *Enguerrande*, *Dimitri*. Débute à l'Opéra dans *Faust* ; rôle de Méphistophélès (octobre 1892) ; chante tout le répertoire : crée *Samson et Dalila*. — O. Médaille de sauvetage.

58, rue Larochefoucault — Paris.

## M. FUGÈRE (Lucien).

Né à Paris, le 22 juillet 1848. Élève de Ragueneau. Débute au concert Ba-ta-clan (mars 1870). Engagé aux Bouffes, déb. le 23 janv. 1874, dans la *Branche cassée*. Joue ensuite : $M^{me}$ *l'Archiduc*, les *Hannetons*, la *Créole*, la *Boîte au lait*, les *Mules de Suzette*, etc., etc. Passe ensuite à l'Opéra-Comique ; y débute le 9 sept. 1877 dans les *Noces de Jeannette* : rôle de Jean. Joue le *Barbier*, le *Pré-aux-Clercs*, les *Dragons*, *Roméo*, *l'Ombre*, les *Diamants*, *Cinq-Mars*, *Manon*, les *Noces de Figaro*, la *Flûte ench.*, le *Méd. malgré lui* et tout le répertoire. A créé les principaux rôles dans la *Taverne des Trabans*, l'*Amour médecin*, *Joli Gilles*, *Plutus*, la *Basoche*, *Phryné*, la *Vivandière*, etc. — ✶

26, avenue Trudaine — Paris.

## M. FUGÈRE (Paul).

Liébert.

Né à Paris le 25 janvier 1851. — Elève de M. Péricaud. Débute au Château-d'Eau, dans le *Drapeau tricolore* (1877), y crée ensuite la *P'tiote*, *Hoche*. Passe à l'Ambigu ; y crée le *Fils de Porthos*, *Roger la Honte*, la *Porteuse de pain*, la *Policière*, etc., reprend les *Mystères de Paris* (Cabrion). Est engagé ensuite à la Gaîté ; y crée : le *Pays de l'or*, la *Fée aux chèvres*, le *Talisman*, les *Bicyclistes en voyage* ; joue dans les reprises : les *Cloches de Corneville*, *Surcouf*, *Rip*.

78, rue de Dunkerque — Paris.

## M. GAILHARD (Pierre).

Berque

Né à Toulouse, le 1er août 1848. — 1ers prix de chant, d'op.-com. et d'opéra, au Conserv., en 1867. Débute à l'Opéra-Comique dans le *Songe d'une Nuit d'été* : rôle de *Falstaff* (4 déc. 1867); chante le *Chalet*, le *Toréador*, *Mignon*, etc. Passe à l'Opéra en 1872; débute dans *Faust* : rôle de *Méphistophélès*; chante les *Huguenots* (S.-Bris), *Don Juan* (Leporello), *Freyschutz* (Gaspard), *Hamlet* (le roi), etc. Crée l'*Esclave* (1874), *Jeanne d'Arc* (1876), la *Reine Berthe* (1878), *Françoise de Rimini* (1882); reprend *Sapho* (1884), etc. Nommé co-directeur de l'Opéra, avec M. Ritt, en 1884; monte *Tabarin*, *Sigurd*, le *Cid*, les *Deux Pigeons*, *Patrie*, *Roméo*, la *Tempête*, *Ascanio*, le *Mage*, *Lohengrin*, etc. Se retire à la fin de 1891, lors de la nomination de M. Bertrand. Redevient codirect. en 1893; monte *la Maladetta*, la *Walkyrie*, *Thaïs*, *Othello*, la *Montagne Noire*, etc. — ✶. Ch. III. méd. d'honneur, etc.

15, *Villa Chaptal* — Levallois (Seine).

# M. GALIPAUX (Félix).

Nadar.

Né à Bordeaux, le 12 déc. 1860. — Prix de violon et de solfège au Conservatoire de Bordeaux. 1er prix de comédie au Conservatoire de Paris (1881). Débute au Palais-Royal (crée le *Mari à Babette*, etc.) Est prêté à la Renaissance, y reste 4 ans, crée quantité de pièces. Revenu au Palais-Royal crée les *Boulinard*, etc. Signe au Vaudeville : crée *Famille Pont-Biquet*, le *Prince d'Aurec*, M<sup>me</sup> *Sans-Gêne*; *Pension de famille*, au Gymnase; *M. le Directeur*, au Vaudeville, etc. En dehors du théâtre se multiplie dans les salons; grand succès de monologues, invente le monomime. Est l'auteur de presque tout son répertoire. A fait jouer plusieurs pantomimes et monomimes sur les principales scènes de genre. A publié de nombreux monologues et récits : *Galipettes*, etc. — ✡.

6, rue Mayran — Paris.

# M.me GALLI-MARIÉ.

Nadar (1875).

Née à Paris, en 1840. — Élève de son père le ténor Marié. Débute à Rouen dans la *Favorite* : rôle de Léonore (1861). Débute à Paris dans la *Servante Maîtresse* : rôle de Zerline (18 août 1862) ; crée *Lara, le Capitaine Henriot* (1864), *Fior d'Aliza, Mignon* (1866), *Robinson* (1867), la *Petite Fadette* (1869), *Fantasio, Don César de Bazan* (1872). Quitte l'Opéra-Comique en 1872. Tournées en province et Belgique (1873-1874). Rentre à l'Opéra-Comique en 1875 ; crée *Carmen* (5 mars 1875), *Piccolino* (1876), la *Surprise de l'Amour* (1877), etc. Quitte de nouveau l'Opéra-Comique pour faire des tournées en province et en Italie. Reparaît à l'Opéra-Comique dans *Mignon, Carmen, les Dragons* en 1884-1885, et quitte définitivement le théâtre.

12, *rue de Milan* — *Paris*.

## M<sup>lle</sup> GALLOIS (Germaine).

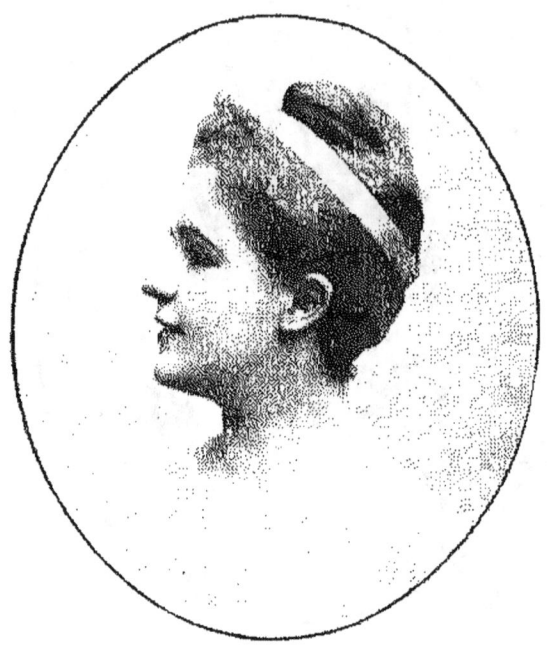

Nadar.

Née à Paris, le 28 février 1869. — Élève de M<sup>me</sup> Paravicini. — Déb. au Th. des Nouveautés dans *Adam et Ève*; passe ensuite à la Renaissance; crée un rôle dans *Isoline* (1888), reprend *Giroflé-Girofla*; puis au Châtelet, à l'Ambigu, à la Porte-Saint-Martin; crée les *Voyages dans Paris*, *Napoléon*. Reprend la *Vie Parisienne* aux Variétés, et crée un rôle dans l'*Enlèvement de la Toledad* et dans la *Duchesse de Ferrare* aux Bouffes-Parisiens (1894-95) où elle est engagée pour trois ans.

*boulevard Magenta — Paris.*

# M. GANDUBERT (Gabriel-Hippolyte).

Carbini.

Né à Toulouse, le 5 fév. 1859. — Lauréat du Cons. de Toulouse. 1er prix de chant, 2e prix d'opéra-comique au Conservatoire de Paris. Débute à la Monnaie de Bruxelles dans le *Chalet* : rôle de Daniel (11 oct. 1885) ; crée les *Templiers*, *Saint-Mégrin*, *Richilde* ; reprend *Fidelio*. Passe ensuite à Saint-Pétersbourg, Lisbonne, le Caire, Rouen (crée le *Printemps*) ; Bordeaux (crée *Mlle Colombe*), Marseille (crée *Taï-Tsoung*), Toulouse, Pau, le Havre, Aix-les-Bains, Royan, Nice, etc.

*45, rue des Martyrs — Paris.*

## M. GARNIER (Philippe-Etienne).

Né à Paris, le 18 novembre 1861. — 1er prix de trag. et 2e prix de com. au Conserv., en 1881 (Elève de Régnier). Débute à la Comédie-Française dans *Britannicus* : rôle de Néron (20 octobre 81), joue ensuite : le *Cid*, *Horace*, le *Supplice d'une femme*, les *Rantzau*, *Mlle du Vigean*, *Mlle de la Seiglière*, etc. Quitte la Comédie-Française et entre à la Porte-Saint-Martin pour créer Justinien, dans *Théodora* (26 décembre 84) et ensuite *Hamlet* (27 février 86) ; joue aussi Louis XIII, dans *Marion Delorme*. Passe ensuite au Châtelet pour créer Lantier, dans *Germinal* (21 avril 88), puis à l'Odéon, où il crée *Caligula* (8 novembre 88). Rentre à la Porte-Saint-Martin, pour créer Marc-Antoine, dans *Cléopâtre* (23 octobre 90). Reprend *Michel Strogoff*, au Châtelet (21 novembre 91). Rentre enfin à la Porte-Saint-Martin (5 décembre 95), crée *Napoléon*, Séjan, de *Tibère à Caprée*; reprend *Monte-Cristo*, etc. A créé le Christ, dans la *Passion*, de Haraucourt.

25, rue Manoury — Colombes (Seine).

## Mlle GÉLABERT (Maria-del-Buen-Consejo-Concepcion-Antonia-Anselma).

Reutlinger.

Née à Madrid, le 21 avril 1857. — 1er accessit d'opéra-comique au Conservatoire, en 1876. (Élève de M. Mocker.) Débute aux Folies-Dramatiques dans *Jeanne, Jeannette et Jeanneton* (1876) crée les *Cloches de Corneville*, *Mme Favart*, etc. Passe à la Renaissance, crée la *Jolie Persane*; à la Porte-Saint-Martin; à la Gaîté, crée le *Grand Mogol*; aux Bouffes-Parisiens, crée *Gillette de Narbonne*. Rentre à la Gaîté, crée le *Voyage de Suzette*, le *Pays de l'Or*, etc.

7, rue de Naples — Paris.

## Mlle GÉRARD (Marie-Louise-Lucy).

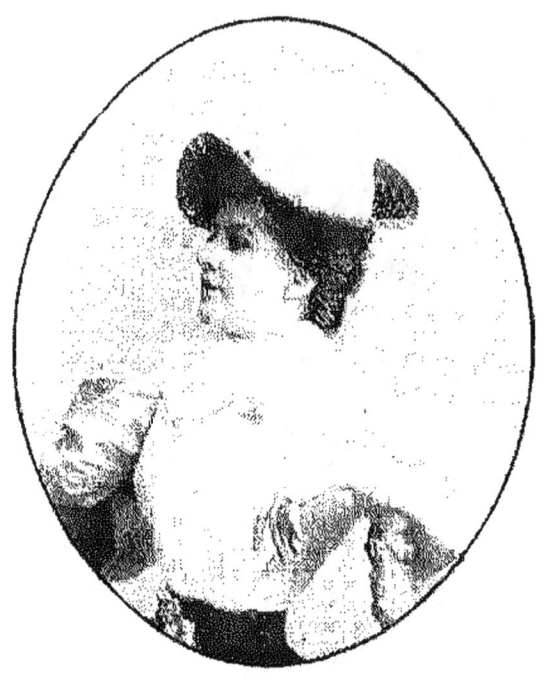

Reutlinger.

Née à Lyon (Rhône), le 2 juin 1872. — Débute à la Renaissance dans *Isoline* (déc. 1888), puis entre au Conservatoire (cl. de M. Got); en sort en 1890 avec un 2e accessit de comédie. Crée un rôle dans *Gigolette*, à l'Ambigu (25 nov. 1892). Crée au Gymnase : *l'Homme à l'Oreille Cassée* (15 avril 1893). *Pension de Famille* (28 oct. 1894), etc.

*48, rue Pergolèse — Paris.*

# M<sup>lle</sup> GERFAUT (Jeanne-Valentine de Maria).

Stebbing.

Née à Bordeaux, le 21 déc. 1858. 2º prix de com., 2º acc. de trag., au Conservatoire, en 1879. (Élève de M. Got). Débute au Vaudeville dans les *Deux veuves* et *Tête de Linotte* (1882). Crée les *Rois en exil* (Colette). Saisons à Londres, Turin, Milan. Joue M<sup>lle</sup> *de Belle-Isle*, le *Gendre de M. Poirier*, *Froufrou*, *l'Étrangère*, *Numa Roumestan*, etc. Crée ensuite à l'Ambigu : le *Roi de l'Argent*. Engagée à l'Odéon depuis septembre 1891. Joue le répertoire, reprend *M. Alphonse*, le *Fils naturel*, etc.

22, rue Montaigne — Paris.

## M. GERMAIN (Poinet-Alexandre, dit).

Reutlinger.

Né à Paris, le 17 juin 1847. — Débute au Théâtre-École de la Tour d'Auvergne (1863). Débute aux Folies-Marigny, dans *Zut au berger!* (1864); y reste jusqu'en 1869. Château-d'Eau (1869-72). Variétés (1872-90), crée de nombreuses pièces et prend plusieurs congés pour jouer au Châtelet, aux Bouffes et aux Folies-Dramatiques. Tournées en Amérique et en Russie avec Judic. Menus-Plaisirs. Nouveautés depuis 1891; nombreuses créations : la *Demois. du Téléphone*, *Champignol*, *Mon Prince*, l'*Hôtel du Libre-échange*, etc.

*A Lagny (Seine-et-Marne).*

# M. GIBERT (Étienne).

Benque

Né à Jonquières (Gard), le 3 déc. 1859. — 2° prix de chant et 1er acc. d'opéra au Conserv. (Élève de MM. Crosti et Obin.) Débute à Rouen, le 4 novembre 1887 : la *Favorite*, *Faust*, *Lucie*, etc. Engagé à l'Opéra-Comique en 1889. Crée *Esclarmonde*, *Dante*, *Enguerrande*, *Kassia* et *Cavalleria*. Chante *Lakmé*, le *Roi d'Ys*, *Dimitri* et *Richard*. Engagé à l'Opéra le 1er octobre 1895, chante l'*Africaine*, *Lohengrin*, la *Walkyrie*, etc.

61, *boulevard Saint-Michel* — *Paris*.

# M. GIRAUDET (Alfred-Auguste).

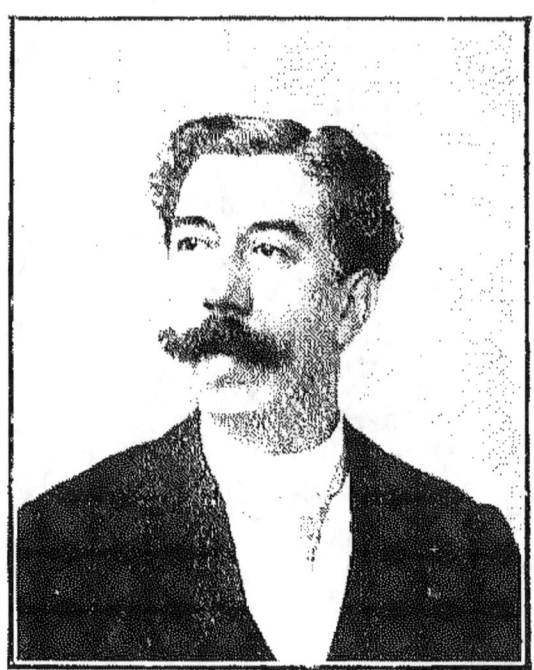

Nadar.

Né à Étampes (Seine-et-Oise), le 28 mars 1845. — Élève de François del Sarte. Déb. à Boulogne-s.-Mer dans *Faust* : rôle de Méphistophélès (1866). Déb. au Th.-Lyrique impérial, dans le même rôle (1867). Chante à Bordeaux le répertoire des 1res basses d'opéra (1871-72), le même répertoire, en Italie (1873-74). Rentre à Paris, au Th.-Italien (1874) et à l'Opéra-Comique (1875) ; y crée *Cinq-Mars* (5 av. 1877) ; chante *Philémon*, la *Flûte ench.*, *Haydée*, *Mignon*, *Roméo*, l'*Étoile du Nord*, le *Val d'Andorre*, etc. — Entre à l'Opéra en 1880 ; y chante les *Huguenots*, le *Prophète*, l'*Africaine*, la *Juive*, *Aïda*, *Hamlet*, etc. ; crée *Françoise de Rimini* (14 av. 1882). Quitte l'Opéra en 1883. — Professeur au Conservatoire depuis 1888. — I O. Off. du Nicham.

10, *rue du Conservatoire* — *Paris*.

## M. GOBIN (Charles-Constant).

Nadar

Né à Paris, en 1844. — Débute au théâtre Montmartre en 1860; passe aux Délassements en 1862, aux Bouffes-Parisiens en 1865, au Palais-Royal en 1867, aux Variétés en 1868, au Château-d'Eau en 1871, à la Porte-Saint-Martin en 1875, au Châtelet en 1880, aux Folies-Dramatiques en 1883, et enfin aux Variétés en 1891. A créé sur ces diverses scènes : le *Ménétrier de Saint-Vast*, les *Bergers*, les *Jolies filles de Grévin*, la *Belle Hélène*, les *Brigands*, *Forte en g.....*, la *Patte à Coco*, le *Royaume des Femmes*, la *Queue du Chat*, les *Deux Orphelines*, les *Étrangleurs de Paris*, *Peau d'Âne*, le *Prêtre*, la *Poule aux Œufs d'Or*, *Fanfan la Tulipe*, *Surcouf*, la *Fauvette du Temple*, l'*Œuf rouge*, la *Fille de Fanchon*, *Coquin de Printemps*, le *Pompier de Justine*, etc., etc.

5, *boulevard des Filles-du-Calvaire* — *Paris*.

# M. GOT (Edmond-François-Jules).

Boyer.

Né à Lignerolles (Orne), le 1ᵉʳ oct. 1822. — Études au lycée Charlemagne. 1ᵉʳ prix de comédie au Conserv. en 1843 (Élève de Provost). Ensuite un an de service milit. cavalerie. Débute à la Comédie-Française dans les *Héritiers* : rôle d'Alexis (17 juil. 1844). Nommé sociétaire le 30 juin 1850. Joue tout le répertoire. Crée la *Tour de Babel*, le *Duc Job*, le *Fils de Giboyer*, les *Effrontés*, *Maître Guérin*, *Mercadet*, le *Gendre de M. Poirier*, l'*Ami Fritz*, les *Fourchambault*, les *Rantzau*, *Denise*, le *Roi s'amuse*, l'*Étrangère*, le *Flibustier*, l'*Article 231*, *Cabotins*, *Vers la Joie*, etc. (Pendant son séjour à la Comédie-Française a créé, par autorisation spéciale, *Contagion*, à l'Odéon). Quitte la Comédie-Française le 31 janv. 1895. Nommé profess. au Conserv. en 1877; profess. honoraire en 1894. — ✹ I O. Chev. Franç.-Joseph, etc.

11, *rue de Boulainvilliers* — *Paris*.

## Mlle GRANDJEAN (Louise-Léonie).

Nadar.

Née à Paris, le 27 septembre 1870. — 2ᵉ prix d'opéra et 1ᵉʳ prix d'opéra-comique, au Conservatoire (1895). — Débute à l'Opéra-Comique dans le *Pré-aux-Clercs* : rôle d'Isabelle; crée ensuite *Falstaff*, etc.

15, *avenue Victoria — Paris.*

## M<sup>lle</sup> GRANIER (Jeanne)

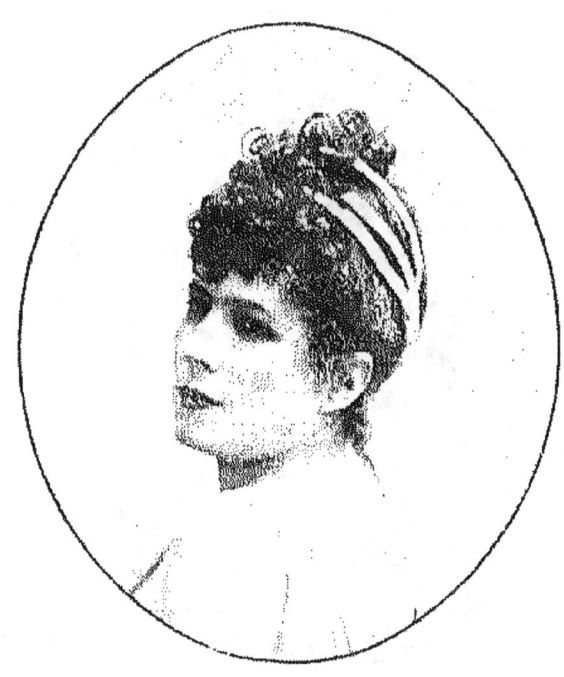

Nadar.

Née à Paris, en 1852. — Élève de M<sup>me</sup> Barthe-Banderali avec qui elle travaille l'opéra-comique et surtout la musique italienne. Débute à la Renaissance où un soir elle est appelée à doubler M<sup>me</sup> Théo dans la *Jolie Parfumeuse*. Crée ensuite *Giroflé* (nov. 1874), la *Marjolaine*, le *Petit Duc*, *Janot*, passe au Gymnase pour reprendre les *Premières armes de Richelieu* ; retourne à la Renaissance : crée *Ninetta*, *Mme le Diable*, *Belle Lurette*, *Fanfreluche*. Crée ensuite aux Variétés : *Mlle Gavroche* ; aux Bouffes : *la Béarnaise* ; à la Gaîté : *la Cigale et la Fourmi* ; aux Nouveautés : les *Saturnales*. Reprend à l'Eden-Théâtre : la *Fille de Mme Angot*, le *Petit Duc*, *Orphée aux Enfers* ; aux Variétés : la *Belle Hélène*, *Barbe-Bleue*, la *Grande-Duchesse* ; etc. ; crée la *Fille à Cacolet*, *Mme Satan*, etc., etc.

88, avenue de Wagram — Paris.

## M. GRAVIER (Jules).

Boyer.

Né à Chalon-sur-Saône, le 6 août 1842. — Débute en 1865 au théâtre Montparnasse; passe ensuite à Beaumarchais (1866), au Théâtre de Belleville (1866-69), à la Gaité (1869), au Château-d'Eau (1876-84), à l'Ambigu (1884-90) et enfin à la Porte-Saint-Martin (1890). Principales créations et principaux rôles : *Hoche* (Hoche), *Kléber* (Kléber), la *Casquette au père Bugeaud* (Durozel), *Pierre Vaux* (Pierre Vaux), les *Mystères de Paris* (le Chourineur), *Roger la Honte* (de Noirville), le *Régiment* (Colonel de Cheverny), le *Bossu* (Lagardère), la *Maison du Baigneur* (Pontis), le *Collier de la Reine* (le Portugais), etc., etc.

*Au théâtre de la Porte-Saint-Martin — Paris.*

## M. GRESSE (Léon).

Lumière.

Né à Charolles (Saône-et-Loire), le 22 juillet 1845. Élève de MM. Novelli, Croharé, Marietti et Chappuis. — Débute au Havre dans le *Chalet* et la *Fille du régiment*. Ensuite à Toulouse, à Paris (Opéra, puis Théâtre-Lyrique), à Bruxelles, à Londres et de nouveau à Paris (Opéra), où il est engagé depuis le 6 mai 1885. A créé dans ces divers théâtres : *Dimitri*, le *Bravo*, l'*Aumônier du régiment*, *Gilles de Bretagne*, *Méphistofélès*, *Sigurd*, la *Walkyrie*, *Othello*, la *Montagne noire*, etc. A chanté comme basse-chantante tous les principaux rôles d'opéra-comique et les basses-tailles de grand opéra. — ✪ ; Chevalier du Mérite Agricole.

*Marly-le-Roi (Seine-et-Oise)*

## M. GRIVOT (François-Antoine).

Nadar

Né à Paris, en 1836. — Débute au théâtre Montmartre ; passe ensuite au théâtre des Batignolles, aux Délassements-Comiques, rue de Provence (crée le *Royaume des Femmes*, etc.), au Vaudeville, place de la Bourse (16 créations, dont la *Famille Benoiton*, les *Brebis galeuses*, etc.), à la Gaité (crée *Orphée aux Enfers*, le *Roi Carotte*, le *Voyage dans la lune*), à la Renaissance, aux Bouffes-Parisiens, au théâtre du Caire, aux Variétés (crée le *Voyage en Suisse*), au théâtre Lyrique et enfin à l'Opéra-Comique (crée *Jean de Nivelle*, les *Contes d'Hoffmann*, *Galante aventure*, la *Nuit de la Saint-Jean*, l'*Amour médecin*, *Joli Gilles*, *Diana*, *Manon*, etc.; chante le répertoire). — O.

68, *rue de Rivoli* — *Paris.*

## M GUITRY (Lucien-Germain).

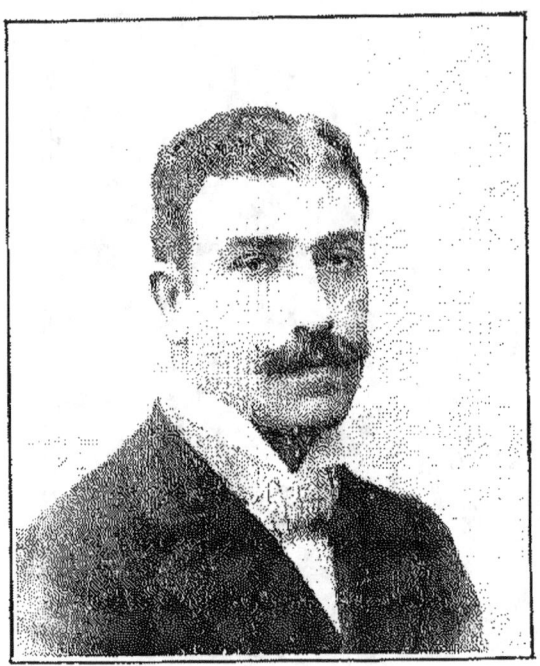

Boyer.

Né à Paris, le 13 déc. 1860. — 2<sup>mes</sup> prix de tragéd. et de coméd. au Conservatoire, en 1878 (élève de Monrose). Déb. au Gymnase, dans la *Dame aux Cam.* : rôle d'Armand Duval (1<sup>er</sup> oct. 1878). Crée l'*Age ingrat* (1878), le *Fils de Coralie* (1880) ; reprend la *Comtesse Romani* (1879), *Andréa* (1880). Quitte le Gymnase en 1881 ; passe plusieurs années en Russie où il joue tout le répertoire. Entre à l'Odéon, en 1891 ; y reprend *Amoureuse*, *Kean*. Passe au Grand-Théâtre en 1892 ; y crée *Lysistrata*, *Pêcheur d'Islande*, rep. *Sapho* ; puis à la Renaissance en nov. 1895 ; y crée les *Rois*, *Izeïl*, *Gismonda*, etc., rep. *Amphitryon*.

28, *place Vendôme — Paris*

## M. GUY (Georges-Guillaume).

Stebbing

Né à Paris, le 3 mai 1859. — Débute au Th.-Lyrique de la rue Taitbout, dans l'*Écossais de Chatou* (1878). Passe ensuite aux Folies-Dramatiques où il reste trois ans, puis au Th. Cluny où il crée *Un lycée de jeunes filles*. De retour aux Folies-Dramatiques, il crée un rôle dans *Boccace* et dans la *Princesse des Canaries*. Passe ensuite deux ans en Amérique (tournée Grau), puis une saison à Lyon (Célestins). Est engagé aux Nouveautés où il crée des rôles de second plan dans l'*Amour mouillé*, la *Lycéenne*, les *Délégués*, la *Grande vie*, etc. Passe à la Renaissance pour la reprise d'*Un lycée de jeunes filles*, puis va créer les *28 jours de Clairette*, aux Folies-Dramatiques. Revient aux Nouveautés créer *Champignol* et retourne aux Folies pour créer *Patard et Cie*, *Cousin-Cousine*, la *Fille de Paillasse*, etc. Est ensuite engagé aux Variétés où il joue *Mamzelle Nitouche*, *Chilpéric*, etc.

*48, boulevard Magenta — Paris.*

## M. GUYON (Charles-Alexandre).

Dagron.

Né à Paris, le 6 juillet 1854. — Débute à l'Eldorado en 1875. (Service militaire octobre 1875 — oct. 79.) — Engagé à Beaumarchais (1880-81), débute dans *Madeleine-Bastille* (revue où il imite Saint-Germain). Engagé ensuite au Château-d'Eau (1882); crée *Casse-Museau*; passe quelque temps à Déjazet et débute à Cluny le 11 janvier 1884, dans *Trois femmes pour un mari* (rôle d'André; création); reste à ce théâtre jusqu'au 30 juin 1886. Entre aux Folies-Dramatiques en septembre 1885; y reste huit ans et crée une vingtaine de pièces, parmi lesquelles : *Paris en général*, *Coquin de Printemps*, *Surcouf*, *l'Œuf rouge*, *Juanita*, *Miss Robinson*, *les 28 jours de Clairette*, *Cousin-Cousine*, *la Fille de Paillasse*, etc. Engagé aux Nouveautés en septembre 1894; débute dans les *Grimaces de Paris*, crée *l'Hôtel du libre-échange*.

*Au théâtre des Nouveautés — Paris.*

## Mlle HADAMARD (Zélie).

Reutlinger.

Née à Oran (Algérie). — 1er accessit de tragédie (1865) ; 1er prix de comédie (1866) au Conservatoire (Élève de Beauvallet) Débute à l'Odéon en novembre 1866 dans l'*Épreuve* : rôle d'Angélique. Un an à l'Odéon. Tournée en Europe avec Ravel. Quatre ans en Amérique du Sud. Retour en 1876. Bruxelles, Paris 1879 ; théâtre des Nations : crée *Camille Desmoulins* ; puis Porte-Saint-Martin ; Ambigu (reprise de la *Vie de Bohême* : rôle de Mimi). Retour à l'Odéon ; nombreuses créations. Débute à la Comédie-Française le 15 septembre 1886, dans *Andromaque* ; crée un rôle dans *Thermidor* ; joue *Bajazet*, *Zaïre*, *Œdipe*, *Horace*, *Hamlet* et tout le répertoire. — ☿.

5 *rue Molière* — *Paris*.

## Mme HADING
### (Jeannette Hadingue, dite Jane)

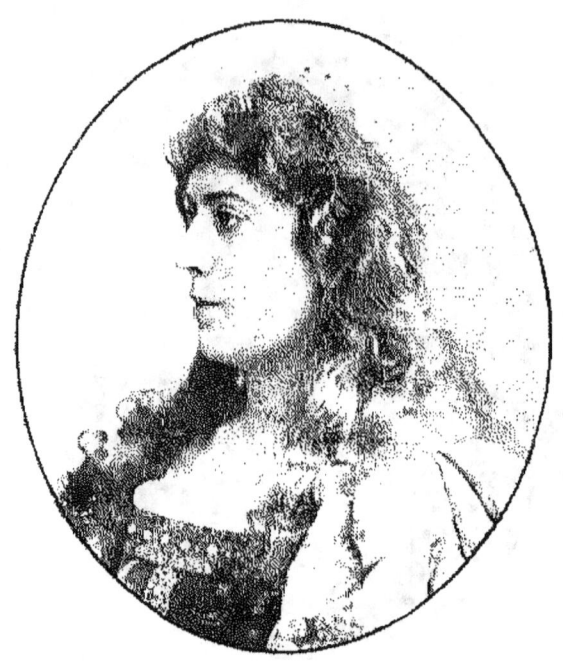

Née à Marseille, le 25 novembre 1861. — Paraît à Marseille à l'âge de trois ans, dans la Poupée, du *Bossu*. Engagée successivement au Palais-Royal, à la Renaissance, au Gymnase, au Vaudeville, à la Porte-Saint-Martin et à la Comédie-Française. Créé la *Chaste Suzanne*, *Bérengère et Anatole*, *l'Ange bleu*, *la Jolie Persane*, *Belle-Lurette*, *Autour du Mariage*, *le Maître de forges*, *le Prince Zilah*, *Sapho*, *la Comtesse Sarah*, *le Député Leveau*, *le Prince d'Aurec*, *l'Impératrice Faustine* ; reprend dans ces divers théâtres : *Héloïse et Abeilard*, *la Petite mariée*, *la Petite Mademoiselle*, *l'OEil crevé*, *Froufrou*, *Nos intimes*, *Thérèse Raquin*, *les Effrontés*, *l'Aventurière*, etc. Engagée au Gymnase.

9, boulevard de la Saussaye — (*Neuilly-sur-Seine*).

## M. D'HARCOURT (Eugène).

Pierre Petit.

Né à Paris. — Premières études au Conservatoire de Paris (classes de MM. Savard et Massenet); puis au Conservatoire de Berlin où il obtient le *Diplôme de Maturité artistique*. Déb. en 1876, comme violoniste, dans une messe exécutée à Bruxelles. Directeur-fondateur des Concerts éclectiques populaires. Auteur d'un recueil de mélodies, de deux ballets, deux symphonies, deux quatuors pour cordes, une messe, plusieurs pièces d'orchestre et quelques morceaux de musique religieuse.

*45, rue de Maubeuge — Paris.*

## M<sup>lle</sup> HARTMANN (Louise-Julie-Marthe).

Reutlinger.

Née à Vitry-le-Croisé (Aube), le 17 mars 1874. — 2<sup>e</sup> prix de comédie (1890) et 1<sup>er</sup> accessit de tragédie (1891) au Conservatoire (Élève de M. Delaunay). — Débute à l'Odéon dans la reprise de *Kean* : rôle d'Anna (10 oct. 1891), reprend les *Erinnyes* (24 fév. 1892), joue le répertoire, etc.

*Au Th. national de l'Odéon — Paris.*

## M.<sup>me</sup> HÉGLON (Meyriane).

Reutlinger.

Née à Bruxelles, le 21 juin 1857 (origine danoise). — Élève de M.<sup>me</sup> Marie Sasse et de MM. Barbot, Tequi et Obin. Débute à l'Opéra dans *Rigoletto* (novembre 1890). Chante *Sigurd*, *Aïda*, la *Walkyrie*, *Samson et Dalila* ; crée *Djelma*, *Othello*, la *Montagne noire* (a donné des représentations de *Samson*, à Toulouse et d'*Aïda*, à Bordeaux).

41, boulevard Malesherbes — *Paris*.

## M. HIRCH (Isidore).

Nadar.

Né à Paris, le 29 mars 1868. — Premières leçons de MM. Talbot et Saint-Germain. Entre au Conservatoire, (classe de Worms) en sort en 1889, avec le 1<sup>er</sup> prix de comédie. — Débute au Gymnase (après avoir joué aux Nations, à Déjazet et au Théâtre d'Application, pendant son séjour au Conservatoire) dans la *Lutte pour la vie* (31 octobre 1889); joue successivement : *Paris fin de siècle*, *l'Art de tromper les femmes*, *Dernier amour*, *le Député de Bombignac*, *les Crochets d'un gendre*, *l'Homme à l'oreille cassée*, *Charles Demailly*, *un Drame parisien*, *Mon oncle Barbassou*, etc. etc. Entre temps a joué, au Vaudeville : le *Gendarme*, et au Théâtre Moderne : *M<sup>me</sup> Pygmalion* (pantomime).

20, *passage Jouffroy* — *Paris*.

## M^lle HIRSCH (Mélanie).

Benque.

Née à Paris, le 15 octobre 1865. — Entre à l'Opéra à l'âge de 8 ans. Élève de M^me Mérante et de M. Hansen. Très remarquée dans *Françoise de Rimini*, où elle remplace M^lle Fatou (1882). Danse ensuite dans *Henri VIII*, *Freyschütz*, le *Prophète*, *Salammbô*, etc. Double M^lle Subra dans *Hamlet* et *Coppélia*; et M^lle Mauri dans le *Cid*, la *Maladetta*, etc.

53, *rue de Châteaudun* — *Paris*.

# M^me HONORINE
## (Honorine-Marguerite Camous, dite).

Née à Nice (Alpes-Maritimes), le 10 décembre 1855. — Débuts à l'École de danse de Marseille (1845). Fait ensuite des tournées en province, en Italie et vient à Paris. Débute au Palais-Royal dans la *Poule aux œufs d'or* (1864) ; crée la *Vie parisienne*, les *Pommes du voisin*, etc. Passe ensuite aux Variétés, puis à l'Ambigu ; joue les *Deux orphelines* (la Frochard), *Monte-Cristo*, *Nana*, etc. Entre à la Porte-Saint-Martin ; reprend *Monte-Cristo* (1894).

*5, boulevard Saint-Martin — Paris.*

## M. HUGUENET (Félix).

Nadar.

Né à Lyon, le 10 mai 1858. — Élève de Caudeilh. Débute à Saint-Étienne, dans la *Tour de Nesles* : rôle de Philippe d'Aunay. Ensuite à Paris : Menus-Plaisirs, Renaissance (créé la *Femme de Narcisse*, le *Brillant Achille*), Palais-Royal (créé le *Véglione*); Bouffes-Parisiens (créé M<sup>lle</sup> *Carabin*, les *Forains*, l'*Enlèvement de la Toledad*, la *Duchesse de Ferrare*, etc.). Engagé aux Bouffes-Parisiens jusqu'en juillet 1896.

63, *rue de Courcelles* — *Paris*.

## M. IMBART DE LA TOUR (Georges).

Né à Paris, le 20 mai 1865. — 1er prix de chant, au Conservatoire, en 1889 (élève de M. Bax). Débute à Genève, dans les *Huguenots* : rôle de Raoul (1890), y crée *Winkelried*, *Werther*, la *Walkyrie*, etc.; quitte le Grand-Théâtre de Genève en 1893. Débute à l'Opéra-Comique dans *Carmen* : rôle de José (19 sept. 1894).

166, rue de Grenelle — Paris.

# Mlle INVERNIZZI (Joséphine-Peppa).

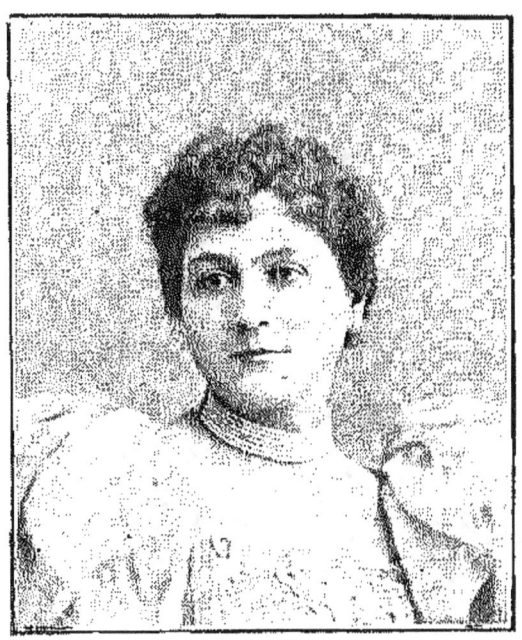

Reutlinger.

Née à Milan. — Fait ses études de danse à la Scala, puis à l'Opéra de Paris, avec Mme Dominique et M. Mérante. Actuellement première mime à l'Opéra; y a créé plusieurs rôles, dans la *Farandole*, le *Tribut de Zamora*, etc. Joue les premiers travestis : Franz, dans *Coppélia*; l'Amour, dans *Sylvia*, etc. En dehors de l'Opéra, a joué avec succès plusieurs pantomimes : *Colombine pardonnée*, le *Collier de Saphirs*, etc. *Aréthuse* (à Monte-Carlo), etc.

5, rue Balzac — Paris.

## M<sup>me</sup> ISAAC-LELONG (Adèle-Victorine)

Nadar.

Née à Calais, le 8 janvier 1854. — Élève de Duprez. Débuts au théâtre Montmartre (représent. patriotique) dans les *Noces de Jeannette* (1870). Engagée à la Monnaie de Bruxelles (1872-73). Débuts dans le *Pré-aux-Clercs*. Débute à l'Opéra-Comique dans la *Fille du régiment* (1873); y reste peu de temps. Est engagée à Liège, puis à Lyon. Rentre à l'Opéra-Comique dans l'*Étoile du Nord* (15 avril 1878); chante *Haydée*, *Galathée*, *Roméo et Juliette*, le *Domino*, les *Noces de Figaro*, *Mignon*, *Carmen*, le *Caïd*, etc. Crée les *Contes d'Hoffmann*. Sauve un jour la recette chez Pasdeloup en chantant à la fois, dans le *Déluge*, le rôle de Villaret et le sien. Passe à l'Opéra : débute dans le rôle d'Ophélie (24 sept. 1883). Chante *Faust*, *Guillaume*, *Robert*, etc. Rentre à l'Opéra-Comique (sept. 1885); crée *Egmont*, le *Roi malgré lui*, etc. Quitte l'Opéra-Comique en 1888. Quelques représentations en province. A chanté à la millième de *Mignon*. — O.

75, boulevard Magenta — Paris.

## M. ISNARDON (Jacques).

Boulé.

Né le 13 février 1860. — 2e prix de chant et 1er prix d'opéra-comique, au Conservatoire, en 1884 (Élève de MM. Bax et Ponchard). Débuts à l'Opéra-Comique, dans *Diana* (1885). Passe ensuite à la Monnaie de Bruxelles; chante les *Contes d'Hoffmann*, le *Roi l'a dit*, *Lakmé*, etc. à Londres (Covent-Garden) : chante les *Maîtres chanteurs* (version italienne); à Monte-Carlo : chante le *Pilote*, le *Médecin malgré lui*, etc.; à Milan : chante *Manon* (version italienne). Rentre à l'Opéra-Comique (sept. 1894). — Auteur d'un ouvrage : le *Théâtre de la Monnaie*.

5, *place Saint-Michel* — *Paris*.

## M. JÉROME (Henri).

Berger

Né à Monplaisir (Rhône), le 5 avril 1860. — Lauréat du Conservatoire de Lyon; entre ensuite au Conservatoire de Paris (classe de M. Crosti) où il obtient le 1er prix de chant et le 2e prix d'op.-com. (1888). Débute à l'Opéra, dans le rôle de Faust (14 oct. 1888). Reste à ce théâtre jusqu'en 1891. Passe ensuite au Gr.-Th. de Bordeaux, où il chante les *Huguenots*, *l'Africaine*, la *Favorite*, le *Prophète*, etc.; y a créé *Esclarmonde* et *l'Attaque du Moulin*. Quitte Bordeaux pour entrer à l'Opéra-Comique où il débute le 15 novembre 1894, dans les *Pêcheurs de perles*.

90, *rue de Rivoli* — *Paris*.

# M. JOUMARD (Joseph).

Eug. Piron.

Né à Bordeaux, le 1ᵉʳ mai 1851. — 1ᵉʳ prix de comédie et 2ᵐᵉ prix de tragédie (rappel), au Conservatoire en 1870 (Élève de Régnier). — Débute à la Comédie-Française, dans le *Dépit Amoureux* : Éraste (juin 1871), joue ensuite de nombreux rôles du répertoire ; crée le *Testament de César Girodot* (Célestin), etc. Passe au Vaudeville en 1876 ; y crée : *Dora*, le *Club*, *Mariages riches*, les *Bourgeois de Pont-Arcy*, etc. Entre ensuite aux Nouveautés (1879) ; y crée : le *Parisien*, les *Parfums de Paris*, *Paris en Actions*. Engagé au Châtelet pour créer Jolivet, dans *Michel Strogoff* (17 novembre 1880). Part pour la Russie, en 1883 ; en revient en 1893 et rentre au Châtelet pour créer le *Trésor des Radjahs* (Cabassol) ; joue ensuite Dagobert, du *Juif Errant*. Passe enfin à la Porte Saint-Martin (1894) : reprend les *Mousquetaires* (d'Artagnan) ; crée *Sabre au Clair* (Col. de Vandière), le *Collier de la Reine*, etc.

*4, rue de l'Entrepôt — Paris.*

## M^me JUDIC (Anne-Marie-Louise).

Reutlinger.

Née à Semur (Côte-d'Or), le 18 juillet 1850. — Un an au Conservatoire (cl. de Regnier). Débute au Gymnase, dans les *Grandes Demoiselles* (1867). Eldorado (1868). Tournées en Belgique (1870). Lille (1871). Rentre à Paris : Gaîté (1871), le *Roi Carotte*. Folies-Bergère : *Ne m'chatouillez pas*. Bouffes (1872) : la *Timbale*, *Petite Reine*, *Branche cassée*, M^me *l'Archiduc*, etc. Variétés (1876) : crée *Docteur Or*, *Charbonniers*, *Niniche*, la *Femme à Papa*, la *Roussotte*, *Lili*, *Mam'zelle Nitouche*, la *Cosaque*, la *Noce à Nini*, la *Japonaise*, etc. Reprend la *Périchole*, la *Belle Hélène*, la *Grande-Duchesse*, le *Fiacre 117*, le *Grand Casimir*. A l'Éden-Théâtre : la *Fille de M^me Angot*. Après plusieurs tournées à l'étranger et quelques représentations aux Menus-Plaisirs, à l'Eldorado et à l'Alcazar d'Été rentre aux Variétés dans *Lili* (1894), reprend *Nitouche*, la *Femme à Papa*; crée le *Rieuse*. Eng. au Gymnase ; crée *l'Age difficile* (1895) — Décorée à Constantinople par le sultan (1892).

5, *rue d'Éprémesnil* — *Chatou (Seine-et-Oise)*.

## Mme KRAUSS (Gabrielle-Marie).

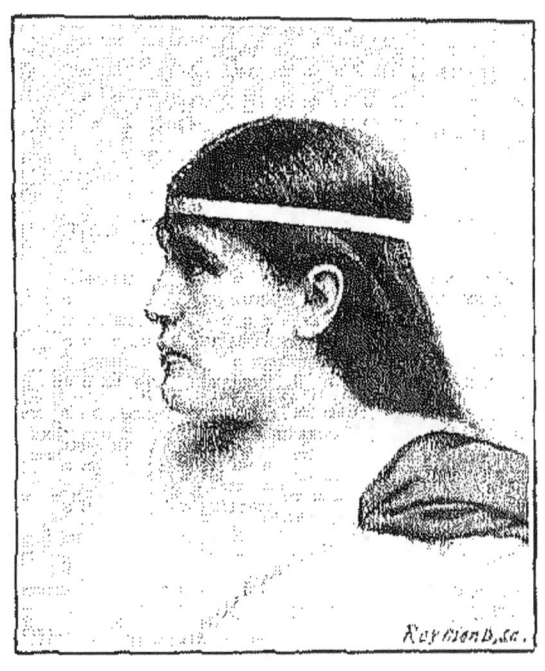

Benque

Née à Vienne (Autriche), le 24 mars 1842. — Études musicales au Conserv. de Vienne (élève de Mme Marchesi; déb. à l'Opéra de Vienne dans *Guillaume Tell* : rôle de Mathilde (1860); chante le *Prophète*, *Robert*, la *Flûte*, *Tannhauser*, *Lohengrin*, etc. Passe plusieurs années en Italie et déb. à Paris au Th.-Italien en 1868; y chante *Freyschutz*, *Fidelio*, etc. Déb. ensuite à l'Opéra: chante la *Juive*, *Freyschutz*, les *Huguenots*, l'*Africaine*, *Don Juan*, *Faust*, etc., etc., crée *Polyeucte* (1878), *Aïda* (1880), le *Tribut de Zamora* (1881), *Henri VIII* (1883), *Patrie* (1886) : rep. *Sapho* (1884). Quitte l'Opéra en 1887. Depuis s'est vouée au professorat et n'a plus chanté que dans les concerts. — Q.

169, boulevard Haussmann — Paris

# M. LAFONTAINE
(Louis-Marie-Henry Thomas, dit).

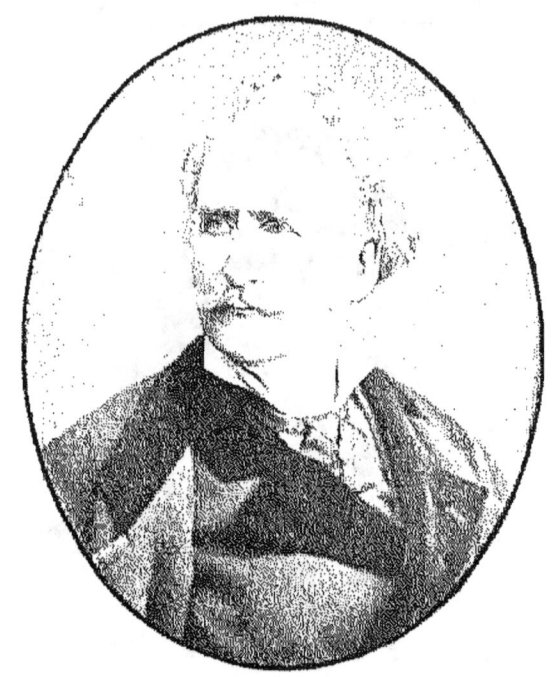

Dagron.

Né à Bordeaux, en 1824. — Élevé au séminaire, déb. en prov. sous le nom de Ch. Roock; joue la *Tour de Nesle*, passe par plusieurs th. de banlieue et déb. au Gymnase, le 2 juin 1849, dans *Brutus lâche César*, joue ensuite *Faust*; crée le *Mariage de Victorine*, le *Pressoir*, *Un fils de famille*, *Diane de Lys*, etc. — Passe à la Comédie-Franç. puis au Vaud. où il crée *Dalila* (1857). Revient au Gymn., crée les *Ganaches*, le *Gentilh. pauvre*, les *Pattes de mouche*, etc., et retourne à la Coméd.-Franç. (sociétaire) : joue *Tartuffe*, le *Supp. d'une femme*, le *Gend. de M. Poirier*, etc. Démiss. en 1871. Depuis; à l'Odéon, à la Porte St-Martin, au Gymnase, à la Gaîté, etc. a créé ou repris : *Ruy Blas*, la *Jeun. de L. XIV*, *Pierre Gendron*, *Balsamo*, l'*Abbé Constantin*, le *Gascon*, la *Haine*, etc. Rep. le *Fils de famille* au Gymnase (déc. 1894). Auteur d'un grand nombre d'œuvres dramatiques.

6, *rue de Mouchy* — *Versailles* (S.-et-O.).

# M.me LAINÉ-LUGUET (Albertine-Augustine).

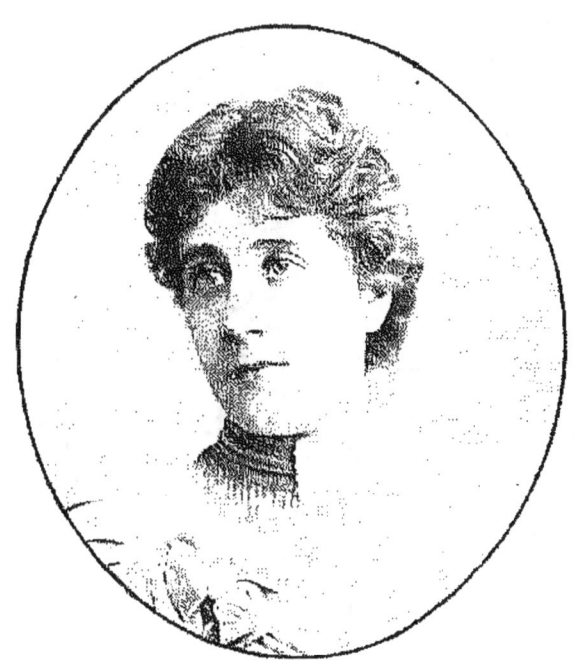

Reutlinger.

Née à Paris le 6 septembre 1865. — 1ᵉʳ prix de coméd. au Conservatoire, en 1885 (élève de M. Got). Déb. à l'Odéon dans *Cynthia* : rôle de Néère (création : 28 oct. 1885); crée ensuite les *Jacobites* (nov. 1885), le *Songe d'une Nuit d'été*, *Renée Mauperin* (1886), *Numa Roumestan* (1887). Prêtée au Gymnase en mars 1886 pour rep. *Fromont jeune*. Crée *Germinal* au Châtelet (1888). Passe ensuite à la Comédie-Franç.; déb. dans le *Malade imag.* : rôle d'Angélique (5 juillet 1888); joue le répertoire. Quitte la Comédie-Française en 1889, pour aller en Russie; y rentre en 1895.

5, *rue de Richelieu — Paris*

## Mlle LAISNÉ (Jeanne-Sophie-Marie).

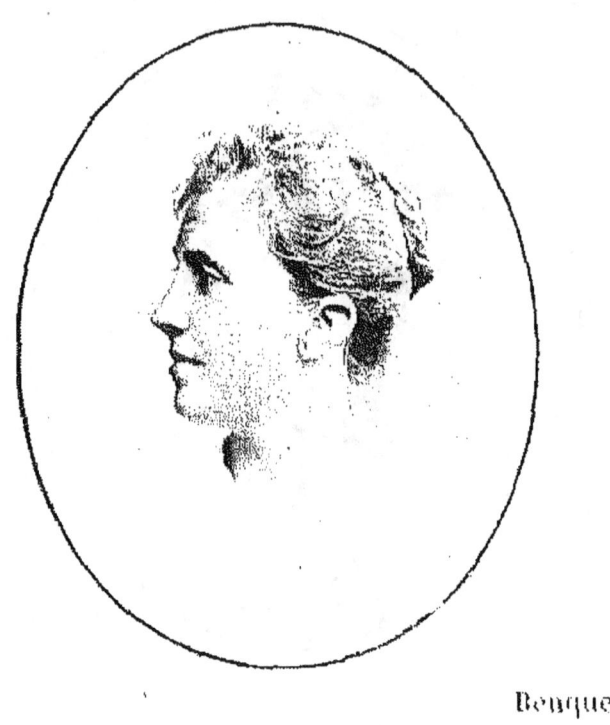

Benque

Né à Paris, le 21 mars 1870. — 2° prix de chant et 1er prix d'opéra-comique, au Conservatoire, en 1892 (Élève de MM. Boulanger et Taskin). Débute à l'Opéra-Comique, dans *Werther* : rôle de Sophie (création, 16 janvier 1893) ; chante *Carmen*, *Fra Diavolo*, les *Deux Avares*, *Falstaff*, etc. ; a créé le *Portrait de Manon* la *Vivandière*, etc.

4, rue de Berne — Paris.

# M<sup>lle</sup> LAMBACH (Marguerite)

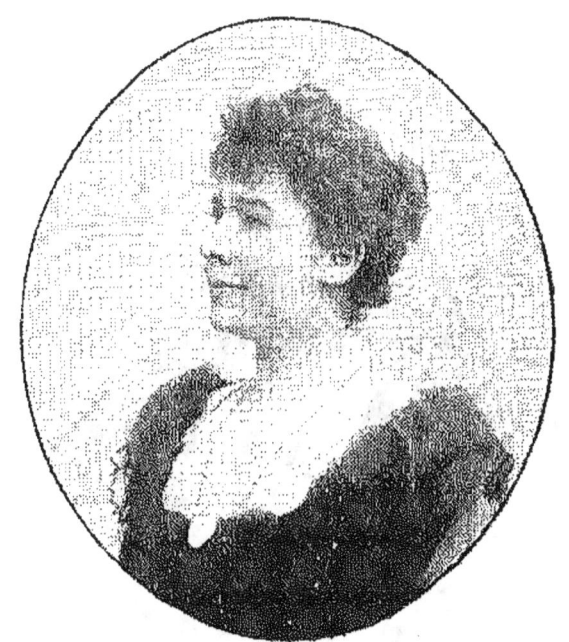

Nadar.

Née à Brest (Finistère) en 1870. — Élève de M<sup>me</sup> Revello. Débute aux Menus-Plaisirs en 1890, dans une reprise de la *Mascotte* : rôle de Bettina. Passe ensuite aux Variétés, aux Nouveautés (*Samsonnet*), au Nouveau-Théâtre (*Miss Dollar*).

6, *rue des Capucines* — *Paris*.

# M. LAMOUREUX (Charles).

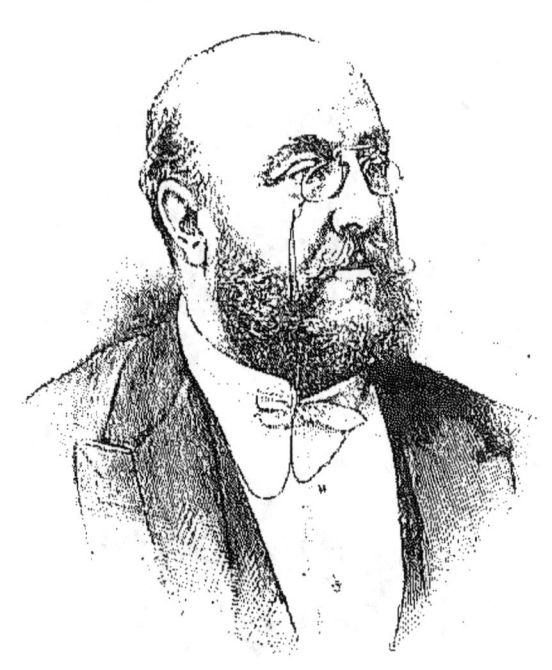

Né à Bordeaux. — A commencé ses étud. music. dans sa ville natale, où, à l'âge de 12 ans, il appart. à l'orch. du Gr.-Théâtre. Entré au Conserv. de Paris en 1850 (cl. de violon de Girard), en sort en 1854 avec le 1ᵉʳ prix. Étudie en même temps la fugue et le contrepoint avec Le Borne et ensuite avec M. Chauvet, organiste de la Trinité. Après une brillante carrière de virtuose, a été successivement : 2ᵉ chef d'orch. de la Sté des Concerts du Conserv.; 1ᵉʳ chef d'orch. de l'Op.-Com. (Dⁿ. Carvalho), et deux fois 1ᵉʳ chef d'orch. de l'Opéra (Dⁿˢ. Halanzier et Dⁿˢ. Ritt et Gailhard). A fondé en 1874 la *Sté de l'Harmonie sacrée* qui fit entendre pour la 1ᵉ fois à Paris les oratorios de Handel et de Bach. A fondé également en 1881 les *Concerts Lamoureux* et a donné à l'Éden-Théâtre la 1ᵉ rep. de *Lohengrin* (3 mai 1887). ✯ — O. — Command. de l'ordre de Conception, de Portugal. — Méd. de l'ordre des Arts, de Hanovre.

62, *rue Saint-Lazare* — *Paris*

## M. LAMY (Charles).

Boyer.

Né à Lyon, le 28 août 1857. — Débute à Saint-Étienne, au théâtre dirigé par son père, dans la *Clarinette postale* (1874). Lyon (1875); Marseille (1876-77). Deux ans au Conservatoire de Lyon pendant son séjour comme artiste au théâtre des Célestins, (1877-78). Commence sa carrière de chant en Italie (1878-79); Bruxelles (1879-80). Débute aux Bouffes-Parisiens, dans la *Mascotte* : rôle de Fritellini (29 déc. 1880). Crée *Gillette*, M$^{me}$ *Boniface*, *Joséphine*, *Coquelicot*, etc. Passe à la Renaissance; crée la *Famille Vénus* : Théâtre-Lyrique : M$^{me}$ *Chrysanthème*. Rentre aux Bouffes; crée les *Forains*, l'*Homme de neige*, *Fleur de Vertu*, l'*Enlèvement de la Toledad*, etc. A joué Mignapour, du *Grand Mogol*, à la Gaîté (1884).

59, rue Sainte-Anne — Paris.

# Mlle LARDINOIS (Clara).

Boyer.

Née à Liège (Belgique), le 10 oct. 1864. — Études au Conservatoire de Bruxelles. Débute à l'Opéra-Comique en 1885 ; joue plusieurs pièces du répertoire ; crée un rôle dans le *Portrait* (18 juin 1885). Passe ensuite à la Gaîté : rep. le *Droit du Seigneur* ; puis aux Menus-Plaisirs, crée *Pêle-mêle-Gazette* (1885), *Il était une fois* (1886), la *Fiancée des Verts-Poteaux* (1887) ; rep. la *Petite Mariée* (1887). Crée le *Puits qui parle*, aux Nouveautés (1888) ; l'*Étudiant pauvre*, aux Menus-Plaisirs (1889). Reprend *Giroflé-Girofla*, à la Renaissance (1889) et *Jeanne, Jeannette*, aux Bouffes-Parisiens (1890). Crée *Cocher ! au Casino*, au Casino de Paris (1890). Ensuite tournées en province, plusieurs saisons en Russie (1892-94), et en Belgique (1894-95) — ✠ d'Oldenbourg et Étoile de diamants (Russie).

*Au Théâtre-Royal de Liège (Belgique).*

## M. LASSALLE (Jean-Louis),

Benque

Né à Lyon (Rhône), en 1847. — Entre au Conserv. en 1867; en sort sans concourir. Déb. à Liège, dans les *Huguenots* : rôle de St-Bris (19 nov. 1868); passe ensuite à Lille, Toulouse, la Haye et Bruxelles où il crée *Hamlet* (1871). Déb. à l'Opéra dans le rôle de Guillaume Tell (9 juin 1872), chante ensuite Nélusko. Va créer l'*Esclave*, à Ventadour (1874) et *Dimitri*, à la Gaité (1876). Rentre à l'Opéra au départ de M. Faure (1876); crée le *Roi de Lahore* (1877), le *Tribut de Zamora* (1881), *Françoise de Rimini* (1882), *Henry VIII* (1883), *Patrie* (1886), *Ascanio* (1890), etc. Plusieurs tournées à l'Étranger.

1, *rue Spontini* — *Paris*.

# M. LASSOUCHE
## (J.-P. Bouquin de La Souche, dit).

Camus.

Né à Paris, le 9 avril 1828. — D'abord graveur, peintre, march. d'antiquités. Débute au th. Montmartre en 1850, passe au Th. des Batignolles, puis à Bruxelles (1852). Revient à Paris au th. Beaumarchais (1858), ensuite à la Gaîté. Entre au Palais-Royal le 1er mai 1858; y joue successivement : l'*Aff. de la rue de Lourcine*, la *Mariée du mardi gras*, les *Diables roses*, la *Cagnotte*, les *Pommes du voisin*, la *Vie parisienne*, *Célimare*, les *Jocrisses de l'Amour*, le *Réveillon*, la *Boule*, etc., etc. Quitte le Palais-Royal en 1876, pour entrer aux Variétés dont il est resté le pensionnaire; y a créé : la *Cigale*, *Niniche*, le *Voyage en Suisse*, *Lili*, le *Fiacre* 117, la *Bonne à tout faire*, la *Rieuse*, etc., etc. Auteur de plusieurs petites pièces excentriques.

52, *rue de la Tour-d'Auvergne* — *Paris*.

# M. LAUGIER (Louis-Pierre).

Boyer.

Né à Paris, le 14 mai 1864. — 1ᵉʳ prix de coméd. au Conserv. en 1885 (élève de M. Delaunay). Déb. à la Comédie-Française, dans *Tartuffe* : rôle d'Orgon (25 sept. 1885). Joue le répertoire; a créé des rôles dans : la *Bûcheronne* (1889), *Thermidor*, *l'Art. 231*, la *Mégère app.* (1891), *Par le glaive* (1892), la *Reine Juana* (1893), *Cabotins*, les *Romanesques* (1894), les *Petites Marques* (1895), etc. — Sociétaire depuis le 1ᵉʳ janvier 1894. — ✪.

76, rue N.-D.-des-Champs — *Paris*.

## Mlle LAURENT (Antoinette, dite Antonia).

Boyer.

Née à Paris le 27 décembre 1852. — 1ᵉʳ acc. de tragédie au Conservatoire, en 1874 (élève de Monrose). Après avoir joué sur plusieurs scènes et notamment à l'Ambigu (crée Pot-Bouille), débute à l'Odéon en 1884 ; joue Horace, Athalie, etc.; crée Conte d'Avril, le Songe d'une Nuit d'Été, Renée Mauperin, la March. de Sourires; reprend Psyché, etc. Quitte l'Odéon en 1888. Crée les Voyages dans Paris, à la Porte-St-Martin (1892). Passe au Gymnase; reprend le Fils de Coralie (1892), crée Dette de Jeunesse (1894). Retourne à la Porte-St-Martin (1894), crée Tibère à Caprée (1894).

59, avenue d'Antin — Paris.

## M<sup>me</sup> LAURENT (Marie-Thérèse).

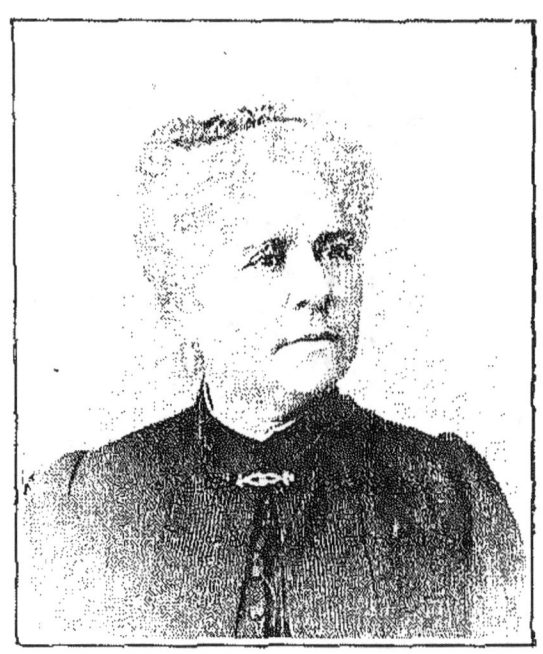

Cl. Maurice.

Née à Tulle (Corrèze), le 25 juin 1825. — A fait ses études sur le théâtre en jouant la comédie depuis l'âge de 15 ans; pas d'autre professeur que son père, M. Luguet. — Débute à Genève dans la *Fée Carabosse*. Ensuite : Rouen, Toulouse, Bruxelles, Marseille et Paris, à l'Odéon, à l'Ambigu, à la Porte-Saint-Martin, à la Gaîté, au Châtelet, à la Renaissance, au théâtre Historique, au Vaudeville, au Gymnase, au Grand-Théâtre, à l'Ambigu. Très nombreuses créations : *Germinal*, les *Erynnies*, *Michel Strogoff*, *Martyre*, *Quatre-vingt-treize*, *Théodora*, *Pêcheur d'Islande*, etc., etc., et tous les grands drames modernes.

Fondatrice présidente de l'Orphelinat des Arts. ✱ ✪.

17, rue Charles-Laffite — Neuilly (Seine).

## Mlle LAVALLIÈRE (Ève-Jeanne-Marie).

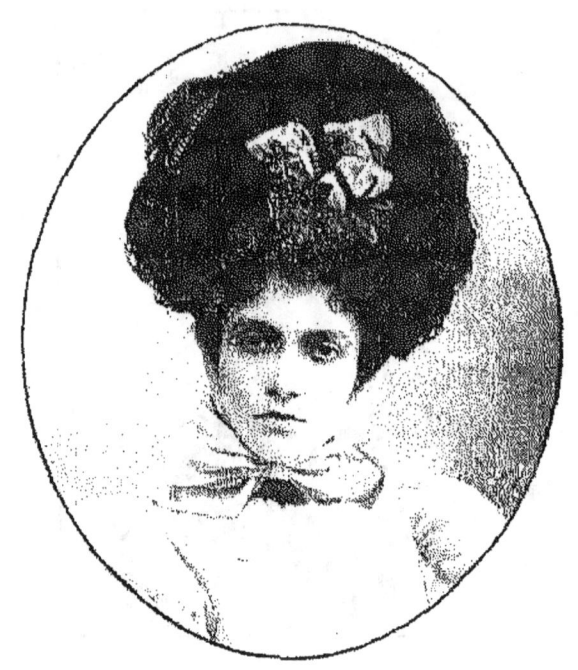

Reutlinger.

Née à Nice, le 29 mai 1872. — Débute aux Variétés dans la *Belle-Hélène* : rôle d'Oreste (17 sep. 1890); crée ensuite des rôles dans la *Bonne à tout faire*, *Brevet supérieur* (1892), l'*Article 214*, la *Rieuse* (1894). A joué dans les reprises de la *Vie Parisienne*, de la *Petite Marquise*, des *Trois Épiciers*, des *Saltimbanques*, et des *Brigands* (1895).

14, rue Alfred-de-Vigny — Paris.

## Mme LAVIGNE (Alice-Julia Bourgogne dite).

Nadar.

Née à Paris. — Débute à l'Athénée dans une revue. Passe ensuite au Palais-Royal ; débute le 15 sept. 1879 dans la *Revue trop tôt*; crée le *Mari de la Débutante* (2e version : 7 nov. 1879), le *Mari à Babette* (1881), la *Brebis égarée*, le *Truc d'Arthur* (1882), *Ma Camarade* (1883), le *Train de Plaisir*, les *Petites Godin* (1884), les *Noces d'un réserviste* (1885), la *Perche*, *Gotte* (1886), *Durand et Durand* (1887), *Un Prix Montyon* (1890), les *Joies de la paternité*, *Monsieur l'Abbé* (1891), *Leurs Gigolettes* (1893), les *Ricochets de l'Amour* (1894), etc. Entre temps a créé *Tartarin sur les Alpes*, à la Gaîté (17 nov. 1888), et la *Fille prodigue*, au Châtelet (1893).

32, rue Montpensier — Paris.

## Mlle LECLERC (Jeanne).

Numa Blanc.

Née à Lille en 1868. — Élève de M. Duprez. Débute à la Gaîté, dans le *Bossu*, de Grisart : rôle d'Aurore (création : 19 mars 1888) ; passe ensuite à l'Opéra-Comique et résilie son engagement avant d'avoir débuté. Donne des représentations à Monte-Carlo et rentre à l'Opéra-Comique, en avril 1891. Y a chanté successivement : *Mignon*, *Lalla-Roukh*, *Zampa*, le *Chalet*, les *Dragons*, la *Flûte enchantée*, les *Folies amoureuses*, les *Noces de Jeannette*, *Carmen*, etc.

28, boulevard Saint-Denis — Paris.

## Mlle **LEGAULT** (Maria).

Stebbing.

Née à Paris, le 1er janv. 1858. — Entre au Conserv. (1872). 2e prix (1873), à 14 ans 1/2, après 8 mois. Pensionnée par la Com.-Franç. : 150 fr. par m. et par le Conserv. 50 fr. par m. pour continuer ses étud. 1er prix de com. en 1874 (élève de Monrose). Débute. en oct. 1874, dans l'*Épreuve villageoise* : rôle d'Angélique. Engagée ensuite : Gymnase, Palais-Royal, Vaudeville, Comédie-Française, théâtre Michel (Pétersbourg) et Gymnase. A repris ou créé : *Nos Bons Villageois, Froufrou, l'Age ingrat, le Mari de la Débutante,* la *Princesse Georges, Tête de linotte,* les *Affolés, Dora, Divorçons, Thermidor, Flipote, Pension de famille,* etc., etc.

18, *rue de La Trémoïlle — Paris.*

## M. LEITNER (Jules-Louis-Auguste).

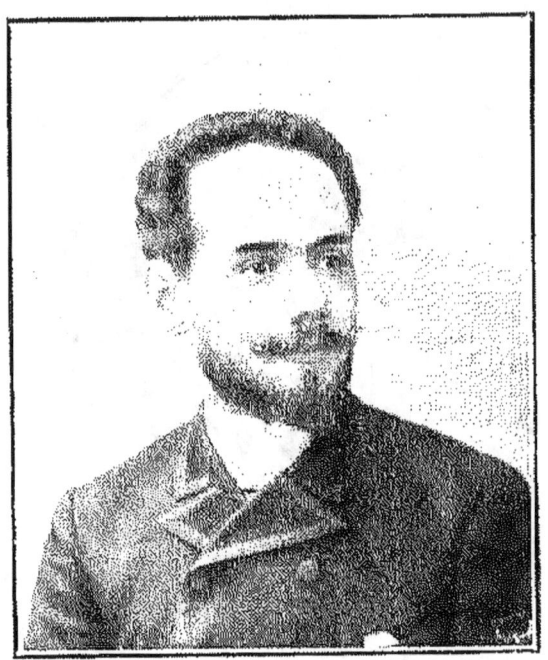

Boyer

Né à Paris, le 15 mars 1862. — 1ers prix de tragédie et de comédie, au Conservatoire, en 1887 (Élève de M. Worms). Débute à la Comédie-Française dans *Hernani* : rôle de Don Carlos ; joue le répertoire ; crée des rôles dans : *Par le glaive*, la *Reine Juana*, *Antigone*, *Cabotins*, les *Petites Marques*, etc.

*A la Comédie-Française — Paris.*

## M. LELOIR (Louis-Pierre).

Camus

Né à Paris, le 5 nov. 1860. — 1er acc. de coméd. au Conservat., en 1876 (élève de Bressant). Déb. au Troisième-Th.-Franç.; où il fait de nomb. créations sous la direct. Ballande. Passe au Gymnase, où il crée l'*Amiral* (1880), puis à la Coméd.-Franç. où il déb. le 9 sept. 1880 dans Harpagon. Joue le répertoire; a créé des rôles dans le *Monde où l'on s'ennuie* (1881), *Barberine* (1882), *Raymonde* (1887), la *Bûcheronne* (1889), *Camille* (1890), *Thermidor*, *Grisélidis* (1891), *Par le glaive*, *Jean Darlot* (1892), la *Reine Juana* (1893). *Cabotins*, les *Romanesques*, *Vers la joie* (1894), les *Petites Marques* (1895); a repris les *Effrontés*, le *Fils de Giboyer*, etc. — Sociétaire depuis 1889. Profess. au Conserv. dep 1894. — 1 ☉.

*4, avenue de Villars — Paris.*

## M<sup>lle</sup> LENDER (Anne-Marie-Marcelle).

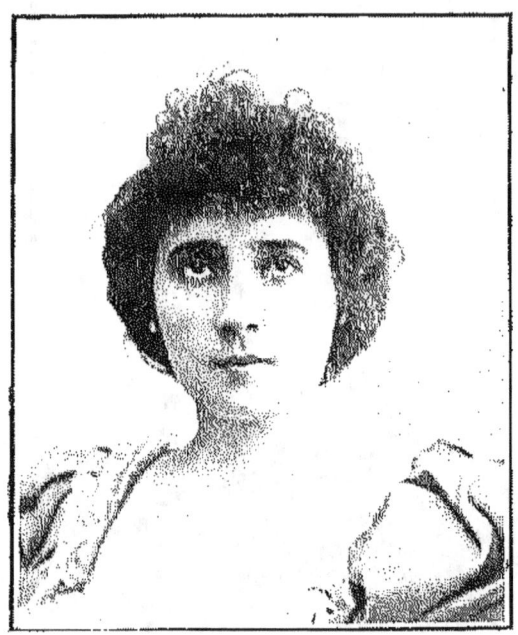

Reutlinger.

Née à Nancy, le 25 sept. 1862. — Débute au Th. des Batignolles dans le rôle d'Anne d'Autriche; reste 7 ans à ce théâtre; y joue l'*Aventurière*, *Esmeralda*, les *Fourchambault*, etc. Passe ensuite au Gymnase, où elle reste 2 ans, puis au Th. Michel de Saint-Pétersbourg. Au retour (1889) est engagée aux Variétés. Débute dans les *Jocrisses de l'Amour*; joue ensuite le rôle de M<sup>lle</sup> Lange, dans la reprise de la *Fille Angot*; crée des rôles dans *Paris-Exposition*, *Ma cousine*, *Paris port de mer*, les *Variétés de l'année*, la *Bonne à tout faire*, le *Premier mari de France*, *Madame Satan*, l'*Article 214*, etc. Joue aussi dans les reprises de la *Vie parisienne*, *Un lycée de jeunes filles*, les *30 millions*, *Chilpéric*, etc.

19, rue Scribe — Paris.

## M. LEPRESTRE (Julien-François).

Dupont.

Né à Paris, le 27 avril 1864. — Études au Conservatoire (1887-90) classe de M. Bussine ; pas de récompenses. — Débute au Th. des Arts, de Rouen, dans le rôle de Faust (5 oct. 1890) ; y crée *Gyptis, Velléda, Salammbô*. Passe ensuite à la Monnaie de Bruxelles ; y crée : *Maître Martin, le Rêve, l'Attaque du Moulin, Werther*. A joué le répertoire dans ces deux théâtres. Engagé à l'Opéra-Comique en sept. 1894 ; déb. dans *Manon* : rôle de Des Grieux ; crée *Ninon de Lenclos*, la *Vivandière*, etc.

21, rue de Rivoli — Paris.

# M. LÉRAND (Léon).

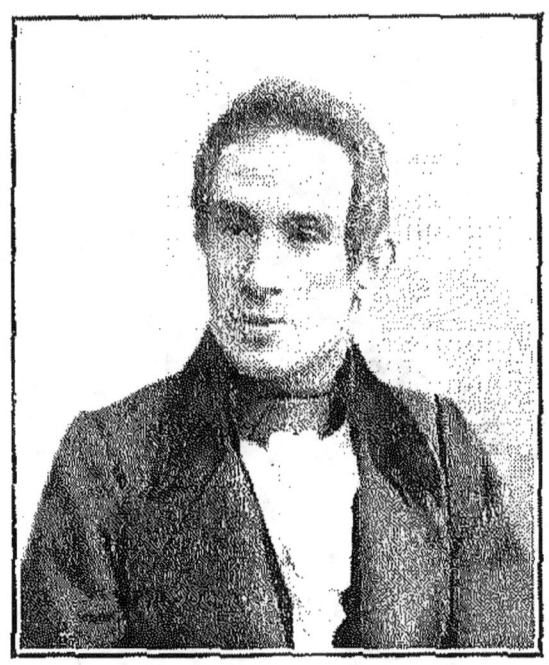

Reutlinger.

Né à Paris, en 1864. — Déb. à Troyes, dans l'*Aventurière* : rôle d'Annibal (1885). Passe ensuite au th. Montmartre, à Beaumarchais, aux Bouffes-du-Nord, au Château-d'Eau. Crée au Châtelet : *Germinal* (1888), le *Prince Soleil* (1889), rep. les *Pilules du Diable* (1890). Rep. *Pot-Bouille*, aux Menus-Plaisirs (1890). Crée les *Cadets de la Reine*, à l'Ambigu (1892). Crée, au Vaudeville, Fouché de *M*<sup>me</sup> *Sans-Gêne* (1893), *Brignol et sa fille* (1894).

*Au théâtre du Vaudeville — Paris*

## Mlle LERICHE (Augustine).

Boyer.

Née à Paris, en 1860. — Pas de professeur. Débuts aux Variétés en 1879 ; crée un rôle dans la *Femme à Papa*. Passe ensuite à l'Ambigu : joue *Nana* (Zoé) et *Pot-Bouille* (Adèle) ; aux Folies-Dramatiques : *Rip* ; à la Gaîté : le *Petit Poucet* ; à la Renaissance : *Coquard et Bicoquet* ; à la Gaîté : *Tartarin sur les Alpes* ; aux Folies-Dramatiques : *Riquet à la Houppe*, le *Pompier de Justine*, l'*Œuf rouge* ; à la Porte-Saint-Martin : le *Crocodile* ; au Grand-Théâtre : *Lysistrata* ; au Nouveau-Théâtre : *Miss Dollar*, etc., etc.

49, rue de Trévise — Paris.

## M^lle LEROU (Marie-Émilie).

Camus.

Née à Penne (Lot-et-Gar.) le 10 avril 1855. — 1^er prix de tragédie au Conservatoire, en 1879 (élève de M. Delaunay). Engagée à la Comédie-Française 1880-89 et depuis 1895 y joue le répertoire classique; a repris *Henri III*, *Severo Torelli*, etc., et créé le rôle d'Eurydice, dans *Antigone*. A joué à l'Odéon (1891-92); créé *Macbeth*; repris les *Érynnies*, la *Conjuration d'Amboise*, etc. A créé la *Porteuse de Pain*, à l'Ambigu (1889).

*A la Comédie-Française — Paris.*

## Mme LEVI-LECLERC (Claire).

Boyer.

Née à Paris, le 27 mai 1867. — Pas de professeur. Débuts dans une tournée classique sous la direction de Tousé ; joue le *Malade*, le *Dépit*, le *Mercure galant*. Débute au Théâtre des Nations, le 5 juin 1885 ; joue *Notre-Dame de Paris*, *Rocambole*, la *Pieuvre*, etc. Passe ensuite aux Menus-Plaisirs, aux Bouffes-du-Nord, à l'Ambigu, y joue tout le répertoire du drame. Engagée au Théâtre de la République depuis 1895. Joue les premiers rôles.

50, *rue du Château-d'Eau* — *Paris*.

# Mlle LODY (Marie-Louise Henry, dite Alice).

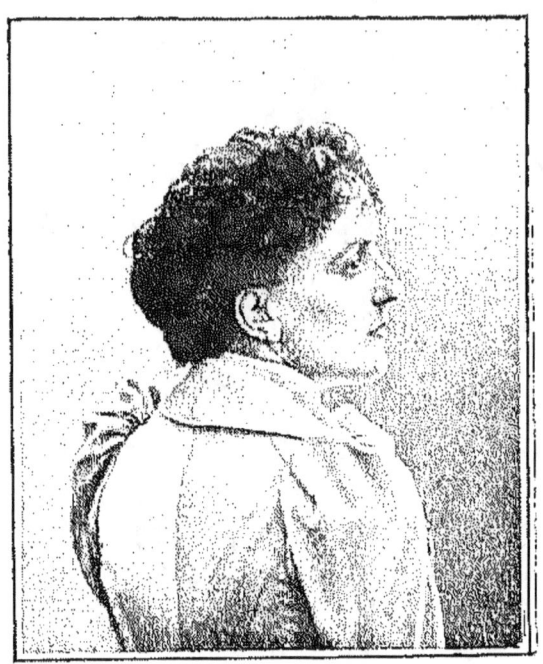

Boyer.

Née à Paris, le 26 mai 1859. — 1er accessit de comédie, au Conservatoire, en 1873. (Élève de Regnier). Engagée au Gymnase la même année ; débute dans *M. Alphonse* ; rôle de la petite Adrienne. Passe ensuite au Vaudeville, à l'Odéon, à la Porte-Saint-Martin, à l'Ambigu, aux Bouffes, au Théâtre des Nations (*Notre-Dame de Paris*) ; au Théâtre Michel de Pétersbourg (6 ans) ; à l'Ambigu, (l'*Auberge des Mariniers*, le *Justicier*) ; à l'Odéon (*Conte d'Avril*) ; à Cluny, à Londres, à Bruxelles. Plusieurs créations dans tous ces théâtres.

*82, rue d'Hauteville — Paris.*

## Mlle LOVENTZ (Amélie).

Nadar.

Née à Paris, le 25 juillet 1871. 1ers prix de chant et de piano, au Conservatoire de Bruxelles (Élève de M. Warnots). Débute à Marseille, dans les *Huguenots* : rôle de Marguerite (nov. 1889); chante le répertoire. Débute à l'Opéra (1890) : chante les *Huguenots*, *Faust*, *Rigoletto*, *Robert*, la *Juive*, *Sigurd*, *Patrie*, *Ascanio*, etc,

5, rue *Gounod* — *Paris.*

# M. LUBERT (Guillaume-Albert).

Darreaux.

Né à Bordeaux, en 1860. — Lauréat du Conservatoire de Bordeaux (1878). Débuts, la même année, au Grand-Théâtre de cette ville; y chante d'abord les petits rôles puis les premiers ténors. Quitte Bordeaux en 1884 et débute au Th.-Italien de Paris, dans la *Traviata*. Passe à l'Opéra-Comique; déb. dans le *Chevalier Jean* (création : 11 mars 1885); crée ensuite : *Maître Ambros*, *Proserpine*; chante *Haydée*, *Carmen*, les *Contes d'Hoffmann*, *Roméo*, *Richard*, etc. Quitte l'Opéra-Comique avec la direction Paravey; y rentre avec M. Carvalho : chante *Zampa*, *Haydée*, *Cavalleria*, le *Rêve*, *Manon*, etc.

99, rue d'Amsterdam — Paris.

# Mlle LUDWIG (Jeanne)

Reutlinger.

Née à Paris, le 25 oct. 1867. — 1er prix de comédie au Conservatoire, en 1887. (Élève de M. Delaunay.) Débute à la Comédie-Française dans le *Jeu de l'Amour et du Hasard* : rôle de Lisette (24 oct. 1887). Joue le répertoire; a créé des rôles dans le *Flibustier*, *Pépa*, la *Bûcheronne*, une *Conversion*, *Thermidor*, *Grisélidis*, *Rosalinde*, l'*Article 231*, l'*Ami de la maison*, *Qui?*, les *Petites Marques*, etc. Nommée sociétaire le 12 janvier 1895.

25, avenue Niel — Paris.

## M. LUGUET (René-Alexandre).

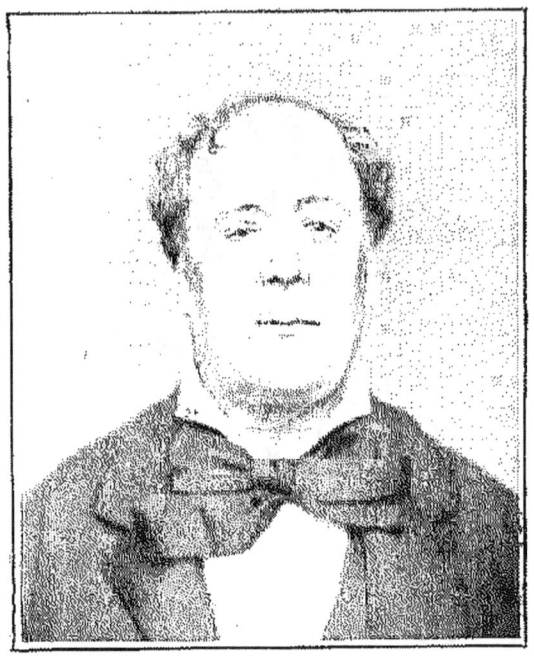

Né à Paris, le 18 février 1813. — Débuts à Metz (1835) engagé à Bruxelles (1838); à Paris, au Gymnase (1842); débute dans la *Belle Amélie*. Passe au Palais-Royal (1844) entre au Vaudeville (1849), crée Gaston Rieux de la *Dame aux Camélias*, rentre au Palais-Royal (1854) qu'il ne quitte plus. Régisseur général de ce théâtre où il a créé 220 rôles. — ✪ et médaille d'honneur de la Société d'Encouragement au Bien (pour 50 ans de probité professionnelle et de dévouement).

*27, avenue Trudaine — Paris.*

# M. LUIGINI (Alexandre).

Bellingard.

Né à Lyon, le 9 mars 1850. — Prix de violon au Conservatoire de Paris (Élève de Massart). Violon solo au Grand-Théâtre de Lyon (1869-1877). Premier chef d'orchestre du Grand-Théâtre de Lyon depuis 1877. Auteur d'un opéra-comique et de plusieurs grands ballets joués à Lyon, Marseille, Angers, Genève, Bordeaux, etc.; et de plusieurs œuvres symphoniques jouées dans les grandes villes de France et de l'étranger. Fondateur des Concerts du Conservatoire de Lyon — I Q. Chevalier de Saint-Stanislas; off. du Nicham, etc.

52, *rue de la République* — *Lyon.*

## M. LUGNÉ-POÉ.

Benque

Né à Paris, en 1870. — 2^me prix de comédie au Conservatoire en 1891. (Élève de M. Worms.) Directeur-fondateur du Théâtre de « l'Œuvre ». Jouant le premier en France, avec l'assentiment des auteurs, les pièces de Maeterlinck, Ibsen, B. Bjornson, Beaubourg, etc.

9, rue Montholon — Paris.

## M. LUREAU (Adrien-Félix-Louis).

Lavallé.

Né à Paris, le 28 mai 1841. — Élève de son père. Débute au théâtre des Célestins, de Lyon (1860). Joue ensuite à Saint-Étienne, à Amiens, à Lille, à Rouen, en Italie, à Moscou, à Bruxelles et enfin à Paris, au théâtre Cluny, où il est entré en 1885 et où il a joué dans presque toutes les pièces, depuis cette époque. Est régisseur général de ce théâtre.

*54 bis, rue Saint-Jacques — Paris.*

# M_me_ LUREAU-ESCALAÏS (Maria-Annette).

Ouvière.

Née à Montreuil-s.-Bois (Seine), le 24 fév. 1865. — Entre au Conservatoire en 1879. 1er Prix de chant, 2me prix d'Opéra (1882). Élève de MM. Crosti et Obin. Débute à l'Opéra le 27 nov. 1882, dans les *Huguenots* : rôle de Marguerite. Chante *Faust*, *Hamlet*, *Robert*, *Roméo*, *Guillaume Tell*, la *Juive*, *Don Juan*, l'*Africaine*. Crée le *Mage* (Anahita). Sauve la recette un soir en chantant Juliette sans avoir jamais répété. Le 19 fév. 1886 chante à la fois les rôles d'Alice et d'Isabelle dans *Robert*. — Saisons à Lyon et à Marseille. Engagée au Gr.-Th. de Marseille pour 1894-95. — Q.

11, boulevard Beauséjour — Paris,
et 1, rue d'Arményа — Marseille.

## M<sup>lle</sup> LYNNÈS (Marguerite).

Nadar

Née à Paris. Élève de M<sup>me</sup> Crosnier. Débute à l'Odéon, dans les *Ménechmes* : rôles de Lisette (1884). Joue le répertoire. Débute à la Comédie-Française dans le *Légataire universel* : rôle de Lisette (1889). Joue le répertoire ; crée des rôles dans *Thermidor*, *Grisélidis*, *Cabotins*, etc.

15, rue Tronchet — Paris.

# M.me MACÉ-MONTROUGE
## (Marguerite-Elisa Macé, dite).

Camus

Née à Paris, le 24 mars 1836. — Études au Conserv. classe Provost (1848-50). — Débute au Gymnase en 1850, où elle reste 5 ans à jouer les travestis; entre ensuite aux Bouffes-Parisiens lors de la création de ce théâtre par Offenbach (1855). Devient plus tard directrice des Folies-Marigny avec M. Montrouge, puis passe 5 ans au Caire. Prend la direction de l'Athénée en 1876; y crée *Lequel?*, le *Cabinet Piperlin*, etc. Entre ensuite aux Bouffes pour créer le rôle de la mère Jacob, dans *Joséphine vendue par ses sœurs*, puis le rôle de l'Espagnole, dans *Miss Helyett*. Passe enfin aux Nouveautés; y crée *Fanoche*, *l'Hôtel du Libre-Échange*, etc.

8, rue Nationale — Argenteuil (S.-et-O.).

# M. MADIER DE MONTJAU (Raoul).

Tourtin.

Né à Paris, le 28 oct. 1841. — A fait ses études mus. d'abord comme violon au Conserv. de Bruxelles, puis a passé par le Conserv. de Paris et enfin à celui de Liège où il obtint un 1er prix et une méd. d'hon. (Élève de Jacques Dupuis, p. violon; et Soubre et L. Delibes pour l'harm. et la composition.) Débuts à l'Opéra, comme violon en 1868; nommé 2me chef d'orch. en 1880 et chef d'orch. en 1893. A commencé sa carrière de chef d'orch. en Amérique (Nouvelle-Orléans). A été chef d'orch. de la Renaissance, où il a monté les principales œuvres de Ch. Lecocq, puis à l'Opéra-Populaire, avant d'être nommé chef d'orch. à l'Opéra. — ✱ I. O.

36, rue de Nanterre à Asnières — Seine

# M^me MAGNIER (Marie-Louise-Joséphine).

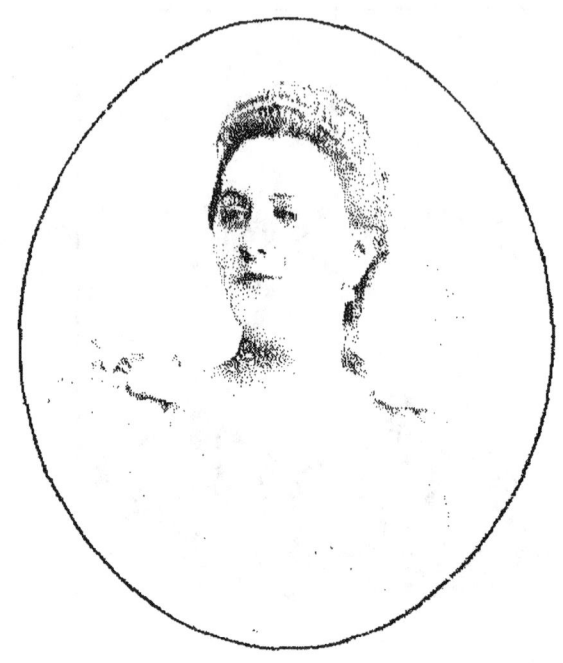

Reutlinger.

Née à Boulogne-s.-Mer, en 1848. — Débute au Gymnase dans *Nos Bons Villageois* : rôle d'Iveline (1867) ; y crée : les *Grandes Demoiselles*, le *Monde où l'on s'amuse*, *Fernande*, etc. Passe au Palais-Royal, en 1875 ; y crée : le *Plus heureux des trois*, la *Cle*, le *Tunnel*, les *Vieilles Couches*, la *Boîte à Bibi*, etc. Rentre au Gymnase en 1880 pour créer : les *Braves gens*, *Phryné*, *Monte-Carlo*, *Un roman parisien*, *M. le Ministre*, le *Prince Zilah*, la *Doctoresse*, le *Bonheur conjugal*, l'*Abbé Constantin*, les *Femmes nerveuses*, *Belle-Maman*. Quitte le Gymnase en 1889 et entre au Vaudeville pour créer : les *Respectables*, *Feu Toupinel*, etc. Retourne au Palais-Royal en 1892, reprend *Nounou* ; crée le *Système Ribadier*, les *Ricochets de l'Amour*, etc.

49, *rue Boissière* — *Paris*.

## M. MAGNIER (Pierre-Frédéric).

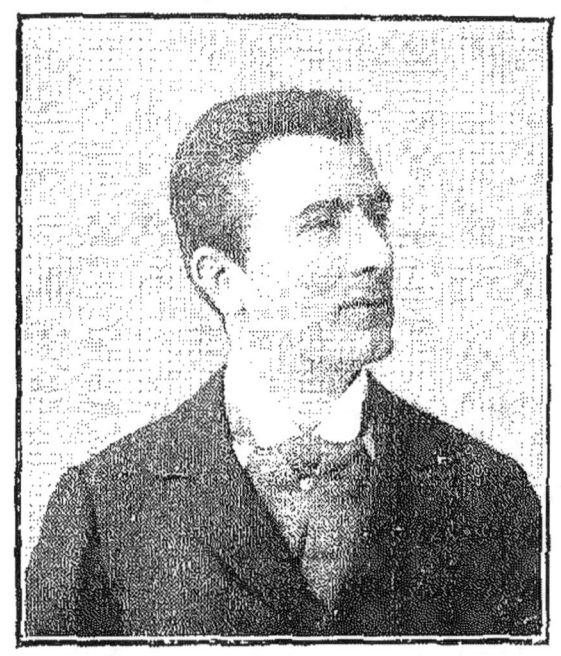

Nadar

é à Paris, le 22 février 1869. — 1ᵉʳ prix de tragédie au Conservatoire, en 1894 (élève de M. Got). — Débuts à l'Odéon dans la *Barynia* : rôle d'André (20 sept. 1894). crée ensuite *Pour la Couronne*.

5, rue Taitbout — Paris.

## M<sup>lle</sup> MALLET (Félicia).

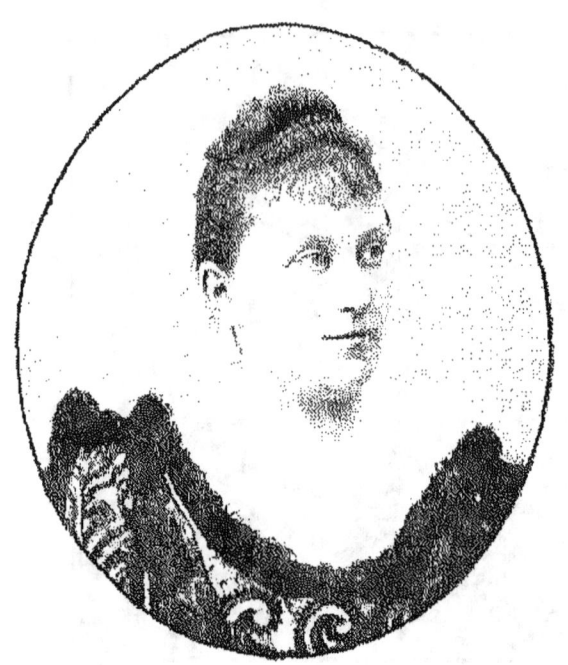

Camus.

Née à Bordeaux. — Déb. à l'Ambigu dans les *Mohicans de Paris*; rôle de Babolin (20 avril 1888); crée ensuite *Mam'zelle Pioupiou*, à la Porte-St-Martin (1889); crée, au Cercle Funambulesque, plusieurs pantomimes; notamment *Barbe-bleuette*, et *l'Enfant prodigue* qu'elle joue aux Bouffes (21 juin 1890). Crée, au Nouveau-Théâtre : *Scaramouche* (17 oct. 1891), la *Danseuse de corde* (5 fév. 1892), les *Joyeuses Commères de Paris* (16 av. 1892). Passe à l'Ambigu : crée *Gigolette* (25 nov. 1893). *Pour le Drapeau* (1895). Donne, depuis plusieurs années, des auditions aux conférences de M. Maurice Lefèvre (Théâtre d'Application).

*149, boulevard Malesherbes — Paris.*

# M<sup>lle</sup> MALVAU (Jeanne-Jacqueline-Andrée).

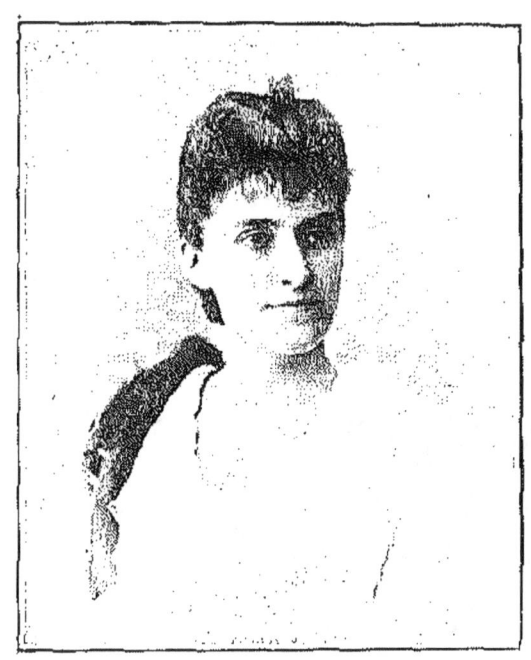

Camus

Née à Paris, le 19 oct. 1862. — 2<sup>me</sup> prix de comédie, 1<sup>er</sup> acc. de tragédie au Conservatoire. (Élève de M. Got.) Débute à l'Odéon en sept. 1880, dans les *Parents d'Alice*, joue *Severo Torelli*. Trois ans au Gymnase ; débute dans le *Roman d'un jeune homme pauvre* ; joue *Dora*, crée *Jalousie*. Eng. à la Porte-St-Martin (les *Danicheff*), puis à l'Ambigu : (*Une cause célèbre*). Prêtée par le Gymnase à Sarah Bernhardt, en 1887. Tournée de quinze mois en Amérique. En 1891 tournée en Europe avec Coquelin aîné (*Thermidor* et la *Mégère apprivoisée*). Engagée au Vaudeville (1892). Engagé au Th. Molière de Bruxelles (1894-95).

55, *rue Rennequin* — *Paris.*

## M. MANGIN (Eugène-Edmond).

Pierre Petit.

Né à Paris, le 7 déc. 1839. — Études au Conservatoire. 1er prix de solfège (1850); 1er prix de piano (1855); 1er prix d'harmonie (1858). (Élève de Marmontel, Bazin et Amb. Thomas.) Prof. dans les Écoles de la V. de Paris (1860). Ch. du chant et ch. d'orch. au Th.-Lyrique (1865-70). Ch. d'orch. du Gr.-Th. de Lyon (1871-75). Fondateur du Conservatoire de Lyon (1872) Prof. au Conservatoire (1882). Chef du chant à l'Opéra (1887-95). Chef d'orch. de l'Opéra (1895). ✻ — I O. Off. du Medjidié. Nombreuses médailles concours de composition musicale.

22, rue *Victor-Massé* — *Paris*.

## M^me MARCHESI (Mathilde ; marquise de La Rajata de Castrone).

Benque.

Née à Francfort-s.-Mein (Allem.), de mère française, all. à la famille Haussmann. Études avec Mendelssohn et Garcia pour le chant (4 ans). Élève de Samson pour la diction. — Débuts à Londres dans les grands Concerts. Concerts dans toutes les grandes capitales. Trois ans de professorat à Cologne, vingt ans au Conservatoire de Vienne Ensuite profess. à Paris. Parmi les meilleures élèves de M^me Marchesi citons : M^mes Melba, Sanderson, Eames, Calvé, Krauss, Salla, Névada, Blanche Marchesi, etc. — Auteur d'une méthode très appréciée sur les vocalises. — ✪ — Mérite de 1^re cl. Autriche-Hongrie. Arts et Sciences, etc. ; nombreuse médailles.

88, *rue Jouffroy* — *Paris*.

## Mlle MARCY (Jane).

Benque.

Née à Alost (Belgique), le 20 mars 1865. — 1er prix de chant à l'école de musique de Bruxelles (Élève de MM. Warnots et Gévaert). Débute au Théâtre de la Monnaie, dans l'*Africaine* : rôle d'Inès (1889). Ensuite à Marseille : chante *Faust*, *Roméo*, les *Pêcheurs de Perles* ; y crée *Cavalleria*. Puis à l'Opéra ; chante *Faust*, *Roméo*, *Gwendoline*, *l'Or du Rhin*, la *Walkyrie*, *Thaïs*, le *Cid*, etc. ; à Lyon : chante *Faust*, *Lohengrin*, etc.

*16, rue Spontini — Paris.*

## Mlle MARCYA (Jeanne).

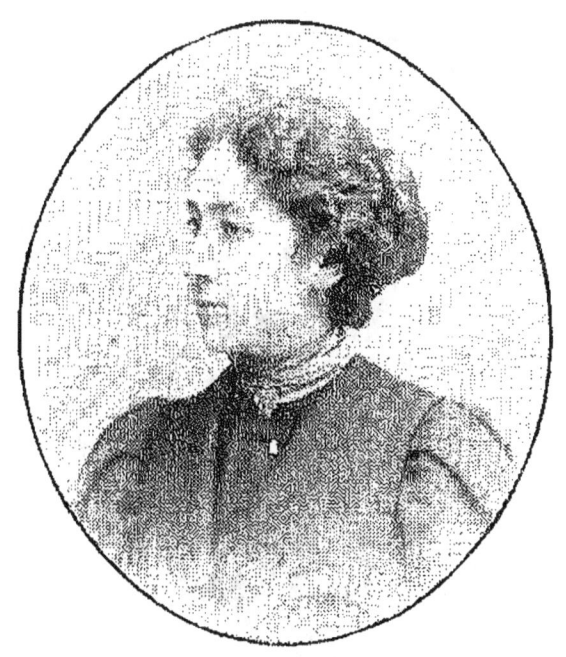

Nadar.

Née à Paris, le 29 déc. 1869. — Élève de M. Georges Baillet. Débute à l'Odéon, dans le *Cid* : rôle de Chimène (6 juin 1888); joue ensuite : *Horace*, les *Erynnies*, *Athalie*, *Psyché*, *Zaïre*, etc. Crée : le *Roi Midas*, *Yanthis*. A créé en outre plusieurs pièces au théâtre de l'Œuvre. Engagée à l'Odéon.

70, *rue des Martyrs — Paris.*

## M<sup>me</sup> MARIMON (Marie-Ernestine).

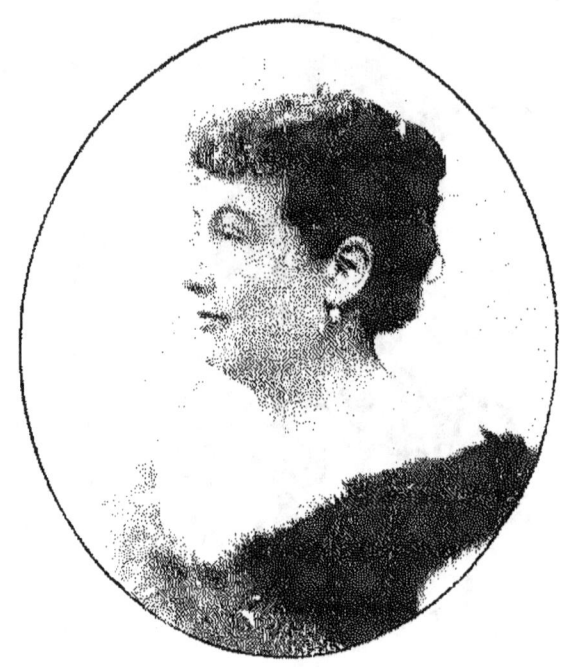

Eug. Pirou.

Née à Paris. — Élève de M. Duprez. Débute au Th.-Lyrique de M. Carvalho. Passe ensuite à l'Opéra-Comique; puis à la Monnaie, de Bruxelles (trois ans), à Lyon et à Marseille. Retourne à Bruxelles et en rapporte *Une folie à Rome* qu'elle vient créer, à Paris, aux Fantaisies-Parisiennes, et dont le succès se continue à l'Athénée. Fait ensuite une tournée de concerts en Hollande et en Belgique; est engagée à Londres où elle passe plusieurs années successivement au Drury-Lane, au Majesty et à Covent-Garden (répertoire italien). De Londres elle va faire une saison à Moscou et à Saint-Pétersbourg; revient en France pour une tournée de concerts avec Sivori, Alard, Marie Cabel, Maton, etc., et part pour l'Amérique (grande tournée d'opéra italien). Revient en Angleterre, puis à Paris, au Théâtre-Lyrique de M. Vizentini, où elle chante *Giralda*, *Martha*, la *Clé d'or*, etc. Quitte ensuite le théâtre. Professeur de chant.

20, *rue de Tilsitt* — *Paris*

## Mlle MARSA (Paule).

Vallois.

Née à Lyon le 22 juillet 1874 — 1er prix de comédie au Conservatoire de Lyon. 1er prix de comédie au Conservatoire de Paris (1893). (Élève de M. Worms.) Débute à l'Odéon, dans les *Enfants d'Édouard* : rôle d'Édouard (2 octobre 1893) ; crée *Vieille Maison*, la *Barynia*, etc.

6, rue de la Paix — Paris.

## M<sup>lle</sup> MARTEL (Nancy).

Reutlinger.

Née à l'Ile de la Réunion, en 1865. — Élève du Conservatoire et de M<sup>me</sup> Arnould-Plessy. Débuts à l'Odéon, en 1885, après un court stage au Vaudeville. Y joue toutes les grandes coquettes du répertoire *Jeu de l'Amour*, *Misanthrope*, *G. Dandin*. Crée *le Mari*, *le Modèle*, *Célimène*, *le Marquis Papillon*. Engagée à la Comédie-Française le 1<sup>er</sup> mai 1888 ; débute dans le *Jeu de l'Amour* ; joue le répertoire, *le Legs*, *Oscar*, *les Brebis de Panurge*, *les Trois Sultanes*, etc. ; crée *les Petites Marques*.

31, rue Montpensier — Paris.

## Mlle MARTIAL (Aimée).

Nadar.

Née à Paris. — Élève de MM. Talbot et Guillemot; débute à Cluny, en 1885, dans *Trois femmes pour un mari*; rôle de la mariée. Engagée ensuite aux Folies-Dramatiques. Tournée en Angleterre; retour à Paris, engagée à la Renaissance et aux Menus-Plaisirs. Deux ans à Pétersbourg; joue une quinzaine de rôles; retour à Paris : Grand-Théâtre (*Sapho, Lysistrata*) et Ambigu (*Jean Morel, Nana*). Crée un rôle dans l'*Heureuse date*, en matinée, au Vaudeville (1892). Engagée à Bruxelles (1894-95).

134, *rue de la Pompe* — *Paris*.

## M<sup>me</sup> MATHILDE (Mathilde Cochard, dite).

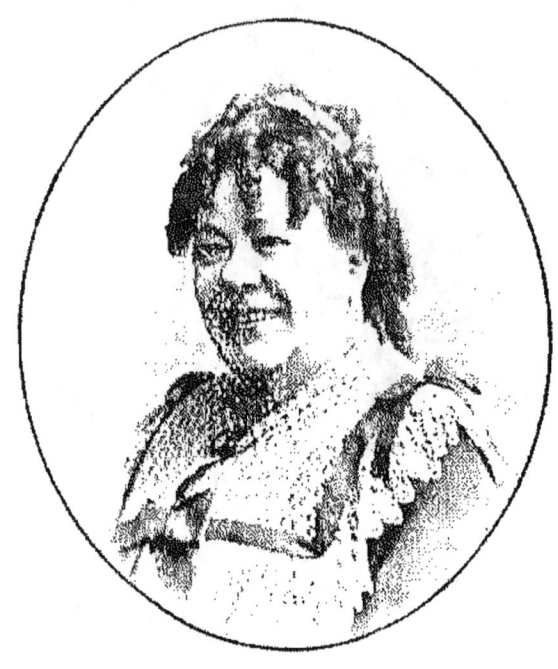

Reutlinger.

Née à Rennes en 1841. — Pas de professeur. Débute au Théâtre des Célestins, de Lyon, dans les *Bibelots du Diable* ; rôle de Risette (1863). Débute au Palais-Royal en 1875, crée presque toutes les pièces nouvelles : *Ma Camarade* (1883), les *Petites Godin*, le *Train de plaisir* (1884), les *Petites Voisines* (1885) ; *Gotte*, le *Bigame* (1886), *Durand et Durand* (1887) ; joue le répertoire. Passe à la Renaissance, crée : le *Roi Koko* (1887), *Miette*, *Coquard* (1888) ; rentre au Palais-Royal, crée : les *Boulinard* (1890), les *Joies de la paternité* (1891). Passe enfin aux Variétés, 1892 ; crée la *Bonne à tout faire*, *Brevet supérieur* (1892), le *Premier mari de France* (1893), M<sup>me</sup> *Satan* (1894), etc., reprend M<sup>lle</sup> *Nitouche*, etc.

105, rue de Belleville — Paris.

## M. MATON (Adolphe).

Eug. Pirou.

Né à Tournay (Belgique). — 1ᵉʳ prix de piano au Conservatoire de Bruxelles. Chef d'orchestre au Théâtre-Lyrique en 1872; puis au même théâtre en 1876 (direction Vizentini). Chef d'orchestre de la Renaissance en 1880. Professeur de chant et, en dernier lieu, chef d'orchestre des saisons de Trouville.

5, *rue Nollet* — *Paris.*

# M. MATRAT (Emmanuel).

Dufey.

Né à Lyon, le 26 mai 1855. — Accessit de comédie au Conservatoire. (Élève de M. Got.) Débute aux Nouveautés, dans le *Parisien* (1879). Passe à l'Odéon (1882-87), joue tous les rôles du répertoire classique; nombreuses créations; ensuite au Palais-Royal (1887-89), Déjazet (1889). Rentre à l'Odéon (1890), Grand-Théâtre (1892-95), Nouveau-Théâtre (1894), Déjazet (déc. 1894). — ✪.

9, *rue Le Peletier* — *Paris*.

# M. MAUBANT (Henry-Polydore).

Né à Chantilly (Oise), le 25 août 1821. — 2° prix de comédie, au Conservatoire. (Élève de Provost.) Débute à la Comédie-Française dans *Achille et Œdipe* (1842); pendant 45 ans joue les grands premiers rôles; parmi ses créations les plus remarquables : Charlemagne, Maurice de Saxe, Morin, etc., etc.

Professeur au Conservatoire (nommé professeur honoraire en 1894). — ✻. ✤.

109, *rue de Bécon* — *Courbevoie (Seine).*

## M. MAUGÉ (Édouard-Charles).

Nadar.

Né à Lille, en 1840. — Pas de professeur. Débute en 1855 dans une troupe ambulante. Joue un peu tous les emplois en province, de 1855 à 1876, engagé aux Folies-Dramatiques, en 1876 (les *Cloches de Corneville*), puis aux Bouffes (la *Mascotte*), court passage à la Renaissance, ensuite aux Nouveautés. Nombreuses créations dans ces trois théâtres. Engagé au Gymnase en 1895 : crée la *Duchesse de Montélimar*, *Famille*, etc. Crée l'*Élève du Conservatoire*, aux Menus-Plaisirs (1891).

Rosny-sous-Bois — (Seine).

# M. MAUREL (Victor).

Benque.

Né à Marseille, le 17 juin 1848. — Premières études au Conserv. de Marseille, puis au Conserv. de Paris où il obtient les 1ers prix de chant et d'opéra (1867). — Déb. à l'Opéra en 1868; y double M. Faure. Quitte l'Opéra en 1869 et déb., dans la carr. italienne, à la Scala de Milan (1869), puis chante à New-York, au Caire, à Saint-Pétersbourg, à Moscou, en Italie, à Londres, etc. Rentre à l'Opéra dans *Hamlet* (8 nov. 1879), crée *Aïda* (22 mars 1880), chante *Faust* et part pour l'Espagne. De retour à Paris il devient codirecteur du Th.-Italien (1883); après la faillite de ce théâtre, nouvelle tournée à l'étranger et rentrée à Paris en 1885 (Opéra-Comique) où il chante l'*Étoile* et le *Songe*. Puis nombreuses tournées en Europe et en Amérique. Retour à Paris en 1894, pour créer *Falstaff* à l'Opéra-Comique, et *Othello* à l'Opéra. — Q..

10, *rue Lesueur — Paris*.

## M<sup>lle</sup> MAURI (Rosita-Isabel-Lunada).

Benque.

Née à Reuss, près Barcelone (Espagne), le 15 septembre 1856. — Débuts à Mayorque, en 1866, prend des leçons de Douvine, danseur belge. Vient à Paris, étudie avec M<sup>me</sup> Dominique. Retourne à Barcelone; 1<sup>re</sup> danseuse du Lycco (1871), crée la *Flamma*, *Brahma*, etc. Passe à Milan (1874). Tournée en Europe. Retour à Milan (Scala), remarquée par Gounod qui la fait engager par M. Halanzier pour créer la païenne de *Polyeucte*. Débute à l'Opéra dans cet ouvrage (7 octobre 1878), reprend *Yedda*, la *Muette*, etc.; crée la *Korrigane*, la *Farandole*, la *Tempête*, le *Rêve*, la *Maladetta*, etc.

19, *rue Scribe* — *Paris*.

# M. DE MAX
## (Édouard-Alexandre-Max, dit).

Daireaux

Né à Jassy (Roumanie), le 14 février 1869. — 1ᵉʳ prix de tragédie et de comédie, au Conservatoire, en 1891. (Élève de M. Worms.) Débute à l'Odéon dans *Britannicus* : rôle de Néron (1ᵉʳ sept. 1891); joue le répertoire, passe à la Renaissance en 1895; y crée *Izeïl*, *Gismonda*, etc.; joue *Phèdre*, etc.

19, *rue de Bondy* — *Paris*.

## M<sup>me</sup> MAY (Jane).

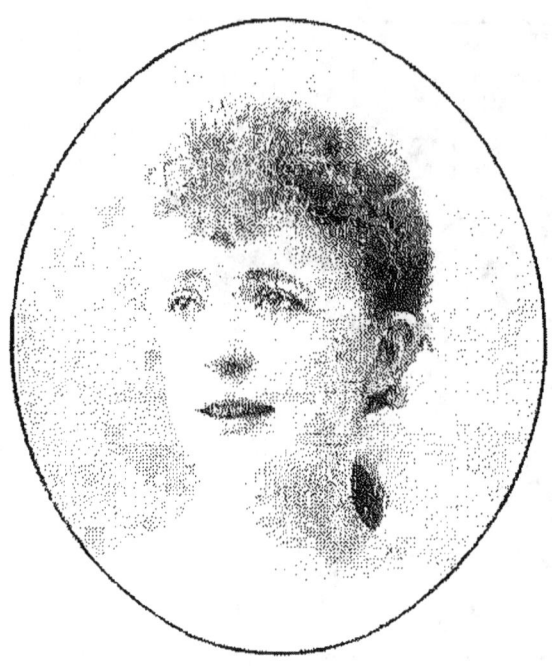

Boyer.

Débute au Café-Concert à 14 ans; passe ensuite aux Folies-Dram., où elle crée *Fleur de Baiser* (24 fév. 1876) et les *Mirlitons*. Joue, même année, à Bruxelles, revient à Paris, au Café-Concert, puis déb. au Gymnase; créat. de l'*Age ingrat* (1878); crée ensuite *Nounou*, *Jonathan*, *Fils de Coralie*, rep. *Nos Bons Villageois*, etc. Part pour Bordeaux à la suite d'un procès avec Koning, puis joue à Bruxelles et vient rempl. M<sup>me</sup> Chaumont dans *Divorçons*, au Pal.-Royal (8 déc. 1881); crée la *Brebis égarée* (1882). Crée ensuite la *Charbonnière*, à la Gaîté; deux revues, aux Variétés; *Martyre*, à l'Ambigu (1886), le *Conseil judiciaire*, au Vaudeville (1886), la *Lycéenne*, aux Nouveautés (1887); *Pépère*, à la Renaissance (1889), les *Colles des femmes*, aux Menus-Plaisirs (1895), etc. A joué plusieurs pantomimes et notamment l'*Enfant prodigue*, à Londres.

5, *rue Saint-Augustin* — *Asnières (Seine)*.

# M. MAYER (Henry-Charles-Jules).

Stebbing.

Né à Paris, le 29 déc. 1857. — 2° accessit de comédie au Conservatoire, en 1882 (Élève de M. Got). Débute au Vaudeville, dans l'*Amant au bouquet* (1883). Sans quitter le Vaudeville, joue au Théâtre-Libre (fondation) : *Tout pour l'Honneur*, *Sérénade*, *Lamblin*, *l'École des Veufs*, la *Chance de Françoise*, *Madeleine*, etc. Ensuite tournée en Amérique Nord et Sud, avec Coquelin. Rentre au Vaudeville pour créer le *Député Leveau*, puis : *Bonheur à quatre*, *Hélène*, *Hedda Gabler*, le *Prince d'Aurec*, le *Christ*, la *Provinciale*, *Maison de Poupée*, etc. (Entre temps : l'*Engrenage*, aux Nouveautés). Rep. *Question d'argent*, au Gymnase ; y crée l'*Age difficile* (1895).

*48, rue de la Victoire — Paris.*

## Mlle MÉALY (Juliette-Josserand, dite).

Nadar.

Née à Toulouse en 1867. — Débuts à l'Eldorado, en 1887. Passe aux Menus-Plaisirs (1890); crée le *Coq*, *Article de Paris*; puis aux Variétés (1892), joue la *Vie parisienne*; à la Gaîté (1893), crée le *Talisman*, le *5ᵉ Hussards*. Saison à Londres (été 1892). Tournée en Autriche et Roumanie (1893). Saison à Pétersbourg (1894).

*50, rue Marbeuf — Paris.*

## M^me MELBA (Nelly Armstrong, dite).

Benque.

Née à Melbourne (Australie). — Élève de son père, organiste à Melbourne, puis d'un professeur anglais qui lui conseille de venir à Paris où elle suit le cours de M^me Marchesi. Chante dans plusieurs grandes villes de l'étranger puis à l'Opéra de Paris, où elle débute le 4 nov. 1889, dans *Roméo et Juliette*: rôle de Juliette; chante ensuite *Lucie*, *Faust*, etc. Depuis son départ de l'Opéra a fait de nombreuses saisons et tournées à l'étranger.

9, *rue de Prony* — *Paris.*

## M. MELCHISSÉDEC (Léon).

Né à Clermont-Ferrand, le 7 mai 1845. — Second violon au théâtre de Saint-Étienne. Etudes au Conservatoire (prof. Alkan, Puget, Mocker, Levasseur). — Déb. à l'Opéra-Comique, dans *José Maria* (16 juillet 1866); reste à ce théâtre jusqu'en 1877 ; y chante *Zampa*, *Richard*, *le Caïd*, *les Noces de Fig.*, *le Pré-aux-Cl.*, *Mignon*, etc., y crée *Mireille*, *Roméo*, *le Prem. j. de Bonh.*, *Fantasio*, etc., etc. Passe au Th. Lyrique 1877-78 (Vizentini), 1878-79 (Escudier); chante *Dimitri*, crée le *Timbre d'argent*, le *Capitaine Fracasse*. Eng. à l'Opéra; déb. dans les *Huguenots* : rôle de Nevers (17 novembre 1879); chante *Guill. Tell*, *l'Africaine*, *la Favorite*, *Rigoletto*, *Faust*, etc.; crée le *Trib. de Zamora*, *Tabarin*, etc. etc. Quitte l'Opéra en 1891. Nommé profess. de déclam. lyrique, au Conservatoire (1894). — I O. Chev. du Christ de Portug. Chev. du Vénézuéla.

*Chatou* — *(Seine-et-Oise)*.

## Mlle MENDÈS (Léontine).

Benque.

Née à New-York, le 5 janv. 1852. — 1er acc. de chant et 1er prix d'opéra-comique au Conservatoire de Paris, en 1878 (Élève de Mme Viardot et de Ponchard). Débute à l'Opéra, dans *Faust* : rôle de Siébel (16 sept. 1878), chante ensuite les *Huguenots* (Urbain) le *Prophète* (Bertha), etc. Quitte l'Opéra et passe à Marseille, Rouen, Bordeaux, Lille, Lyon, en Belgique, en Hollande, en Grèce, etc. Quitte le théâtre en 1892 pour se consacrer au professorat.

14, *rue de Constantinople* — *Paris.*

## Mlle MERGUILLIER (Cécile).

Nadar

Née à Paris, le 11 novembre 1861. — 1er prix de chant et 1er prix d'opéra, au Conservatoire (Élève de MM. Archainbaud et Mocker). — Débute à l'Op.-Com. dans le *Toréador* (28 déc. 1881). Joue le répertoire : les *Diamants*, le *Pardon*, *Mignon*, le *Barbier*, le *Pré-aux-Clercs*, *Haydée*, *Galathée*, la *Flûte*, *Madame Turlupin*, etc., etc. Quitte l'Opéra-Comique en 1888 ; Engagée à Moscou (1895). — ◊.

92, rue de Rivoli — Paris.

# M. MESMAECKER (Pierre-Joseph de).

Nadar.

Né à Bruxelles en 1826. Débute au théâtre en 1850. Bordeaux (1856-57), Bouffes-Parisiens (1858-60), Nouvelle-Orléans (1861), la Haye (1862), Montpellier (1863-64), Batavia (1865-67), Rouen (1867-70), Bordeaux (1871-72), Metz (1873), Constantinople (1874), Metz (1875-76), Bruxelles (1877) et enfin Paris. Cluny (1881-83); Gaîté, crée *Grand Mogol* (1884); crée *Pervenche* aux Bouffes (1885); rep. à la Gaîté la *Fille du Tambour-Major* (1888), cr. le *Voyage de Suzette*, la *Fée aux Chèvres* (1890). Rep. *Nounou*, au Palais-Royal (1893).

20, rue Cuvier — Paris.

# M. MÉVISTO (Auguste-Marie Wistaux, dit)

Vignais.

Né à Paris, le 15 janvier 1859. — Refusé au Conservatoire. Débute au Théâtre-Libre dans *En Famille* (mai 1887); joue à ce théâtre la *Sérénade*, la *Puissance des ténèbres*, l'*Amante du Christ*. Passe à la Porte-Saint-Martin; joue la *Grande Marnière*, le *Courrier de Lyon* (Choppart); puis aux Menus-Plaisirs : l'*Assommoir* (Coupeau). Pendant deux ans tentatives littéraires, récits dramatiques. Engagé à la Renaissance (1894); crée *Gismonda*, *Magda*. — ◊.

8, rue Lallier — Paris.

## M. MICHEL (André).

Nadar.

Né à Paris, le 20 février 1845. — 1er prix de comédie au Conservatoire, en 1865 (Élève de Samson). Débute à l'Odéon, dans *Pierrot héritier*. Un an à l'Odéon. Six ans à Bruxelles (1866-1871). Étés à Londres. Rentre à Paris; débute au Vaudeville dans le rôle de Rabagas (1er septembre 1872). 22 ans au Vaudeville, nombreuses créations et reprises ; deux congés en 1891 pour créer *Divorçons* à Bruxelles et pour jouer *Benoiton* à l'Odéon. Reprend la *Question d'argent*, au Gymnase (déc. 1894).

*97, avenue Niel — Paris.*

## M. MILHER (Edouard Hermil, dit).

Nadar.

Né à Marseille, le 25 sept. 1834. — Étudie d'abord la médecine, puis se décide pour le théâtre ; débute à Lyon en 1858, joue ensuite dans plusieurs villes de province. Est eng. aux Folies-Dramatiques en 1865. Y crée les *Canotiers de la Seine*, les *5 fr. d'un Bourg. de Paris*, l'*Œil crevé* (1867), *Chilpéric* (1868), le *Petit Faust* (1869), *Héloïse et Abélard* (1875), les *Cloches de Corneville* (1877). Passe au Palais-Royal ; y déb. le 19 déc. 1877, dans le *Phoque* ; crée *Cupidon*, les *Petites Godin*, les *Petites voisines*, *Durand et Durand*, le *Train de plaisir*, le *Parfum*, le *Sous-préfet de Château-Buzard*, etc., etc. Reprend les rôles de Geoffroy et de Lhéritier. — Auteur de nombreux vaudevilles, revues et monologues.

72, *rue des Martyrs* — *Paris*.

## M<sup>lle</sup> MILY-MEYER (Emilie).

Stebbing.

Déb. à l'Eldorado; passe à la Renaissance; déb. dans le *Petit Duc* (créat. 25 janv. 1878); crée successiv. *Camargo* (1878), *Petite Mademoiselle* (1879), *Belle-Lurette* (1880), etc. Crée ensuite aux Nouveautés : *Roi de Carreau* (1883), *Babolin* (1884) ; aux Fol.-Dram., *Rip* (1884); aux Nouveautés : la *Vie mondaine* (1885); aux Bouffes, *Béarnaise* (1885), *Joséphine* (1886). *Gamine de Paris* (1887); y reprend les *Petits Mousquetaires*; rep. la *Princesse de Trébiz.* aux Variétés (1888). Crée. à la Renaissance : la *Gardeuse d'oies* (1888); aux Bouffes : le *Retour d'Ulysse* (1889), le *Mari de la Reine* (1889), *Cendrillonnette* (1890); aux Nouveautés : *Samsonnet* (1890); à la Renaissance : la *Petite Poucette* (1891); aux Nouveautés : la *Demoiselle du Téléphone* (1891); aux Bouffes : *Fleur de Vertu* (1894) aux Menus-Pl. : l'*Élève du Conservatoire* (1894), etc.

26, rue du Mont-Thabor — Paris.

## M^lle DU MINIL (Renée-Marie-Louise-Thérèse-Marthe-Seveno).

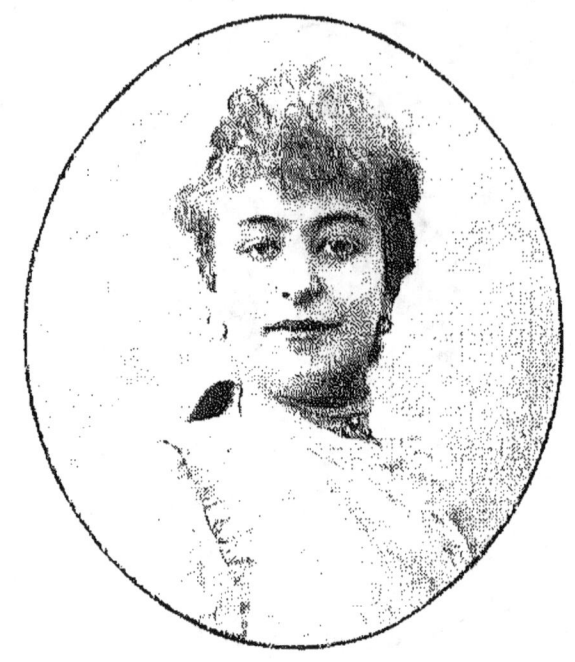

Camus

Née à Bourges (Cher), le 15 octobre 1868. — 1er prix de comédie, 2e prix de tragédie au Conservatoire, en 1886 (Élève de M. Delaunay). Débute à la Comédie-Française dans *Denise* : rôle de Denise (22 sept. 1886) ; joue le répertoire classique et moderne ; crée un rôle dans la *Femme de Tabarin* (1894) et dans les *Petites marques* (1895), etc.

11 *bis, rue Volney* — *Paris.*

# M<sup>me</sup> MOLÉ-TRUFFIER (Zoé-Caroline-Marie).

Nadar.

Née à l'École militaire de Paris, en 1861. — Premières études avec M<sup>me</sup> Cinti-Damoreau. Entre ensuite au Conservatoire; 1<sup>er</sup> prix d'opéra-comique, à l'unanimité, en 1880. (élève de M. Ponchard). Débute à l'Opéra-Comique la même année. Joue tous les rôles de dugazon : le *Pré-aux-Clercs* (Nicette), *Carmen* (Micaela), etc., etc. Crée : *Joli Gilles*, *l'Amour médecin*, *Attendez-moi sous l'orme*, *Sante marquis*, *Lakmé*, *Manon*, *la Basoche*, *le Dîner de Pierrot*, etc. — ✺.

178, rue de Rivoli — Paris.

## M^me MONTBAZON
(Marie-Rose Livergne, dite).

Nadar.

Née à Avignon, en 1861. — Débute à Lyon, dans le *Vieux Caporal* (1866), ensuite à Marseille, Rouen, Genève ; jouant la comédie et le drame ; remplace un soir une camarade dans *les Cloches* ; grand succès, à partir de ce moment chante l'opérette. Rentre à Lyon, y crée le *Petit Duc* et *Mme Favart*. Débute aux Bouffes-Parisiens dans la *Mascotte* (création : 30 déc. 1880). Crée *Gillette de Narbonne* (1882), la *Dormeuse éveillée*, le *Cher. Mignon* (1884), etc. Passe aux Nouveautés : crée la *Cantinière* (1885) ; crée ensuite, au Châtelet : les *Aventures de M. de Crac* ; aux Folies-Dramatiques : *Mme Cartouche* (1886) ; aux Bouffes : *Mamz. Crénom* (1888), au Casino de Paris : *Cocher ! au Casino* (1890) ; etc., etc. Plusieurs tournées à l'étranger.

*Au Théâtre Arcadia — Saint-Pétersbourg.*

# M. MONTIGNY (Charles).

Nadar.

Né à Saint-Pétersbourg, le 22 août 1846. — Élève d'Adolphe Dupuis et de Boudeville. — Débute chez Larochelle, dans *M<sup>lle</sup> de Belle-Isle* : rôle de Daubigny (1867). Marseille, Pétersbourg, Bruxelles. Rentre à Paris ; Ambigu (reprend l'*Assommoir* : Coupeau, et crée *Jack Tempête*) ; Vaudeville crée *M. de Morat*, *Renée*, *le Père*, *Un divorce*, *le 15<sup>e</sup> Hussards*). Engagé au théâtre de la Renaissance ; crée *Gismonda*. Reprend *Fedora*, etc.

24, rue Bréda — Paris.

# M. MONTROUGE (Louis-Emile Hesnard, dit)

Stebbing.

Né à Paris, en 1825. — Élève de l'école des Beaux-Arts (architect.). S'essaie au th. dans une représ. privée : l'*Ouvrier de Paris* ; un an après entre à Montparnasse, puis reprend son métier d'architecte, et revient enfin au théâtre : joue à Batignolles et à Montmartre : le *Roman chez la portière*, le *Caporal et la Payse*, etc. Passe ensuite aux Délass.-Com. où il invente les compères dans les revues. Tournée en Italie, puis Fol.-Dram., Variétés, Porte-St-Martin, Bruxelles. Prend direct. des Fol.-Marigny (1864) qu'il quitte 5 ans après avec bénéf. de 500 000 fr. Passe aux Bouffes, au Pal.-Royal, et devient Co-direct. du Châtelet (1875). Saisons au Caire (1873-75). Directeur de l'Athénée (1875-85) ; y crée le *Gab. Piperlin, Lequel ?* etc. Passe aux Fol.-Dram. : crée *François les Bas bleus*, *Surcouf*, etc., puis crée diverses pièces à la Gaité, à la Renaissance, aux Bouffes, etc., et en dernier lieu aux Menus-Pl. : *Tararaboum-revue* (30 déc. 1892). — Q.

8, rue Nationale — Argenteuil (Seine-et-Oise).

# Mlle MORENO (Marguerite-Monceau, dite).

*Figaro illustré*

Née à Paris, le 15 septembre 1871. — 1ᵉʳ prix de comédie, 1ᵉʳ prix de tragédie, au Conservatoire (Élève de M. Worms). Débute à la Comédie-Française, le 25 septembre 1890, dans *Ruy-Blas* : rôle de la Reine. Joue *Britannicus*, *Hernani*, etc., crée *Grisélidis* (Bertrade) et le *Voile* (sœur Gudule).

66, *rue Taitbout — Paris.*

## M. MORLET (Louis-Auguste).

Ogereau.

Né à Vernon (Eure), le 1er mars 1849. Entre à l'École Duprez en mars 1869. Soldat pendant la guerre franco-allemande (août 1870-mai 1871). Engagé au théâtre d'Angers (17 oct. 1871-1873) ; puis à Anvers (1873-74) ; à Rouen (1874-75) ; à Bruxelles (Monnaie : 1875-77) et à l'Opéra-Comique où il crée : la *Surprise de l'Amour*, les *Noces de Fernande*, etc. (1877-79). Entre ensuite aux Bouffes ; débute dans les *Mousquetaires au Couvent* (2 sept. 1880) ; crée la *Mascotte* (29 déc. 1880), *Gillette de Narbonne* (11 nov. 1882). Passe aux Nouveautés où il crée : *Babolin*, *Serment d'Amour* ; à la Renaissance *Fanfreluche* ; aux Folies-Dramatiques : le *Bourgeois de Calais*, *Surcouf* (6 oct. 1887) ; à la Gaîté : le *Talisman*, etc., etc. — Professeur de chant.

5, rue Viollet-le-Duc — Paris.

## M. MOULIÉRAT (Jean).

Boyer

Né à Vers (Lot), le 15 novembre 1855. — Premiers prix de chant, d'opéra-comique et d'opéra, au Conservatoire (Élève de MM. Bussine, Ponchard et Obin). Débute à l'Opéra-Comique le 11 novembre 1880, dans le rôle de Nourredin de *Lalla-Roukh*. Chante la *Perle du Brésil*, le *Pré-aux-Clercs*, les *Dragons*, la *Flûte enchantée*, *Mignon*, *Mireille*, la *Traviata*, *Carmen*, l'*Attaque du moulin*, *Werther*, etc. Crée la *Nuit de Saint-Jean*, *Joli Gilles*, *Plutus*, etc. — ✻, et médaille de sauvetage de 1re classe pour belle conduite dans l'incendie de l'Opéra-Comique.

79, boulevard Saint-Michel — Paris.

## M. MOUNET (Jean-Paul).

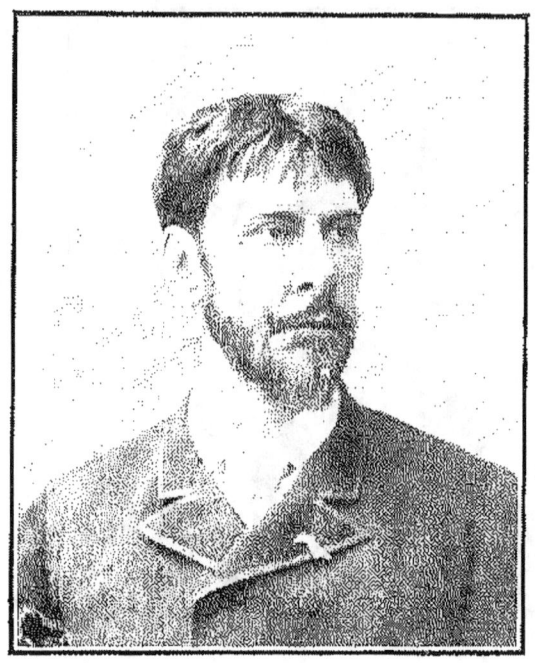

Boyer.

Né à Bergerac (Dordogne), en 1855. — Docteur en médecine. Débute à l'Odéon dans *Horace* (18 oct. 1880); joue ensuite *Andromaque*, *Iphigénie*, *l'Arlésienne*, etc.; crée *Amhra*, *Formosa*, *Severo Torelli*, les *Jacobites*, *Numa Roumestan*, *Jacques Damour*, *l'Aveu*, la *Marchande de Sourires*, etc., etc. Quitte l'Odéon et déb. à la Comédie-Française le 15 juillet 1889 dans le rôle de D. Salluste, de *Ruy-Blas*. Joue le répertoire; a créé : *Par le glaive*, la *Reine Juana*, le *Voile*, etc.; repris *Antigone*, *Severo Torelli*, etc. — Sociétaire depuis 1891. — ✪.

1, rue Gay-Lussac — Paris.

## M. MOUNET-SULLY (Jean).

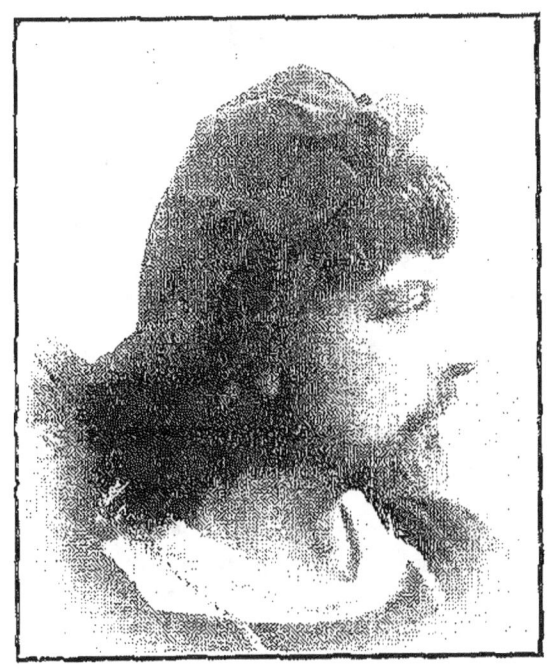

Boyer.

Né à Bergerac (Dordogne), le 27 fév. 1841. — Un an d'études au Conservatoire dans la cl. Bressant (1867-68); prix de tragédie. Débute à l'Odéon en 1868, offic. de mobiles (guerre 1870-71). — Débute à la Comédie-Française dans le rôle d'Oreste (juillet 1872). A joué : répertoire, reprises ou créations : le *Cid*, *Phèdre*, *Hamlet*, *Horace*, *Athalie*, *Iphigénie*, *Zaïre*, *Amphitryon*, etc., etc. *Hamlet*, *Hernani*, *Ruy-Blas*, la *Fille de Roland*, *Jean de Thommeray*, *Œdipe roi*, le *Roi s'amuse*, *Rome sauvée*, l'*Étrangère*, l'*Aventurière*, *Alain Chartier*, *Henri III et sa cour*, *Antigone*, *Par le glaive*, etc., etc. — Sociétaire depuis 1874. — ✻ — ◊ — Doyen des sociétaires de la Comédie-Française.

1, *rue Gay-Lussac* — *Paris*.

## Mlle MULLER (Marie-Eugénie).

Camus.

Née à Paris, le 6 juillet 1865. — 2ᵉ prix de comédie au Conservatoire, en 1882 (Élève de M. Delaunay). Déb. à la Comédie-Franç. dans *On ne bad. pas av. l'Amour*, rôle de Rosette (31 déc. 1882). Joue le répertoire; a créé des rôles dans la *Duchesse Martin*, le *Député de Bombignac* (1884); *Un Parisien*, *M. Scapin* (1886), *Camille* (1890), la *Mégère apprivoisée* (1891), les *Petites marques* (1895), etc. — Sociétaire depuis 1887 — ✱.

12, avenue du Trocadéro — Paris.

## Mme MUNTE (Lina).

Née à Paris. — Pas de Conservatoire. — Débuts au théâtre des Batignolles (1871); y reste jusqu'en 1875; ensuite Toulouse et Bruxelles. Retour à Paris : Ambigu, Porte-Saint-Martin, Châtelet, Théâtre-Historique, Gymnase; crée dans ces divers théâtres : une *Cause célèbre*, *l'Assommoir*, *Diana*, *Mme Thérèse*, le *Maître de forges*; reprend au Gymnase le *Roman parisien*, *Serge Panine*, le *Prince Zilah*. Ensuite sept années en Russie ; grand succès. Rep. *Rocambole* à l'Ambigu (1893).

56, *rue des Mathurins* — *Paris*.

## Mlle MUNTE (Suzanne).

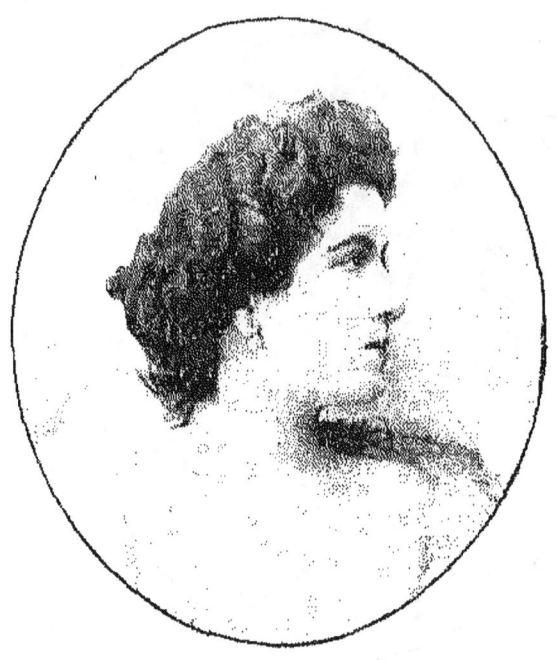

Reutlinger.

Née à Paris, le 20 décembre 1870. — Débute au Nouveau-Théâtre, dans les *Joyeuses commères de Paris* (1892). Passe ensuite au Grand-Théâtre pour créer un rôle dans *Lysistrata*; joue un rôle dans *Athalie*. Saison au Théâtre du Parc, de Bruxelles; y joue : *Sapho*, *Dora*, la *Souris*, l'*Arlésienne*. Engagée à l'Ambigu (1894); crée la *Belle Limonadière*, les *Ruffians de Paris*, etc.

53, *boulevard Saint-Martin* — *Paris*.

## M. NICOT (Charles-Auguste).

Carjat.

Né à Mulhouse, le 25 octobre 1845. — 1ᵉʳ prix d'opéra-comique au Conservatoire (Élève de Réviol et Mocker). Débute à l'Opéra-Comique, dans le *Pré-aux-Clercs* : rôle de Mergy (mars 1869). Quitte le théâtre en 1870 pour chanter dans les concerts. Chante les *Amours du Diable* à l'Opéra-Populaire (1874). Rentre à l'Opéra-Comique en 1875. Crée les *Amoureux de Catherine*, les *Surprises de l'amour*, *Pepita*, *Suzanne*, l'*Amour médecin*, la *Taverne des Trab.*, etc. Quitte le théâtre en 1885. — Professeur de chant. ✪.

1, square du Roule — Paris.

## Mlle NIKITA (Louise).

Boulanger.

Née à Washington, district of Columbia (États-Unis), le 18 août 1875. Élève de Le Roy et Maurice Strakosch. Débute au Grand-Théâtre de Moscou, dans *Don Juan* : rôle de Zerline (mars 1889). Saisons à Londres et toute l'Angleterre, Russie, Allemagne, Autriche, Pays-Bas, Belgique, États-Unis, etc. Engagée à l'Opéra-Comique, le 15 sept. 1894, pour trois ans. Déb. dans *Mignon*.

Cantatrice de la cour de S. A. R. le duc de Saxe-Cob.-Gotha.

*A l'Opéra-Comique — Paris.*

## Mme NILSSON
### (Christine, comtesse de Casa-Miranda).

Benque.

Née à Husabby (Suède), le 3 août 1843. — Études avec le comp. Franz Berwald ; déb. à Stockholm en 1860. Vient ensuite à Paris ; prend des leçons de Wartel et de Victor Massé ; débute au Th.-Lyrique, dans *Violetta* (27 oct. 1864) ; ch. la *Flûte, Martha, Don Juan, Sardanapale, Dern. j. de Pompéi*, etc. Tournée en Angleterre (1867). Déb. à l'Opéra dans *Hamlet* : rôle d'Ophélie (création : 9 mars 1868), chante ensuite *Faust* (1869). Représ. à Londres (5000 fr. par soirée). Tournées : États-Unis (1871), Angleterre (1872), Russie (1873). Espagne (1875), etc., etc., etc. Retirée définitivement du théâtre depuis 1888 après n'avoir chanté pendant plusieurs années que dans les concerts de bienfaisance — Nomb. décorations étrangères.

5, *rue Clément-Marot* — *Paris*.

## M<sup>me</sup> NIXAU (Marie-Puebla).

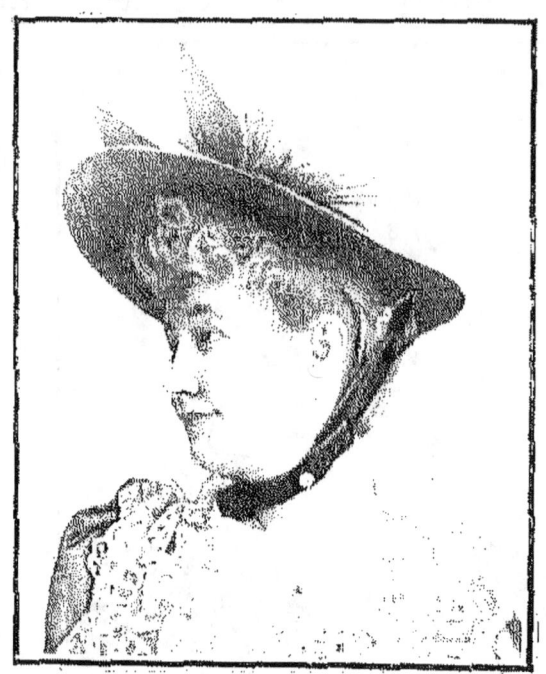

Reutlinger.

Née à Oran (Algérie), le 29 juin 1861. — Débute au Grand Théâtre d'Alger comme 1<sup>re</sup> dugazon. Vient ensuite à Paris; crée aux Nouveautés l'*Amour mouillé* (1887); à la Renaissance *Isoline* (1888), la *Tour de Babel*, etc., etc.

*21, boulevard d'Argenson — Neuilly (Seine).*

## M. NOBLET (Georges).

Camus.

Né à Paris, le 8 novembre 1854. — D'abord peintre décorateur, débute au théâtre, à Béziers, après son service militaire; joue les jeunes premiers. Passe ensuite à Montpellier. Tournées à l'étranger. Engagé aux Célestins, de Lyon. De là vient au Palais-Royal, puis crée *Bamboche* à Déjazet. Entre enfin au Gymnase; débute dans *M. le Ministre*; crée quantité de rôles, notamment dans le *Bonheur conjugal*, la *Doctoresse*, *Belle-maman*, *Paris fin-de-siècle*, le *Roman parisien*, l'*Abbé Constantin*, *Famille*, *Pension de famille*, etc. Crée *M. le Directeur*, au Vaudeville (1895).

58, boulevard Bonne-Nouvelle — Paris.

# M. NOEL
## (Dosithée-Léon-Noël Grosset, dit Léon).

Né à Paris, le 21 avril 1846. — Déb. à la Salle Beethoven dans les *Trois Ivresses* (1865); passe ensuite aux Délass.-Com. (1866) puis au Théâtre Parisien, aux Folies-St-Antoine; revient aux Délass.-Com. (1867). Est engagé ensuite à l'Athénée (1869), à Beaumarchais (1870), au Château-d'Eau (1871), au Châtelet (1872), à l'Ambigu (1873), à Bruxelles (1874), au Château-d'Eau (1875), à Taitbout (1876) à Berlin (1877-78), aux Fol.-Dram. (1879), au Palace-Theatre (1880), à la Gaîté (1881-84), à la Porte-St-Mart. (1884-90), au Gymnase (1890-92), au Châtelet (1893), à la Renaissance (1893) et enfin au Châtelet (1894). Très nombreuses créations ; les dernières sont : l'*Obstacle*, *Mon oncle Barbassou*, *Musotte*, au Gymnase ; et les *Rois*, à la Renaissance.

78, *rue de la Verrerie* — *Paris*.

## M. NOTÉ (Jean).

Benque.

Né à Tournai (Belgique), le 6 mai 1860. — Études au Conservatoire de Gand. 1ᵉʳ prix de chant. — Débute à Lille, dans *Lucie* (1886). Anvers (1887-89), Lyon (1889-91), Marseille (1891-92). Engagé à l'Opéra depuis 1893. Chante tout le répertoire des grands barytons. — O. — Médaille de sauvetage.

17, rue Chaptal — Paris.

## M. NUMÈS (Armand Nunès, dit).

Boyer

Né à Paris, le 7 juillet 1857. — Élève de Bressant et de Delaunay, au Conservatoire (pas de récompense). Débute au Théâtre Saint-Laurent (rue de la Fidélité), dans : l'*Amour qué qu'c'est qu'ça* : rôle d'un paysan muet (septembre 1872). Quitte ce théâtre en 1874. Ensuite : Beaumarchais (1874-75), Athénée (1875-77), Palais-Royal (1877-82), Gaîté (1882-85), Gymnase (1885) y est depuis cette époque; dernières créations : *M*<sup>me</sup> *Agnès*, *l'Art de tromper les femmes*, *Mon oncle Barbassou*, *Famille*, *Pension de Famille*, etc. Entre temps a repris la *Jolie Parfumeuse*, à la Renaissance (1892). Tournée en Amérique (1895).

6, *avenue Casimir* — Asnières (Seine).

# Mlle PACK (Annette-Marie, dite Nina).

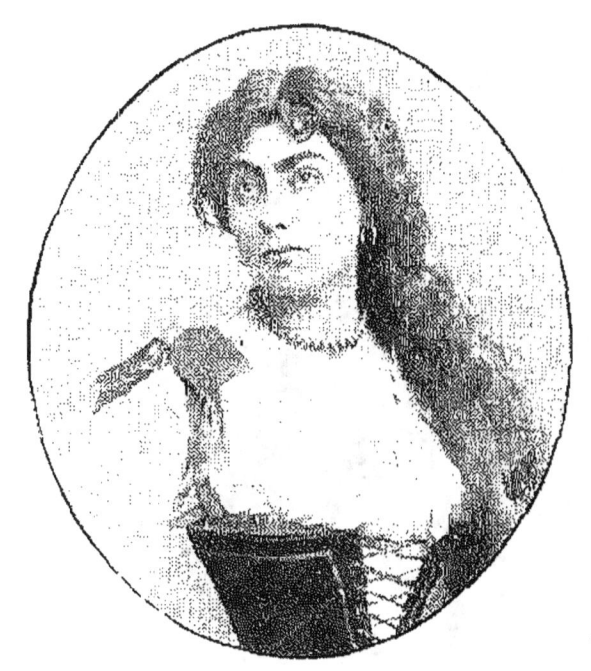

Benque.

Née au Caire, le 22 juillet 1869. — Études au Conservatoire (Élève de M. Obin). Débute à l'Opéra dans les *Huguenots* : rôle de Valentine (18 déc. 1889). Chante l'*Africaine*, *Rigoletto*, *Ascanio*, etc.; crée un rôle dans *Zaïre*. Engagée ensuite à l'Opéra-Comique; chante *Cavalleria rusticana*, *Carmen*, etc. A créé, à Genève, la *Walkyrie* : rôle de Sieglinde.

17, rue de La Rochefoucauld — Paris.

# M^me PASCA (Alix-Marie-Angèle Pasquier).

Camus.

Née à Lyon, en 1835. — Étudie le chant au Conservatoire de Paris avec Marmontel et Del Sarte. Aband. ses études pour se marier. Veuve, déb. au Gymnase, dans le *Demi-Monde* : rôle de la bar. d'Ange (31 janv. 1864) ; joue ensuite *Héloïse Paranquet* (1866), les *Idées de M^me Aubray* (1867), *Fanny Lear* (1868), *Fernande* (1870). Quitte le Gymnase en 1870 ; passe plusieurs années en Russie : y joue le répert. Rent. au Gymn. en 1876 pour créer la *Comt. Romani* ; crée au Vaud., l'*Av. de Ladis Bolski* (1879) ; joue, au Gymnase. : les *Braves Gens*, le *Mariage d'Olympe* ; crée *Serge Panine* (1882), le *Père de Martial* (1883), etc. Crée la *Charbonnière* à la Gaîté (1884). Reprend les *Danicheff*, à la P.-St-M. (1885). Reparaît ensuite au Gymnase.

7, rue Meyerbeer — Paris.

## M^lle PATORET (Juliette-Marie).

Nadar.

Née à Biard (Vienne) le 12 mars 1859. — Second prix de chant, au Conservatoire (Élève de M. Boulanger). Débute à l'Opéra-Comique, en 1885, dans *Carmen* : rôle de Micaela. Chante le répertoire ; crée un rôle dans *Plutus*. Tournées en province ; engagée à Besançon 1894-95.

1, *rue de Lille* — *Paris*.

## M^me PATTI (Adèle-Jeanne-Marie).

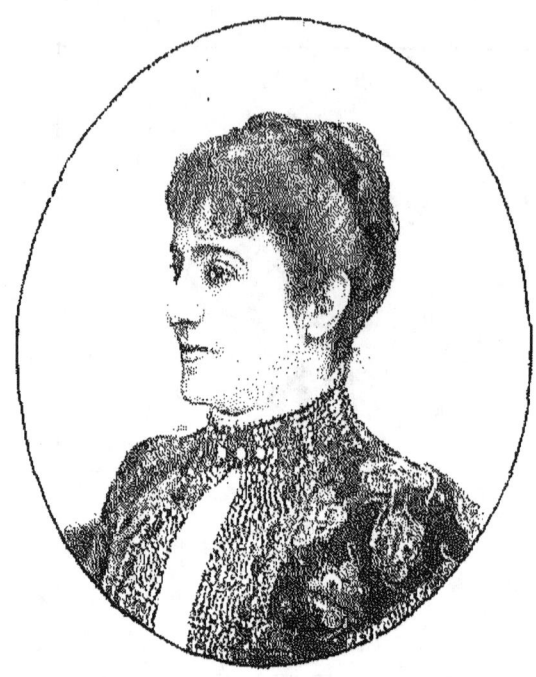

Nadar (1880).

Née à Madrid, le 19 février 1843. — Premiers déb. à l'âge de 8 ans à Fripper-Hall (New-York); tournée en Amérique; étudie avec Strakosch et fait son grand déb. au Th.-Italien de New-York, dans *Lucie* (24 mai 59). Déb. à Londres (14 mai 61), puis saison à Madrid. Déb. aux Italiens de Paris, dans la *Somnambule* (17 nov. 62); y reste jusqu'en 1865; chante: le *Barbier*, la *Traviata*, *Don Pasquale*, *Linda*, etc. Retourne à Madrid, puis à Londres, à Pétersbourg (1870), en Amérique et revient en Russie, qu'elle quitte en 1874 pour l'Italie. Passe ensuite en Belgique (1878), à Londres (1879) et revient à Paris pour chanter, à la Gaité, le *Barbier*, la *Traviata*, etc. (février 80). Départ pour l'Amérique. Donne des représentations à Vienne, à Budapest et en Espagne où elle est sifflée pour la première fois (Valence, 1884). Retourne en Angleterre (épouse M. Nicolas). Grande tournées en Amérique; puis représentations de *Roméo et Juliette*, à l'Opéra de Paris (28 nov. 88). Nouvelles tournées en Amérique. — ○, et nombreuses décorations étrangères. *Château de Craig-y-Nos — Angleterre*.

## M. PAULIN-MÉNIER
(Jean R.-P. Lecomte, dit).

Nadar.

Né à Nice, le 7 fév. 1822. — Déb. au Th. Comte, joue à l'Ambigu, à la P.-St-M., à la Gaîté. Remp. premier succès à l'Ambigu, dans les *Mousquetaires* (1855), puis dans la *Cl. des Genêts*. Joue ensuite à la Gaîté : *Molière*, le *Courr. de Lyon* (Chopart) ; à l'Ambigu : *Roquelaure*, *l'Oncle Tom*, les *Cosaques* ; à la Gaîté : le *Méd. des enfants*, les *Croch. du p. Martin*, les *Enfants de la louve*, etc., etc. Joue au Châtelet. Crée *Canaille et Cie*, à l'Ambigu (1873), la *Fam. Trouillat*, à la Renaiss. (1874), joue le *Juif Polonais* à l'Ambigu (1877), *Quat.-v.-treize*, à la Gaîté (1880) ; le *Juif errant*, à la P.-St-M., où il crée la *Grande Marnière* (1888). Depuis a, sur diverses scènes, repris plusieurs de ses principaux rôles.

4, boulev. des Filles-du-Calvaire — Paris.

## M. PAUL-LEGRAND
Charles-Dominique-Legrand, dit).

(1869).

Né à Saintes (Charente-Inférieure), le 14 janv. 1816. — Débute au spectacle Bonne-Nouvelle en 1838, au Th. des Funambules en 1839; passe ensuite au Th. du Luxembourg et revient aux Funambules, où il tient tous les rôles de Debureau. Fait un voyage à Londres en 1847 et revient à Paris aux Folies-Nouvelles, où il joue un très grand nombre de pièces, dont quelques-unes de lui; il quitte ce théâtre, passe deux ans à l'Alcazar de Bordeaux et revient à Paris, aux Délassements-Comiques, puis aux Folies-Marigny. Il part pour Rio-de-Janeiro en 1864; y reste deux ans, reparaît à Bordeaux puis à Marseille, à Paris, au Caire, à Londres, en Russie, à Bucharest, à Constantinople, et dans plusieurs grandes villes de France. A abandonné le théâtre en 1890. — Méd. de sauvetage.

51, *rue Saint-Lazare* — *Paris.*

# M. PAUL-VEYRET (Pierre-Louis).

Daireaux

Né à Paris, le 30 juin 1873. Bachelier ès sciences. — 1er prix de comédie, à l'unanimité, au Conservatoire, en 1892 (Élève de M. Maubant). Débute à l'Odéon dans *Cœur volant* : rôles de Guy (15 sept. 1892), ensuite l'*Etourdi* (Mascarille), le *Barbier de Séville* (Figaro), crée des rôles dans le *Carrosse du Saint-Sacrement*, l'*Argent d'Autrui*, le *Pré Catelan*, etc. Débute à la Comédie-Française, dans les *Fourberies* : rôle de Scapin (17 sept. 1895). Joue les premiers comiques ; a créé des rôles dans *Cabotins*, la *Femme de Tabarin*, *Vers la joie*, etc.

50, *boulevard des Batignolles* — *Paris*.

# M. PÉRICAUD (Louis).

Boyer.

Né à la Rochelle, le 10 juin 1835. — Se préparait aux examens de Saint-Cyr, lorsqu'il débuta à Bobino (1855). Parcourt la province pendant 15 ans et revient à Paris, aux Folies-Dramatiques. Passe ensuite au Vaudeville, à Cluny, à la Porte-Saint-Martin, à l'Ambigu et au Château-d'Eau, dont il prend la codirection. Revient aux Folies-Dramatiques, puis à l'Ambigu et enfin à la Porte-Saint-Martin, dont il est régisseur général. A créé quantité de rôles dans les divers théâtres énumérés ci-dessus. Auteur de nombreuses pièces. — O.

5, boulevard Saint-Martin — Paris.

## Mlle PERNYN (Jeanne Pernin, dite Jane)

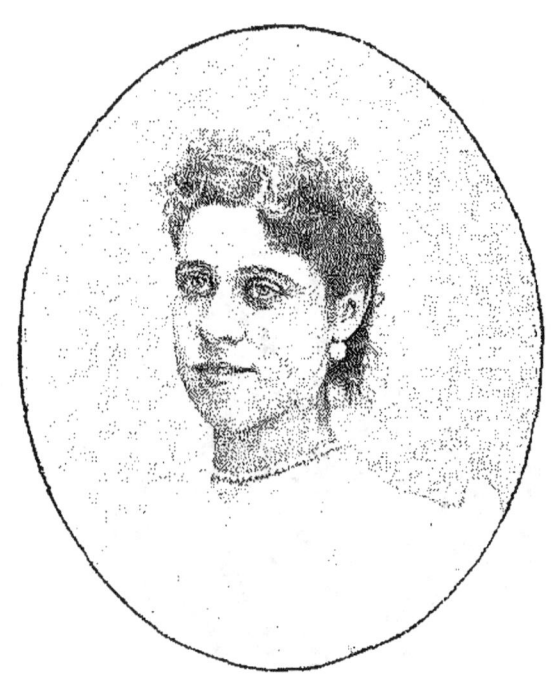

Chambon.

Née à Paris, le 25 décembre 1864. — Professeurs : Mangin (solfège), Moker (opéra-comique), Regnier (comédie). Débute en septembre 1886 au théâtre de la Monnaie de Bruxelles, dans *Mireille*. Saisons à Aix-les-Bains, Lyon, Pau, Bordeaux ; créations : *Wolfram*, les *Aventures d'Arlequin*. Débute à l'Opéra-Comique, dans *Mignon* : rôle de Philine (1894). Prêtée au théâtre de Bordeaux pour 1894-95.

92, *rue La Boétie* — *Paris*.

# M. PETIT (Émile-Albert).

Nadar.

Né à Saint-Thomas (Antilles danoises), le 11 mai 1854. — Études au Conservatoire (Élève de Regnier). Débute au Châtelet, dans les *Trois hommes forts*. Délassements-Comiques, Athénée, Déjazet, théâtre Lafayette, Folies-Marigny, Bouffes-du-Nord, Palais-Royal, Nations, Ambigu, Porte-Saint-Martin, Folies-Dramatiques, Variétés : A créé, dans ces divers théâtres : *La Glu*, *l'As de trèfle*, *Pot-Bouille*, la *Grande Iza*, la *Vicomtesse Alice*, *Zoé Chien-Chien*, la *Bonne à tout faire*, etc., etc. Engagé aux Variétés.

41, *avenue de Neuilly* — *Neuilly (Seine)*.

## M. PICCALUGA (Albert-Alexandre).

Boyer.

Né à Paris, le 17 octobre 1854. — 1ᵉʳ prix d'op.-com. et 2ᵉ prix de chant au Conserv. (1880). Pendant ses études, crée aux Concerts Pasdeloup : la *Prise de Troie*, *Faust*, de Schumann, *Lohengrin* (rôle du héraut), etc. Déb. à l'Opéra-Comique en 1880 ; y joue le répertoire pendant deux ans. Passe aux Bouffes-Paris. en 1882 ; est prêté aux Menus-Pl. pour créer les *Pommes d'or* et revient aux Bouffes ; joue 600 fois la *Mascotte*, puis les *Mousquetaires au Couvent*, *Gillette de Narbonne*, *Mᵐᵉ Favart*, etc. ; crée : *Mᵐᵉ Boniface*, *Joséphine vendue par ses sœurs*, les *Grenadiers*, *Pervenche*, *Oscarine*, *Cendrillonnette*, *Miss Helyett*, *Mᵐᵉ Suzette*, *Sainte-Freya*, *Mˡˡᵉ Carabin*, etc. (A créé la *Vénus d'Arles*, aux Nouveautés, 1888). — Soliste à l'église N.-D. des Victoires depuis 1874. Prof. de chant. *A Bois-Colombes (Seine).*

## Mlle PIERNY (Jane).

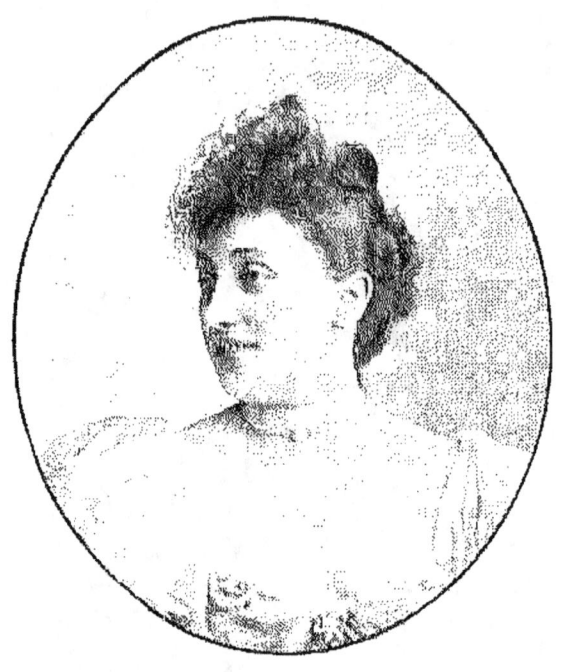

Née à Valenciennes, le 2 avril 1869. — Élève de MM. Archainbaud et Bax. Débute aux Menus-Plaisirs le 17 décembre 1887 dans une reprise de *François les Bas-bleus*; reprend ensuite les *Premières Armes de Louis XV*, *l'Œil crevé* et crée la *Veillée de Noces* (1888). Reprend le *Royaume des Femmes*, aux Nouveautés (1889). Crée *l'Égyptienne*, aux Fol.-Dram. (1890). Reprend la *Mascotte*, aux Men.-Pl. (1890). Rentre définitivement aux Nouveautés; y crée la *Demoiselle du Téléphone* (1891), *Nini Fauvette*, *Champignol* (1892), *Mon Prince* (1893), les *Grimaces de Paris* (1894), etc.

5, place de l'Alma — Paris.

# M<sup>lle</sup> PIERRON
## (Juliette-Alexandrine-Jeanne-Caroline).

Camus.

Née à Paris, le 15 septembre 1861. — Élève du Conservatoire, pour le piano, en 1874, et pour le chant, en 1878. 1<sup>er</sup> accessit de chant (1881), 1<sup>er</sup> accessit d'opéra et 2<sup>e</sup> prix d'opéra-comique, à l'unanimité (1882). Débute à l'Opéra-Comique le 16 septembre 1882, dans *Roméo et Juliette* : rôle de Stéphano ; y joue depuis tout le répertoire. A créé des rôles dans : *Lakmé*, *Partie carrée*, *Joli Gilles*, *le Mari d'un jour*, *le Baiser de Suzon*, *l'Escadron volant*, *la Cigale madrilène*, *Cavalleria rusticana*, etc.

19, boulevard Montmartre — Paris.

## Mme PIERSON (Blanche).

Camus.

Née à Saint-Paul (île Bourbon), le 25 mai 1842. — Déb. dans un rôle d'enfant, à Rennes (1855). Entre ensuite au couvent à Besançon. En sortant, déb. à Bruxelles ; paraît à l'Odéon dans la *Conscience* (p. rempl. une art. malade), part pour Toulouse où l'app. un eng. puis déb. à l'Ambigu à 14 ans et demi, dans le rôle de la veuve, de *Gaspardo*! Passe au Vaudev. ; déb. dans le *Nid d'amour* (1er mai 57) : joue le *Rom. d'un j. h. pauv.* (58), etc. Quitte le Vaud. en 1864 ; passe au Gymnase ; joue les *Curieuses* (64), *N. b. Villag.* (66), *Grand. dem.* (68), *Froufrou* (69), *Princesse Georges* (71), *Dam. aux Cam.* (72), *M. Alphonse* (73). Rent. au Vaud. en 1875 ; joue *Fromont* (76), *Dora* (77), *Bourg. de P.-Arcy* (78), *Lion empaillé*, *Nabab* (80), *Rois en exil* (83), etc. Déb. à la Com.-Franç., dans l'*Etrangère* : rôle de mistress Clarkson (17 mai 1884) ; joue aussi les *Pattes de mouche* et plus. pièces du répert. ; a créé des rôles dans *Francillon* (87), *Une Famille* (90), *l'Amour brode* (93), *Qui?* (94), etc. — Sociétaire depuis 1885.

18, rue des Bassins — Paris.

# M. PLAN (Paul).

Benque.

Né à Vals-les-Bains (Ardèche) le 14 février 1859. — 1er acc. de trag. (1884), 1er acc. de com. (1885), au Conservatoire (classe de M. Maubant). Débute à l'Odéon dans les *Jacobites* (1886); puis va créer, à Bruxelles, l'*Aff. Clémenceau*, *Francillon*. Est ensuite engagé au Gymnase (direction Koning) où il crée : *Jalousie*, *Belle-maman*, la *Lutte pour la vie*, l'*Obstacle*, *Musotte*, *Paris fin-de-siècle*, etc. Quitte le Gymnase pour suivre Koning à la Comédie-Parisienne, où il reprend la *Veuve*. Passe ensuite une saison à Londres et revient à Paris pour créer la *Fille prodigue*, au Châtelet. Retourne à Bruxelles qu'il quitte pour aller jouer le rôle de Saint-Marin, dans *Cabotins*, à Lyon (nov. 1894).

20, rue Richer — Paris.

## M. PLANÇON (Pol).

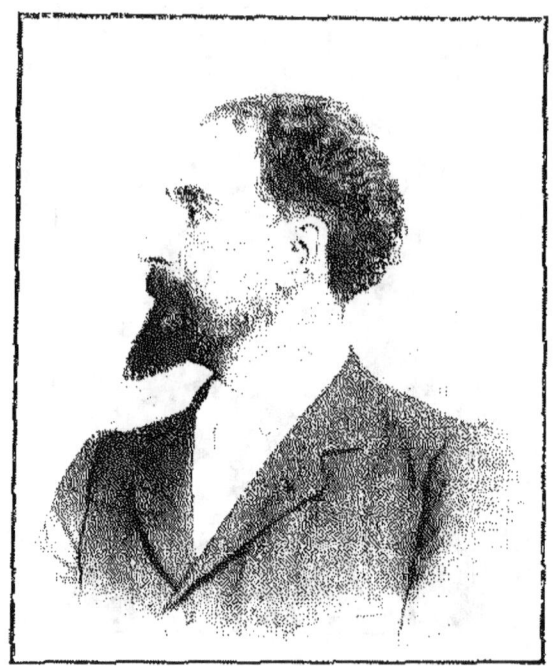

Benque.

Né à Fumay (Ardennes), le 12 juin 1854. — Élève de Duprez (18 mois d'études). Débute à Lyon, dans les *Huguenots* : rôle de Saint-Bris (1879) ; reste deux ans à Lyon ; crée *Cinq-Mars*, *Étienne-Marcel*. Engagé par M. Lamoureux pour l'inauguration de ses concerts. Saison à Monte Carlo. Débute à l'Opéra dans *Faust* : rôle de *Méphistophélès* (23 juin 1885). Reste dix ans à l'Opéra, crée *Sapho*, le *Cid*, *Ascanio*, chante *Faust* cent fois et tous les rôles de basses-chantantes, et profondes à l'exception de Bertram. Quatre saisons à Covent-Garden. Engagé en Amérique. — ✻.

16, *rue de Marignan* — *Paris*.

# M. POREL (Désiré-Paul Parfouru, dit).

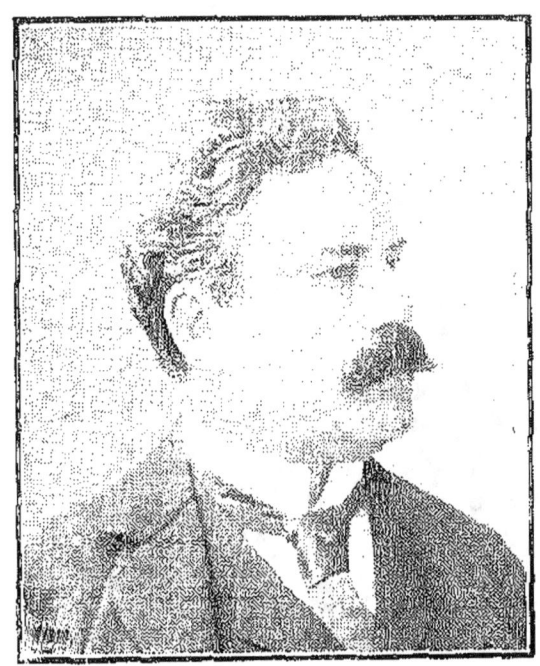

Nadar.

Né à Lessay (Manche) en 1842. — 2e prix de comédie au Conservatoire (1862). Débute à l'Odéon en 1865; crée les *Plumes de paon*, la *Contagion*, etc., et joue le répertoire classique. Passe au Gymnase; déb. dans les *Idées de Mme Aubray* (16 mars 1867); crée le *Roman d'une honnête femme*, les *Grandes Demoiselles*, le *Monde où l'on s'amuse*, etc. Rentre à l'Odéon en 1871; y crée *Jean-Marie*, la *Jeunesse de Louis XIV*, la *Maîtresse légitime*, les *Danicheff*, la *B. Sainara*, *Balsamo*, *Formosa*, etc., etc. Devient directeur de l'Odéon, le 27 déc. 1884; quitte ce théâtre en 1892 (après avoir monté un nombre considérable de pièces), pour prendre la direction du Grand-Théâtre, qu'il abandonne en 1893, pour prendre, avec M. Albert Carré, la codirect. du Vaudeville et du Gymnase. — ✳, I. ☉.

25, *avenue d'Antin — Paris*.

## M. POUGAUD (Désiré).

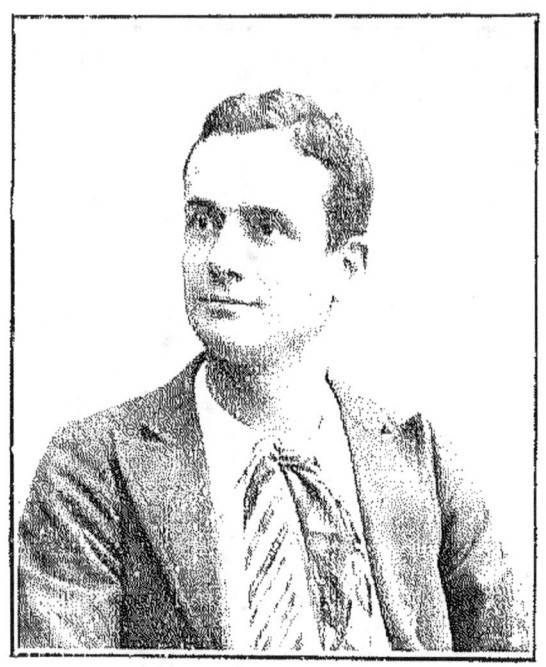

Eug. Piron.

Né le 24 janvier 1866. — A fait ses études pour être ingénieur. Entre au théâtre en 1885. Débute à l'Ambigu, dans les *Mystères de Paris* : rôle de Tortillard ; y crée successivement : la *Policière*, la *Fermière*, l'*Ogre*, *Roger-la-Honte*, le *Drapeau*, la *Porteuse de pain*, le *Régiment*. Passe ensuite au Châtelet pour y créer le *Trésor des Radjahs*, puis à Cluny où il crée la *Marraine de Charley* (oc. 1894) et enfin à la Porte-Saint-Martin : le *Collier de la Reine* (1895).

*42, boulevard du Temple — Paris.*

## M. PRUDHON (Charles).

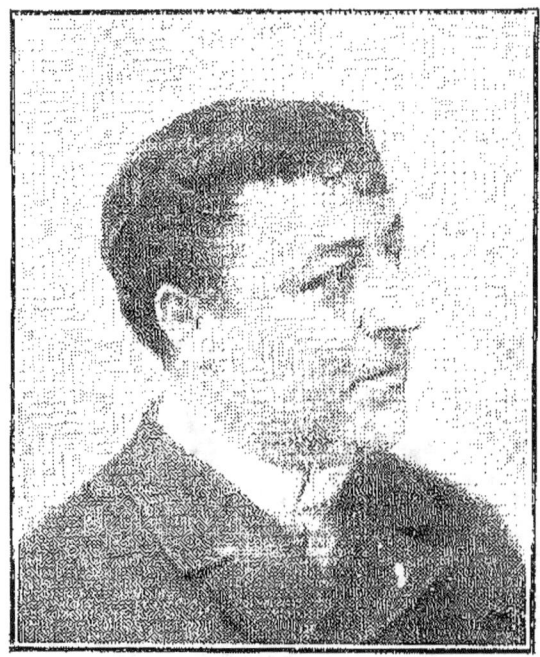

Boyer

Études au Conservatoire (Élève de Régnier). Débute à la Comédie-Française dans la *Métromanie*, rôle de Dorante (sept. 1865); joue ensuite le *Jeu de l'Amour et du Hasard*, *Tartuffe*, et tout le répertoire. Sa première création a été Bonaparte, du *Lion amoureux*; a créé depuis des rôles dans plusieurs pièces, notamment dans le *Monde où l'on s'ennuie*. — Sociétaire depuis 1885. — I. ◎.

15, *rue de Valois* — *Paris*.

## M. RAIMOND (Perrée).

Nadar

Né à Caen (Calvados), le 21 mars 1850. — Un jour au Conservatoire! Débuts au théâtre Montmartre, avec Daubray, Jolly, etc., Menus-Plaisirs, Déjazet, Délassements-Comiques, Palais-Royal, Renaissance, Variétés. Rentré définitivement au Théâtre du Palais-Royal ; très nombreuses créations dans ces divers théâtres : *Divorçons* (1880), le *Mari à Babette* (1881), le *Truc d'Arthur* (1882), *Ma Camarade* (1883), le *Train de plaisir* (1884), les *Noces d'un réserviste* (1885), le *Bigame* (1886), *Ma Gouvernante* (1887), *Coquard et Bicoquet* (1888), *Paris-Exposition* (1890), *M. l'Abbé* (1891), le *Système Ribadier*, *M. Chasse* (1892), le *Veglione*, le *Sous-Préfet de Chât.-Buzard* (1893), etc. Médaille de sauvetage.

16, rue Halévy — Paris.

## Mlle RATCLIFF (Marthe-Anne).

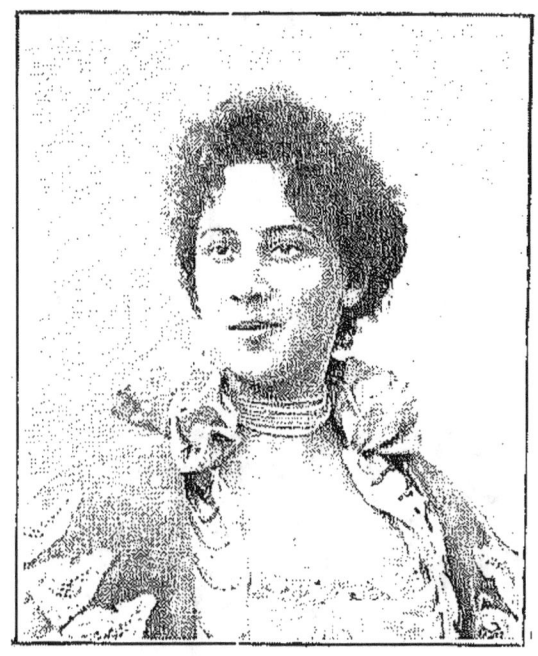

Boyer.

Née à Paris, le 17 mars 1875. — Second prix de comédie, 1er accessit de tragédie, au Conservatoire (Élève de M. Delaunay). Débute au Gymnase, en septembre 1893, dans une *Vengeance*. Crée *Ma gouvernante*, joue *Dette de jeunesse*. Crée au théâtre des Poètes : *Sous un chêne* : rôle de Julie. Engagée au Théâtre Michel, de Saint-Pétersbourg pour la saison 1894-95.

3, *rue Brochant* — *Paris*.

# M. REGNARD (Victor).

Stebbing.

Né à Paris, le 5 mars 1854. — Déb. au Th. de la Tour-d'Auvergne, dans la *Consigne est de ronfler* (1877) ; joue ensuite aux Men.-Pl. : *M*ⁿᵉ *Grégoire*, le *Petit Ludovic* ; à l'Athénée : le *Cabinet Piperlin*, l'*Article 7* ; à Cluny : *Trois femmes pour un mari* (création : 579 fois) ; puis crée à Déjazet : les *Femmes collantes*, la *Mariée récalcitrante* ; à la Renaissance : *Cocard et Bicoquet*, *Mission délicate*, la *Femme de Narcisse*, le *Brillant Achille*, *En scène*, *Mesdemoiselles*, etc. ; aux Nouveautés : *Champignol malgré lui*, *Mon Prince*, *Fanoche*, l'*Hôtel du Libre-Echange*, etc. — O. — Membre du Comité de l'Association des Artistes dramatiques.

10, *rue Rochechouart* — *Paris*.

## Mlle REICHENBERG
### (Angélique-Charlotte-Suzanne).

Boyer.

Née à Paris, le 7 sept. 1854. — Filleule de Suz. Brohan. Entre au Conserv. en 1866; 1er p. coméd. en 1868 (El. de Régnier). Déb. à la Coméd.-Franç. dans les *Femmes sav.* : rôle d'Agnès (14 déc. 1868). Joue tout le répertoire; a créé les *Faux Ménag.* (1869), les *Ouvriers* (1871), les *Enfants* (1872), l'*Ami Fritz* (1875), les *Fourchambault* (1878), le *Monde où l'on s'en.* (1881), les *Corbeaux* (1882), les *Maucroix* (1883), *Smilis* (1884), *Denise, Ant. Rigaud*, l'*Héritière* (1885), *Un Parisien* (1886), *Francillon*, *Vincenette*, la *Souris* (1887), *Pepa* (1888), *Margot* (1890), *Mariage blanc*, l'*Ami de la maison* (1891), *Jean Darlot* (1892), les *Romanesques* (1894), etc., etc. — Sociétaire depuis 1872. — IO. — Doyenne des sociétaires de la Comédie-Française.

21, villa Saïd — Paris.

## Mme RÉJANE-POREL
### (Gabrielle-Charlotte-Réju, dite).

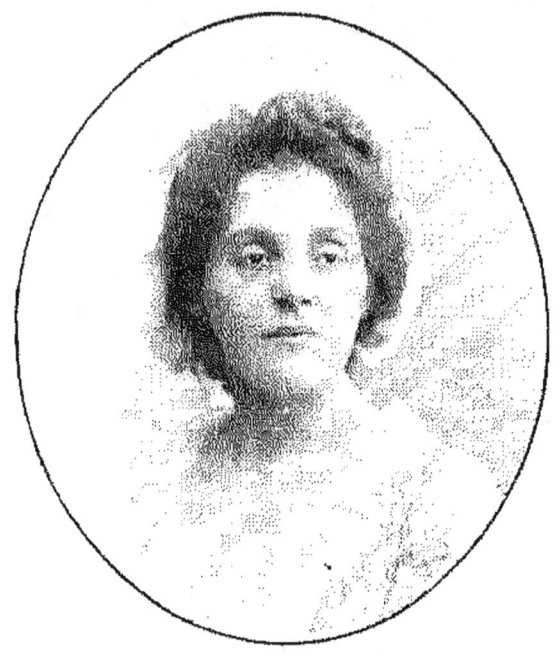

Reutlinger.

Née à Paris le 6 juin 1857. — 2ᵉ prix de comédie au Conservatoire, en 1874 (Elève de Régnier). Débute au Vaudeville dans la *Revue des Deux Mondes* (25 mars 1875), crée ensuite *Mlle Lili*, le *Premier Tapis*, le *Verglas*, les *Dominos roses*, le *Club*, le *Mari d'Ida*, *Odette*, etc. Quitte le Vaudev. en 1882 pour entrer aux Variétés où elle crée la *Nuit de noces de P. L. M.*; passe à l'Ambigu pour créer la *Glu* (1882). Crée ensuite : au Palais-Royal : *Ma Camarade* (1883); au Vaudeville : *Clara Soleil* (1885); aux Variétés : les *Dem. Clochard* (1886), *Décoré* (1888); à l'Odéon : *Germinie Lacerteux* (1888); *Shylock* (1889); au Vaudeville : *Marquise* (1889); aux Variétés : *Ma cousine* (1890); à l'Odéon : *Amoureuse*; au Grand-Théâtre : *Lysistrata* (1892), y reprend *Sapho*. Crée au Vaudeville : *Mme Sans-Gêne* (27 oct. 1893), *Maison de poupée* (1894). Tournée en Amérique (1895).
25, *avenue d'Antin* — *Paris*.

# M. RENAUD (Maurice).

Dupont.

Né à Bordeaux, en juillet 1862. — Un an au Conservatoire de Paris, sans résultat; puis au Conservatoire de Bruxelles (Élève de MM. Dupont et Gévaert). Débute à la Monnaie, de Bruxelles, dans *Sigurd* : rôle du prêtre d'Odin (1883). Reste à ce théâtre jusqu'en 1890; y crée : *Maît. chant.*, *Vaiss. fant.*, *Sigurd*, *Salammbô*, les *Templiers*, *Manon*, *Lakmé*, le *Roi l'a dit*, etc., y chante tout le répertoire d'opéra et tout le répertoire d'opéra-comique. Engagé à l'Opéra-Comique (1890-91), crée *Benvenuto*; chante *Lakmé*, *Roi d'Ys*. Débute à l'Opéra dans l'*Africaine* : rôle de Nelusko (juill. 1891); crée *Lohengrin*, *Salammbô*, *Deïdamie*, *Gwendoline*, *Djelma*, la *Montagne noire*; chante le répertoire des barytons.

9, *rue Brémontier* — *Paris*.

## M. RENEY (Paul).

Dairceaux.

Né à Bordeaux, le 1ᵉʳ oct. 1857. — Deux ans d'études au Conserv. de Paris dans la classe de Regnier (1873-1875). Déb. au Vaudeville dans *Une Fille d'Ève* (4 sept. 1875), joue ensuite *Dora*, le *Club*, la *Séparation*. Est engagé à la Coméd.-Franç.; déb. le 8 av. 1878 dans le *Test. de César Girodot*, puis le *Sphinx*, quitte la Com.-Franç. le 1ᵉʳ janv. 1885 pour entrer à la Porte-St-Mart. avec Sarah Bernhardt; joue *Nana-Sahib*, la *Dame aux Cam.*, les *Danicheff*, *Théodora*, *Marion Delorme*, etc. En représ. au Châtelet en 1888-89; joue *Michel Strogoff*, *Germinal*, la *Reine Margot*, etc. Passe à l'Odéon en 1890; déb. dans le *Secret de Gilberte*; crée la *Mer*; joue *Kean*, *Fantasio*. Eng. au Grand-Théâtre (1892-93), à la Renaissance (1894), et enfin au Th. Michel de Pétersbourg (1894-95).

*Au Théâtre-Michel — Saint-Pétersbourg.*

## M. RENOT (Joseph-Désiré).

Bergamasco.

Né à Paris, le 29 janvier 1855. — Élève de Ballande. Débute au Théâtre de Belleville (1869). Passe ensuite à Déjazet (1872), à la Porte-Saint-Martin (1873), au Troisième-Théâtre-Français (1875), aux Nations (1878), au Théâtre Michel, de Pétersbourg (1885-1892), à l'Ambigu (1893). A créé sur ces diverses scènes : l'*Amour et l'Argent*, *Chien d'aveugle*, les *Nuits du Boulevard*, la *Grande Isa*, *Zoé Chien-Chien*, les *Champairol*, *Claude fer*, le *Gentilhomme citoyen*, la *Nuit de Noël*, *Gigolette*, *Valmy*, les *Chouans*, la *Belle-Limonadière*, les *Ruffians*, etc. — Dix années de professorat. — ✦

3, villa de l'Avenir — Colombes (Seine).

# M. DE RESZKÉ (Edouard)

Benque.

Né à Varsovie en 1856. — Débuts en Italie. Engagé au Th.-Italien (Ventadour) en 1876 ; y crée *Aïda*, chante *il Trovatore*, *Rigoletto*, etc. ; quitte ce théâtre en 1878 et chante successivement à Londres, Milan, Turin, Gênes, Lisbonne. Revient à Paris et crée au Th.-Italien (Corti) : *Simon Boccanegra*, *Hérodiade*, *Aben-Hamet* ; chante le répertoire. Déb. à l'Opéra, dans *Faust* : rôle de *Méphistophélès* (15 avril 1885) ; y crée le *Cid*, *Patrie*, chante *Don Juan*, *Roméo et Juliette*, etc. Quitte l'Opéra en 1889. A fait, depuis, de nombreuses tournées à l'Étranger.

*Hôtel de l'Athénée, rue Scribe — Paris.*

# M. DE RESZKÉ (Jean).

Benque.

Né à Varsovie, en 1855. — Déb. à Londres (Drury-Lane) comme baryton, en 1875. Eng. au Th.-Italien (Ventadour) en 1876 ; y chante le répertoire des barytons ; fait ensuite plusieurs tournées à l'étranger et revient à Paris au Th.-Italien (Corti) en 1885 ; déb. dans *I Puritani*, puis crée le rôle de Jean (ténor) dans *Hérodiade* (30 janv. 1884). Eng. ensuite à l'Opéra ; y crée le *Cid* (1885), la *Dame de Montsoreau* (1888) ; chante *Aïda*, le *Prophète*, *l'Africaine*, *Faust*, *Roméo*, etc. Quitte l'Op. en 1889. A fait, depuis, de nombreuses tournées à l'Étranger.

*Hôtel de l'Athénée, rue Scribe — Paris.*

## M#####me## RICHARD (Alph.-Hélène-Renée).

Benque.

Née à Cherbourg, le 12 mars 1858. — 1#####er## prix de chant, 1#####er## prix d'opéra, au Conservatoire; 1877 (Élève de MM. Roger, Ismaël et Obin). Débute à l'Opéra le 17 octobre 1877 dans la *Favorite* : rôle de Léonore. Chante la *Reine de Chypre*, *Aïda*, le *Prophète*, *Sapho*, *Rigoletto*, l'*Africaine*, *Samson*, etc. Crée *Françoise de Rimini* (1882), *Henry VIII* (1883). Chante Margared du *Roi d'Ys*, à l'Opéra-Comique (1891).

Professeur de chant. I O.

63, *rue Prony* — *Paris*.

## M<sup>lle</sup> RICHMOND (Suzanne).

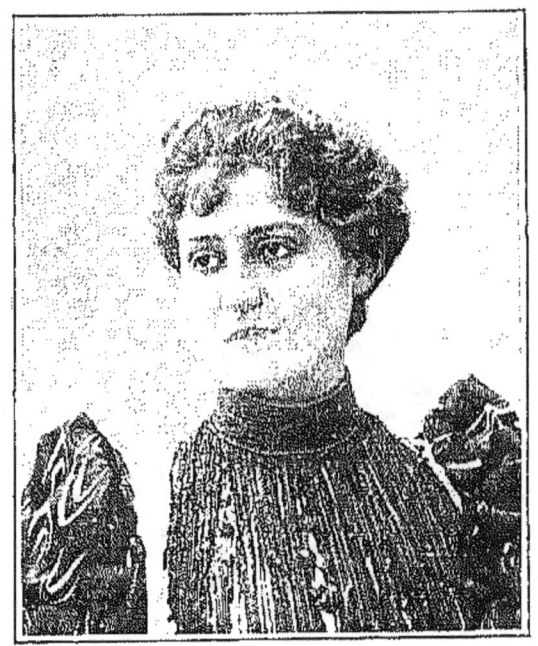

Boyer

Née à Paris, en 1868. — Études au Conservatoire (Élève de M. Delaunay). Débute au Vaudeville, dans *Gerfaut* (1886). Joue *l'Age ingrat*, la *comtesse Frédégonde*. Passe ensuite à Bruxelles. Saison à Aix-les-Bains. Odéon. Engagée à l'Ambigu; y crée les *Ruffians de Paris*, les *Deux Patries*, etc.

56, *rue Galilée* — *Paris*.

## M<sup>m</sup> RIQUET-LEMONNIER (Marie).

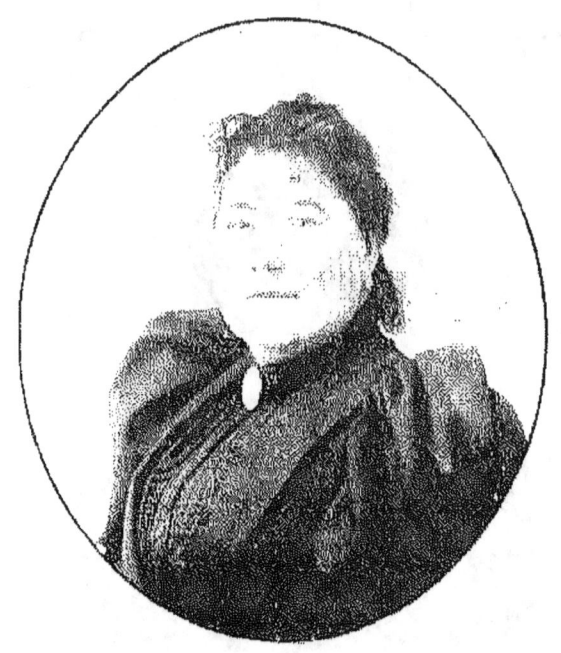

Daireaux

Née à Paris, le 20 août 1850. — Débute aux Délassements-Comiques en 1870, dans les *Contes de Perrault*. Crée plus tard, à Déjazet : les *Femmes de Paul de Kock*, les *Femmes qui font des scènes*, etc. Passe ensuite aux Variétés, aux Folies-Dramatiques, au Palais-Royal, au Château-d'Eau, à l'Ambigu (*M<sup>me</sup> la Maréchale* : création), au Gymnase (la *Duchesse de Montélimar* : création). Engagée au Th. du Château-d'Eau.

*48, rue de Malte — Paris.*

## M<sup>me</sup> RITTER-CIAMPI (Cécile).

Boyer.

Née à Paris, en 1860. — Élève de M<sup>mes</sup> Carvalho, Carlotta Patti et de M. Th. Ritter (chant); Regnier et M<sup>lle</sup> Reichenberg (déclamation), Ponchard (opéra-comique). Débute au Théâtre-Lyrique (novembre 1876) dans *Paul et Virginie* : rôle de Virginie (création). Engagée successivement à l'Opéra-Comique ; à Milan, Bologne, Lisbonne, Barcelone, Marseille, Bordeaux, Liège, Palerme, etc. Chante *Hamlet*, *Mignon*, *Carmen*, l'*Étoile du Nord*, *Lohengrin*, *Fra Diavolo*, etc.

Professeur de chant. Cantatrice de la Cour Royale de Portugal.

66, *rue de Rome* — *Paris*.

## M<sup>lle</sup> ROLAND (Yves-Mathilde).

Camus.

Née à Paris. — Déb. au Gymnase dans *Belle-Maman* (15 mars 1888). Passe ensuite à la Porte-St-Martin, puis à l'Odéon où elle joue le classique et crée des rôles dans *Amoureuse*, la *Mer*, les *Vieux Amis*, etc. Est engagée après au Grand-Théâtre, crée *Lysistrata* ; et enfin à la Renaissance, crée *Gismonda*, etc.

66, *rue Basse-du-Rempart* — *Paris*.

## M. ROMAIN (Romain X, dit).

Camus.

Né à Paris, le 16 janv. 1858. — Pas d'études : déb. à l'Ambigu, dans un petit rôle de la *Berline des émigrés* (1876). Passe ensuite à Cluny et revient à l'Ambigu où il rempl. Delessart dans Lantier, de l'*Assommoir*, puis à la Gaîté, où il joue la *Clos. des Genêts*, la *Belle Gab.*, *Léonard*, la *Tour de Nesle*; crée *Quat.-v.-treize*, etc. Entre au Gym.; rep. ou crée : la *Camaraderie*, les *Mères repenties*, la *Comt. Sarah*, le *Maît. de forges*, *Serge Panine*, le *Bonh. conjugal*, les *Femmes nerv.*, *M. Alphonse*, etc. Chante ensuite le rôle d'Ange Pitou, dans la *Fille de M*$^{me}$ *Ang.*, à l'Éden. Passe au Vaud.; crée les *Ménag. paris.* aux Nouveautés; les *Voyages dans Paris*, à la Porte-St-M.; *Gigolette*, à l'Ambigu; enfin reprend *M. Alphonse*, à l'Odéon (déc. 1894). Actuell. sans engag.

À Brunoy (S.-et-O.) et château de Rocquancourt (*Calvados*).

## M. SAINT-GERMAIN
### (Victor-Arthur Gilles de).

*Femque.*

Né à Paris, le 12 janvier 1833. — 1er prix de comédie au Conservatoire en 1853 (Cl. Provost). Débute à l'Odéon dans le *Jeu de l'Amour* (sept. 1853). Débute à la Comédie-Française, dans le *Dépit* (juil. 1854). Crée : les *Ennemis de la maison*, *Gâteau des reines*, *Joconde*, *Marton et Frontin*, les *Jeunes Gens*, etc. Joue le répertoire. Quitte la Comédie-Française en 1859, pour entrer au Vaudeville où il reste jusqu'en 1876, après y avoir créé plus de cent rôles ; notamment dans : les *Honnêtes Femmes*, *Marâtre*, *Petites Mains*, *Petits Oiseaux*, etc. Entre au Gymnase en 1876 ; y crée : *Bébé*, *Nounou*, *Jonathan*, *l'Age ingrat*, etc. Passe à la Comédie-Parisienne en 1882, pour créer *Une Perle* ; rentre au Gymnase et crée le *Roman Parisien*, *M. le Ministre*, le *Maître de forges*, etc. Crée ensuite : *Une Mission délicate*, à la Renaissance ; *Martyre*, à l'Ambigu ; *Tailleur pour dames*, *Pépère*, à la Renaissance, etc., etc. En résumé plus de 300 créations. Engagé au Palais-Royal. — O. Vice-Prés. de l'Assoc. des artistes dram. Présid. du Caveau.     18, *rue Fortuny* — *Paris.*

# M. SALÉZA (Albert).

Messy.

Né à Bruges (Basses-Pyrénées), le 18 octobre 1867. — 1er prix de chant et 2e prix d'opéra, en 1888, au Conservatoire (Élève de MM. Bax et Obin). Débute le 19 septembre 1888 à l'Opéra-Comique dans le *Roi d'Ys* : rôle de Mylio. Engagé à l'Opéra le 1er janvier 1892. Crée *Salammbô*, *Djelma*, *Othello* ; chante le *Cid*, la *Walkyrie*, *Sigurd*, *Roméo*, etc. Fait deux saisons à Nice où il crée la *Prise de Troie* et *Richard III*. — ✪.

141, *avenue Malakoff* — *Paris*.

## M<sup>lle</sup> SAMÉ (Françoise-Marie).

Nadar.

Née à Paris, le 21 av. 1868. — 1<sup>er</sup> prix d'op.-com. au Conservatoire (1887). Débute à l'Opéra-Comique, dans le *Caïd* : rôle de Virginie (28 nov. 1887) ; chante ensuite *Mignon*, *l'Ombre*. Quitte l'Opéra-Comique et passe au Théâtre de la Monnaie de Bruxelles ; y chante : le *Caïd*, *Mignon*, *Carmen*, *Manon*, le *Roi d'Ys*, etc. Revient à Paris au théâtre de la Gaîté, pour créer la *Fée aux Chèvres* (18 déc. 1890). Chante Méphisto du *Petit Faust*, à la Porte-Saint-Martin (1891), crée le *Cadeau de Noces*, aux Bouffes-Parisiens (1895) ; *Cliquette* aux Folies-Dramatiques (1895).

5, rue Laffitte — Paris.

# Mlle SANDERSON (Sybil)

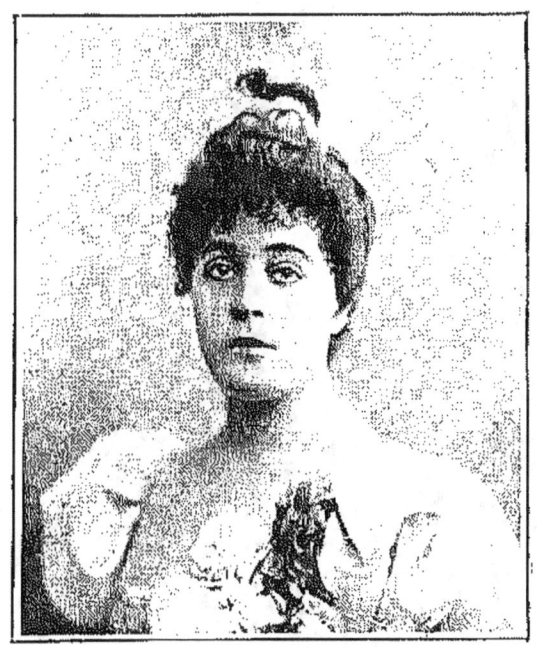

Reutlinger.

Née à San-Francisco. — Études musicales à Paris avec MM. Sbriglia, Gounod, Massenet et Mme Marchesi. — Débute à l'Opéra-Comique dans *Esclarmonde* (création : 15 mai 1889); chante ensuite *Manon* ; crée *Phryné* (1893). Crée, à l'Opéra: *Thaïs* (1894), chante *Roméo et Juliette*. Entre temps a fait de nombreuses saisons et tournées à l'étranger.

46, avenue Malakoff — Paris.

## M<sup>me</sup> SASSE (Marie).

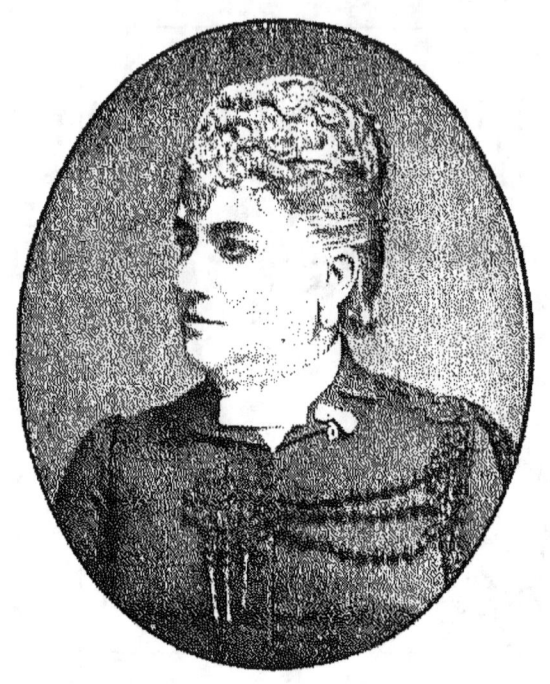

Pierre Petit.

Née à Gand (Belgique). — Premières études au Conservatoire de Gand; élève de Gevaert; ensuite de M<sup>me</sup> Ugalde et de Meyerbeer. Débute à l'Opéra, dans *Robert le Diable* : rôle d'Alice. Joue tout le grand répertoire : les *Huguenots*, *Guillaume Tell*, la *Juive*, *Freyschutz*, etc.; crée *Tannhauser* (13 mars 1861), l'*Africaine* (28 avril 1865), *Don Carlos* (11 mars 1867). Retirée du théâtre. Professeur de chant. — Q.

4, rue Nouvelle — Paris.

## M<sup>lle</sup> SAULIER (Jeanne).

Reutlinger

Née à Bordeaux, en 1870. — 1<sup>er</sup> prix de piano au Conservatoire de Bordeaux (1885). Élève de M<sup>me</sup> Rosine Laborde pour le chant. Débute au Th. des Galeries-St-Hubert, de Bruxelles, dans la *Jolie Parfumeuse* : rôle de Clorinde (1889). Passe aux Variétés en mars 1891; est très remarquée dans deux revues : *Paris Port de mer* (1891) et les *Variétés de l'année* (1892). Engagée ensuite à la Renaissance; reprend la *Jolie Parfumeuse*, le *Mariage aux lanternes*; crée un rôle dans le *Brillant Achille*. Crée un rôle dans *Miss Robinson*, aux Folies-Dramatiques (déc. 1892).

168, *boulevard Haussmann*. — *Paris*.

# M^me SAVILLE (Frances).

W. D. Downey.

Née à San-Francisco (Amérique). — Élève de M^me Marchesi. Débute au Th. de la Monnaie, de Bruxelles, dans *Roméo et Juliette* : rôle de Juliette (7 sept. 1892). Donne ensuite des représentations à Pétersbourg, Moscou, Berlin, Monte-Carlo, Varsovie ; et des concerts à Londres, Liverpool, Manchester, Birmingham, Glascow. Engagée au Théâtre de l'Opéra-Comique : débute dans *Paul et Virginie* : rôle de Virginie (décembre 1894).

*Au Th. de l'Opéra-Comique — Paris.*

# M<sup>me</sup> SCRIWANECK (Augustine-Célestine).

Nadar.

Née à Rouen, le 23 juin 1825. — Élève de sa mère. Débute à Rouen dans *Joseph* : rôle de Benjamine. Vient à Paris, en 1843. Déb. aux Fol.-Dram. dans la *Rosière des Champs-Élysées*. Passe ensuite à Beaumarchais : *Rosière et nourrice*, *Soleil de ma Bretagne*; puis au Palais-Royal en 1845 : les *Beig. à la Cour*, l'*Amant de cœur*, l'*Escadron volant*, etc. Commence à jouer les rôles de Déjazet avec le *Vicomte de Letorière*, le *Code des femmes*, l'*Enfant du Carnaval*, un *Roman de pension*, *Gentil Bernard*, *Judith et Holopherne*, l'*Été de la Saint-Martin*, le *Chevalier muscadin*, *Embrassons-nous Folleville*, etc. Engagée en 1849 aux Variétés, puis au Palais-Royal, au Châtelet, aux Fol.-Dram. Très nombreuses créations. Professeur de déclamation.

46, rue Richer — Paris.

## Mᵐᵉ SEGOND-WEBER (Eugénie-Caroline).

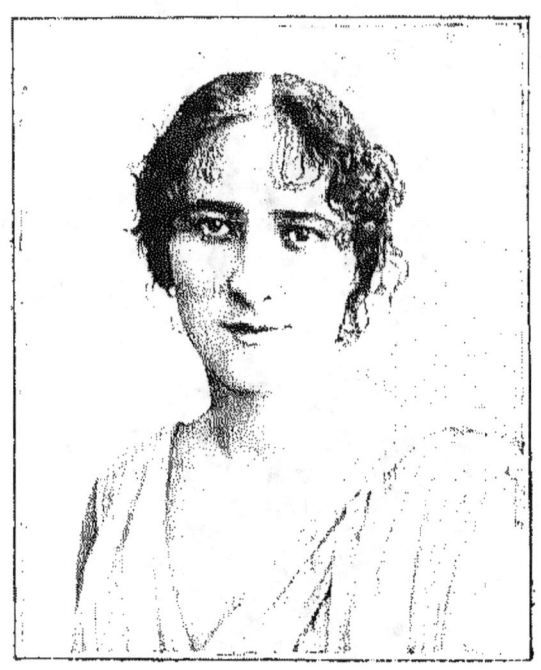

Reutlinger.

Née à Paris, le 6 février 1867. — 1ᵉʳ prix de tragédie au Conserv. en 1885 (Elève de M. Got). Débute à l'Odéon, dans les *Jacobites* : rôle de Marie (création : 21 nov. 1885) ; joue ensuite *Andromaque*, *Michel Pauper* ; crée le *Songe d'une nuit d'été*. Passe à la Comédie-Française ; déb. dans *Hernani* : rôle de doña Sol (31 août 1887), joue *Andromaque*, etc. Retourne à l'Odéon pour créer *Caligula*. Organise ensuite une tournée classique en France, puis vient à la Porte-St-Martin jouer dans les *Beaux Messieurs de Bois-Doré*. Crée la *Jeanne d'Arc* de M. Fabre, au Châtelet (27 janvier 1891).

*40, rue du Luxembourg — Paris.*

## M. SELLIER (Henry-Alfred).

Benque.

Né à Châtel-Censoir (Yonne) le 26 mars 1849. — Rentre au Conserv, après en être sorti une première fois sans récompense, et obtient en 1877, le 1er prix de chant et le 2e prix d'opéra. Débute à l'Opéra dans *Guillaume Tell* : rôle d'Arnold (11 mars 1878) ; chante ensuite *Polyeucte*, la *Muette*, les *Huguenots*, la *Juive*, *Faust*, etc. Crée : *Aïda*, le *Tribut de Zamora*, *Françoise de Rimini*, *Henri VIII*, *Sigurd*. Quitte l'Opéra en 1887. Crée *Salammbô* au Th. de la Monnaie (1890) et revient à l'Opéra, en représentations (1891). — Médaille de sauvetage.

16, *rue de la Paix* — *Paris*.

# M. SILVAIN (Eugène-Charles-Joseph).

Boyer.

Né à Bourg (Ain), le 17 janvier 1851. — 2e prix de tragédie au Conserv., en 1876 (Élève de Regnier). Débute chez Ballande en sortant du Conservatoire. Passe à la Coméd.-Franç.; y déb. le 7 mai 1878, dans *Phèdre*: rôle de Thésée ; joue tout le répertoire classique ; a créé des rôles dans *Daniel Rochat*, *Garin* (1880), les *Maucroix*, *Une Matinée de contrat* (1883), la *Bûcheronne* (1889), *Grisélidis* (1891), *Par le glaive* (1892), la *Femme de Tabarin* (1894), etc. A repris *Œdipe-Roi*, *Antigone*, etc. Sociétaire depuis 1885. — I Q. — Professeur au Conservatoire.

22, *avenue La Lauzière* — *Asnières* (Seine).

# Mme SIMON-GIRARD (Juliette-Joséphine).

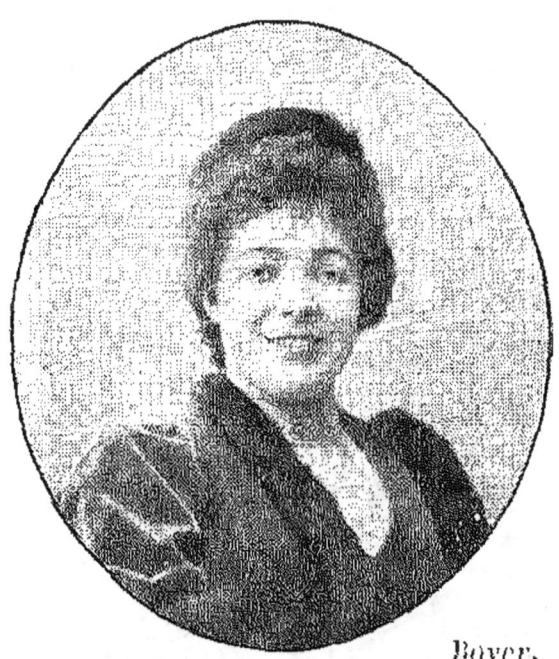

Boyer.

Née à Paris, en 1860. — 1er acc. de com. au Conserv. en 1876 (cl. de Régnier). Déb. aux Fol.-Dram. dans la *Foire Saint-Laurent* : rôle de Carlinette (création : 10 fév. 1877) ; crée ensuite : les *Cloches de Corneville* (19 av. 1877), *Madame Favart* (1878), la *Fille du Tambour-major* (1879), le *Beau Nicolas* (1880), les *Poupées de l'Infante* (1881), *Fanfan la Tulipe* (1882), la *Princesse des Canaries* (1883) ; reprend *Jeanne, Jeannette*. (1884). Passe aux Nouveautés en janv. 1885 ; y crée la *Vie mondaine*. Rentre aux Fol.-Dram. pour remplacer Mlle Ugalde dans les *Petits Mousquetaires* ; crée ensuite la *Fauvette du Temple* (17 nov. 1885). Joue la *Chatte Blanche*, au Châtelet en 1887, puis passe une année en Belgique. Rentre à la Gaîté en 1888 ; y reprend le *Grand Mogol*, la *Fille du Tambour-major* ; crée le *Voyage de Suzette* (1890). Passe à la Renaissance ; y crée *Mlle Asmodée* (1891), la *Femme de Narcisse* (1892) ; reprend la *Jolie Parfumeuse* (1892). Retourne aux Fol.-Dram. pour créer *Miss Robinson* (1892). Engagée aux Bouffes depuis 1893 ; y a créé : *Mlle Carabin*, les *Forains*, *Toledad*, la *Duch. de Ferrare*, etc.

*Au Th. des Bouffes-Parisiens — Paris.*

# M. SIMON-MAX (Nicolas-Marie).

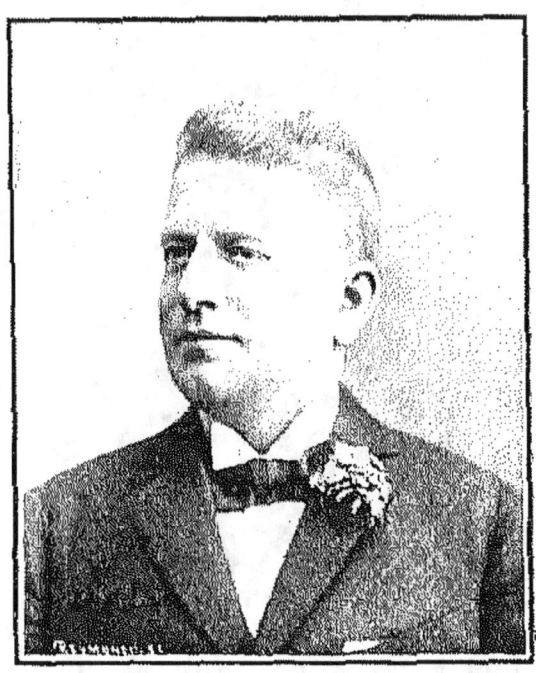

Reutlinger.

Né à Reims (Marne), en oct. 1855. — Études musicales à Reims. Déb. aux Folies-Dramatiques le 9 sept. 1875 dans *Anatole de Quillembois*; y crée les *Cloches de Corneville*, la *Fille du Tamb.-maj.*, *Mme Favart*, la *Princ. des Canaries*, le *Beau Nicolas*, *Fanfan la Tulipe*, la *Fauvette du Temple*, etc., reprend la *Fille de M<sup>me</sup> Angot*, *Jeanne*, *Jeannette*, etc. Passe ensuite au Châtelet, à la Gaité, aux Bouffes-Parisiens, à la Renaissance; crée dans ces divers théâtres : *Mlle Asmodée*, la *Femme de Narcisse*, le *Voyage de Suzette*; reprend la *Jolie Parfumeuse*, le *Grand Mogol*, etc., etc. — Directeur-fondateur de la Prévoyance théâtrale. Chansonnier.

10, *rue de Montholon* — *Paris*.

# Mlle SIMONNET (Cécile-Virginie).

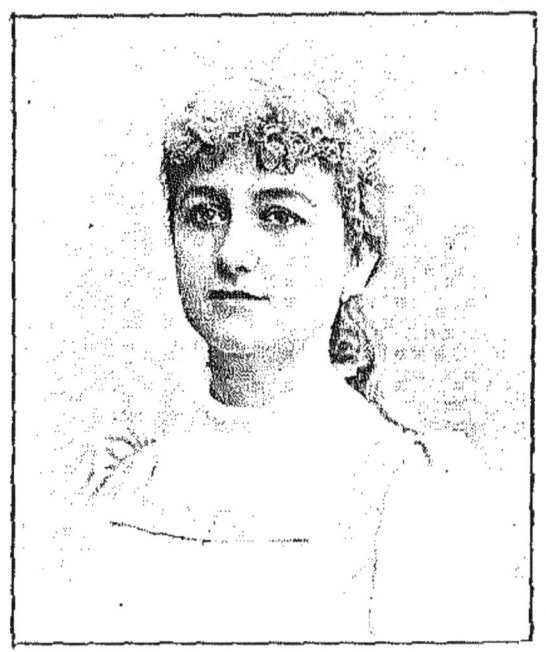

Benque.

Née à Lille, le 4 mars 1865. — Entre au Conservatoire en 1882 après avoir obtenu à Lille le brevet sup. et le 1er prix de chant. Sortie en 1884 avec 1er prix de chant et 1er prix d'opéra-comique (Élève de M. Bax). Débute à Monte-Carlo en janvier 1885 avec Pasdeloup. Débute à l'Opéra-Comique le 10 sept. 1885, dans le rôle de Lakmé, après le départ de Mlle Van Zandt. Crée le *Mari d'un jour*, le *Signal* (1886); *Proserpine* (1887), le *Roi d'Ys* (1888), *Dante* (1890), le *Rêve* (1891). Joue tous les principaux rôles du répertoire : *Mignon, Mireille, Pré-aux-Clercs, Traviata, Flûte ench., Philémon*, etc. Chantait *Mignon*, le soir de l'incendie. Représentations à Nice, Aix-les-Bains, Londres (Covent-Garden). Engagée au théâtre de la Monnaie de Bruxelles, pour 1894-95.

1, *rue d'Hauteville* — *Paris.*
10, *place de Louvain* — *Bruxelles.*

## Mme SISOS (Catherine-Raphaële).

Benque.

Née à Paris, le 15 août 1860. — 1er prix de coméd. au Conserv. en 1878 (Élève de MM. Bressant et Got). Déb. à l'Odéon dans la *Fontaine des Beni-Menad* (création), et dans Agathe, des *Folies amoureuses* (21 sept. 1878). Reprend le *Voy. de M. Perrichon*, la *Fausse Agnès* (1879), la *Belle Affaire*, les *Enf. d'Édouard* (1881), *l'Honneur et l'Argent* (1882); crée *Voltaire chez Houdon* (1880), *Jack*, le *Klephte*, *l'Inst. Sainte-Catherine* (1881). Joue à St-Pétersbourg (1882-85). Reprend, au Vaudev., le *Plus heur. des trois*; crée *l'Amour* (1884). *Clara-Soleil* (1885). Rentre à l'Odéon; crée *Numa Roumestan*, *Beauc. de bruit pour rien* (1887), *l'Aveu* (1888), *Révoltée* (1889); rep. *Fanny Lear*, *l'Arlésienne* (1889). Passe au Gymnase; crée *l'Obstacle* (1890), *Musotte* (1891), le *Monde où l'on flirte*, la *Menteuse*, *Ch. Demailly* (1892), les *Amants légitimes* (1893); rep. *Numa Roumestan* (1891), le *Maître de Forges* (1892). Inaugure la Comédie-Parisienne (30 déc. 1893); dit le Prologue et joue la *Veuve*. Joue à Marseille (sep.-déc. 1894). Crée *M. le Directeur*, au Vaudeville (1895).

5, rue de Douai — Paris.

# Mlle SOREL (Cécile).

Reutlinger.

Née à Paris, le 7 septembre 1872. — Prend des leçons de M. Delaunay. — Débute à l'Éden-Théâtre dans la reprise d'*Orphée aux Enfers* (1889); passe ensuite aux Variétés, puis au Vaudeville : crée des rôles dans *Flipote*, les *Drames sacrés*, *Madame Sans-Gêne* (la reine de Naples), etc.

48bis, *boulevard Haussmann* — *Paris.*

## M. SOULACROIX (Gabriel-Valentin).

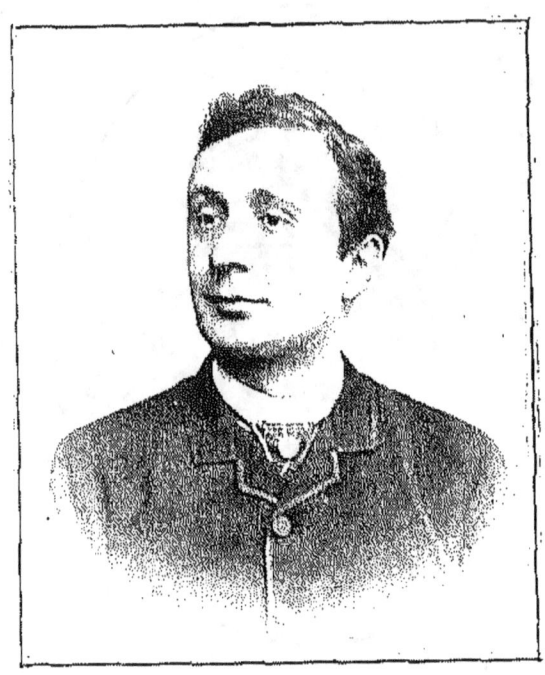

Benque.

Né à Fumel (Lot-et-Garonne), le 11 déc. 1855. — Études au Conserv. de Toulouse (4 premiers prix), puis au Conserv. de Paris, 2es p. de chant et d'op.-com. (1878). Déb. à la Monnaie de Bruxelles, dans *Mireille* (5 sept. 1878), y chante tout le répert.; y crée le *Timbre d'argent*, *Joli Gilles*, *Jean de Nivelle*, les *Maîtres chanteurs*, etc., etc.; quitte la Monnaie et déb. à l'Op.-Com. dans les *Drag. de Villars* : rôle de Bellamy (25 sep. 1885); chante tout le répert.; a créé des rôles dans *Plutus*, *Egmont* (1886), l'*Escad. volant de la reine* (1888), la *Basoche* (1890), les *Folies amour.* (1891), *Falstaff* (1894), etc.— Quitte l'Op.-Com. et rep. *Rip* à la Gaîté (1894). — I. ☼ — Offic. du Nicham. — Méd. de sauvetage.

20, *rue Vintimille* — *Paris*.

## Mlle SUBRA (Julia).

Benque.

Née à Paris, en 1866. — Élève de Mme Mérante. Débute à l'Opéra, dans *Hamlet* (fête du Printemps) 1882. Danse *Coppelia*, le *Fandango*, les *Deux Pigeons*, le *Cid*, *Françoise de Rimini*; crée *Henri VIII*, *Patrie*, *Sapho*, la *Dame de Montsoreau*, *Namouna*, les *Jumeaux de Bergame*, la *Maladetta*, etc.

49, avenue d'Antin — Paris.

## Mlle SUGER (Louise Schachinger, dite).

Stebbing.

Née à Neuilly (Seine), le 27 avril 1869. — 1er accessit de comédie au Conservatoire en 1892 (Élève de M. Maubant). — Déb. au Grand-Théâtre dans *Lysistrata* (1892), joue *Athalie* (1893); passe ensuite au Vaudeville; y crée un rôle dans *Madame Sans-Gêne* (1893); puis au Gymnase; rep. le *Chapeau d'un horloger* (déc. 1894), joue dans *Maison de poupée*, au Vaudeville (1895), etc.

*Au Théâtre du Gymnase — Paris.*

## M<sup>lle</sup> SULLY (Mariette).

Nadar.

Née en Belgique, en décemb. 1874. — Fait d'abord ses études pour l'obtention du brevet supérieur, puis aborde le théâtre. Débute au Casino de Nice dans l'emploi des secondes chanteuses, passe ensuite à Monte-Carlo puis à Bucarest où elle joue Irma, du *Grand Mogol*. Engagée aux Bouffes-Parisiens, déb. dans les *Forains* (création : 1894), crée ensuite le *Bonhomme de Neige*, au même théâtre ; puis chante *Miss Helyett*, aux Menus-Plaisirs. Est enfin engagée à la Gaîté, où elle reprend le rôle de Kate dans *Rip*.

*Au Théâtre de la Gaîté — Paris.*

## M<sup>lle</sup> SYLVIAC (Marie-Thérèse).

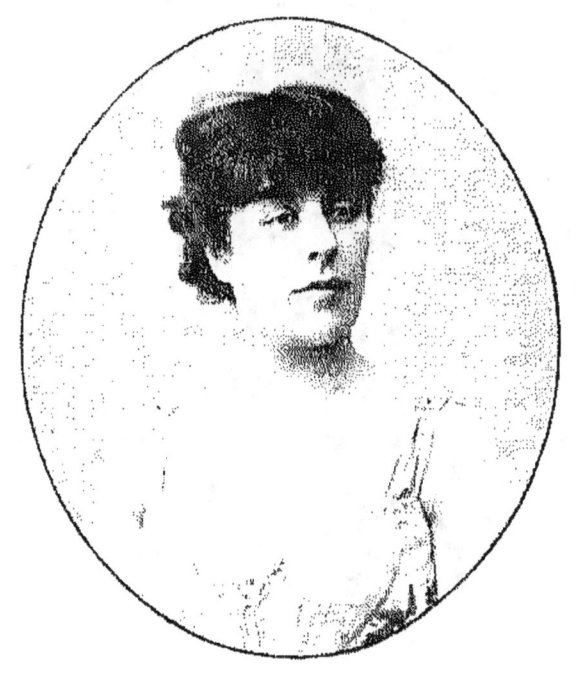

Camus.

Née à Bordeaux, le 30 juill. 1863. — 1<sup>er</sup> accessit de comédie au Conservatoire, en 1887. Joue pour ses débuts plusieurs pièces, au Théâtre-Libre. Reprend l'*Assommoir*, aux Menus-Plaisirs (1892) ; crée au Palais-Royal un rôle dans les *Maris d'une divorcée* (1892); à l'Ambigu, un rôle dans *Gigolette* (1893) et un rôle dans les *Chouans* (1894).

46, *rue La Bruyère* — *Paris*.

## M<sup>lle</sup> SYMA (Rose).

Camus.

Née à Lyon, le 31 mai 1870. — 2° prix de comédie au Conservatoire, en 1890 (Élève de M. Worms). Débuts à l'Odéon dans le *Philosophe sans le savoir* et dans l'*Arlésienne* : rôle de l'Innocent (1890). Joue l'*Honneur et l'argent*, les *Femmes savantes*, *Tartuffe*, le *Malade*, la *Vie de Bohême*, le *Barbier de Séville*, le *Fils naturel*, *Britannicus*, l'*Héritage de M. Plumet*, etc. etc. Créé *Mariage d'hier*, le *Ruban*, les *Deux Noblesses*, *Célimène aux enfers*, etc.

92, rue de Cléry — Paris.

# M. TAFFANEL (Claude-Paul).

Pierre Petit.

Né à Bordeaux, le 16 sept. 1844. — 1er prix de flûte, d'harmonie, de fugue et de contrepoint, au Conservatoire de Paris (Élève de Dorus et Reber). Flûtiste solo de l'Opéra et de la Société des concerts du Conservatoire, en 1871. Fondateur de la Sté de musique de chambre pour instr. à vent, en 1879. Chef d'orchestre de l'Opéra en 1890. Élu chef d'orchestre de la Société des concerts du Conservatoire, en 1892. Professeur de flûte, au Conservatoire, en 1895. — ✵. I ◯.

8, avenue Gourgaud — Paris.

## M. TAILLADE (Paul-Félix-Joseph).

Camus.

Né à Paris, en 1826. — Études au Conserv., en sort en 1847 et déb. à la Comédie-Franç. Passe ensuite à la Gaîté (48), Cirque (50), Ambigu (52), Cirque (56), Gaîté (58), Ambigu (59), Porte-Saint-Martin (59), Odéon (63), Ambigu (64), Odéon (67), Châtelet (69), Odéon (69), Porte-Saint-Martin (70), Ballande (70), Cluny (71), Ch.-d'Eau (72), Odéon (75), Porte-Saint-Martin (75), Châtelet (75), Porte-Saint-Martin (76), Gaîté (81), Porte-Saint-Martin (82), Odéon (83), Ambigu (83), Nations (85), etc. A fait de nomb. créations et rep. quantité de pièces du vieux répertoire : *Mahomet, Marceau, Bonaparte, Reine Margot, Marie Stuart, Ch. du Mont Saint-Bernard, Tour de Nesle, Louis XI, Richard III, Macbeth, Rocambole, Roi Lear, Drame de la rue de la Paix, Luc.-Borgia, Mich.-Pauper, Erynnies, Marie Tudor, Deux-Orph., Quatre-Vingt-Treize, Cromwel, Vingt Ans après, Exilés, Othello, Caligula, l'As de Trèfle,* etc. Crée Tibère à Caprée (Porte-Saint-M. 1894), *Pour le Drapeau* (Ambigu, 1895). Auteur de plusieurs drames.   *Au théâtre de l'Ambigu — Paris.*

## M. TARRIDE (Abel-Anatole).

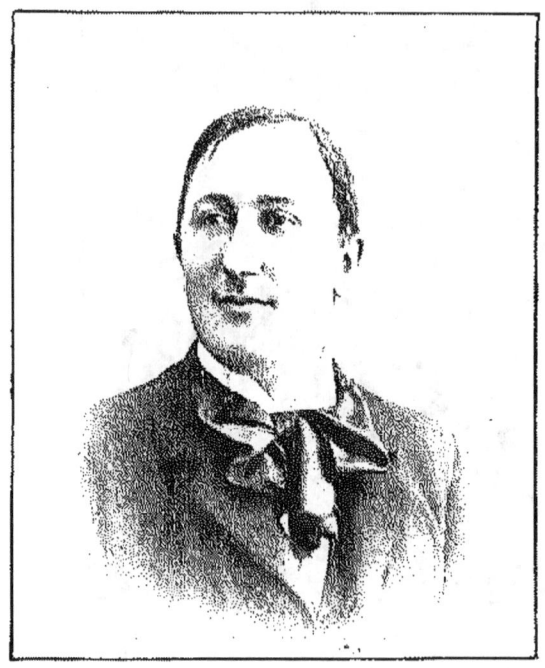

Stebbing.

Né à Niort, le 18 avril 1865. — 2e prix de comédie au Conservatoire, en 1889 (Élève de M. Delaunay). Débute au Vaudeville, le 22 novembre 1889 dans les *Respectables* : rôle de Fontaine ; joue la *Comtesse Romani*, *Tête de Linotte*, etc. Passe aux Nouveautés ; crée la *Demoiselle du Téléphone*, le *Petit Savoyard*, la *Vertu de Lolotte*, *Nini Fauvette*, la *Bonne de chez Duval*, *Fanoche*, *Champignol*, *Son secrétaire*, *Mon prince*, les *Grimaces de Paris*, etc. A créé de nombreuses pantomimes ; à Londres : la *Statue du commandeur*. Engagé aux Nouveautés. Prêté aux Folies-Dramatiques pour créer la *Perle du Cantal* (mars 1895).

6, rue Say — Paris.

## M. TASKIN (Émile-Alexandre).

Nadar.

Né à Paris, le 18 mars 1855. — 1er acc. de chant, au Conservatoire (Élève de M. Bussine et Ponchard). — Débute à Amiens, dans les *Mousquetaires de la Reine* (sept. 1875). Chante ensuite à Genève, à Lille et vient créer le *Capitaine Fracasse* et les *Amants de Vérone*, au Théâtre-Lyrique (1878). Débute à l'Opéra-Comique, en 1880, y chante tout le répertoire ; a créé : *Jean de Nivelle*, les *Contes d'Hoffmann*, *Galante Aventure*, *Manon*, *Diana*, *Egmont*, *Proserpine*, *Esclarmonde*, *Dante*, le *Flibustier*, etc., etc. Professeur au Conservatoire. — 1 ✪, — méd. de sauvetage de 1re classe.

159, *rue de Rome — Paris.*

## M. TAUFFENBERGER (Fernand).

Stebbing.

Né à Marseille, le 25 décembre 1855. — Débute au Th. de la Renaissance dans *Giroflé-Girofla* ; joue ensuite la *Petite Mariée*, la *Marjolaine*, etc. Passe deux ans en Amérique (1880-82). Revient à Paris et entre au Châtelet pour jouer dans *Peau-d'Ane*. Est engagé ensuite aux Italiens (dir. Corti), y chante le rôle d'Arthur, dans *Lucie* (1884). Passe à la Gaîté pour jouer *Orphée aux Enfers*. Après plusieurs saisons à Monte-Carlo, à Lyon, à Nice, est engagé aux Bouffes-Parisiens où il crée des rôles dans *Cendrillonnette*, *Miss Helyett*, etc. Engagé au Nouveau-Théâtre (1895), y crée le *Dragon Vert*.

15, *rue Blanche* — *Paris*

# M. TERVIL (Ernest Terquem, dit).

Nadar.

Né à Paris, le 11 janvier 1857. — Accessit de comédie, au Conservatoire (Élève de Monrose). Débute au Palais-Royal, dans la *Cagnotte* (septembre 1878). A joué depuis, un peu partout, un grand nombre de pièces du répertoire moderne.

25, *rue Bleue* — *Paris.*

## Mme TESSANDIER (Aimée-Jeanne).

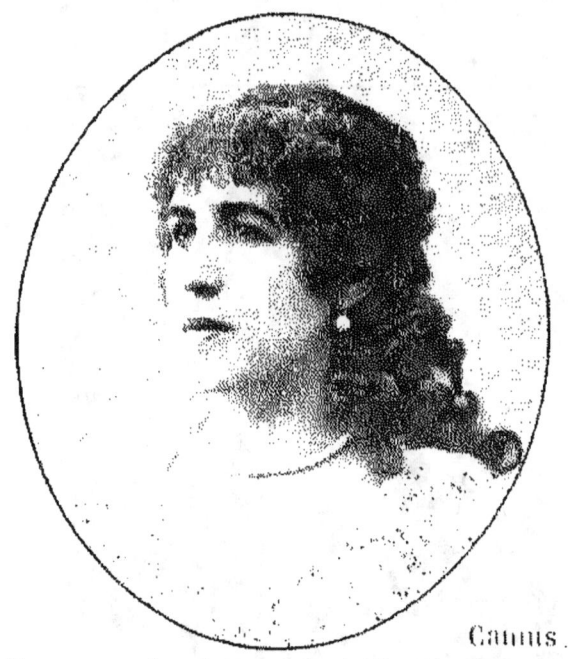

Camus.

Née à Libourne, le 26 sept. 1851. — Déb. au Th.-Fr. de Bordeaux d. les *Brebis de Panurge*; passe ensuite à Bruxelles, à Reims, etc. Déb. à la Gaîté dans le *Gascon* (2 sept. 1875) et crée Agnès Sorel dans *Jeanne d'Arc* (7 déc. 1875). Part pour le Caire en 1875, y reste deux ans, rev. en France, joue un peu en prov. puis est eng. au Gymnase; y déb. dans la *Dame aux Camélias* (30 sept. 1878), et crée *l'Age ingrat*, le *Fils de Coralie*. Passe à l'Odéon, y déb. dans *Charlotte Corday* (31 oct. 1880); crée ensuite le *Voyage de noces*, *Othello*, *Amrha*, *Severo*, *Macbeth*; reprend l'*Arlésienne*, *Antony*, etc. Eng. au Vaud., y reprend l'*Age ingrat* et crée *Georgette* (1885); joue ensuite *Patrie!* à la P.-St-Mart., les 5 *Doigts de Birouk*, aux Nations; *Marie-Jeanne*, à l'Ambigu; l'*Affaire Clémenceau*, au Vaudev.; la *Marchande de sourires*, *Athalie*, *Fanny Lear*, les *Erynnies*, *Révoltée*, à l'Odéon. Déb. à la Com.-Franç. dans la *Bûcheronne* (création : 15 nov. 1889). Retourne au Gymnase : crée *Dernier Amour* (18 nov. 1890). Crée *Lysistrata*, au Gr.-Th. (22 déc. 1892), y reprend *Sapho*. Rev. à l'Odéon; y crée *Vercingétorix* (1893), reprend *Monsieur Alphonse* (1894). Crée *Pour la Couronne* (1895).

8, *rue Hippolyte-Lebas* — *Paris*.

## Mme THÉO (Cécile Piccolo, dite Louise).

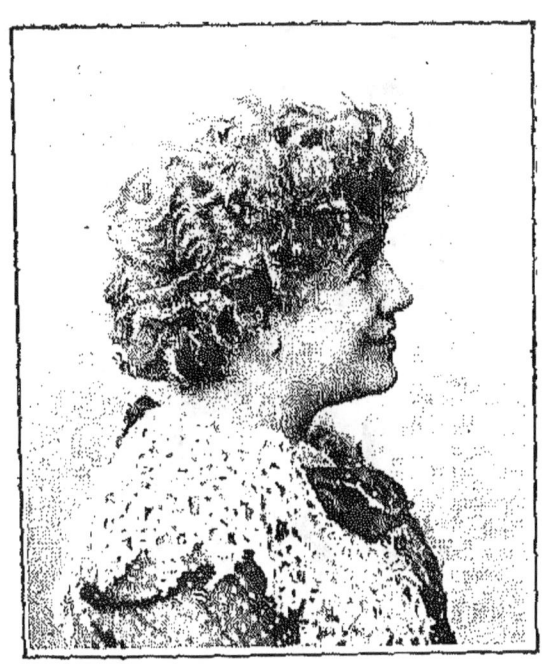

Reutlinger.

Née à Paris, en 1854. Commence toute enfant à chanter au café-concert que tenait sa mère aux Ch.-Élysées. Entre au couvent; en sortant se marie, puis déb. à l'Eldorado (1872). Ensuite tournée à Vienne, où elle est remarq. par Offenbach qui la fait eng. à la Renaissance où elle crée *Pomme d'Api* et la *Jolie Parfumeuse* (1875). Joue ensuite *Orphée* (Cupidon), et la *Princesse de Trébiz*, la *Petite Muette*, la *Timbale*, Mme *l'Archiduc*, aux Bouffes. Crée *Fleur d'Oranger*, aux Nouveautés (1878); joue *Cendrillon* à la Porte-St-Martin (1879), *Rataplan* et le *Tour du Cadran* aux Variétés (1880). Tournée en Amérique (1881-82). Crée, aux Bouffes, Mme *Boniface* (1883), aux Nouveautés : *Adam et Ève* (1881); à la Gaîté : *Dix j. aux Pyrénées* (1887); aux Nouveautés : *Mimi* (1888). Reprend aux Bouffes, la *Mascotte*, le *Droit du Seigneur* (1889). Crée le *Brillant Achille*, à la Renaissance (1892), etc., etc.

*17, boulevard de la Madeleine. — Paris.*

# Mme THIBAULT-TAUFFENBERGER (Jeanne)

Camus.

Née à Paris en 1865. — Débute aux Bouffes-Parisiens dans les *Cent Vierges* (1885) ; y crée *Joséphine vendue par ses sœurs* (1886). Crée ensuite aux Nouveautés *l'Amour mouillé* ; à l'Eden, *Ali-Baba*, le *Pied de Mouton* (reprises) ; à la Porte-St-Martin, *Mamz'elle Pioupiou* ; à la Gaîté, le *Bossu* (de Grisart) ; aux Folies-Dramatiques, l'*Œuf rouge*. Retourne aux Bouffes pour une reprise de la *Timbale d'argent* ; puis passe plusieurs saisons à Pétersbourg, à Bucharest et à Vienne.

15, *rue Blanche* — *Paris.*

## M<sup>me</sup> THUILLIER-LELOIR
(Louise-Victorine).

Nadar.

Née à Paris, le 8 mars 1859. — 1<sup>ers</sup> prix de chant et d'opéra-comique au Conservatoire, en 1878 (Élève de M. Bax et Mocker). Débute à l'Opéra-Comique, dans les *Noces de Jeannette* (26 fév. 1879); chante le répertoire; crée l'*Amour médecin* (1880); *Attendez-moi sous l'orme*, la *Nuit de St-Jean*, *Battez Philidor* (1882). Quitte l'Opéra-Comique en 1883. Crée le *Vertigo*, à la Renaissance (1883); le *Grand Mogol*, à la Gaîté (1884); *Pervenche*, aux Bouffes (1885); la *Cigale et la Fourmi*, à la Gaîté (1886); *Oscarine*, aux Bouffes (1888); y reprend *Jeanne, Jeannette et Jeanneton* (1890). Passe aux Folies-Dramatiques; y crée la *Fille de Fanchon* (1891), la *Cocarde tricolore* (1892); rep. les *Petits Mousquetaires* (1893), etc.

4, avenue de Villars — Paris.

## M. TRUFFIER (Charles-Jules).

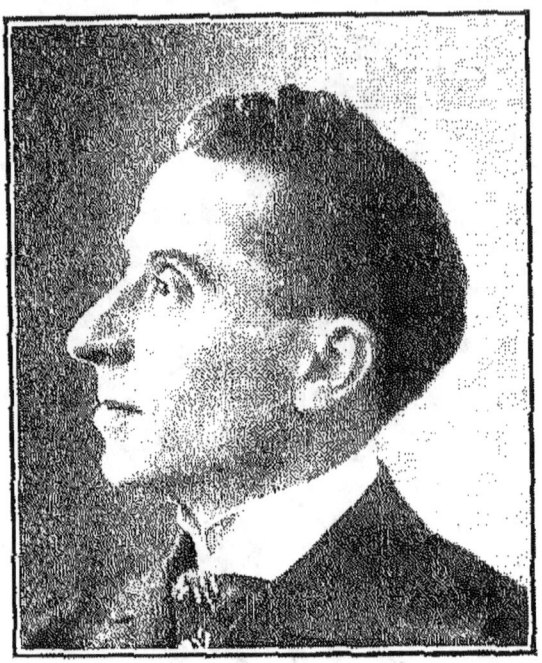

Camus.

Né à Paris, le 20 février 1856. — 1er acc. de comédie au Conservatoire (1875) Débuts à l'Odéon. Engagé à la Comédie-Française en 1875 (début dans Thomas Diafoirus). Joue tout le répertoire ancien et moderne. A créé quantité de rôles; notamment dans : *Jean Dacier* (1877), *Petit-Hôtel* (1879), *Daniel Rochat*, *Garin* (1880), *Barberine* (1882), la *Duchesse Martin* (1884), *Antoinette Rigaud* (1885), *Monsieur Scapin* (1886), *Francillon* (1887), la *Bûcheronne* (1889), l'*Article 231* (1892), *Cabotins*, *Qui ?* (1894), etc. Sociétaire depuis 1888. Auteur de nombreuses pièces : la *Corde au cou*, *Saute Marquis*, le *Dîner de Pierrot*, *Fleurs d'avril*, la *Phèdre de Pradon*, etc., jouées sur les scènes subventionnées; et de plusieurs volumes de vers. — I Q.

178, *rue de Rivoli* — *Paris*.

## Mlle UGALDE
### (Marie Varcollier, dite Marguerite).

Reutlinger.

Née à Paris, en 1862. Élève de sa mère. Déb. à Étretat en 1879. Déb. à l'Op.-Com. dans la *Fille du Régiment*, rôle de Marie (19 av. 1880) ; crée le *Bois* et les *Contes d'Hoffmann* (Nicklauss). Quitte l'Op.-Com., et entre aux Nouveautés: y crée le *Jour et la Nuit* (5 nov. 1881), le *Droit d'ainesse* (1883), l'*Oiseau bleu* (1884), etc. Va créer les *Petits Mousquetaires* aux Fol.-Dram. et revient aux Nouv. créer le *Petit Chaperon rouge*, *Serment d'amour* (1886). Passe aux Bouffes (1887), y crée plusieurs rôles. Tournées en Belgique (1888-89). Rentre aux Nouveautés, dans le *Royaume des Femmes*, (28 fév. 1889). Passe au Gymnase en oct. 1890 ; crée l'*Art de tromper les femmes*, *Mon oncle Barbassou* (6 nov. 1891). Crée les 28 *Jours de Clairette*, aux Fol.-Dram. (5 mai 1892) ; y reprend *Juanita* ; reprend, aux Variétés, les *Brigands* (30 nov. 1893), *Gentil Bernard* (1894), *Chilpéric* (1895), etc.

34, *rue de l'Arcade — Paris.*

## M. VAGUET (Albert).

Benque.

Né à Elbeuf (Seine-Inférieure), le 16 juin 1865. — Seconds prix de chant, d'opéra et d'opéra-comique au Conservatoire, en 1890 (Élève de MM. Barbot, Obin et Ponchard). Débute à l'Opéra, dans le rôle de Faust (1ᵉʳ nov. 1890). Chante la *Favorite*, *Rigoletto*, *Salammbô*, *Robert le Diable*, *Patrie*, etc. A créé *Stratonice*, *Gwendoline*, *Deïdamie*, la *Vie du Poète*, *Othello*, etc.

167, *boulevard Haussmann* — *Paris*.

## Mme VAILLANT-COUTURIER (Marguerite).

Nadar.

Née à Paris, en 1860. — 1ers prix de chant, d'opéra et d'op.-comique, au Conservatoire (1878). Débute à la Monnaie de Bruxelles, dans *Mireille* (sept. 1878). De ce fait est poursuivie par le Minist. des Beaux-Arts et condamnée à 20 000 fr. de dom.-intérêts pour n'être pas restée à la disposition des th. subventionnés après avoir obtenu ses premiers prix, au Conservatoire. — Chante à la Monnaie, *Roméo*, *l'Étoile du Nord*, *Galathée*, etc. Passe ensuite à Marseille, à Nantes, à Genève. Débute aux Nouveautés pour créer le *Cœur et la Main* (10 oct. 1882); y crée encore le *Roi de carreau* (1883) et *Babolin* (1884). Retourne à Bruxelles pour y créer *Manon* et chanter *Faust* et *Hamlet*; part ensuite pour Buenos-Ayres, Saint-Pétersbourg, Nice et revient à Paris, à l'Opéra-Comique en 1888; y chante *Carmen* et crée l'*Escadron volant de la reine*. Passe ensuite à la Haye et enfin au Th. du Capitole, de Toulouse (oct. 1894).

10 *bis, rue Piccini* — *Paris*.

## M. VAILLIER (Jean).

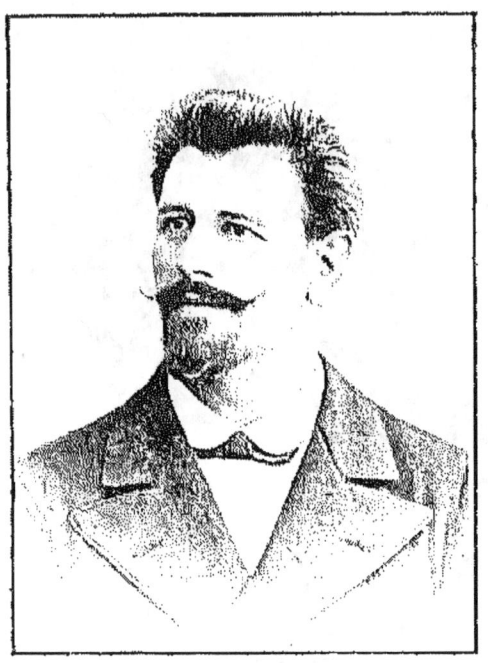

Ogereau.

Né à Cette (Hérault), le 2 novembre 1865. — Études au Conservatoire. — 1ᵉʳ accessit de chant (1895) ; 1ᵉʳ prix d'opéra (1894). Crée *Aréthuse*, à Monte-Carlo (1894). Engagé à l'Opéra-Comique.

9, rue Geoffroy-Marie — Paris.

# Mme VALDEY (Marcelle).

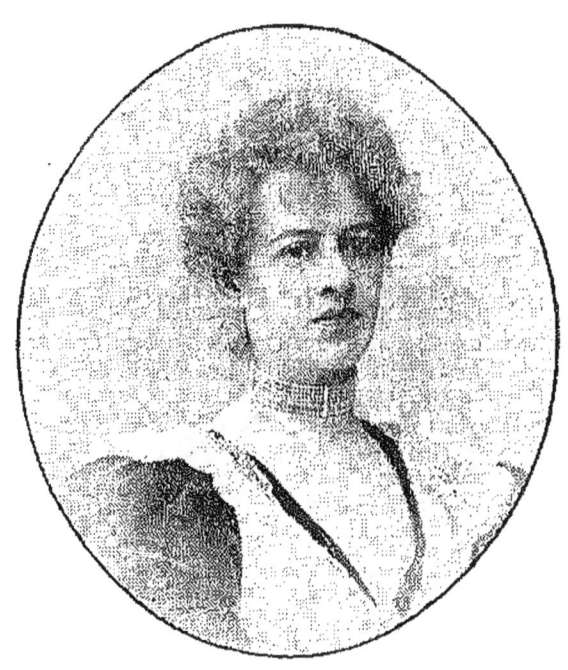

Nadar.

Née à Paris, en novembre 1872. — Un an au Conservatoire (classe de M. Got), 1er accessit de comédie ; n'attend pas une seconde année et débute à Bruxelles (théâtre du Parc) ; joue la *Parisienne*, *Tête de Linotte*, etc. Rentre à Paris ; débuts au Théâtre-Libre, dans l'*Affranchie*. Six mois en Amérique avec Sarah Bernhardt. Engagée à la Renaissance ; crée les *Rois* (Frida), reprend la *Femme de Claude* (Edmée). *Amphitryon*, etc.

28, rue Meslay — Paris.

## M. VANDENNE
(Jean-Joseph van den Kerkove, dit).

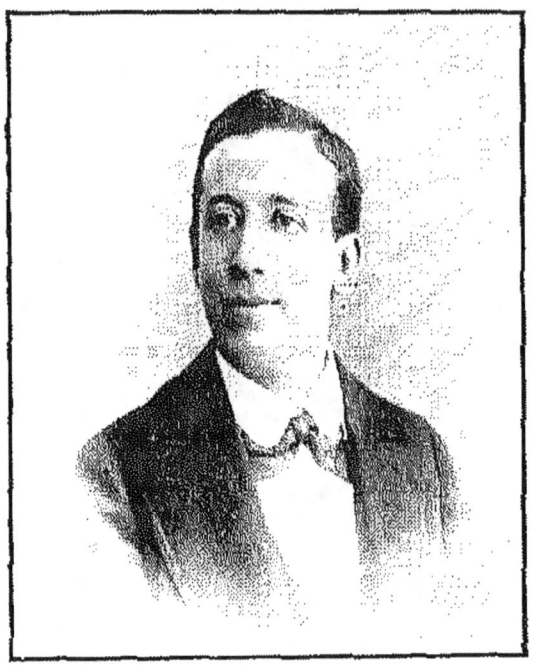

Stebbing.

Né à Paris, le 1er sept. 1864. — 2e prix de comédie au Conservatoire, en 1885 (Élève de M. Maubant). Débute à l'Odéon, en 1885 ; crée des rôles dans le *Songe d'une nuit d'été* (1886), *Beaucoup de bruit p. rien* (1887), etc. Joue dans plusieurs reprises et les pièces du répertoire. Quitte l'Odéon en 1891 pour entrer aux Menus-Plaisirs : y crée l'*Oncle Célestin*, le *Coq*, *Que d'eau !* (1891), *Article de Paris*, *Toto* (1892), *Mlle ma femme* (1893), etc. Passe aux Folies-Dramatiques, en 1894 ; y joue le *Tour du Cadran*, *Tout-Paris en revue*, etc.

9, *rue de Marseille* — *Paris*.

## Mlle VAN ZANDT (Marie).

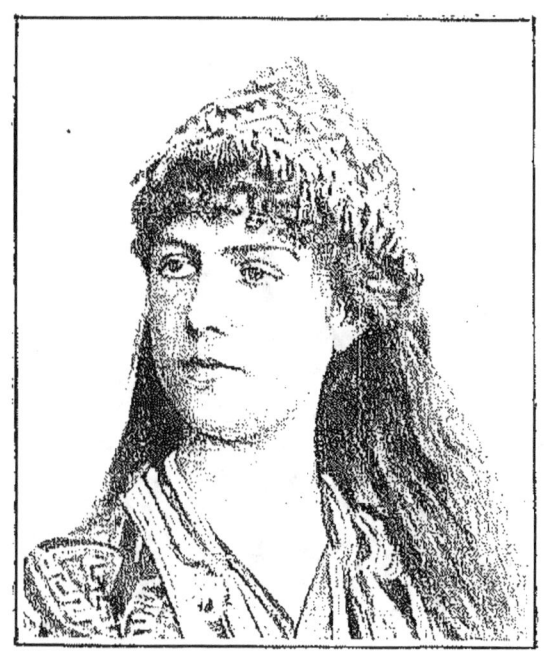

Benque.

Née à New-York, le 8 oct. 1861. Elève de sa mère et de Lamperti (Milan). Déb. à Turin dans *Don Giovanni*: rôle de Zerline (janv. 1879). Est engagée ensuite à Covent-Garden ; y débute dans la *Somnambula* (mai 1879). Vient à Paris et paraît pour la première fois à l'Op.-Com. dans *Mignon* (20 mars 1880). Retourne en Angleterre, puis en Danemark par l'exécution d'engagem. antérieurs et rentre à l'Op.-Com., le 25 mai 1884, dans le *Pardon de Ploermel* Chante ensuite le rôle de Chérubin, dans les *Noces de Figaro*, et crée *Lakmé* (14 av. 1883). Après plusieurs représentations tumultueuses du *Barbier* et de *Lakmé*, l'engag. de Mlle Van Zandt est résilié (27 mars 1885). Depuis cette époque, nombr. tournées à l'étranger.

48, *rue de Berri — Paris*.

# M. VAUTHIER (Amédée-Eugène-Victor).

Nadar.

Né à Auxerre (Yonne) le 29 sept. 1845. Déb. au Petit-Lazari puis parcourt pend. plus. années la prov., jouant tour à tour l'opéra, la com., le drame et l'opérette. De ret. à Paris, est eng. aux Fol.-Dram., où il déb. dans le *Canard* (1870), crée la *Boîte de Pandore*, le *Chevalier de la table ronde*, etc., reprend *Chilpéric*. Passe ensuite au Th.-Lyrique (Athénée); y crée *M. Polichinelle*, la *Gusla*, etc. Après une saison au Caire, il est eng. à la Renais. où il crée succes. la *Famille Trouillat*, *Giroflé*, la *Reine Indigo*, la *Petite Mariée*, la *Camargo*, la *Petite Mademoiselle*, la *Marjolaine*, le *Petit Duc*, *Belle-Lurette*, le *Saïs*, etc. Repr. *Héloïse*, le *Canard*, l'*Œil crevé*. Quitte la Renais. au bout de huit ans pour passer aux Nouv. où il crée : le *Cœur et la Main*, le *Roi de Carreau*, l'*Oiseau bleu*, etc. Rev. aux Fol.-Dram., crée *Mme Cartouche* ; crée la *Béarnaise* aux Bouffes. Passe à la Gaîté, joue *Orphée*, le *Voy. aux Pyrénées*, le *Bossu*, la *Fille du Tambour-major*. Ret. aux Nouv., puis joue *Mme Favart*, aux Menus, et passe au Châtelet. Rep. *Chilpéric*, aux Variétés (1895).

17, *place de la République — Paris.*

## M. VERGNET (Edmond-Alph.-Léon).

Benque.

Né à Montpellier, le 4 juillet 1850. — Études au Conservatoire d'abord classe de violon (Sauzay). 1er prix d'opéra et 2e prix d'opéra-comique, 1873 (Élève de M. Bax). Débute à l'Opéra dans *Robert le Diable* : rôle de Raimbaud (1873). Crée, à l'Opéra, le *Roi de Lahore* (1877), la *Reine Berthe* (1878), le *Mage* (1891), *Salammbô* (1892), *Samson et Dalila* (1892) à l'Opéra-Comique : *l'Attaque du moulin* (1893); à la Monnaie de Bruxelles *Hérodiade*; au théâtre royal de Turin : *Don Giovanni d'Austria*; à la Scala de Milan : la *Déjanice*. — ℺.

14, *place du Havre* — *Paris*.

## M<sup>lle</sup> VERNE (Madeleine de Taillan, dite Lili).

Stebbing.

Née à Paris, le 20 octobre 1872. — Débute aux Bouffes-Parisiens en septembre 1895 ; joue dans *Mamzelle Carabin*, les *Forains*. Ensuite saison à Vichy. Engagée aux Folies-Dramatiques (1894) joue le *Tour du Cadran*, etc.

51, rue Lafayette — Paris.

## Mlle **VERNEUIL** (Madeleine).

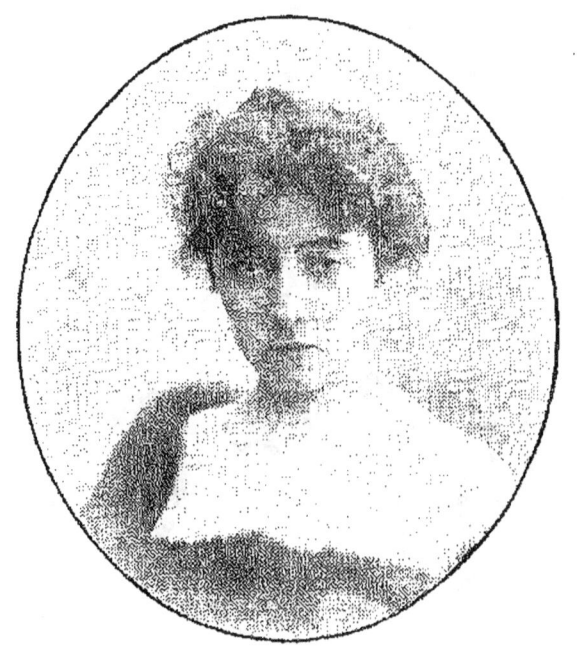

Reutlinger.

Née à Paris. — Débute au Vaudeville en 1893. Crée le rôle de Caroline dans *Madame Sans-Gêne*. Passe au Gymnase ; crée *Pension de Famille* (1894).

23, rue Berlioz — Paris.

# Mme VIARDOT
## (Pauline-Laurence-Fernande Garcia).

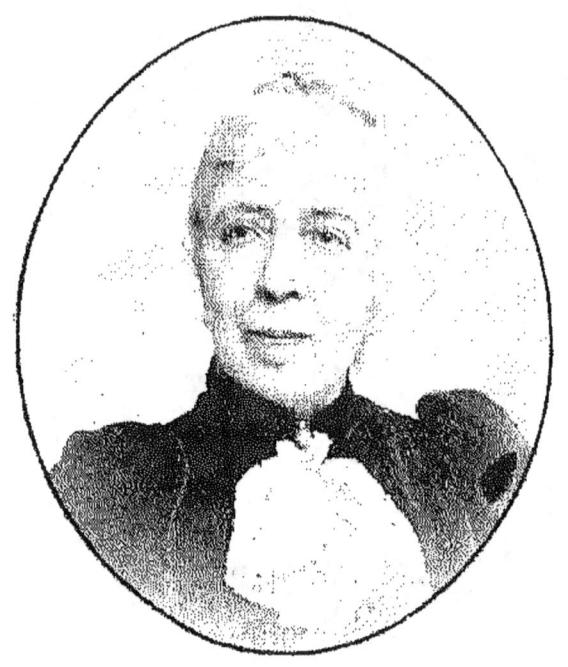

Benque.

Née à Paris, le 18 juillet 1821. — Débute à Londres dans *Othello*, de Rossini : rôle de Desdemone, (1838). Saisons à Londres, Paris, Saint-Pétersbourg, Vienne et Berlin. Chante *Norma*, le *Barbier*, les *Huguenots*, la *Juive*, *Iphigénie en Tauride*, *Orphée*, *Alceste*. Crée le *Prophète* (Fidès) (1849), *Orphée* (Orphée). — I ✩ — Professeur de chant.

243, *boulevard Saint-Germain* — *Paris*.

# M. VILLAIN (François-Henri).

Liébert.

Né à Paris, le 2 février 1850). — 1ᵉʳ prix de comédie au Conservatoire, en 1873 (Élève de Bressant). — Débute à la Comédie-Française dans la *Fille de Roland*. Joue tout le répertoire; a créé un grand nombre de petits rôles depuis son entrée à la Comédie-Française. — ✪.

167, rue Montmartre — Paris.

## Mlle VILLEFROY (Angèle).

Nadar.

Née à Rouen, le 6 mai 1871. — Accessit de chant et accessit d'opéra, au Conservatoire (Élève de MM. Archainbault, Obin, Giraudet et Sbriglia). Débute à l'Opéra-Comique, le 29 novembre 1891, dans le rôle de Lalla-Roukh. Chante le répertoire, crée *Cavalleria rusticana*. Reprend *Paul et Virginie*, etc.

37, rue de Rivoli — Paris.

## M. VIZENTINI (Albert).

Saint-Pétersbourg (1884).

Né à Paris, le 9 nov. 1841. — Joue à l'Odéon des rôles d'enfants (déb. le 31 déc. 1847, dans le *Dernier Banquet*, revue de M. Camille Doucet). Études musicales au Conserv. de Bruxelles ; 1ᵉʳˢ prix de violon, de solfège, de composition et d'harmonie. Ensuite auditeur de la Cl. Amb. Thomas, au Conserv. de Paris. — Violon solo au Th.-Lyrique (1861-66). Puis successivement chef d'orch. à : Porte-St-Martin, Gaîté, théâtres de Londres, Th.-Nat.-Lyr. ; administrateur des th. impériaux de Russie (1879-89) ; directeur de la Gaîté, du Th.-Lyrique, des Folies-Dramatiques ; fondateur des Festivals de l'Hippodrome ; administrateur des Variétés. Critique musical (1865-73). Compositeur de musique. Directeur de la scène au Th. du Gymnase, depuis sept. 1894. — Off. de la couronne d'Italie ; chev. de Ste-Anne ; chev. de St-Stanislas.

*Au Théâtre du Gymnase — Paris.*

# M. VOLNY (Maurice-Auguste).

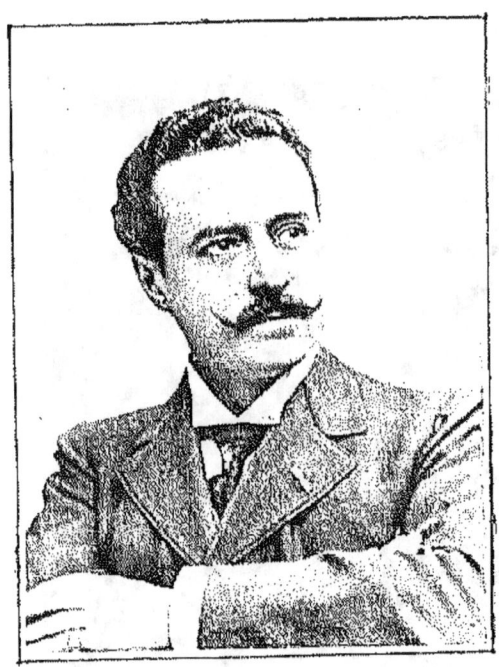

Falk.

Né à Paris, le 13 sept. 1857. — Élève de M. Talbot. Débute à la Comédie-Française, dans le rôle de Chatterton (5 fév. 1877), joue ensuite : le *Chandelier*, *Britannicus*, *Garin* (création), l'*Aventurière*, *Mlle de Belle-Isle*. Prêté par la Comédie-Française à la Gaîté pour jouer *Lucrèce Borgia* (1881). Entre au Vaudeville, en nov. 1881. Passe à la Porte-Saint-Martin en 1885 ; y crée le *Voyage à trav. l'impossible*, le *Pavé de Paris*, *Nana-Sahib*, *Macbeth*, *Théodora*, etc., reprend les *Danicheff*, *Patrie*, etc. Passe au Châtelet en 1887, pour reprendre *Michel Strogoff* ; revient à la Pte-St-Martin, en 1888, pour créer la *Grande Marnière*. Crée *Mensonges*, au Vaudeville (1889). Passe trois ans au th. Michel de St-Pétersbourg ; y joue 56 pièces (1889-91). Rentre au Châtelet en 1895 pour créer la *Fille prodigue*, puis fait une tournée de 8 mois en Amérique avec Coquelin aîné. Entre à l'Ambigu (sept. 1894) ; crée les *Ruffians*. Engagé au Châtelet pour la reprise de *Don Quichotte* 1895). — ().

42, rue Lamartine — Paris.

# M. WALTER (Lucien).

Nadar.

Né à Paris, le 5 février 1866. — Débute aux Bouffes-du-Nord en 1886; y crée *Devant l'ennemi*, en 1892. Passe ensuite aux Nouveautés (1893) et crée dans *Champignol* un rôle qu'il joue 200 fois. Engagé à l'Ambigu en déc. 1893, débute dans *Gigolette*; crée ensuite les *Chouans*, la *Belle Limonadière*, les *Ruffians de Paris*, etc.

26, *rue des Dames* — *Paris*.

## M. WAROT (Victor-Alexandre).

Nadar.

Né à Verviers (Belgique), le 18 sept. 1834. — Licencié en droit; avocat inscrit au barr. de Paris (1856). — Élève de son père, compositeur et professeur. — Débute à l'Opéra-Comique, dans les *Monténégrins* (1ᵉʳ oct. 1858). — Trente ans de théâtre : Opéra-Comique, Opéra, Bruxelles, Anvers, Opéra-Populaire (Paris), Italiens (Paris), Genève, Nantes, Marseille, etc., etc. Créations diverses à l'Opéra-Comique et l'Opéra. Création de *Lohengrin*, *Tannhauser*, *Vaisseau-Fantôme*, à Bruxelles; création de *Polyeucte*, *Françoise de Rimini*, à Anvers. Professeur de chant au Conserv. de Paris. — I O ; chev. de Léopold.

9, *rue des Carbonnets, Bois-Colombes (Seine)*.

M^lle **WISSOCQ** (Élisabeth-Marie-Joséphine).

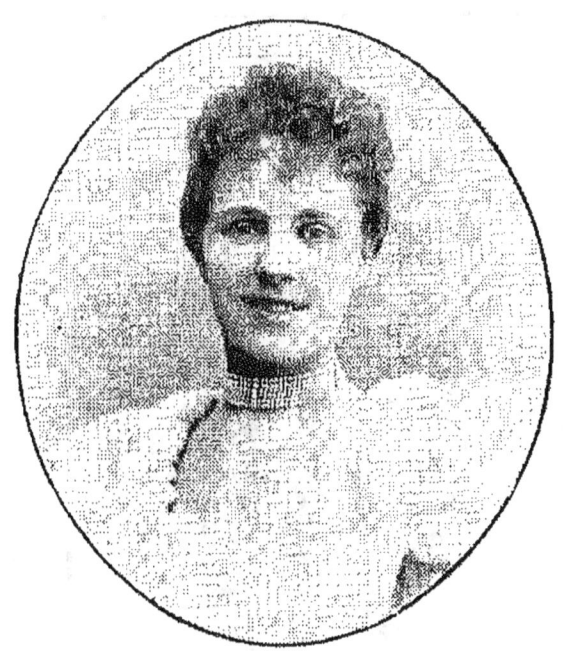

Stebbing

Née à Bollezeele (Nord), le 29 juin 1868. — 2° prix de comédie, au Conservatoire, en 1892 (Élève de Delaunay). — Déb. à l'Odéon en oct. 1892; crée les *Contents*, reprend *Louis XI*, joue le répertoire.

*Au Th. national de l'Odéon — Paris.*

## M. WORMS (Gustave).

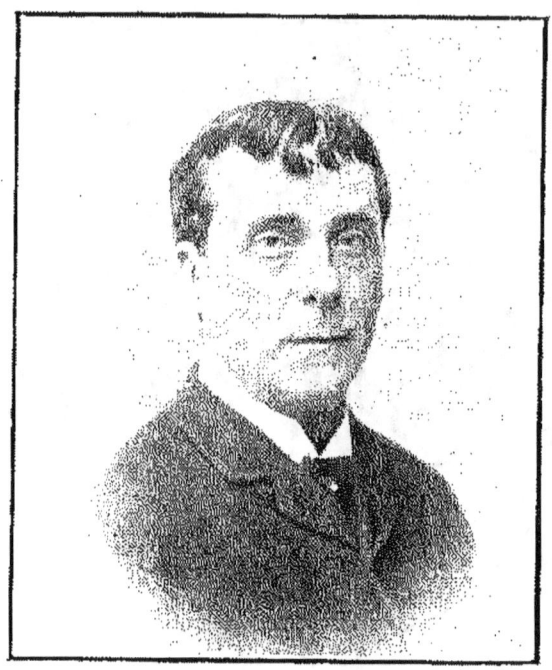

Boyer.

Né à Paris, le 26 nov. 1836. — D'abord typographe. Études au Conserv., 1<sup>er</sup> acc. trag.; 2<sup>e</sup> p. com. en 1857 (Él. de Beauvallet). Eng. Coméd.-Franç.: déb. dans *Tartuffe*; rôle de Valère (1858); créé le *Duc Job* (1859); créé plusieurs autres pièces; joue le répert. Démiss. en 1864, le ministre n'ayant pas ratifié sa nom. au sociétariat. Passe dix ans au th. Michel de Pétersbourg, où il joue le rép. ancien et moderne. Rev. à Paris en 1875; entre au Gymnase; déb. dans la *Dame aux Cam.*; créé *Ferréol*, le *Charmeur*, la *Comt. Romani*. Rent. à la Com.-Franç. (qui paye la moitié du dédit au Gym.) le 4 juin 1877, dans *Marq. de Villem.* Joue le rép., a créé des rôles dans *Rantzau* (82), *Smilis* (84), *Denise*, *Ant. Rigaud* (85), *Francillon*, *Souris* (87), *Flib.* (88), *Bûcheronne* (89), *Margot* (90), *J. Darlot* (92), *R. Juana* (93), *Cabotins* (94), le *Pardon* (1895), etc. — Soc. dep. 1878. — Prof. au Conserv. — ✻, I O.

48, avenue Gabriel — Paris.

## Mlle WYNS (Charlotte-Félicie).

Benque.

Née à Paris, le 11 janvier 1868. — 1er prix de chant, 1er prix d'opéra-comique, 1er prix d'opéra, au Conservatoire (Élève de MM. Crosti, Achard et Giraudet). — Débute à l'Opéra-Comique, en octobre 1893 dans *Mignon* : rôle de Mignon, qu'elle chante aussi à la 1000e. Chante *Carmen*, *Paul et Virginie*, etc. — ☉.

13, *rue Laffitte* — *Paris*.

## M$^{lle}$ YAHNE (Marie-Léonie-Eugénie).

Reutlinger.

Débute à l'Odéon en 1884 ; joue plusieurs pièces du répertoire ; reprend : les *Ménechmes* (1884), l'*Arlésienne* ; l'*Innocent* (1885), *Henriette Maréchal* (1885). Crée, au Vaudeville, un rôle dans *M*$^{me}$ *Mongodin* (1890) ; au Palais-Royal, un rôle dans *M. l'Abbé* (1891). Reprend l'*Ingénue*, au Vaudeville (1891) et le *Médecin des enfants*, à l'Ambigu (1892). Rentre au Vaudeville, en 1893 pour créer un rôle dans les *Drames sacrés* et dans l'*Invitée*. Passe ensuite au Gymnase ; crée la *Duchesse de Montélimar* (1893), *Famille*, *Pension de Famille* (1894), l'*Age difficile* (1895), etc.

16, *rue de la Chaussée-d'Antin* — *Paris*.

## M. BERR (Georges).

Né à Paris, le 30 juillet 1867. — 1er prix de comédie au Conservatoire, en 1886 (Élève de M. Got). Débute à la Comédie-Française, dans les *Plaideurs* : rôle de l'Intimé (15 sept. 1886) ; joue les *Précieuses*, l'*Étourdi*, le *Légataire*, le *Barbier de Séville*, le *Dépit amoureux*, *Gringoire*, etc. ; crée des rôles dans *Thermidor*, le *Rez-de-Chaussée*, l'*Article 231*, la *Mégère apprivoisée* (1891) ; *Cabotins* (1894), les *Petites Marques* (1895), etc. — Sociétaire depuis 1894. — Q.

11, rue Condorcet — Paris.

---

## M. DUPONT-VERNON (Henri).

Né à Puiseaux (Loiret), le 8 avril 1844. Licencié en droit. Entre au Conserv. en 1869 (cl. de Régnier), en sort en 1872 avec les 2es prix de comédie et de tragédie. Se produit d'abord aux matinées classiques de Ballande, joue les *Deux Reines*, aux Italiens. Débute à la Comédie-Française en févr. 1875 dans *Esther* : rôle d'Aman ; joue ensuite *Marion Delorme*, *Tartuffe*, *Polyeucte* et presque tout le répertoire. A créé des rôles dans la *Fille de Roland*, *Rome vaincue*, *Jean Dacier*, *OEdipe Roi*, etc. Professeur au Conservatoire. Auteur de nombreux ouvrages sur *l'Art de bien dire*. — I Q.

7, rue du Louvre — Paris.

## M^me GRANGER (Anne-Pauline Rogier, dite).

Née à Paris, en 1858. — A cinq ans étudie le piano et le solfège. Études dram. au Conserv. (cl. de Beauvallet); déb. à l'Odéon, dans le *Jeu de l'Amour et du Hasard* ; rôle de Lisette, joue ensuite le répertoire. Déb. à la Com.-Franç. le 4 août 1856 ; joue quelques pièces répert., démis. et déb. au Vaudev. le 30 oct. même année ; crée les *Fausses bonnes femmes*, le *Code des Femmes*, etc. Passe au th. du Parc de Bruxelles en 1860 et rentre à la Com.-Franç. le 15 août 1861. Joue tout le répertoire ; principales créations : *Maurice de Saxe* (1870), les *Corbeaux* (1882), *Denise* (1885), *Vincenette* (1887), le *Flibustier* (1888), *Jean Darlot* (1892), *Cabotins* (1894), etc. Sociétaire depuis 1885. — ✪.

5, *place des Ternes* — *Paris.*

---

## M^lle KALB (Marie-Caroline).

Née à La Chapelle (Seine), le 5 novembre 1854. — 2^me acc. de comédie au Conservatoire, en 1876 (Élève de Monrose). Déb. au Vaudeville, dans *Mariages riches* : rôle d'Amélie Cruchot (création : 21 nov. 1876) ; crée des rôles dans : *Chez elle*, le *Club* (1877), les *Rieuses* (1878), les *Tapageurs* (1879), rep. la *Princesse Georges*, etc. Passe à la Comédie-Française ; déb. dans le *Demi-Monde* : rôle de Valentine (21 janv. 1882) ; joue tout le répertoire ; crée des rôles dans la *Duchesse Martin*, le *Dép. de Bombignac* (1884), *Un Parisien* (1886), *Francillon* (1887), *Rosalinde* (1891), etc. Sociétaire depuis le 1^er janv. 1894. — ✪.

198, *rue de Rivoli* — *Paris.*

## M. LE BARGY (Charles-Gustave-Auguste).

Né à La Chapelle (Seine), le 28 août 1858. — 1er acc. de trag. et 1er prix de coméd. au Conserv., en 1879 (Élève de M. Got). Déb. à la Coméd.-Franç. dans les *Femmes savantes* : rôle de Clitandre (27 nov. 1880). joue le répertoire; a créé des rôles dans *M. Scapin* (1886), *Raymonde* (1887), *Pépa* (1888), *Premier Baiser* (1889), *Margot*, *Une Famille* (1890), l'*Ami de la maison* (1891), la *Paix du ménage*, l'*Amour brode* (1893). *Cabotins*, les *Romanesques*, *Vers la Joie* (1894), etc. — Sociétaire depuis 1887. — I ◯.

190, *rue de Rivoli — Paris.*

---

## Mlle MARSY (Anne-Marie-Louise-Joséphine Brochard, dite).

Née à Paris, le 20 mars 1866. — 1er prix de comédie au Conservatoire, en 1885 (Élève de M. Delaunay). Déb. à la Coméd.-Franç. dans le *Misanthrope* : rôle de Célimène (22 déc. 1885); joue ensuite le *Mariage de Figaro*, les *Folies amoureuses*, l'*Été de la Saint-Martin*, l'*Héritière*. Quitte le théâtre en 1886. Y rentre en 1888 pour créer la *Grande Marnière*, à la Porte-Saint-Martin (5 avril). Revient à la Coméd.-Franç. en 1890; rep. plusieurs pièces du répertoire : crée des rôles dans *Une famille* (1890), *Mariage blanc*, la *Mégère apprivoisée* (1891), *Cabotins* (1894), etc. — Sociétaire depuis 1891.

9bis, *avenue Bugeaud — Paris.*

## M^lle MARTIAL (Régine).

Née à Milan, en 1865. — Débute au Palais-Royal en 1886 ; passe ensuite à l'Odéon puis à l'Ambigu. A joué à l'Odéon le *Cid* (Chimène), *Rodogune*, etc. A créé, au Théâtre-Libre, le *Comte Witold*, la *Meule*, l'*Amant de sa femme*, etc. ; à l'Ambigu les *Ruffians de Paris*.

214, rue de Rivoli — Paris.

---

## M^lle MARTINI (Marguerite).

Née à Marseille, le 15 juillet 1865. — Élève de M. Muzio. Débute à Toulouse dans la *Favorite* (octobre 1885) ; y reste deux ans ; passe ensuite à Nice, à la Nouvelle-Orléans ; puis à la Monnaie de Bruxelles (2 ans ; crée : Sieglinde de la *Walkyrie*) ; à Bordeaux (2 ans ; y crée *Salammbô*, *Werther*, *Cavalleria*). Engagée à l'Opéra en 1894 ; à Marseille (1894-1895).

*Villa des Fruits* — *Garches* (S.-et-O.).

# CAFÉS - CONCERTS

## Cirques

## ÉTABLISSEMENTS DIVERS

## Mlle D'ALENÇON (Émilienne).

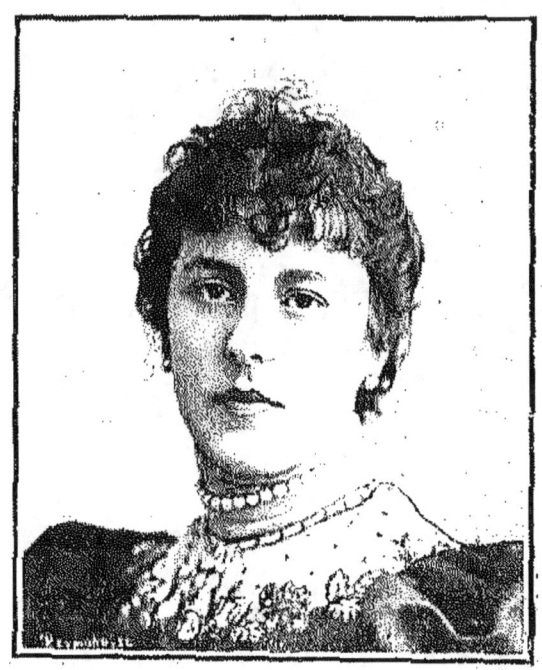

Reutlinger.

Née à Paris. — Débute au Cirque d'Été en 1889; passe ensuite au Casino de Paris, puis aux Menus-Plaisirs; joue dans les Revues *Que d'eau!* (1891), *Tarara-boum-revue* (1892), joue aux Folies-Bergère: *Émilienne aux quat'z'arts* (1893); et à la Scala, un rôle dans la Revue (1894).

6, rue Godot-de-Mauroi — Paris.

## M. BOURGÈS (Paul-Joseph).

Langlois.

Né à Bordeaux, le 25 octobre 1840. — D'abord garçon boucher. Déb. au concert du Vert-Galant en 1865 ; passe ensuite au concert du XIXe siècle, à l'Horloge, à la Scala, aux Ambassadeurs, à l'Eldorado. Principales créations : la *Valse des chopines*, le *Bon jus du raisin*, *En revenant d'Suresnes*, les *Pioupious d'Auvergne*, *C'est la poire !*, l'*Auvergnat fin de siècle*, la *Marche des pêcheurs à la ligne*, la *Pauvre Angélique !* etc.

*70, boulevard de Strasbourg — Paris.*

## M. BRUANT (Aristide).

Benque.

Né à Courtenay (Loiret), le 6 mai 1851. — Poète, chansonnier.

*Boulevard Rochechouart — Paris-Montmartre.*

## Mlle DERVAL (Suzanne).

Stebbing

Née à Paris. A étudié la tragédie avec M. Talbot. — Débuts au Concert Européen en 1889. Engagée ensuite aux Variétés, pour la revue *Paris port de mer* (1891), puis au Concert-Parisien (1892) ; aux Menus-Plaisirs, crée des rôles dans *Bacchanale*, *Tararaboum-revue* (1892), *Mademoiselle ma femme* (1893) ; et à Parisiana-Concert (1894).

29, rue Boissière — Paris.

## M. FOOTIT (Georges).

Camus.

Né à Manchester (Angleterre), le 24 avril 1864. — Enfant de la balle, son père dirigeait un cirque. Débuts à Londres. Engagé ensuite en France, en Espagne, en Hollande, en Belgique et de nouveau à Paris. 1er clown au Nouveau-Cirque depuis plusieurs années.

312, rue Saint-Honoré — Paris.

## M<sup>lle</sup> GÉRARD (Héléna).

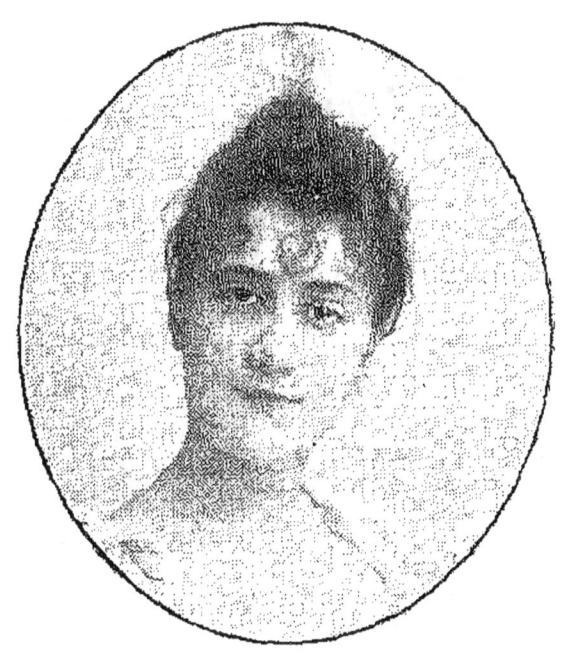

Nadar.

Né à Jassy (Roumanie) en 1875. — Élève de son père, l'écuyer Gérard, le premier qui ait fait les sauts périlleux à cheval, et de sa mère Roza Mazzota, écuyère de panneau. Débuts en Russie (cirques Ciniselli et Salamansky). Puis en Allemagne (cirques Renz, Schümann, Busch) et en France (Nouveau-Cirque et Cirque d'Été). — Écuyère au Nouveau-Cirque.

247, rue Saint-Honoré — Paris.

## Mlle GILBERTE (Émilie)

Camus.

Née à Paris. — Débute à l'Alcazar d'hiver; passe ensuite au Concert-Parisien; puis dans plusieurs théâtres. Reprend, aux Bouffes-Parisiens: *Joséphine*, la *Timbale*, les *Petits Mousquetaires* (1887); y crée: la *Gamine de Paris* (1887), *Mamzelle Crénom* (1888), le *Retour d'Ulysse* (1889), *Cendrillonnette* (1890). Rep. le *Pied de Mouton*, à l'Eden (1888). Joue les commères de revues, aux Nouveautés: les *Coulisses de Paris*; à la Renaissance: les *Marionnettes de l'année* (1891-92). Crée *Tout-Paris*, au Châtelet (1891), etc., etc. Reprend le Concert en 1894. Engagée à Parisiana.

12, rue de Bécon — Courbevoie (Seine).

## Mlle GUILBERT (Yvette).

Camus.

Née à Paris, le 20 janvier 1868. — Six mois d'études avec Landrol. — Débute aux Bouffes-du-Nord, dans les *Petites ouvrières* de Paris (1888); passe ensuite aux Nouveautés (1889), puis à Cluny (même année) et aux Variétés (1890). — Débute au Café-concert à la fin de 1890. Engagée actuellement à la Scala et à l'Eldorado à raison de 21 000 francs par mois. (A chanté dans la revue des Nouveautés, en 1892.)

79, *avenue de Villiers* — *Paris.*

## M#lle# GUITTY (Madeleine),

Nadar.

Née à Corbeil (Seine-et-Oise), le 5 juillet 1871. — Études à Alger, avec M. Panart. — Débute au théâtre Cluny, dans une *Revue* (1890); passe ensuite aux Variétés (crée le *Premier mari de France*, *Brevet supérieur*), aux Folies-Dramatiques (crée *Plantation Thomassin*), à la Gaîté (crée les *Bicyclistes en voyage*), aux Bouffes-Parisiens (crée *Sainte-Freya*), aux Menus-Plaisirs, à l'Éden-Concert et à Bataclan.

4, rue du Chalet — Asnières (Seine).

## Mlle LAMOTHE (Jeanne).

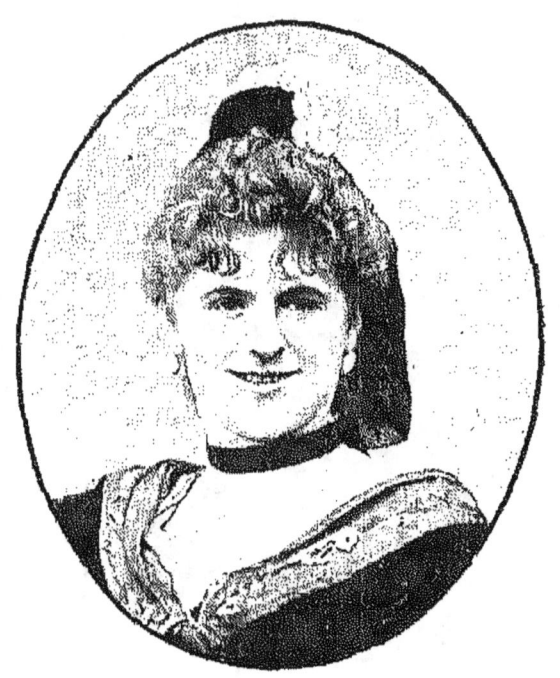

Camus.

Née à Paris, en 1875. — Élève de Mme Mariquita. Débute au Châtelet dans le ballet des *Aventures de M. de Crac*; passe ensuite à la Gaîté où elle danse dans la *Fille du Tambour-Major* et dans les pièces qui suivent : débute au même théâtre, comme première danseuse, dans les *Cloches de Corneville*. Engagée aux Folies-Bergère en 1894; y danse dans tous les ballets.

5, *rue Rougemont* — *Paris*.

## Mlle **LITINI** (Jeanne).

Boyer.

Née à Rome, en 1867. — Élève de M. Petipas. Engagée à l'Opéra-Comique (1888-1890). Crée *Jeanne d'Arc* à l'Hippodrome (1890). Ensuite aux Nouveautés : la *Statue du Commandeur* ; aux Variétés : le *Serment de Pierrette* ; à Londres. — Danses de salon, etc.

29, rue Tronchet — Paris.

## M. MAUREL (Louis).

Langlois.

Né à Paris, en 1864. — Débute au Th. du Gymnase de Lyon (1883). Vient ensuite à Paris : Alcazar d'hiver (1884), Concert-Parisien (1885) et Scala, Eldorado, Alcazar d'été, Ambassadeurs, où il chante depuis 1889. Principales créations : *Joséphine elle est malade*, *Ma Gigolette elle est perdue*, *le Pompier de Gonesse*, *les Manifestants*, *la Levrette de la Marquise*, *Su l'Boul' Mich!* etc., etc.

*A Montreuil-sous-Bois (Seine).*

## M<sup>me</sup> MICHELINE (Marie Pignatelli, dite).

Cl. Maurice.

Née à Marseille, le 1<sup>er</sup> novembre 1873. — Élève du Conservatoire de Marseille. Leçons de M<sup>me</sup> Marie Laurent. Débute au Théâtre des Célestins de Lyon, en décembre 1879, dans les *Pirates de la Savane* : rôle d'Éva. A joué le drame, la comédie, le vaudeville, l'opérette à Marseille, Lyon, Bordeaux. Puis passée au Concert à Lyon, Nancy, Bordeaux, Rouen, Dijon, Bruxelles. Engagée ensuite à Paris : Eden-Concert, Eldorado, Folies-Bergère (création de *Fleur-de-Lotus*) Trianon ; et Nouveau-Théâtre (création du *Dragon Vert*, fév. 1895).

6, *faubourg Saint-Martin* — *Paris*.

# M. POLIN (Pierre-Paul Marsalès, dit).

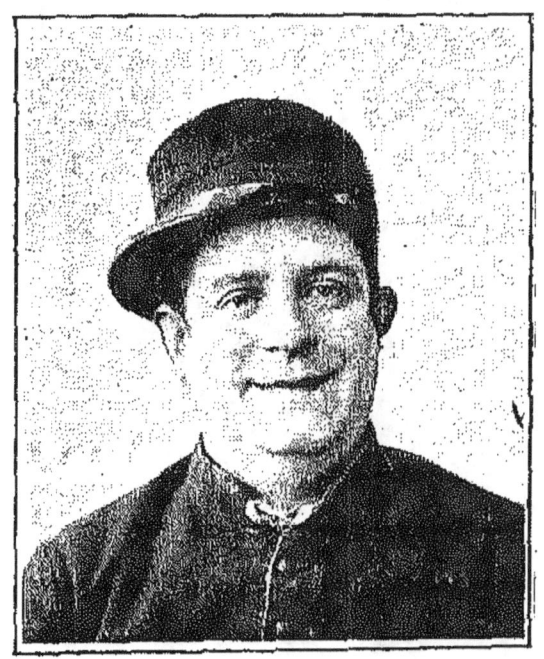

Blanc.

Né à Paris, le 13 août 1863. — Élève à la Manufacture des Gobelins. Débute au concert de la Pépinière le 4 septembre 1886; y reste un mois. Passe ensuite au concert du Point-du-Jour, trois mois; puis à l'Eden-Concert, cinq ans. Ensuite à l'Alcazar d'Été, puis aux Nouveautés (création dans *Champignol*). Engagement de 5 ans, part au bout de six mois; paye un dédit de 15000 francs et entre à la Scala pour quatre saisons d'hiver et à l'Alcazar des Champs-Élysées, pour quatre saisons d'été.

32, *rue de Rivoli* — *Paris*.

## Mlle DE POUGY (Liane).

Reutlinger.

Prend des leçons de Mme Mariquita et débute aux Folies-Bergère, dans des scènes de Magie (1894).

71, *avenue Victor-Hugo*. — *Paris*.
*Villa des « Perles-Blanches »*. — *Menton (Alp.-Marit.)*.

# Mlle DE PRESLES (Renée).

Reutlinger.

Élève de Mme Mariquita. Débute aux Folies-Bergère dans le *Lever d'une Parisienne* (1894).

5, rue Clément-Marot. — Paris.

## Mlle **STELLY** (Marie).

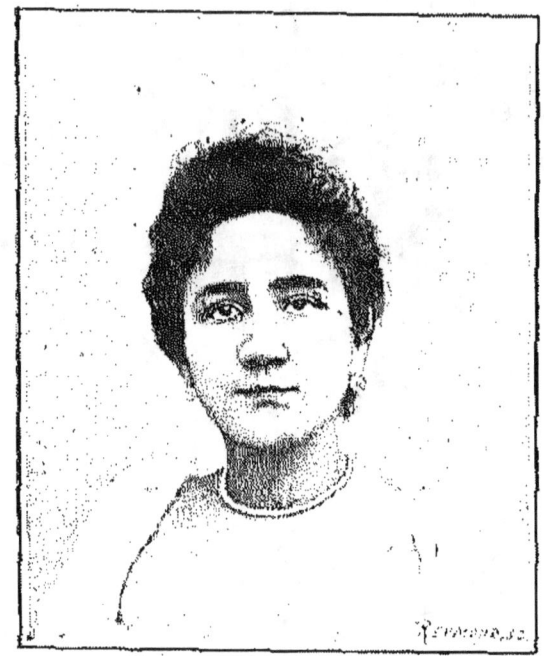

Langlois.

Née à Paris en 1871. — Débuts au concert de la Pépinière. Passe ensuite à la Cigale, à l'Eldorado, à l'Eden-Concert, à l'Alcazar d'été et enfin à la Scala.

*A la Scala — Paris.*

## M. SULBAC (Alfred).

Clément Maurice.

Né à Paris, en 1860. — D'abord dans le commerce. Débute au Café-concert, dans de petits établissements (1877). Passe ensuite aux Ambassadeurs où il est engagé depuis 1878, et à l'Eldorado-Scala où il est engagé depuis 1882. A joué le rôle de Valentin, dans le *Petit Faust*, à la Porte Saint-Martin (1891).

42, rue du Château-d'Eau — Paris.

## M<sup>me</sup> THÉRÉSA (Emma Valadon, dite).

Nadar.

Née à La Bazoches-Gouet (Eure-et-Loir), le 25 avril 1837. — Étudie la danse en 1844. Déb. à la Porte-Saint-Martin, en 1856, dans le *Fils de la Nuit*. Devient caissière au café Frontin et débute au café-concert en 1863; chante à l'Eldorado en 1864, puis à l'Alcazar; crée dans ces concerts : la *Femme à barbe*, la *Gardeuse d'ours*, *Rien n'est sacré pour un sapeur*, *C'est dans l'nez*, les *Canards tyroliens*, etc. Joue la *Chatte blanche* à la Gaité (1864), le *Puits qui chante*, aux Menus-Pl. (1871), la *Reine Carotte* (1872), la *Poule aux œufs d'or*, à la Gaité (1873); la *Famille Trouillat*, à la Renaiss. (1874); *Genev. de Brabant*, à la Gaité (1875). Puis ensuite aux Variétés, au Châtelet, à Déjazet, etc. Dernière apparition au théâtre, dans *Cendrillon* (Châtelet 1888) et au concert, à l'Alcazar (1891).

62, *rue Pigalle* — *Paris*.

# Mlle THIBAUD (Anna-Marie-Louise).

Blanc.

Née à Saint-Aubin (Jura). — Élève de MM. Eug. Petit et Poncin. Débuts au théâtre Montparnasse ; passe ensuite au Concert Parisien, à l'Eden-Concert, à l'Alcazar d'Été, à l'Horloge, à la Scala, à l'Eldorado. Principaux succès : le *Petit Rigolo*, *Si les hommes savaient*, *Visite à Ninon*, *Aubade à la lune* ; *Si vous le vouliez, Mademoiselle* ; le *Chasseur maladroit*, les *Mioches*, *Tout près du moulin*, la *Viole*, etc. Chansons 1830 et anciennes scènes comiques. A joué, au théâtre Bodinier, les principaux rôles dans les revues : *Autour de la Tour*, *Au clair de la lampe*.

21, rue Ballu — Paris.

## M. TREWEY (Félicien).

Warrisson.

Né à Angoulême (Charente), le 9 mai 1847 — Gymnaste, jongleur, mime ; créateur de l'*Ombromanie* artistique. A débuté à l'Alcazar de Cannes en septembre 1864. Depuis a fait continuellement des tournées. Engagé au théâtre des Folies-Dramatiques (1894).

75, *avenue Kléber* — *Paris.*

# M. VAUNEL (Ernest-Louis Lavenu, dit).

Ogereau.

Né à Paris, le 11 février 1856. — Employé de banque. Débuts au théâtre de la Tour-d'Auvergne en 1878, Nouveautés (1879). Tournées à Marseille, Liège, le Havre, etc. (1881-1884). Eldorado (1885-93). Parisiana-Concert (1894).

96, *boulevard Magenta* — *Paris.*

## Mlle VERLY (Adèle).

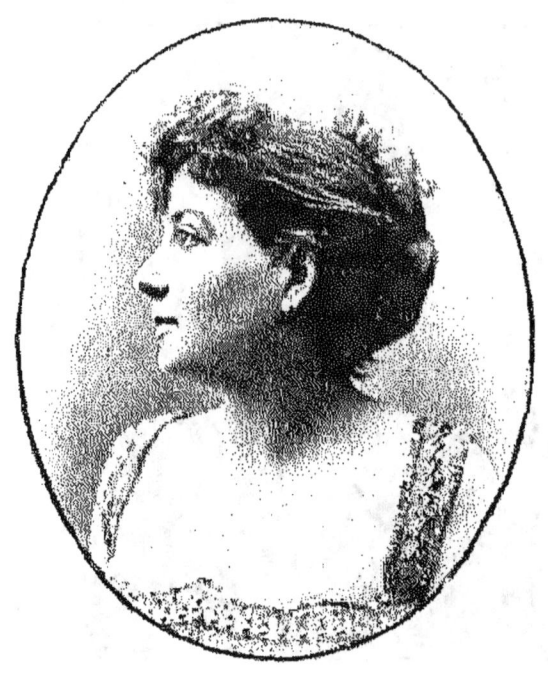

Eug. Pirou.

Née à Paris en 1870. — Débute aux Bouffes-Parisiens dans les *Mousquetaires au couvent*; part ensuite pour Pétersbourg. — Revient à Paris et entre au café-concert : d'abord au Concert Européen, ensuite à l'Horloge, et enfin à la Cigale (1894). A joué le rôle de la commère dans la revue de Cluny (1893).

26, rue Condorcet — Paris.

# COMÉDIE-FRANÇAISE

## SOCIÉTAIRES
### Au 15 février 1895

*A part entière.* — MM. Mounet-Sully, Worms, Coquelin cadet, Silvain; M<sup>mes</sup> Reichenberg, Baretta-Worms, Bartet, Pauline Granger, Dudlay et Bl. Pierson.

*A onze douzièmes et demi.* — MM. Le Bargy et de Feraudy.

*A onze douzièmes.* — M. Prudhon.

*A dix douzièmes.* — M. Baillet.

*A neuf douzièmes et demi.* — M. Boucher.

*A neuf douzièmes.* — M. Leloir.

*A huit douzièmes.* — MM. Truffier, Albert Lambert, Paul Mounet et M<sup>lle</sup> M.-L. Marsy.

*A sept douzièmes.* — M<sup>lle</sup> Muller.

*A cinq douzièmes.* — M. Georges Berr et M<sup>lle</sup> Ludwig.

*A quatre douzièmes.* — M. Pierre Laugier et M<sup>lle</sup> Kalb.

---

*Part entière.* — M. Jules Claretie, *Administrateur général.*

# Académie Nationale de Musique

## PERSONNEL DE LA DANSE
### au 15 février 1895

*Maître de Ballet* : M. HANSEN.

*Régisseur de la Danse* : M. PLUQUE.

*Professeur de la Classe de perfectionnement* M. VASQUEZ.

*Professeurs* : M<sup>mes</sup> ADELINE THÉODORE, PIRON, BERNAY ; M. STILB.

### ÉTOILES

MM<sup>lles</sup> ROSITA MAURI, JULIA SUBRA.

### SUJETS

MM<sup>lles</sup> HIRSCH, DÉSIRÉ, LOBSTEIN, CHABOT, VIOLAT, VANGOETHEN, SANDRINI, SALLE, BLANC, GALLAY, TRÉLUYER, H. REGNIER, J. REGNIER, CHASLES, VANDONI, ZAMBELLI, PIODI, PERROT, MESTAIS, BOOS, RAT, A. PARENT, P. REGNIER, S. MANTE, MERCÉDÈS, MONNIER, KELLER, MONCHANIN, PIRON, IXART, CARRÉ, BEAUVAIS, CHARRIER, COUAT I, MOUREI, MORLET, DE MÉRODES.

MM. HANSEN, VASQUEZ, PLUQUE, DE SORIA, AJAS, LADAM, STILB, MARIUS, GÉRODIER, LECERF, REGNIER, JAVIN, FÉROUELLE.

## SUJETS MIMES

MM<sup>lles</sup> P. Invernizzi, Torri, Robin.

## CORYPHÉES

1<sup>re</sup> division (1<sup>re</sup> section) : MM<sup>lles</sup> Villard, Carrelet, Tétard, Dockès, Barriau I et Hatrel. — (2<sup>e</sup> section) MM<sup>lles</sup> Bossu, Mante, Moormans, Cazeneuve, Barlein et Keller.

2<sup>e</sup> division : MM<sup>lles</sup> Lainé, Stilb, Didier, Sirède, Esnel, Soubrier, Meunier II et Poncet.

## PREMIER QUADRILLE

1<sup>re</sup> division : MM<sup>lles</sup> Mendez I, Hayet, Bilon, Staats, Richaume, Mendez II, Robiette et Couat II.

2<sup>e</sup> division : MM<sup>lles</sup> Hanguel, Ivès, Verrey II, Hugon II, Klein, Bouissavin, Verdant, Meunier I, Jouckla, Neetens, Kock et Poulain.

## DEUXIÈME QUADRILLE

1<sup>re</sup> division : MM<sup>lles</sup> Labatoux, Bordier, Souplet, Barriau II, Hugon I, de Folly, Metzger et Dantard I.

2<sup>e</sup> division (1<sup>re</sup> section) : M<sup>lles</sup> Verrey I, Guillemin, Marcelle, Dantard II, Charrier et D. bois. — (2<sup>e</sup> section) : MM<sup>lles</sup> Louvelle, François, Piron I, Choinsky, Staats et Coudaire.

# SOCIÉTÉ
## DES
## Auteurs et Compositeurs dramatiques

Fondée en 1829, réorganisée en 1837 et 1879

*Président d'honneur* : M. Camille Doucet, G. O. ❋

### BUREAU POUR 1894-95

*Président* : M. Alexandre Dumas, G. O. ❋
*Vice-Présidents* : MM. Ludovic Halévy, O. ❋, J. Massenet, O. ❋ et Paul Ferrier, ❋.
*Secrétaires* : MM. Armand d'Artois et Henri Lavedan, ❋.
*Trésorier* : M. Philippe Gille, O. ❋.
*Archiviste* : M. Louis Varney.
*Contrôleur général* : M. Edouard Pélicier, O. ❋.

### AGENTS GÉNÉRAUX

MM. Gustave Roger, ❋ et Georges Pellerin, 8, rue Hippolyte-Lebas, Paris.

### DROITS :

La *Société des Auteurs et Compositeurs dramatiques* perçoit à Paris, dans les Départements et à l'Etranger, les droits des Membres de la Société pour la représentation des œuvres dramatiques ou lyriques et pour l'exécution en intermèdes dans les théâtres, de tous fragments quelconques de ces mêmes œuvres.

Dans les théâtres de Paris les droits *sur les recettes brutes* sont ainsi fixés :

| | | | |
|---|---|---|---|
| Opéra | 8 0/0 | Gaîté | 12 0/0 |
| Comédie-Française | 15 0/0 | Châtelet | 12 0/0 |
| Opéra-Comique | 12 0/0 | Menus-Plaisirs | 12 0/0 |
| Gymnase | 12 0/0 | Bouffes-Parisiens | 12 0/0 |
| Vaudeville | 12 0/0 | Folies-Dramatiques | 12 0/0 |
| Palais-Royal | 12 0/0 | Nouveautés | 12 0/0 |
| Variétés | 12 0/0 | Déjazet | 10 0/0 |
| Porte-Saint-Martin | 12 0/0 | Cluny | 10 0/0 |
| Ambigu | 12 0/0 | | |

A l'Odéon, le taux varie suivant la composition du spectacle. Dans les théâtres autres que ceux indiqués ci-dessus les droits varient de 6 0/0 à 10 0/0.

Les chiffres indiqués dans ce tableau et qui ont été appliqués en 1894 peuvent, dans les théâtres non subventionnés, varier par suite de changements de direction.

*Dans tous les théâtres* les droits sont répartis entre les Auteurs, proportionnellement au nombre d'actes de chacun joués dans la même soirée.

A la *Comédie-Française* la répartition se fait comme suit :

| | | | | | | |
|---|---|---|---|---|---|---|
| 4 ou 5 act. | 7 | } 15 0/0 | 4 ou 5 act. | 5 | } 15 0/0 |
| 3 actes... | 4 | | 3 actes... | 3 1/2 | |
| 3 actes... | 4 | | 3 actes... | 3 1/2 | |
| 3 actes... | 6 | } 15 — | 1 ou 2 act. | 3 | } 15 — |
| 1 ou 2 act. | 3 | | 4 ou 5 act. | 5 | |
| 1 ou 2 act. | 3 | | 3 actes... | 4 | |
| 1 ou 2 act. | 3 | | 1 ou 2 act. | 3 | |
| | | | 1 ou 2 act. | 3 | |
| 4 ou 5 act. | 5 1/2 | } 15 — | 4 ou 5 act. | 4 1/2 | } 15 — |
| 4 ou 5 act. | 5 1/2 | | 4 ou 5 act. | 4 1/2 | |
| 3 actes... | 4 | | 1 ou 2 act. | 3 | |
| | | | 1 ou 2 act. | 3 | |
| 4 ou 5 act. | 6 | } 15 — | 4 ou 5 act. | 6 | } 15 — |
| 1 ou 2 act. | 3 | | 4 ou 5 act. | 6 | |
| 1 ou 2 act. | 3 | | 1 ou 2 act. | 3 | |
| 1 ou 2 act. | 3 | | | | |
| 3 actes... | 4 1/2 | } 15 — | 1 ou 2 act. | 3 3/4 | } 15 — |
| 3 actes... | 4 1/2 | | 1 ou 2 act. | 3 3/4 | |
| 1 ou 2 act. | 3 | | 1 ou 2 act. | 3 3/4 | |
| 1 ou 2 act. | 3 | | 1 ou 2 act. | 3 3/4 | |

Lorsque le spectacle est uniquement composé d'une ou plusieurs pièces tombées dans le domaine public, la Société ne perçoit aucun droit.

Lorsque le spectacle est composé d'œuvres du domaine public et d'œuvres modernes, la Société ne perçoit que pour ces dernières, *proportionnellement au nombre d'actes* qu'elles comportent.

N. B. — En France, les œuvres dramatiques et lyriques tombent dans le domaine public 50 ans après la mort de l'auteur. En Allemagne, où il existe également une Société, ce délai n'est que de 30 ans.

# SOCIÉTÉ

DES

## Auteurs, Compositeurs et Éditeurs de Musique

### BUREAU POUR 1895

*Président.* — M. Laurent de Rillé, O. ✹.
*Vice-Président.* — M. Philippe Maquet ✹.
*Trésorier.* — M. Emile Benoit.
*Secrétaire.* — M. Grenet-Dancourt.

### AGENT GÉNÉRAL

M. Victor Souchon ✹, 17, rue du Faubourg-Montmartre, Paris.

### DROITS

*La Société des Auteurs, Compositeurs et Éditeurs de musique* perçoit à Paris, dans les départements et à l'Étranger (Angleterre, Belgique, Suisse, Alsace-Lorraine, Espagne, Italie, Monaco, Tunisie, Egypte, Etats Unis) :

1° Dans les théâtres : les droits attribués aux intermèdes tels que chansons, chansonnettes, romances, etc. ; duos, trios, chœurs, ouvertures, symphonies, concertos, etc., n'appartenant à aucune œuvre représentée ; et les droits de la musique intercalée dans les drames, vaudevilles, revues, etc.

2° Dans les établissements quelconques, autres que les théâtres, les droits pour l'exécution de toutes les œuvres musicales, vocales, instrumentales, *même pour celles extraites d'œuvres dramatiques ou lyriques.*

Quand un concert est donné avec adjonction d'une œuvre dramatique ou lyrique, les droits de la pièce sont prélevés par la *Société des auteurs et compositeurs*

*dramatiques*, et les droits du Concert par la *Société des Auteurs, Compositeurs et Éditeurs de musique.*

Les droits prélevés par la *Société des Auteurs, Compositeurs et Éditeurs de musique*, dans les Concerts, Bals et Établissements divers varient entre 4 et 6 %. de la *recette brute.*

Pour les Bals de l'Opéra, le droit est de 5 %.

N.-B. — *Les personnes qui organisent des Bals ou Concerts doivent s'adresser à M. V.* Souchon, *agent général, 17, rue du Faubourg-Montmartre, à Paris, qui a pleins pouvoirs pour fixer le montant des droits et pour accorder les autorisations nécessaires, au nom de tous les Auteurs faisant partie de la Société.*

---

*La Société des Auteurs, Compositeurs et Éditeurs de musique* a été fondée en 1851 par le chansonnier Bourget, à la suite d'une discussion qu'il eut avec le tenancier d'un café-concert des Champs-Élysées. Comme on lui réclamait le prix d'une consommation, Bourget prétendit, en retour, avoir droit à une rémunération sur le prix que le public payait pour entendre ses chansons. La Société fut fondée quelques jours plus tard. Au début elle n'encaissait que 6 000 francs par an ; maintenant, grâce au zèle éclairé et infatigable de M. Souchon, son Agent général (qui remplit cette fonction depuis 1881), les recettes s'élèvent annuellement à 1 600 000 francs.

## DROIT DES PAUVRES

L'administration de l'Assistance publique perçoit pour les Pauvres, dans tous les Théâtres et Concerts du département de la Seine, un droit de 9,09 %. sur la recette brute.

# LISTE DES ARTISTES DRAMATIQUES
## Décorés de la Légion d'honneur

| DATES | NOMS | THÉATRES | MOTIF DE LA DÉCORATION |
|---|---|---|---|
| 25 janv. 1836 | MM. Lenfant. | Opéra (dans.) | Garde national. |
| 25 juin 1849 | Dupuis. | Divers. | — |
| 10 déc. 1849 | Marty. | Gaité. | Maire de Charenton. |
| 10 août 1861 | Masset (Of. 16 janv. 1897). | Opéra-Com. | Prof. au Conservat. |
| 4 août 1864 | Samson. | Coméd.-Fr. | — |
| 14 août 1865 | G. Duprez. | Opéra. | — |
| — | Montigny. | Divers. | Direct. du Gymnase. |
| 4 août 1869 | Levasseur. | Opéra. | Prof. au Conservat. |
| 9 août 1870 | Halanzier (Of. 7 fév. 1878). | Divers. | Direct. de Théâtre. |
| 25 janv. 1871 | Seveste. | Coméd.-Fr. | Carabinier parisien. |
| 5 août 1872 | Régnier. | — | Prof. au Conservat. |
| 13 juillet 1880 | Obin | Opéra. | Prof. au Conservat. |
| 4 août 1881 | Got. | Coméd.-Fr. | — |
| 30 déc. 1881 | Faure. | Opéra. | — |
| 13 juillet 1882 | Mocker. | Opéra-Com. | — |
| 4 mai 1883 | Delaunay. | Coméd.-Fr. | Soc. de la Coméd.-Fr. |
| 9 juillet 1886 | Porel. | Odéon. | Directeur de l'Odéon. |
| — | Gailhard. | Opéra. | Directeur de l'Opéra. |
| 29 mars 1887 | Febvre. | Coméd.-Fr. | Vice-Pr. de la Soc. de Bienf. fr. de Londres. |
| 2 août 1887 | Maubant. | — | Prof. au Conservat. |
| 12 juillet 1888 | Mme Marie Laurent. | — | Prés. de l'Orph. d. Arts. |
| 13 nov. 1889 | MM. Mounet-Sully. | Coméd.-Fr. | Soc. de la Coméd.-Fr. |
| 31 déc. 1889 | Worms. | — | Prof. au Conservat. |
| 31 déc. 1892 | Laroche. | — | Soc. de la Coméd. Fr. |
| — | Alb. Carré. | Divers. | Direct. du Vaudeville. |
| 10 janv. 1894 | Léon Carvalho. | Opéra-Com. | Direct. de l'Op.-Com. |
| 30 juillet 1894 | Marck. | Divers. | Directeur de l'Odéon. |
| — | Coquelin Cadet. | Coméd.-Fr. | Soc. de la Coméd.-Fr. |

# ASSOCIATION DE SECOURS MUTUELS
## DES
# Artistes Dramatiques
FONDÉE EN 1840 PAR LE BARON TAYLOR

### Exercice 1894-1895

PRÉSIDENT : **M. Ritt.**

VICE-PRÉSIDENTS :
MM. Maubant, Gailhard, Gerpré, Saint-Germain,

SECRÉTAIRE-RAPPORTEUR : **M. Saint-Germain.**

SECRÉTAIRES :
MM. Morlet, E. Didier, Péricaud, Grivot.

ARCHIVISTE : **M. Bouyer.**

COMMISSION DES COMPTES :
MM. Maubant, Gerpré, *présidents*,
Eugène Didier, Péricaud, *secrétaires*;
Omer, Grivot, Bouyer.

COMMISSION DES BALS ET REPRÉSENTATIONS :
MM. Gailhard, Saint-Germain, *présidents*.
Morlet, Grivot, *secrétaires*; Coquelin, Faure,
E. Bertrand, A. Carré, Paul Mounet,
Romain, Melchissédec, Eugène Didier,
Coquelin cadet, R. Duflos, Dubulle,
Régnard, Maugé, Leloir, Mouliérat, Bouyer,
Gresse et Alexandre.

COMMISSION DES DÉLÉGATIONS ET DE PROPAGANDE :
MM. Gerpré, *président*;
Morlet, Péricaud, *secrétaires*; Latouche,
André Michel, Ch. Masset, Maugé, Bouyer.
M. Gouget, *agent principal*;
M. Tissier, *agent-trésorier*.

ADMINISTRATION et CAISSE : 11, rue Bergère, PARIS

# CERCLE
## DE LA
# Critique Musicale et Dramatique

## BUREAU POUR 1895

*Président.* — M. Léon Kerst ✻.
*Vice-Présidents.* — MM. Henry Céard ✻ et André Corneau.
*Secrétaire-Trésorier.* — M. Maxime Vitu.
*Archivistes.* — MM. Edouard Noel ✻ et Edmond Stoullig.

### MEMBRES

MM. Ad. Aderer ✻, H. Bauer, Émile Blavet ✻, Ad. Brisson ✻, F. Bourgeat, Ad. Bernheim, L. Bernard-Derosne ✻, Maxime Boucheron, Cam. Bellaigue ✻, A. Biguet, J. Billault, Henri de Bornier O. ✻, René Benoist, Maurice Beleys, G. Bertal, Alf. Bruneau ✻, Ivan Bouvier, Brieux, Banès, W. Chaumet, Jules Claretie O ✻, A. Claveau O. ✻, Arthur Coquard, Chassaigne de Néronde, V. de Cottens, Maurice Drack, G. Daudet, Alph. Duvernoy, A. Dayrolles, A. Dubrujeaud, Ch. Darcours, René Doumic, Paul Demeny, V. Dolmetsch, Henry Fouquier O. ✻, Fourcaud ✻, Marcel Fouquier, Marcel Fournier, Foureau, R. de Fréchencourt, Fiérens, Louis Gallet ✻, Louis Ganderax ✻, L. de Gramont, J. Guillemot, Aug. Goullet, Paul Ginisty ✻, Georges Grisier, Ed Grimard, O. de Gourkuff, V. Joncières ✻, H. Janyer, A Keyser, H. Lavoix ✻, Jules Lemaitre ✻, Maurice Lefèvre, Hyp. Lemaire, Landrodie ✻, Gaston Lemaire, De Lavallée, M. Lussy, G. Loiseau, And. Lenéka, Georges Lefevre, Henry Maret, Ch. Martel, Tancrède Martel, Gilbert Martin, Philippe Maquet ✻, J. Montet, Méliot, Henry Maréchal, Jules Martin, Alb. Montel, Ad. Mayer, G. Niel, Ad. Nibelle, St-Oppenheim, Hector Pessard ✻, H. Presseq, Paul Perret ✻, Edg. Pourcelle, Émile Pessard O. ✻, Félicien Pascal, Em Pliquet, Ponthière, Quentin-Bauchard, V. Roger, F. Regnier, H. de Roffignac, L. Richard, C. Le Senne, J. Saint-Cère, F. Sarcey, G. Serpette, De Saint Arroman ✻, Alb. Soubies ✻, Sabatier, Saint-Auban, Saffroy, G.-A. Thierry ✻, F. Thomé, Ed. Théry ✻, Touroude, du Tillet, Vanor, M. Varret, Albin Valabrègue, Welschinger O. ✻.

# ORPHELINAT DES ARTS

### Rue de la Montagne — Courbevoie (Seine)

## Présidente : M^me Marie Laurent ✻

L'**Orphelinat des Arts** a été fondé en Avril 1880, rue de Vanves, à Paris. Depuis cette époque il a reçu cent dix orphelines d'artistes; il en compte actuellement cinquante-neuf. Toutes les enfants sorties ont reçu un livret de Caisse d'Épargne variant de 200 à 600 francs, suivant les aptitudes et le nombre d'années passées à l'Orphelinat.

Autrefois les jeunes filles sortaient de l'Orphelinat à 18 ans; le Comité a pensé qu'il était préférable de ne pas les laisser, à cet âge, aux prises avec les difficultés de la vie; et, à cet effet, un pavillon vient d'être construit qui contient des ateliers et dix-sept chambres permettant de garder les pensionnaires jusqu'à 21 ans.

Les dépenses de l'Orphelinat s'élèvent annuellement à 45000 francs que la Présidente et les Dames du Comité parviennent à trouver, à force de dévouement, soit en faisant appel à nos grands artistes peintres et sculpteurs, pour l'organisation de Ventes de Charité ; soit en donnant des Représentations ou des Bals.

Pour 1895, l'Orphelinat des Arts organise une

## GRANDE TOMBOLA

sous le patronage de MM. JEAN BÉRAUD, BRACQUEMONT, BOUGUEREAU, BALLOTTE, CLAIRIN, CH. CAZIN, PUVIS DE CHAVANNES, DUEZ, GÉRÔME, GUILLAUME, J.-P. LAURENS, L'HERMITTE, CH. MEISSONIER, G. PETIT, BOUTET DE MONVEL, ALF. STEVENS, etc., etc.

Le *prix du Billet* est de **UN FRANC** et le tirage aura lieu fin avril.

Les personnes qui désirent se procurer des billets peuvent s'adresser à M^me MARIE LAURENT, 17, rue Charles-Laffitte, Neuilly (Seine).

# TABLE

| M<sup>mes</sup> | Pages. | MM. | Pages. |
|---|---|---|---|
| Adiny | 10 | Achard (Léon) | 9 |
| Agussol | 11 | A. Lambert père | 12 |
| Alençon (d') | 384 | A. Lambert fils | 13 |
| Amel-Matrat | 15 | Alvarez | 14 |
| Arbel | 18 | Angelo | 16 |
| Auguez (Mathilde) | 19 | Antoine | 17 |
| Aussourd | 20 | Badiali | 21 |
| Balthy | 23 | Baillet | 22 |
| Baretta-Worms | 24 | Barnolt | 25 |
| Bartet | 29 | Baron | 26 |
| Beauvais | 30 | Barral | 27 |
| Bernaert | 33 | Bartet | 30 |
| Bernhardt (Sarah) | 34 | Belhomme | 31 |
| Berthet (Lucy) | 35 | Bernaert | 32 |
| Berthier (Alice) | 36 | Berr | 379 |
| Bertiny | 37 | Berton | 38 |
| Bilbaut-Vauchelet | 39 | Boisselot | 41 |
| Blanche-Marie | 40 | Boucher | 45 |
| Boncza (W. de) | 42 | Boudouresque | 46 |
| Bosman | 43 | Bouhy | 47 |
| Boucart | 44 | Bourgès | 385 |
| Boyer (Rachel) | 50 | Bouvet | 48 |
| Brandès | 51 | Bouyer | 49 |
| Bréjean-Gravière | 53 | Brasseur (Albert) | 52 |
| Brelay | 54 | Brémont | 55 |
| Bréval (Lucienne) | 56 | Bruant | 386 |
| Brindeau (Jeanne) | 57 | Burguet | 62 |
| Brohan (Madeleine) | 58 | Calmettes | 63 |
| Broisat | 59 | Calvin | 65 |
| Bruck (Rosa) | 60 | Candé | 66 |
| Buhl | 61 | Capoul | 67 |
| Calvé | 64 | Carbonne | 68 |

| Mmes | Pages. | MM. | Pages. |
|---|---|---|---|
| Carlix | 69 | Charpentier | 78 |
| Caron (Cécile) | 70 | Chelles | 83 |
| Caron (Marguerite) | 71 | Ciampi | 85 |
| Caron (Rose) | 72 | Clément | 86 |
| Carrère-Xanrof | 73 | Clerget | 87 |
| Cartoux | 74 | Clerh | 88 |
| Carvalho | 75 | Colombey | 89 |
| Cassive | 76 | Colonne | 90 |
| Cerny | 77 | Cooper | 91 |
| Chassaing (Lucile) | 79 | Coquelin aîné | 92 |
| Chassaing-Tarride | 80 | Coquelin cadet | 93 |
| Chaumont | 81 | Coquelin (Jean) | 94 |
| Cheirel | 82 | Cornaglia | 95 |
| Chrétien | 84 | Cossira | 96 |
| Crosnier | 99 | Courtès | 97 |
| Damaury | 101 | Crosti | 98 |
| Darcourt (Juliette) | 103 | Dailly | 100 |
| Darlaud | 104 | Danbé | 102 |
| Dartoy | 106 | Darmont | 105 |
| Decroza | 107 | Dehelly | 108 |
| Delna | 112 | Delaquerrière | 109 |
| Demarsy | 113 | Delaunay (Louis) | 110 |
| Denet | 114 | Delmas (J.-F.) | 111 |
| Depoix | 116 | Depas | 115 |
| Derval (Suzanne) | 387 | Dereims | 117 |
| Deschamps-Jehin | 118 | Desjardins | 121 |
| Desclauzas | 119 | Deval (Abel) | 122 |
| Descorval | 120 | Didier | 125 |
| Deval (Marguerite) | 123 | Dieudonné | 126 |
| Devriès (Fidès) | 124 | Duard | 129 |
| Doménech | 127 | Dubosc | 130 |
| Drünzer | 128 | Dubulle | 131 |
| Dudlay | 133 | Duc | 132 |
| Dufrane | 135 | Duflos (Raphaël) | 134 |
| Duhamel (Biana) | 136 | Duményl | 137 |
| Durand-Ulbach | 142 | Dupeyron | 138 |
| Dux | 143 | Dupont-Vernon | 379 |
| Eames | 144 | Duprez (Gilbert) | 139 |
| Ellen-Andrée | 145 | Dupuis (José) | 140 |
| Elven | 146 | Duquesne | 141 |

| M^mes | Pages. | MM. | Pages. |
|---|---|---|---|
| Fériel . . . . . . | 154 | Engel . . . . . . | 147 |
| Filliaux . . . . . | 155 | Escalaïs . . . . . | 148 |
| Fleur (Laure). . . | 156 | Faure . . . . . . | 149 |
| Galli-Marié. . . . | 163 | Febvre . . . . . . | 150 |
| Gallois . . . . . | 164 | Fenoux . . . . . | 151 |
| Gélabert. . . . . | 167 | Féraud. . . . . . | 152 |
| Gérard (Héléna) . . | 389 | Féraudy (de). . . | 153 |
| Gérard (Lucy) . . . | 168 | Footit . . . . . . | 388 |
| Gerfaut . . . . . | 169 | Fordyce . . . . . | 157 |
| Gilberte . . . . . | 390 | Fournets. . . . . | 158 |
| Grandjean . . . . | 175 | Fugère (Lucien) . . | 159 |
| Granger (Pauline) . | 380 | Fugère (Paul) . . . | 160 |
| Granier (Jeanne) . . | 176 | Gailbard. . . . . | 161 |
| Guilbert (Yvette). . | 391 | Galipaux. . . . . | 162 |
| Guitty. . . . . . | 392 | Gandubert. . . . | 165 |
| Hadamard . . . . | 183 | Garnier (Philippe) . | 166 |
| Hading (Jane) . . . | 184 | Germain. . . . . | 170 |
| Hartmann . . . . | 186 | Gibert . . . . . | 171 |
| Héglon. . . . . . | 187 | Giraudet. . . . . | 172 |
| Hirsch . . . . . . | 189 | Gobin . . . . . . | 173 |
| Honorine. . . . . | 190 | Got . . . . . . . | 174 |
| Invernizzi (Peppa) . | 193 | Gravier . . . . . | 177 |
| Isaac . . . . . . | 194 | Gresse . . . . . | 178 |
| Judic . . . . . . | 198 | Grivot . . . . . . | 179 |
| Kalb. . . . . . . | 380 | Guitry . . . . . . | 180 |
| Krauss. . . . . . | 199 | Guy . . . . . . . | 181 |
| Laîné-Luguet. . . | 201 | Guyon . . . . . . | 182 |
| Laisné. . . . . . | 202 | Harcourt (d'). . . | 185 |
| Lambach . . . . . | 203 | Hirch . . . . . . | 188 |
| Lamothe (Jeanne). . | 393 | Huguenet . . . . | 191 |
| Lardinois . . . . | 206 | Imbart de la Tour . | 192 |
| Laurent (Antonia). . | 210 | Isnardon. . . . . | 195 |
| Laurent (Marie). . . | 211 | Jérôme . . . . . | 196 |
| Lavallière . . . . | 212 | Joumard. . . . . | 197 |
| Lavigne. . . . . . | 213 | Lafontaine. . . . | 200 |
| Leclerc . . . . . | 214 | Lamoureux . . . | 204 |
| Legault (Maria). . . | 215 | Lamy . . . . . . | 205 |
| Lender . . . . . | 218 | Lassalle . . . . . | 207 |
| Leriche . . . . . | 221 | Lassouche . . . . | 208 |
| Lerou . . . . . . | 222 | Laugier . . . . . | 209 |

| Mmes | Pages. | MM. | Pages. |
|---|---|---|---|
| Levi-Leclerc | 223 | Le Bargy | 381 |
| Litini | 394 | Leitner | 216 |
| Lody | 224 | Leloir | 217 |
| Lowentz | 225 | Leprestre | 219 |
| Ludwig | 227 | Lérand | 220 |
| Lureau-Escalaïs | 232 | Lubert | 226 |
| Lynnès | 233 | Luguet | 228 |
| Macé-Montrouge | 234 | Luigini | 229 |
| Magnier (Marie) | 236 | Lugné-Poé | 230 |
| Mallet | 238 | Lureau | 231 |
| Malvau | 239 | Madier de Montjau | 235 |
| Marchesi | 241 | Magnier | 237 |
| Marcy | 242 | Mangin | 240 |
| Marcya | 243 | Maton | 249 |
| Marimon | 244 | Matrat | 250 |
| Marsa | 245 | Maubant | 251 |
| Marsy (M.-L.) | 381 | Maugé | 252 |
| Martel (Nancy) | 246 | Maurel (Louis) | 393 |
| Martial (Aimée) | 247 | Maurel (Victor) | 253 |
| Martial (Régine) | 382 | Max (de) | 255 |
| Martini | 382 | Mayer | 257 |
| Mathilde | 248 | Melchissédec | 260 |
| Mauri (Rosita) | 254 | Mesmaecker | 263 |
| May (Jane) | 256 | Mévisto | 264 |
| Méaly | 258 | Michel (André) | 265 |
| Melba | 259 | Milher | 266 |
| Mendès | 261 | Montigny | 271 |
| Merguillier | 262 | Montrouge | 272 |
| Micheline | 396 | Morlet | 274 |
| Mily-Meyer | 267 | Mouliérat | 275 |
| Minil (R. du) | 268 | Mounet (Jean-Paul) | 276 |
| Molé-Truffier | 269 | Mounet-Sully | 277 |
| Montbazon | 270 | Nicot | 281 |
| Moréno | 273 | Noblet | 285 |
| Muller | 278 | Noël (Léon) | 286 |
| Munte (Lina) | 279 | Noté | 287 |
| Munte (Suzanne) | 280 | Numès | 288 |
| Nikita | 282 | Paulin-Ménier | 293 |
| Nilsson | 283 | Paul-Legrand | 294 |
| Nixau | 284 | Paul-Veyret | 295 |

| M^mes | Pages. | MM. | Pages. |
|---|---|---|---|
| Pack | 289 | Péricaud | 296 |
| Pasca | 290 | Petit (Emile) | 298 |
| Patorct | 291 | Piccaluga | 299 |
| Patti (Adelina) | 292 | Plan | 303 |
| Pernyn | 297 | Plançon | 304 |
| Pierny | 300 | Polin | 397 |
| Pierron | 301 | Porel | 305 |
| Pierson | 302 | Pougaud | 306 |
| Pougy (L. de) | 398 | Prudhon | 307 |
| Presles (R. de) | 399 | Raimond | 308 |
| Ratcliff | 309 | Regnard | 310 |
| Reichenberg | 311 | Renaud | 313 |
| Réjane | 312 | Reney | 314 |
| Richard (Renée) | 318 | Renot | 315 |
| Richmond | 319 | Reszké (Ed. de) | 316 |
| Riquet-Lemonnier | 320 | Reszké (J. de) | 317 |
| Ritter-Ciampi | 321 | Romain | 323 |
| Roland (Yves) | 322 | Saint-Germain | 324 |
| Samé | 326 | Saléza | 325 |
| Sanderson | 327 | Sellier | 333 |
| Sasse (Marie) | 328 | Silvain | 334 |
| Saulier | 329 | Simon-Max | 336 |
| Saville | 330 | Soulacroix | 340 |
| Scriwaneck | 331 | Sulbac | 401 |
| Segond-Weber | 332 | Taffanel | 346 |
| Simon-Girard | 335 | Taillade | 347 |
| Simonnet | 337 | Tarride | 348 |
| Sisos | 338 | Taskin | 349 |
| Sorel | 339 | Tauffenberger | 350 |
| Stelly | 400 | Tervil | 351 |
| Subra | 341 | Tréwey | 404 |
| Suger | 342 | Truffier | 356 |
| Sully (Mariette) | 343 | Vaguet | 358 |
| Sylviac | 344 | Vaillier | 360 |
| Syma | 345 | Vandenne | 362 |
| Tessandier | 352 | Vaunel | 405 |
| Théo | 353 | Vauthier | 364 |
| Thérésa | 402 | Vergnet | 365 |
| Thibaud (Anna) | 403 | Villain | 369 |
| Thibault-Tauffenb | 354 | Vizentini | 371 |

| Mmes | Pages. | MM. | Pages. |
|---|---|---|---|
| Thuillier-Leloir | 355 | Volny | 372 |
| Ugalde (Marguerite) | 357 | Walter | 373 |
| Vaillant-Couturier | 359 | Warot | 374 |
| Valdey | 361 | Worms | 376 |
| Van Zandt | 363 | | |
| Verly | 406 | | |
| Verne | 366 | | |
| Verneuil | 367 | | |
| Viardot | 368 | | |
| Villefroy | 370 | | |
| Wissocq | 375 | | |
| Wyns | 377 | | |
| Yahne | 378 | | |

Sociétaires de la Comédie-Française. . . . . . . . 407
Corps de ballet de l'Opéra . . . . . . . . . . . 408
Artistes décorés . . . . . . . . . . . . . . . . 414
Société des auteurs et compositeurs dramatiques 410
Société des auteurs, comp. et édit. de musique. 412
Droits d'auteurs . . . . . . . . . . . . . . . . 410
Droit des pauvres. . . . . . . . . . . . . . . . 413
Association des Artistes dramatiques. . . . . . . 416
Orphelinat des Arts. . . . . . . . . . . . . . . 418
Cercle de la Critique musicale et dramatique. . 417

30125. — Imp. LAHURE, rue de Fleurus, 9, Paris.

www.ingramcontent.com/pod-product-compliance
Lightning Source LLC
Chambersburg PA
CBHW051352220526
45469CB00001B/214